한 권으로 읽는

박물관학

Museum and Gallery Studies
The basics

한 권으로 읽는
박물관학

리아넌 메이슨 · 앨리스터 로빈슨 · 엠마 코필드 지음

오영찬 옮김

사회평론아카데미

한 권으로 읽는
박물관학

2020년 10월 30일 초판 1쇄 펴냄
2023년 12월 15일 초판 2쇄 펴냄

지은이 리아넌 메이슨·앨리스터 로빈슨·엠마 코필드
옮긴이 오영찬
펴낸이 윤철호
책임편집 문정민
편집 이소영·한소영·조유리
디자인 김진운
본문 조판 민들레
마케팅 김현주
펴낸곳 (주)사회평론아카데미
등록번호 2013-000247(2013년 8월 23일)
전화 02-326-1545
팩스 02-326-1626
주소 03993 서울특별시 마포구 월드컵북로6길 56
이메일 academy@sapyoung.com
홈페이지 www.sapyoung.com

ISBN 979-11-89946-85-2 93600

감사의 말

이 책은 지난 20여 년간 우리가 개별적으로 또는 함께 관여했던 박물관과 미술관을 둘러싼 공유된 사고와 실천을 다룬다. 우리만의 관점과 시각은 영국 뉴캐슬 대학교 박물관·미술관·문화유산학 석사 및 박사 과정을 가르친 경험에서 나온 것이다. 우리의 생각은 학생이나 동료들과의 토론을 통해 확인되고 도전받으며 발전해 왔다. 아울러 연구 과제와 저술 출판에서 동료들과도 협업하면서 해당 분야에 대한 이해를 심화시켰다.

가장 중요한 건, 뉴캐슬 대학교의 박물관, 미술관, 문화유산학자, 실무자, 학생들의 공동체인 우리 학과에 함께 열의를 쏟으면서, 박물관과 미술관에 대한 관심을 풍부하고 지속적으로 유지할 수 있었다는 점이다. 이와 함께 영국의 다른 박물관, 미술관, 문화유산 보존사업(Heritage Enterprise) 부서와 기관의 학자들도 우리의 견해에 중요한 영향을 끼쳤다. 박물관학은 아주 다채롭고 학제적이며 서로 협력을 해야 하는 연구 분야이다.

우리는 제안서와 초고 단계에서 건설적이고 사려 깊은 피드백을 해 준 비평자들에게 특히 감사하다. 이 프로젝트를 마무리하기까지 오랜 과정 동안 루트리지출판사 팀의 지원과 끝없는 인내에도 감사를 표한다.

우리는 아래 분들의 도움에 특히 감사드린다. 초고를 읽어 준 조앤 세이너(Joanne Sayner), 중국어 문맥에서 박물관과 미술관 같

은 언어적 문제를 일깨워 준 카테리나 마싱(Katherina Massing), 박물관과 미술관의 역사뿐 아니라 전시를 어떻게 비판적으로 고찰하는지 많이 알려 준 크리스 화이트헤드(Chris Whitehead), 국제적인 박물관 정의에 대한 검토를 도와준 베서니 렉스(Bethany Rex), 박물관학적 사고와 실천에 대한 이해를 도와주고 권장했을 뿐 아니라 다양한 사례를 소개해 준 피터 데이비스(Peter Davis), 여러 해에 걸쳐 디지털 유산에 대해 많이 가르쳐 준 아레티 갈라니(Areti Galani)에게 감사의 말을 전한다.

더불어 수년간 박물관과 문화유산, 미술관에 관해 많은 고무적인 토론을 해 준 데 대해 젤다 바비스톡(Zelda Baveystock)과 제라드 코세인(Gerard Corsane), 엘리자베스 크룩(Elizabeth Crooke), 사이먼 넬(Simon Knell), 비브 골딩(Viv Golding), 캐서린 로이드(Katherine Lloyd), 수잰 맥러드(Suzanne McLeod), 웨인 모디스트(Wayne Modest), 앤드류 뉴먼(Andrew Newman), 아론 마젤(Aron Mazel), 브라이어니 온슐(Bryony Onciul), 리처드 샌델(Richard Sandell), 피터 스톤(Peter Stone), 이언 왓슨(Iain Watson), 실라 왓슨(Sheila Watson), 이언 휠든(Iain Wheeldon), 헬렌 화이트(Helen White), 코널 매카시(Conal Macarthy), 앤드리아 위트컴(Andrea Witcomb)에게 감사한다. 이 책에 오류가 있다면 전적으로 우리의 책임이다.

이 책에 이미지와 표를 게재하도록 허가해 준 아래 박물관과 미술관에도 감사를 표한다. 데리(Derry)의 타워박물관(Tower Museum), 런던 대영박물관(British Museum), 런던 테이트갤러리

(Tate Gallery), DCMS(The Department for Digital, Culture, Media & Sport, 영국 정부 부처인 디지털문화미디어체육부), 글래스고의 켈빈글로브미술관(Kelvingrove Museum and Art Gallery), 더럼 카운티(Durham County)의 보우스박물관(Bowes Museum), 런던 빅토리아앤드앨버트박물관(Victoria and Albert Museum, V&A), 뉴캐슬의 핸콕그레이트노스박물관(Hancock Great North Museum), 미국 워싱턴 국립아프리카계미국인역사문화박물관(National Museum of African-American History and Culture).

우리는 이 책이 2020년 한국어로 번역되어 기쁘게 생각하며, 박물관과 미술관에 관심이 있는 학자, 전문가, 학생 등 새로운 독자들에게 다가갈 수 있기를 기대한다. 마지막으로 한국어판을 제안하고 기획했을 뿐 아니라 직접 번역까지 맡아 준 오영찬 교수에게 감사의 말을 전한다.

차례

03 박물관의 방문객과 관람객

04 박물관을 넘어서: 문화 산업

서문

　박물관과 미술관은 무엇을 위한 것인가? 어느 사회에나 왜 박
물관과 미술관이 있으며 그 존재 의의는 무엇인가? 이 둘은 사람
들이 과거와 현재, 미래를 이해하는 데 얼마만큼 힘과 영향을 미
치고, 또 어떤 책임을 지는가? 또한 수집과 전시, 해석을 통해 어
떻게 생각과 가치를 전달하는가? 박물관과 미술관이 하고 있고
또 해야만 하는 공공의 역할은 무엇인가? 이것들은 누구를 위
해 존재하는가? 이곳에서는 누구를 재현하고, 결정적으로 누구
를 재현하지 않으며, 왜 그러한가? 박물관과 미술관에서 모든 사
람과 그들의 문화, 역사를 재현하지 않는 것이 어째서 문제가 되
는가? 모든 사람과 모든 사건을 재현하는 것이 가능하기는 한가?
한편 박물관과 미술관은 정치적인 공간인가, 아니면 중립적인 공
간인가?

대중은 종합 과세를 통해 총괄적으로 박물관과 미술관에 비용을 대야 하나, 아니면 운동 경기나 극장 관람처럼 거기에 가는 사람에 한해서만 입장료를 내야 하는가? 박물관과 미술관은 후원하는 개인 기부자나 기업 후원자의 아량이나 요구에 의존해야만 하는가? 박물관과 미술관을 떠받치고 있는 재원 마련의 윤리적 함의는 무엇인가? 이 책뿐만 아니라 박물관과 미술관을 다루는 학문 분야에서는 주로 이러한 질문들을 다룬다.

박물관과 미술관은 17세기 이래로 유럽에서 줄곧 존재하였고 (2장 참조), 거의 모든 중·대규모 도시에서 '풍경의 일부'이다. 현재 중국이든 페르시아만이든, 세계 어디를 가든 '박물관 붐'이 일어나고 있다. 지금 이 순간에도 수많은 박물관과 미술관이 막대한 비용을 들여 지어지고 있는 셈이다. 우리는 세계 각지에 박물관과 미술관이 자리 잡고 있다는 사실에 너무 익숙해져서 그 존재와 중요성을 간과하기 쉽다. 그러나 전 세계 사회와 정부들이 왜 수백만 점의 유물들을 상업적 유통 과정을 통해 구입하여 '공공'의 소유물로 만드는지 한 번쯤 질문을 던져 보는 것이 중요하다.

사실 박물관과 미술관 같은 기관을 건립하는 것은 재정적으로 큰 부담이 된다. 그것은 막대한 여유 자금을 확보해야 하는 거대한 자본의 지출을 요한다. 그뿐만 아니라 박물관이나 미술관 같은 기관을 유지하려면 다른 공간에 비해 이례적으로 많은 비용이 든다. 그것은 특별한 공조와 환경 관리, 보안, 수장, 보존 그리고 모든 것을 보살펴야 하는 직원 등을 필요로 하기 때문이다. 이렇듯 박물관과 미술관은 고정비용이 많이 드는 반면, 그것을 충당할 비

용을 벌어들일 기회는 상대적으로 거의 없는 편이다. 이는 박물관과 미술관 운영에 있어서 항상 기부자, 후원자나 국가의 재정 지원에 의존해야 한다는 것을 의미한다. 가장 중요한 점은 전통적인 박물관이나 미술관에 대한 일반적인 통념에 따르면 이들 기관은 컬렉션을 영구히 보관하고 보호하며 보존할 책임을 지니고 있다는 것이다. 이는 철학적인 책임일 뿐 아니라 영구적인 재정 투입을 의미한다.

이러한 견지에서 보자면 박물관은 수익적으로 불합리한 사업일 뿐이며, 이전 시대에서 넘겨진 역사적 기형물일 뿐이라고 쉽게 결론 내릴 수도 있다. 결국 시간이 지남에 따라 모든 유물이 어쩔 수 없이 직면하게 되는 부식이나 변화를 막는 것은 불가능하다. 다른 한편으로 많은 사회가 미래까지 이 모든 것을 보존하기 위하여 그처럼 많은 자원을 투자하고자 한다면, 그 유물을 보관하는 기관은 어디에서든 과거나 현재처럼 미래에도 인류에게 계속 엄청나게 중요할 것이라는 점을 주장해야 한다. 이러한 이유 때문에, 다른 것은 차치하고서라도 박물관과 미술관만은 진지하게 주목받을 만하다. 이제 우리는 스스로에게 질문을 던져야 한다. 왜 많은 사회가 유물들을 서로 보여 주고 보관하는 데 그렇게 많은 공동의 자원을 희생할 가치가 있다고 여기는 것일까? 많은 사회가 공공 생활의 중요한 일환이라고 확신하게끔 하는 수집과 보존, 해석의 행위와 이를 행하는 기관들은 도대체 무엇인가?

이 책이 다루고자 하는 것

이 책에서는 박물관과 미술관학 분야를 개괄적으로 검토함으로써, 그리고 이 매력적이고 학제적인 연구 분야의 핵심적인 논쟁과 특성을 밝힘으로써, 기초적인 질문들을 탐구하려고 한다. 우리는 박물관 및 미술관 업무의 정책과 실천에 대해서도 살펴보려고 한다. '박물관·미술관학(museum and gallery studies)'이라는 용어는 바로 박물관과 미술관이 무엇이고, 어떤 일을 하는지의 측면에 대한 공식적이고 학술적인 검토를 가리킨다. 그것은 기관 자체에 대한 연구와 아울러 그것이 어떻게 운영되는지를 포함한다. 박물관과 미술관이 미술사, 자연과학, 인류사, 민족지학, 지질학부터 고고학까지 많은 학문 분야를 포괄하는 것처럼, 박물관·미술관학도 여러 많은 지적 조류와 전통, 논쟁들과 관련이 있다.

이러한 점에서 이 책은 매우 어려운 도전을 하고 있다. 박물관과 미술관들은 형태와 규모가 서로 다르며 모두 자체의 역사와 논리, 특성을 지니고 있으므로, 표준적인 유형의 박물관이나 미술관은 없다는 점을 분명히 해야 한다. 각국의 도시마다 보유하고 있는 유물을 잠깐만 살펴보더라도, 고고학 및 인류학적 유물, 미술·회화·사진·조각·장식미술·디자인, 자연사 및 자연과학에서 나온 자료, 사회사 및 역사와 넓은 의미에서의 '문화'와 관련된 유물 등 그 범주가 눈부시게 다양하다. 박물관과 미술관들이 보유하고 있는 컬렉션과 관련 분야가 어마어마하게 다양하다는 것은 물론 잘 알고 있는 사실이다. 그래서 우리는 전 세계 박물관과 미술관을 단

정적이고 단일하게 설명하려고 하지는 않을 것이다. 그것은 가능하지도 않을뿐더러, 박물관과 미술관을 오히려 흥미롭게 만드는 것은 이러한 개별적인 특성 때문이다. 우리는 이 책에서 많은 박물관과 미술관이 공통적으로 지닌 쟁점, 도전 과제, 특성에 대한 통찰력을 제공하고, 박물관과 미술관에 대한 다양한 형태의 사고의 틀을 제시해 보려고 한다.

어쩌면 이들 주제가 너무 광범위하다는 것을 잘 알고 있기 때문에, 우리는 공공 박물관과 미술관이 인류 역사와 미술사의 이야기를 어떻게 전하는지를 특별히 살펴보고자 한다. 이러한 결정은 한편으로 우리의 전문 분야 때문이기도 하지만, 최근 박물관·미술관학의 많은 영역에서 이와 관련된 논쟁과 논의가 이루어지고 있기 때문이기도 하다.

한편 국제적인 접근방식을 채택하지만, 우리의 지식이 박물관과 미술관에 관한 영어권 문헌에 한정돼 있다는 것을 알고 있다. 이 한계로 인해 불가피하게도 박물관·미술관학 분야를 바라보는 모든 방법을 다룰 수는 없지만, 우리가 논의하는 많은 원리와 쟁점은 여타 분야와 컬렉션에 적용 가능하며, 다른 기관들 또한 여기에 제시된 사례를 적용할 수 있을 것이다.

이 책은 누구를 위한 것인가

간단히 말해 이 책은 앞서 제기한 질문에 관심이 있는 사람, 박

물관이나 미술관을 방문한 경험이 있는 사람, 박물관과 미술관이 무엇을 하는지, 어떻게 일하는지, 왜 존재하는지 알기를 원하는 사람을 위한 것이다. 만약 박물관이나 미술관을 방문한 적이 없다면, 이 책이 박물관과 미술관을 발견하고 새로운 방식으로 생각하도록 당신을 고무하기를 바란다. 우리 책은 앞으로 박물관과 미술관에서 일하고자 하는 사람들도 대상으로 한다. 이 책은 기존의 훈련 교본과 같은 책이 아니며, '박물관·미술관 업무'를 구성하는 일련의 활동 및 수반되는 도전과 즐거움에 대한 통찰력을 제공한다. 결정적으로 우리는 현재 이러한 업무가 사회에서 왜 중요한지, 과거에 왜 중요했는지, 왜 다가올 미래 세대에게도 믿어 의심치 않게 계속 중요할지 주시할 것이다.

이 책의 말미에는 심화 학습 자료인 '더 읽을거리'를 제시하였다. 여러 학자들의 논문이 실린 단행본이 주를 이룬다. 이러한 종류의 논저는 각국의 상이한 시각을 제시하고 있으며, 서론 부분에서 보통 특정 주제에 대한 핵심적인 논쟁과 저자들을 개략적으로 설명하고 있기 때문에 박물관·미술관학에 대한 이해를 심화하는 데 훌륭한 후속 단계가 될 것이다. 해당 학문 분야의 특성과 가장 중요한 논쟁에 대한 감을 키우기 위해서는 서론의 개관에서 시작할 것을 항상 권한다. 이러한 전체적인 개관은 이후 더욱 심화된 특정 관심사에 대한 탐구를 추구해 나가면서 발전될 수 있다. 또 참고문헌과 웹사이트 목록도 실었는데, 이 역시 탐구를 위한 심화 자료이다(원서의 각 장 마지막에 게재되어 있는 참고문헌과 관련 웹사이트 목록, 그리고 더 읽을거리를 한국어판에서는 권말에 실었다-편집자 주).

박물관·미술관학은 무엇인가

박물관·미술관학은 박물관과 미술관을 이해할 수 있는 여러 가지 방법을 검토한다. 이것은 일상적인 업무에서부터 사회에 대한 상징적 역할까지 다양하다. 한 가지 중요한 사실은 박물관·미술관학은 다른 학문 분야에서 아이디어를 끌어오는 다학제적 분야라는 점이다. 이는 다른 학문 분야에 비해서 상대적으로 새로운 분야이기 때문이다. 아울러 학술 연구 영역으로서 국제적으로 급속히 확장되고 있기 때문이며, 부분적으로는 다양한 전공 분야의 많은 학자들이 박물관과 미술관에, 그리고 그것이 재현하고 실행하는 것에 관심을 가지고 있기 때문이며, 특히 1980년대 이후 최근 전 세계적으로 세간의 이목을 끄는 박물관과 미술관의 놀라운 팽창 때문이기도 하다. 앞서 이미 제시하였듯이 박물관·미술관학 학위 과정과 출판이 성황인 또 다른 이유는 포괄하고 있는 기관들이 다양하기 때문이다. 박물관과 미술관은 루브르나 대영박물관(그림 1)처럼 이른바 전 세계를 아우르는 박물관부터 기이한 개인 컬렉션과 신상품 컬렉션에 이르기까지 다양하다. 논의의 대상이 매우 다양하기 때문에 학자들의 접근방식도 대개 다르다.

따라서 이 연구 분야에는 방문객이 전시 공간에서 어떻게 움직이며, 무엇이 그들의 이목을 끌고 호기심을 불러일으키는지 등 방문객의 행동 양식 같은 주제도 포함된다. 여러 나라에서 미술관들이 어떻게 건립되고 국가 정체성에 대한 대중의 표현을 강화시키는지, 그것은 어떻게 '국가 형성'이라는 정치적 과정의 일환이 되

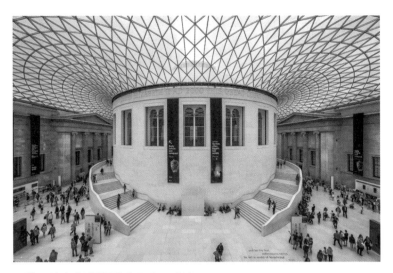

그림 1 런던 대영박물관의 로비, 그레이트 코트

 는지, 그리고 미술관들이 단순히 '대중'을 끌어들이기보다는 실제로 어떻게 개발해 내는지 등도 포함한다. 학자들은 박물관과 미술관의 과거의 역할뿐 아니라 현재의 기능에 대해서도 연구한다.

한편 사용하게 되는 주요 용어가 중요한데, 우리는 앞으로 살펴볼 것처럼, '명명과 구조화(naming and framing)'라고 부르는 과정을 통해 학술 활동의 분야들을 규정한다. 이 학문 분야에서 부여된 정확한 명칭은 다양한 사상 전통에서 나왔기 때문에 나라마다 대체로 다르다. '박물관·미술관학'은 비록 '학문적 이론'과 '실천(전문직원들이 매일 하는 일)'을 모두 포괄하는 영어권 용어인데, 이 둘은 서로 불가분의 관계로 보아야 한다. 박물관·미술관학은 대학교에서 가르치고 연구되지만, 박물관과 미술관에서도 컬렉션 수집, 전시, 연구, 출판 행위 등을 통해 대등하게 새로운 지식을

생산하고 공유하며 권위를 부여한다. 학술 연구와 큐레이팅, 실제 관리행정은 모두 박물관과 미술관이 왜, 그리고 누구를 위해 존재하고, 어떻게 운영되어야 하는지에 대한 깊은 사고와 새로운 견해를 필요로 한다.

전 세계의 박물관·미술관학

프랑스어권 국가와 이탈리아 같은 서유럽 국가에서는, 이론적인 연구와 실무적인 연구를 각각 구분하여 대개 '뮤제올로지(museology)'와 '뮤제오그라피(museography)'로 나눈다. 보통 뮤제오그라피는 여러 영역 중 전시 디자인, 보존, 컬렉션 관리를 의미하며 '뮤제올로지의 실무적 또는 응용적인 측면'을 가리킨다(Desvallées and Mairesse 2010: 52). 복잡하게도 중부와 동부 유럽에서는 프랑스어권에서 '뮤제오그라피'라고 부르는 것이 '응용 뮤제올로지(applied museology)' 또는 영어권의 "박물관 실무(museum practice)"를 가리킨다고 데발레(Desvallées)와 매레스(Mairesse)는 말한다(2010: 52). 국제적인 시각에서 보면, '뮤제올로지' 또는 '박물관학(museum studies)'은 적어도 다섯 가지로 정의할 수 있다고 주장한다. 우리는 이 중에서 가장 넓은 정의를 선호하는데, 그들은 "박물관 분야에 관한 이론화와 비평적 사고에 대한 모든 노력"을 뜻하는 것으로 설명한다. 1970년대 이후 '신박물관학(new museology)'이라고 불리는 것은 이 분야에서 중요하고 특징적인

발전인데, 이는 뒤에서 다룰 것이다(1장 참조).

몇 가지 추가적인 차이점이 있다. '박물관학'은 현재 학문 분야로 정립되어 가는 중이며, 많은 나라에서는 그것을 전공하는 대학의 학과가 존재한다(예를 들면, 영국, 미국, 스웨덴, 오스트레일리아, 뉴질랜드). '미술관학(gallery studies)'은 덜 일반적이며, 따로 존재하기보다는 미술사, 미술, 박물관학, 시각문화 또는 문화학 관련 학과 내에서 이루어지는 경우가 더 많다. 여기에는 설명이 필요하다. 이 책에서 '미술관(gallery)'이라는 용어를 사용하는 경우, 컬렉션이나 상설 전시를 보유하지 않고 기획 전시를 전문으로 하는 전시 공간이나 센터뿐 아니라 공공(public) 아트 갤러리나 아트 뮤지엄을 뜻한다. 영국에서 '갤러리'라는 용어는 일반적으로 이렇게 이해되지만, 뒤에서 논의할 것처럼 다른 언어나 문화권에서 동일하게 번역되는 것은 아니다. 상업적인 미술 시장과 공공 갤러리가 실제 분리될 수 없음에도 불구하고, 보통 미술관학은 상업 갤러리에 초점을 맞추지는 않는다. 영어권 문헌에서 미술관학은 대개 공공 갤러리들이 문화적·재정적 측면의 가치 체계를 만드는 데 도움을 주는 방식 같은 쟁점들을 논의해 왔다.

한편 '문화유산학(heritage studies)'은 '박물관·미술관학'과 인접해 있으면서 일부 중복되는 학문 분야이다. 박물관·미술관학과 문화유산학의 관계를 이해하는 것이 중요한데, 이에 대해서는 1장에서 보다 자세히 제시하게 될 것이므로 여기서 문화유산학을 다루지는 않을 것이다.

영국의 대학에서, '박물관·미술관학'은 보통 고고학, 역사학

또는 미술(미술 실기 또는 미술사) 같은 분야에서 학부 학위를 마친 후에 배우는, 학부 수준보다는 대학원에서 수행하는 학문 분야로 언급된다. 대부분의 대학원 프로그램은 학생들이 박물관이나 미술관 또는 학문 연구의 직업 세계로 가기 위한 디딤돌로 간주된다는 의미에서 준(準)직업적이라고 말할 수 있다. 그러므로 다수의 박물관·미술관학과는 결과적으로 두 가지 역할이나 의무를 가지고 있다. 하나는 기관과 그 활동에 대한 학술적이고 비평적인 연구이다. 두 번째는 학생들이 박물관에서 성공적으로 일하는 데 필요한 실무적이면서 일상적인 부류의 지식을 가르치는 것이다. 물론 이러한 지식도 다양한 방식으로 이론화될 수 있으며, 또 되어야 한다. 이론과 실무가 밀접하게 관련되어 있는 것처럼, 이러한 프로그램들은 종종 지적인 동시에 직업적이며, 미래의 박물관·미술관 전문직원이 특정 직무를 수행하기 위해 실무적이고 이론적으로 준비하는 경로를 제공한다.

그러나 이러한 연구 프로그램은 전문직원이 그 분야로 진입하기 위한 유일한 경로는 아니다. 많은 이들은 미술사, 자연과학, 고고학, 민족지학 같은 분야를 공부하면서 학문과 직장 생활을 시작하고, 직무에 대한 기술을 배우면서 박물관학이나 미술관학에 대한 특별한 배경 없이 전문직에 들어간다. 오래전부터 유럽, 특히 영국에서 박물관과 미술관 근무자는 대학원 출신자 급의 다른 전문직에 비해 대개 보수가 적다. 이것은 박물관과 미술관 전문직에 들어오는 사람들의 다양성을 제약하는 중대한 구조적 요인이다. 영국 같은 나라에서 박물관과 미술관 전문직에 접근할 수 있

는 경로와 다수가 직면하는 장벽에 대해서는 다년간의 중요한 논의가 있었다. 이에 대응하여 어떤 조직은 잘 드러나지 않는 집단을 유인하기 위해, 특히 소수 민족 배경을 가진 사람들에게 수습직(traineeship), 실습직(apprenticeship) 기회를 제공했다. 대학들도 마찬가지로 이러한 계획에 참여해 오고 있다. 이에 대해 더 자세히 알고 싶으면 영국 박물관협회(Museums Association) 웹사이트에서 전문직 진입에 대한 논의를 검색해 보라.

이론과 실천

앞서 주장한 바와 같이, '이론'과 '실천'이라는 용어는 양자가 서로 분리될 수 없기 때문에 오해의 소지가 있다. 우리는 연구를 하며 기존의 생각이 '중립적'이거나 '정상적'이며, '명백한' 경우는 거의 없으며, 단순히 '옳거나 선해 보이는 행위' 역시 의문이나 정정의 대상이 될 수 있음을 알게 된다. 기본적으로 이론적인 활동과 실무적인 활동 사이에 잘못된 대립 구도가 세워져 있다고도 생각한다. 학자와 예술가, 역사가, 고고학자 등 박물관과 미술관의 전문직원들이 작업 대상으로 삼는 소재는 견해, 유물, 전문 실무의 법규를 포함한다. 대개 '이론적'이라고 말하는 견해는 박물관학과 업무에 중요한데, 박물관이 어떻게 기능하는지 우리가 이해하는 데 도움이 되기 때문이다. 다른 견해들을 이해하는 것은 전문 실무가 무엇을 위한 것이며, 무엇에 기초를 두고 있는지를 충

분히 생각하는 데 매우 중요하다.

특정한 글이 학자들의 관심을 지속시키고 새로운 논쟁의 영역을 만드는 데 중요한 계기를 제공하지만, 단일한 실체의 '박물관이론'은 없다는 점을 강조할 필요가 있다. 박물관·미술관학은 다양한 영역에서 이론을 끌어와서 그것을 다시 통합하기 때문에 흥미롭다. 그러한 작업은 문화연구, 경제학, 인류학, 민족지학, 사회학, 언어학 등 여러 분야의 견해와 저술에 기대곤 한다. 이것은 도전이면서 동시에 피해야 할 함정을 많이 지니고 있다. 그러나 만약 우리가 대중의 삶 속에서 영향력을 행하는 박물관과 미술관의 역할을 진정 개념화하려고 한다면, 여러 가지 복잡한 질문을 던져야 하며, 이것은 대개 필연적으로 다른 영역과 연관된다. 예를 들어 '공공' 기관으로서의 박물관과 미술관에 대해 생각해 보기 위해서는, '공공 영역(public sphere)'이란 무엇이며 무엇을 하는지에 대한 정치 이론가들의 서로 다른 견해들을 언급할 필요가 있다. 우리는 이 개념이 '공공 공간(public space)'과 어떻게 다른지 알 필요도 있다. 일부 학자들이 왜 박물관을 시민을 통제하면서 신념 체계 속으로 맞춰 넣고 국가권력을 각인시키는 '국가의 이데올로기 기구'의 일부로 간주하는지도 숙지할 필요가 있다. 대부분의 사람들은 애초부터 박물관과 미술관이 무엇을 하든지, 어떻게 하든지 간에 '본래 선하다'고 생각한다. 박물관과 미술관은 '위대한 예술'이나 심지어 '문명'의 가치를 옹호하면서 본질적으로 내재적인 도덕적 선을 지녔을 것이라고 믿는다. 따라서 어떻게 이러한 가치 판단에 이르게 되었는지 질문을 던지고, 왜 그런지 생각

해 보는 것이 우리의 책무이다. 박물관이 광범위한 지배 이데올로기로부터 얼마나 자율적이거나 또는 자율적일 수 있는지 스스로 입장을 취하고 결정해야 한다. 이 책 전체에서 문제가 되거나 논쟁이 되었던 견해에는 따옴표로 강조해 주의를 환기시킬 것이다.

왜 박물관과 미술관을 연구하는가

박물관과 미술관을 연구하는 데는 많은 이유가 있다. 도널드 프레지오시(Donald Preziosi)가 주장한 바와 같이, 박물관은 지식을 전파할 뿐만 아니라 생산한다(Preziosi 1998). 많은 사례에서 국립박물관은 자국 내 해당 분야에서 독점권 같은 것을 가진다. 그들은 어떤 영역이나 역사에 대해 정부를 대변하여 공식적인 설명을 제공한다. 이것은 국립박물관에게 특별한 대중적 권위와 명망을 부여한다. '정보'의 대량 입수 가능성, 디지털 이미지, 온갖 오락이나 여흥 거리에도 불구하고, 이전보다 점점 더 많은 사람이 박물관과 미술관을 방문한다(표 1과 2 참조). 이것은 세계 유수의 도시에서 특히 그러하다. 예를 들어, 영국의 주요 관광명소 협회(Association of Leading Visitor Attractions: ALVA)는 2015년 6,521만 8,272명이 런던의 명소를 방문해 전년 대비 7.5퍼센트가 증가했으며, 영국의 상위 10개 방문 명소가 모두 런던에 있다고 보고했다(ALVA 2015).

이 기관들이 연구 대상으로서 중요한 이유는 단순히 방문객의 수 때문이 아니라, 분석하여 가시화할 수 있는 방문 패턴이라고

표 1 방문객 기준 런던 상위 4개 박물관의 방문객 수

기관	위치	2015년 방문객(명)
대영박물관	런던	680만
내셔널갤러리	런던	590만
자연사박물관	런던	530만
테이트모던	런던	470만

출전: ALVA (2016)

표 2 2015년 세계에서 가장 많이 방문한 미술관

기관	위치	2015년 방문객(명)
루브르*	파리	860만
대영박물관	런던	680만
메트로폴리탄미술관	뉴욕	650만
바티칸 시티	바티칸	600만
내셔널갤러리	런던	590만
국립고궁박물원	타이페이	520만
테이트모던	런던	470만
내셔널갤러리	워싱턴 DC	400만
에르미타주박물관	상트페테르부르크	360만
오르세박물관	파리	340만

출처: 아트 뉴스페이퍼(Art Newspaper 2016)
• 루브르의 방문객 수가 2015년 하락했다는 점이 주목된다. 2014년에는 총 920만 명이 방문했다. 이러한 국제 관광객 수의 하락은 2015년 파리의 테러리스트 공격 때문이었다.

부르는 것 때문이다. 또한 중요한 것은 그러한 패턴에 대한 기관들의 대응이다. 런던 테이트모던(그림 2)이 2014년 예술가 앙리 마티스의 작품 전시회를 개최했는데, 일평균 3,907명이 관람했으며 5개월 만에 50만 명이 방문했다. 런던의 이 마티스 전시회는 뉴욕

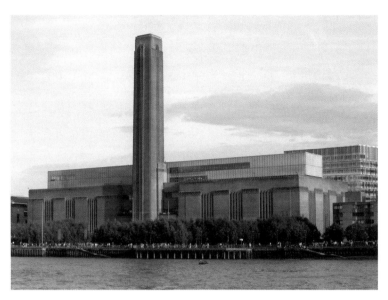

그림 2 런던의 대표적인 현대미술관, 테이트모던

의 현대미술관(Museum of Modern Art: MoMA)에서도 순회 전시를 하였는데, 그곳에서도 50만 명 이상이 관람하였다(Miller 2015). 전시회는 엄청난 수요로 인해 기간이 연장되었다(Tate 2014). 테이트 전시회에 대한 열렬한 대중적 인기에 힘입어, 마지막 주에는 36시간에 걸친 논스톱 입장을 위해 전시회가 철야로 열렸다는 점이 특히 놀라웠다. 이렇게 대중의 깊은 호응을 끌어낼 수 있는 기관이 또 어디에 있을까? 이러한 야간 '특별' 개관은 다른 전시회에서도 반복되고 있다. 더 이례적인 것은 200개가 넘는 영국 극장에서 열린 '마티스 라이브(Matisse Live)'라는 전시회의 후속 다큐멘터리 영화 상영회로, 이 행사에는 15,000여 명의 영화팬들이 참여했다. 게다가 이 숫자는 재방영을 하며 계속 증가했다.

최근 들어 박물관과 미술관을 방문하고 경험하는 패턴이 변하고 있기 때문에, 이 사례를 선정해 보았다. 테이트는 여러 매체의 '플랫폼' 기능을 하는 '트랜스미디어' 기관이 되어 가고 있으며, 전시 공간도 플랫폼 중 하나일 뿐이다(Kidd 2014). 이 사례에서 알 수 있듯이, 갈수록 더 많은 방문객들이 박물관과 미술관을 찾는 일은 많은 사회에서 확인할 수 있는 국제적 현상이 되고 있다. 이러한 인기는 어디에서 비롯했을까?

사람들이 박물관과 미술관에 방문하는 현상은 문화 관광의 소비를 열망하는 각국 중산층의 증가 등 광범위한 인구통계학적 추이와 관련된 것이다. 적어도 사회의 일부에서나 중국 같이 급속도로 산업화되는 나라에만 해당된다고 볼 수도 있다. 하지만 '탈공업' 경제는 관광업의 증가, 고등교육에 대한 다각도의 접근, 가처분소득의 증가 덕분에 박물관과 미술관에 사람을 끌어모았다. 두 가지 맥락 모두에서 박물관은 시와 국가가 국제 관광객과 내부 투자를 유치하기 위한 '표지'가 되었다고 주장할 수 있다. 예컨대 그것은 시와 정부가 지역을 재생할 수 있는 수단으로 이해되고 있다. 가령 '빌바오 효과(Bilbao effect)'라는 용어는 2000년경 구겐하임빌바오(Guggenheim Bilbao)의 사례에서, 한 박물관이 도시의 일부가 된 것만이 아니라 어떻게 도시 전체의 브랜드 이미지를 쇄신했는지 설명하면서 널리 알려졌다(Plaza 2006). 이와 동시에 문화 주도의 재생으로 접근하는 한계를 지적하는 비판론자들도 있다. 이 의견은 효과가 너무 제한적이며 보다 다양한 분야에서 경제와 주민들에게 혜택을 미치는 산업 전략을 제공하기보다는 대체로

접객업 분야의 저임금 일자리만 창출하였다는 주장이다. 이처럼 박물관과 미술관에 대한 연구는 사회의 광범위한 변화와 동향에 대한 통찰력을 제공하기도 한다.

국제적 맥락에서 박물관과 미술관을 자세히 들여다보면, 국가와 정부가 대내외적으로 다양한 정치적 목표를 실현하기 위하여 문화를 어떻게 이해하고 효율적으로 활용하는지도 알 수 있다. 중국처럼 급속히 성장하는 경제에서는 부상하는 국내외 관광 시장을 위해 박물관과 미술관을 설립하려 한다. 그뿐 아니라 문화적·정치적·경제적 권력을 행사하기 위해서이기도 하다. 예컨대 중국 정부는 여행을 장려하고 투자를 유도하거나 또는 "애국심 교육"을 위해서, 3,000여 개의 새로운 박물관 건립을 계획했다고 비커스는 주장했다(Vickers 2007: 369쪽에 인용된 Zhao). 그리고 이러한 목표는 현재 이미 초과 달성되었다(4장 참조). 박물관과 미술관은 시민에게 애국심 교육을 제공할 뿐 아니라, 중국 같은 국가의 정부도 국제 관계 및 문화 외교의 귀중한 수단으로 본다.

'소프트 파워'로서의 문화

박물관과 미술관을 국제 관계에서 '소프트 파워(soft power)'라고 부르며 활용한 것은 다양한 분야에서 이루어진 오래된 일이다. 조지프 나이(Joseph Nye)는 '소프트 파워'를 "강압이나 보상보다 사람의 마음을 사로잡아 원하는 것을 얻어내는 능력"이라고 정의

하고, "그것은 한 나라의 문화와 정치적 이상, 정책의 매력에서 나온다"고 주장한다(Nye 2004: x). 실제로 국가의 자국 홍보는 애초부터 그 같은 기관을 설립하는 가장 중요한 동기이다. 박물관과 미술관은 자기 나라를 다른 나라에 홍보하는 홍보 대사의 역할을 할 뿐 아니라, 특히 정치적 독립이나 독립투쟁의 일환으로서 국가 통합의 상징을 제공하기도 한다. 예를 들어 동유럽의 에스토니아와 폴란드 같은 나라에서는 1991년 소비에트 연방이 해체된 이후 새로운 국립박물관 프로젝트를 통해 자신들만의 뚜렷한 국가적·문화적 정체성을 재구축하려고 했다. 마찬가지로 스코틀랜드에서는 1998년 새로운 국립박물관이 에든버러에 문을 열었는데, 동시에 정치적 권력 이양이 일어났고 독립적인 스코틀랜드 의회가 새로 설립되었다. 1996년 스페인에 설립된 바르셀로나의 카탈루냐 역사박물관(Museum of the History of Catalonia)은 카탈루냐의 문화적·정치적 독립에 대한 주장과 강력하게 결합했다. 타이완에서는 2011년 국립타이완역사박물관(國立臺灣歷史博物館)이 타이난(臺南)시에 문을 열었다. 이 박물관은 특히 중국과 구분되는 타이완의 역사와 문화에 초점을 맞추었다. 이는 타이완이 중국 정부와 정치적 자주성 및 분리 문제로 서로 다투고 있다는 배경하에서 중요한 의미를 가진다. 이 모든 상황에서 가장 중요한 것은 그 사람들이 누구인지에 대한 이야기와 인정받거나 거부된 정치적 독립과 문화적 구별에 대한 주장이다. 직원과 방문객들이 원하든 원치 않든 간에, 이러한 박물관들에는 불가피하게 엄청난 정치적 의미가 부여된다.

우리가 여기서 알 수 있는 것처럼, 박물관과 미술관이 국제적인 차원에서 국가, 주민 또는 도시를 홍보하는 데 중요하다는 것은 아무리 강조해도 지나치지 않다. 이러한 의미에서 '문화'는 상징에 관한 것이다. 전 세계적으로 국립박물관이나 미술관은 어떤 도시나 국가의 장소와 그것의 자체 이미지, 염원 또는 완벽한 권력에 대한, 대규모이고 고가이며 영구적인 상징이다. 이는 전 세계적인 현상이다. 다수의 전통적인 유명 박물관과 미술관은 유럽국가에 있는 반면, 가장 최근 이루어진 그러한 상징적인 프로젝트에 대한 투자는 페르시아만에서 찾아볼 수 있다. 예를 들어 아랍에미리트연합국(UAE)은 사진 촬영에 적합한 도전적이고 특이한 디자인의 '시그니처' 건물을 만들기 위해 서구 건축가를 고용하면서 새로운 국립 박물관과 미술관에 막대한 금액을 투자하였다. 이러한 일은 세계 곳곳에서 재연되고 있다. 목표는 아랍에미리트연합국이 부유한 계층의 문화 관광객들이 찾는 국제적인 행선지가 되는 것이다. 루브르아부다비(Louvre Abu Dhabi)는 세간의 이목을 끄는 또 하나의 사례로, 새로운 국립역사박물관, 해양박물관, 공연예술센터, 비엔날레 공원 등이 지어지는 '박물관 섬'의 일부이다. 마찬가지로 아랍에미리트연합국의 샤르자(Sharjah)에는 2008년 이슬람문명박물관(Museum of Islamic Civilisation)이 개관하였다. 새로운 국립미술관을 설립하였고, 국제 미술 전시회인 샤르자비엔날레(Sharjah Biennial)를 출범시켰다. 카타르는 국립박물관의 리모델링을 프랑스 건축가 장 누벨(Jean Nouvel)에게 맡겼고, 2018년 도하에 새로운 브랜드의 이슬람미술관(Museum of Islamic Art)을

개관하였다.

이러한 대규모 사업에는 천문학적인 수준의 비용이 든다(4장 참조). 정치 지도자들이 박물관의 교육적·경제적 역할뿐 아니라 '상징성' 그리고 '홍보 대사' 역할에 가치를 계속 부여하고 있는 점을 분명히 보여 준다. 동시에 박물관에는 여러 규모가 있고 다양한 기능이 있다는 점을 명심할 필요가 있다. 예를 들어 영국에서는 사립 및 지역사회에서 운영하는 박물관들이 대규모 공공 보조금을 받으면서 운영되고 있다. 영국에는 2,500개가 넘는 박물관과 미술관이 있는데, 대다수는 소규모이다. 실제로는 극소수의 기관이 대부분의 언론 보도와 재원을 불균형적으로 끌어가 버린다 (Museums Association 2014).

결언

공공 박물관과 미술관은 여러 세대에 걸쳐 다양한 이유로 만들어져 왔다. 그들이 존재하거나 성공하는 이유는 시간이 지나면서 대개 바뀌거나, 요인을 달리하며 설명되고 있다. 그러나 변치 않는 공통점은 박물관과 미술관이 한 사회나 집단의 집단 기억의 중요한 담지자이며, 우리 자신과 우리를 둘러싼 타자와 세계에 대한 이해를 진전시키는 데 중요하다는 믿음이다. 왜냐하면 박물관과 미술관은 우리가 누구이며, 다른 사람들이 우리를 누구라고 생각하는지에 대한 근본적인 질문을 다루고 있기 때문에, 그것과

결부된 정치적인 동기를 이해하는 것은 매우 중요하다. 우리 모두는 사회가 우리 또는 타자, 우리 역사와 집단적인 성취를 어떻게 재현하는지에(다음 장에서 논의하는 것처럼) 관심을 갖는다. 우리는 또한 박물관이 역사를 '사방에서 볼 수 있도록' 제시하면서 우리가 스스로 자랑스러워할 수 없는 역사의 일부를 설명하는지 또는 더 이상 지지하지 않는 과거의 한물간 견해를 제시하는지에 대해서도 관심을 갖는다. 이러한 기관에 부여된 사회적 중요성과 박물관·미술관에 대한 정치가와 대중들의 최근의 관심도를 감안할 때, 박물관과 미술관은 우리가 누구이며 세계가 어떻게 정리되어 있는지를 이해하는 데 중요한 연구 주제이다.

01

박물관의 기본 원리

박물관과 미술관은 무엇인가

사람들 대부분은 박물관 또는 미술관이 무엇이고 어떤 일을 하
는지에 대해 아주 명쾌한 생각을 가지고 있을 것이다. 그래서 이
용어가 영국 박물관협회나 ICOM(International Council of Museums,
국제박물관협의회) 같은 단체와 정부에 의해, 그리고 박물관·미술
관학을 연구하거나 가르치는 사람들에 의해 정기적으로 조사와
논의가 이루어지는 주제라는 것을 알면 놀랄지도 모른다. 계속해
서 논의가 진행되는 이유 중 하나는, 1950년대 이후 전 세계에서
박물관의 수와 형태가 거대하게 팽창했기 때문이다. 일부러 극단
적으로 대비해 보자면, '박물관'이라는 용어는 1753년 런던에서
설립되어 800만 점의 유물을 보유한 대영박물관(그림 3) 같은 기

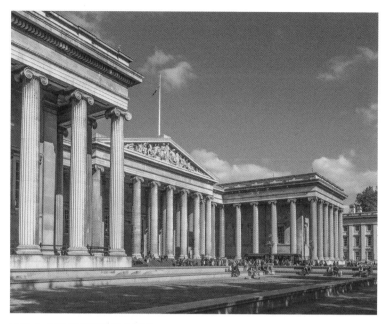

그림 3 영국의 대영박물관 정면

관과 1980년부터 연필을 수집한 영국 컴브리아(Cumbria)의 연필 박물관(Pencil Museum)을 언급하는 데 동일하게 사용된다. 연필 박물관도 정식으로 등록되어 있다. 두 박물관의 규모와 주제, 초점의 차이를 보면, 박물관으로서 어떤 공통점이 있는지 의문을 가질 수 있다. 박물관이 공유하는 '핵심적인' 특징이나 목적을 어떻게 정의할 수 있을까? 그 출발점으로 삼을 만한 옥스퍼드 영어사전(2008)은 박물관을 "역사적, 과학적 또는 문화적으로 관심이 있는 유물들을 저장하고 전시하는 데 사용되는 건물"이라고 정의하고 있다. 여기서는 박물관에 대해 그것의 '내용물'을 위한 '보관처'로서 물리적 공간을 강조하고 있다는 점이 주목된다. 관심이라는 주

관적인 생각 이상으로 기관이 왜, 누구의 비용으로 또는 누구의 이익을 위해 수집하는지에 관해서는 아주 제한적으로만 언급하고 있다. 그 대신 박물관 분야에서 직접 내린 정의를 살펴보면, 박물관의 역할과 목적을 생각해 보는 데 많은 도움이 된다. 영국 박물관협회(Museums Association)의 정의에 따르면 기관을 인증해 주는 전제 조건으로 "공공의 이익"을 들고 있다(Boylan 1992: 11). "박물관은 공공의 이익을 위해 물적 증거와 관련 정보를 수집하고 기록하며 준비하고 전시하며 해석하는 기관이다."

이러한 정의는 정기적으로 개정되었다. 그 변화를 살펴보면 해당 분야의 논의와 관심사를 간파할 수 있다. 위의 정의는 1998년에 "박물관은 사람들이 영감과 학습, 즐거움을 위해 컬렉션을 탐구할 수 있도록 한다. 박물관은 유물과 표본을 수집하고 보호하며 접근이 가능하도록 만들고 사회를 위해 보관하는 기관이다"로 개정되었다(Museums Association 2016). 바뀐 정의는 방문객이나 사용자를 정의의 주체로 둠으로써 박물관이 어떻게 재정의되었는지 알 수 있다. 박물관 직원이 수행하는 내부적 활동이 제일 먼저 언급되지 않았다. 후세를 위해 유물을 보존하는 수장고나 보관처로서의 역할은 부차적인 것이다. 그러한 활동들은 이제 다른 목적이라고 보는 사람도 있다. 여기서는 일반 대중으로 불리는 "보통 사람들"이 박물관의 활동과 우선순위의 중심에 다시 위치한다(영국 같은 나라에서는 철학적으로 그리고 법적으로 일반 대중이 유물을 소유해야 한다고 이해한다는 점을 주목할 필요가 있다. 모든 나라에서 그런 것은 아니다). 보다 방문객 위주로 변천한 것은 세계 각국에서 박물관의 사

고와 실천에서 변화가 일어나고 있음을 보여 준다. 케네스 허드슨(Kenneth Hudson)은 1970년대 이후 박물관의 역할에 대한 강조점의 변화를 "박물관 철학과 그것의 실천적 적용에서의 혁명이라고 해도 과장이 아니다"(Hudson 1998: 48)라고 주장했다.

이 "혁명"이라는 표현은 박물관의 정치적 그리고 정치화된 성격에 대해 더 잘 설명한다. 그것은 박물관의 핵심인 권력 관계에 더 많은 주의를 기울일 것을 요구한다. 박물관이 무엇을 하든지 단순히 모든 사람을 위한 '중립적' 공간이라고 보는 생각과 계급, 교육, 인종 또는 다른 기준으로 구분되지 않는 '일반' 대중의 개념 모두 도전을 받고 있다. 이러한 혁명을 시작한 사람들은 박물관이 단순히 그들의 유물을 돌보는 것이 아니며, 개인과 지역사회에 미치는 영향에 주목해야 한다고 주장한다. 이러한 견해는 박물관을 보관처(container), 성전(shrine) 또는 사원(temple)으로 생각하던 데서, 포럼(forum), 접촉지대(contact zone), 플랫폼(platform) 또는 사회운동가(social activist)로 보는 시각으로 전환되는 것을 뜻한다(Sandell and Nightingale 2012). 이는 유물이 중요하지 않다고 주장하는 것이 아니라, 다양한 사람들의 역사와 문화를 재현하는 데 그리고 타자에 의해 말해진 것보다 실제 그들 자신의 역사를 재현하는 데 더 주목해야 한다는 것이다. 그 결과, 비록 여러 다양한 방식으로 해석되고 실천될 수 있지만, 많은 나라에서 '포용(inclusion)', '권한 위임(empowerment)', '참여(participation)', '공동 제작(co-production)' 등의 용어가 현대의 박물관을 설명하는 어휘 범주에 포함되었다. 말할 필요도 없이, 각 기관들은 지역마다 다

양한 요구에 직면한다. 예를 들어 남아프리카박물관협회(the South African Museums Association: SAMA)는 1999년 박물관의 사회적·정치적 역할을 명확하게 강조하는 정의를 만들었다.

박물관은 수집, 기록, 보존, 연구 및 사회의 요구에 호응하는 소통 프로그램을 통해 의식과 정체성, 자연적·역사적·문화적 환경에 관한 지역사회와 개인의 이해를 형성하고 명시하는 역동적이고 책임 있는 공공 기관이다.

(SAMA 2013)

박물관에 대한 근본적인 사고의 전환은 널리 이루어지고 있다. 그것은 스티븐 웨일(Stephan Weil)의 논문 제목 "무언가에 대한 것에서 누군가를 위한 것으로: 미국 박물관에서 진행 중인 전환(From being about something to being for somebody: The on-going transformation of the American museum)"(Weil 1999)으로 깔끔하게 정리될 수 있다. 앞에서 기술한 다수의 견해는 '신박물관학'이라고 일컬어진 것과 결부된다.

신박물관학

'신박물관학'이라는 용어는 영어권의 박물관·미술관학에서 잘 알려진 피터 버고(Peter Vergo)가 편집한 1989년의 책 제목에서 왔

다. 그는 "구박물관학에 대한 광범위한 불만의 상태 (…) 구박물관학이 틀린 점은 박물관의 방법론(methods)에 대한 설명이 너무 많고 사회 속에서 박물관의 역할에 대한 논의는 너무 없다는 점이다"라고 서술했다(Vergo 1989: 3; Marstine 2005). 사실 박물관학자 피터 데이비스(Peter Davis)가 언급한 것처럼, '신'박물관학을 둘러싼 견해는 1950년대 이후 미국에서 먼저 제기된 적이 있다. 그는 1980년대 미국 및 프랑스와, 1970년대와 1980년대 ICOM(국제박물관협의회) 회의에서 있었던 유사한 논의를 지적했다. ICOM 논쟁은 1985년 포르투갈 리스본에서 국제 신박물관 운동(the International Movement for a New Museology: MINOM)을 이끌어 냈다. 이것은 "신박물관학의 기초 원리"를 수립한 1984년 퀘벡 선언 (Quebec Declaration)에서 영감을 얻은 것인데, 그 선언은 결과적으로 1975년 칠레 산티아고에서의 신박물관에 대한 토론에 기원을 두고 있다(MINOM 2014). 이 오래되고 난해한 역사는 전 세계에서 세대를 넘어 수많은 전문직원과 학자들이 변화를 열망하였음을 보여 주기 위해 다시 거론되고 있다. 그 변화는 박물관은 어떻게 일하고 누구를 위해 일하는가 하는 문제에 관한 것이다.

영어로 '신박물관학(new museology)'이라고 일컬어지는 것은, 다른 언어나 맥락에서는 '사회박물관학(sociomuseology)', '비판박물관론(critical museum theory)', '신박물관론(new museum theory)' 등으로도 불려 왔다. 이 논의는 '생태박물관학(ecomuseology)'과 '지역사회 박물관학(community museology)'에 대한 논의와도 밀접하게 관련된다(Davis 1999). 각각 다르지만, 이 모든 운동은 사회에

서 박물관 및 미술관의 역할과 과거 및 미래의 이해에 영향을 끼치는 권력에 대해 유사한 관심을 가지고 있다. 이 운동의 가장 중요한 비판은 '공식적인' 이야기가 실제 사회의 지배 집단의 견해와 역사만을 이야기하고 타자를 소외시킨다는 것이다. '역사는 승자에 의해 기술된다'는 오래된 격언처럼, 현재의 이야기는 일반적으로 사회에서 가장 권력이 있거나 최대 집단에 속하는 사람들의 이야기라는 의미에서 '승자'에 의해서만 말해진다고 신박물관학은 주장한다. 신박물관학은 각 사회를 구성하는 다양한 집단들의 문화와 역사, 정체성이 제대로 설명되지 않고 있다고도 주장한다.

신박물관학의 견해와 깊게 관련된 또 다른 핵심 문제는, 박물관과 미술관이 긍정적인 사회적 영향력을 가질 수 있는가이다. 박물관이 생산적인 논의를 촉진하고, 차이가 있는 사람들을 어울리게 하며, 편견을 다루고, 복지를 개선할 수 있을까? 데이비스가 말한 것을 종합해 보면, "신박물관학은 사회에서 박물관의 역할에 대한 근본적인 재평가를 압축적으로 명시한 것이라고 볼 수 있다"(Davis 1999: 54).

앤서니 셸턴(Anthony Shelton)은 "한 가지가 아니라 세 가지 박물관학이 있다"고 주장하면서, 박물관학에 대한 또 다른 사고의 틀을 제시한다(Shelton 2013: 7). 먼저 "운영 박물관학(Operational museology)"이다. 셸턴은 박물관 팀 내부에서 조직 구조와 규제 시스템뿐 아니라 일이 어떻게 수행되는지, 실무 규정과 수칙을 포함한 전문 지식의 체계화를 설명하는 데 이 용어를 사용한다. 두

번째는 "비판박물관학(Critical museology)"이다. 셀턴은 박물관 실천이 왜 그러한 패턴을 가지는지 다루면서 '운영박물관학'에 대한 비판을 설명하기 위해 이 용어를 사용한다. 비판박물관학은 박물관 실천이 세상에서 어떤 작용을 하는지, 그것이 어떤 형태의 권력을 가능하게 하고 필요로 하는지를 묻는다. 이러한 식으로 이해하면, 우리는 박물관을 '자율적인' 행위자라기보다는 이전부터 존재하던 권력 관계를 지닌 문화의 생산자(producers)라고 본다. 마지막으로 "실행박물관학(Praxiological museology)"은 '제도 비판(institutional critique)'[1]이라는 예술적 사고와 연관되는데, 반복하거나 '정상'처럼 보이도록 해서 인지할 수 없게 된 암묵적인 정치적 문제를 드러냄으로써 박물관의 통설에 도전한다.

셀턴이 밝힌 바와 같이, 박물관에 대한 전통적인 이해와 박물관의 실천은 최근 여러 가지 방식으로 도전을 받고 있다. 박물관과 미술관이 유형이면서 소유가 가능하고 대개 특이한 동산인 물질문화를 보존하고 다룬다는 식의 생각은 박물관을 규정하는 가장 단순하고도 강력한 이미지일 것이다. 그러나 우리가 앞으로 살펴볼 것처럼, 최근에는 이조차도 복잡하게 되었다. 예를 들어 '무형문화유산', 비유럽 토착 유산 관행, 구술사와 개인 증언 등에 대한 관심으로 인해, 사람들은 박물관이 할 수 있는 것을 보다 다양하게 이해하게 되었다. 동시에 디지털 및 소셜 미디어의 사용과

.......

1 제도 비판 미술은 1970년대 미국과 유럽을 중심으로 발생하였는데, 모더니즘 미술이 표방한 순수성과 이를 유지해 온 미술제도의 기능에 대해 비판하고자 하였다. 마이클 애셔와 다니엘 뷔랭, 마르셀 브로타스, 한스 하케 등이 대표적인 작가이다.

그 잠재력의 폭발적인 증가로 인해 사람들이 박물관에 참여하는 방식을 바꾸기 시작했다. 많은 박물관들은 이제 '물리적 방문' 외에 온라인 방문도 집계한다. 박물관이 어떤 일을 하고, 왜 하는지에 대한 최근의 논의를 제대로 이해하기 위해서는, 시간을 거슬러 박물관의 기원과 발달의 역사에 관해 검토할 필요가 있다.

박물관의 기원

박물관의 발달에 대한 가장 일반적인 역사는, 그것이 유럽의 발명품이며 초기 르네상스의 개인 컬렉션에서 발전했다는 것이다(Hooper-Greenhill 1992). 16~17세기 왕실과 귀족의 '호기심의 방(cabinets of curiosity)', '경이의 방(Wunderkammern)'과 '예술의 방(Kunstkammern)'은 미술과 자연사 박물관의 오래된 선행 형태로 간주되곤 한다. 'Wunderkammern'는 글자 그대로 'wonder-cabinet'으로 번역되는데 캐비닛은 개별 진열장뿐 아니라 방 전체를 지칭할 수 있으며, 'Kunstkammern'는 예술의 캐비닛을 의미한다(Bennett 1995: 73). 이러한 방들은 소유자의 허가를 받고 가끔 방문할 수 있지만, 대개 사적 소유 공간이었다. 우리가 오늘날 박물관을 설명하는 '대중'과 '공공' 기관이라는 바로 그 개념은 당시에는 존재하지 않았다. 이러한 컬렉션의 목적은 소유자의 지식과 부를 과시하기 위한 것일 뿐 아니라, 수집된 천연물과 인조물들의 희소성과 진기함에 외경심과 경탄을 불러일으키기 위한 것이었

다. 특히 소장가들은 탐험가들에게 '신세계'에서 신기한 것들을 가지고 오라고 의뢰했다. 당시 유럽 탐험가들은 이전까지 알려지지 않았던 지구의 먼 지역으로 여행하기 시작하였다. 초기 컬렉션에는 조개, 동물, 새 같은 다양한 유물들뿐 아니라, 무기, 장식품 등 인간과 관련된 유물, 이후에는 다른 인간 그 자체가 포함되었다.

현대 사회에 익숙한 '과학적'이고 학문적인 체계에 맞춰 정리된 컬렉션으로 우리가 인정하는 '공공' 기관은 사실상 18세기 유럽에서 제일 먼저 창설되었다(Davis 1999). 고전적인 박물관은 합리적 사고와 과학적 형태의 분류라는 '계몽주의'와 아주 폭넓게 관련된다(비록 '계몽주의' 자체는 학자들의 논쟁을 불러일으키는 복잡하고 이론이 있는 용어이긴 하지만). 예를 들어 1750년대 스웨덴 식물학자 칼 린네(Carl Linnaeus)가 도입한 종과 속을 분류하고 명명하는 시스템인 '이항 명명법'은 자연계의 체계를 이해하는 방식을 전환하였다. 그것은 오늘날 박물관에서 여전히 운용되고 있는, 표본을 조직하고 구분하며 관련짓기 위한 분류와 명명 체계에 관해 완전히 새로운 사고방식을 제공하였다.

이 기관들의 공공성에 대해 생각해 보자면, 먼저 '공공(public)'이라는 용어의 사용이 역사적으로 어떻게 구체화되었는지를 살펴볼 필요가 있다. 실제 18세기 유럽에서 이 용어는 "재산을 소유한 소수"를 의미하였다. 1753년 의회법으로 설립된 대영박물관은 "세계 최초의(first) 국립(national) 공공(public) 박물관이며, 학문적이고 호기심이 많은 사람들 모두에게 무료입장을 허가했다"고 한

다(British Museum 2016).

그러나 실제로는 주로 학자와 '신사들'만이, 그것도 미리 신청을 해야지만 이용 가능했다. 게다가 초창기에는 출입을 위해서 막강한 실력자가 써 준 소개장이 필요했다(Crow 1985). 대영박물관의 역사에 대한 설명에 의하면, "연간 방문객 수는 18세기에 약 5,000명이던 것이 오늘날에는 거의 600만 명까지 증가하였다"(British Museum 2016). 대영박물관에 대한 접근이 보다 널리 허용된 것은 19세기에 들어서이다. 이는 국가별로 차이는 있지만 유럽에서 나타난 광범위한 변화 덕분이었다.

루브르박물관: 전환점

공공 박물관의 역사에서 구심점이 되는 것은 프랑스 파리의 루브르박물관(The Louvre)이다. 루브르궁 내 왕의 개인 컬렉션에 불과하였던 것이 1789년 프랑스대혁명으로 인해 1793년부터 프랑스 민중 소유의 공공 박물관으로 완전히 전환되었다. 비록 다른 곳에서는 즉각적인 변화를 도출하지 못했지만 이것은 결정적인 전환점이었다. 가장 중요한 점은, 유럽 전역의 박물관들이 국민국가의 모든 시민들에게 개방될 수 있고 또 되어야만 한다는 선례를 만들었다는 점이다. 또한 여러 집단이 공유하는 공간이 시민들에게 국가에 대한 소속감을 갖게 하는 일종의 수단이 될 수 있다는 믿음을 심어 주었다. 1857년 런던에서 사우스켄싱턴박물관

(South Kensington Museum: 현 빅토리아앤드앨버트박물관the Victoria and Albert Museum)이 개관했을 때, 사회 운동가들은 박물관의 운영 시간이 조정되어야 한다고 주장했다. 그리하여 곧 일반 노동자들도 방문할 수 있게 되었다. 이것은 우연이 아니었다. 1848년 많은 유럽 국가들에서 구 엘리트를 타도하는 혁명이 일어난 덕택이다.

사회 개혁가와 정치가들이 박물관에 대해 가진 새로운 아이디어 중에서 가장 근본적이고도 중요하게 여긴 목표는 상이한 사회 집단들이 서로를 관조할 수 있도록 하자는 것이었다. 이는 사회적으로 적절한 행동 모델을 홍보하려는 동시에 하위 계층이 유익한 문화를 경험하도록 하기 위해서였다. 전반적으로는 하위 집단이 박물관을 방문함으로써 상위 집단을 모방하고 사회적·정신적으로 개량되게 하는 '사회적 모방'을 추구한 듯하다(Duncan 1995). 당시 사회 개혁가들은 예술과 문화에 노출되면 행복감을 얻는 효과가 있으며, 따라서 노동자들로 하여금 부인과 아이들과 함께 박물관과 미술관을 방문하도록 설득하면 개량과 유화가 이루어지는 효과가 있을 것으로 생각했다. 당시 사람들 간의 외모와 교육, 기대수명의 극단적인 차이를 지금은 상상조차 하기 힘들지만, 노동자들과 교육받은 중산층의 삶은 천지차이였다. 산업화가 진행 중이던 전 세계에서 대다수 노동자들의 일상생활은 가난, 질병, 의료 서비스의 부재, 궁핍하고 비참한 주거 상태, 짧은 기대수명, 아주 위험한 노동조건, 일부 혹은 완벽히 차단된 교육 접근성, 제한적이거나 전무한 정치적 대표성, 가혹한 곤궁 등으로 점철되었다.

이러한 맥락에서 박물관은 정부가 주민들을 교화하고 개량하

며 교육하는 주요한 사회적 공간으로 간주되었다. 많은 사람들이 박물관을 교육의 한 형태를 제공하는 곳으로 받아들인 증거가 여럿 있다. 여러 유럽 국가들에서 학교를 통해 보편적인 무료 교육을 제공한 것은 상대적으로 최근의 일이다. 예를 들어 영국 등에서는 학교보다 공공 박물관에서 그러한 교육이 더 먼저 이루어졌다. 이러한 박물관의 교육적 가치에 대한 대중의 인식은 대중들의 이용을 독려하는 캠페인과 함께 널리 퍼져 나갔다. 마침내 공공 박물관 설립을 위한 모금을 위해 1845년 종합 과세를 통한 공공 분담금 제도를 도입하기에 이르렀다. 이러한 노력의 결과, 영국에서는 박물관이 '다양한 대중에게' 교육적 혜택을 주는 기관으로 인정받고 있다.

그러나 박물관을 특별히 자애로운 기관으로 봐야 하는 것은 아니다. 19세기 영국 정부와 사회 개혁가들은 박물관과 미술관을 세계에서 가장 큰 도시가 된 런던에서 엄청나게 팽창한 도시민을 관리할 수단으로 여겼다. 영국의 많은 도시에서 박물관 옹호자들은 박물관을 노동자 계급과 엘리트를 평등하게 할 수단으로 여겼다. 동시에 음주나 급진적인 정치로부터 주의를 돌리게 할 수단으로 간주하였다(Bennett 1995). 이 경우 공공 박물관은 정부가 위기 시에 잠재적으로 주민을 통제하고 관리해야 한다는 아이디어와 밀접하게 관련된다. 또 다른 경우에, 지도자나 정부는 박물관을 시민이 그들의 자신감과 부를 대담하게 또는 공격적으로 표현할 수단으로 보았다. 캐럴 던컨(Carol Duncan)이 주장한 것처럼, 당시 박물관과 미술관은 과거 그리스나 로마의 계승자처럼 지배 집단

의 자아상을 반영하고 제국을 지배하여 세계를 이끌 역사적 임무를 가진 계급을 투사하는 수단으로 간주되기도 하였다(Duncan 1995). 이 같은 이유로, 우리가 박물관의 역사에 대해 공부할 때 이처럼 제각기 다른 해석이 병존하는 것을 흔히 접하곤 한다.

박물관의 발전: 민족주의와 식민주의

19세기 들어 유럽 근대 국가들 간 경쟁과 제국시대 민족주의의 발흥에 힘입어 새로운 박물관들이 설립되었다. 이러한 박물관의 발전은 많은 유럽 정부들이 자국의 특수하거나 독특한 역사적 숙명을 조장하고 고취하도록 부추겼다. 이는 과장되게 들릴지도 모른다. 그렇지만 19세기 초 근대 독일과 이탈리아 등 대부분의 유럽의 나라들(countries)은 아직 국가(state)로 통일되지 않았다. 프랑스는 유럽 여러 나라와 전쟁 중이었으며, 많은 정부들이 '아래로부터의 혁명'을 우려하거나 심지어 예상했다. 도시화가 진행되고 노동자들이 정치 운동을 조직함에 따라 폭동과 시민 항쟁이 점차 흔해졌다. 이러한 맥락에서 사람들에게 국민국가의 관념을 인식시키고 스스로를 국민으로 간주하게 만드는 것은 대외 전쟁과 내적 위협에 직면한 상황에서 매우 긴요한 일이었다. 사람들을 긍정적으로 통합할 도구라고는 거의 없었다. 앞서 말한 것처럼, 다양한 사회계층들은 서로를 한 국가의 일부로 쉽게 인정할 수 없을 정도로 극단적으로 다른 삶을 살고 있었다. 우리가 오늘날 당

연시하고 있는 국민국가 건설의 과정과 국민이 가지는 특징은 19세기 후반 이전까지는 아직 형성되지 않았다. 예를 들어 오늘날 우리가 아는 여권은 영국에서 제1차세계대전 때인 20세기 초까지도 발행되지 않았다. 그 이전에는 정기적이거나 자발적으로 국가 간 여행을 할 수 있는 사람이 거의 없었기 때문에 굳이 여권이 필요 없었던 것이다. 이러한 이유로 유럽 박물관의 역사는 국가별 전통문화에 대한 아이디어를 포함하여 민족주의 운동의 발흥이나 보다 광범위한 국민국가의 형성 과정과 함께 이해해야 한다(Mason 2007).

이 시기 서유럽 각국에서 국민국가의 건설은 식민주의와 밀접하게 연관되었다. 19세기에는 대개 조약이나 무력을 통해 점령한 해외 식민지와 산업이 팽창하며 거둬들인 부를 기반으로 민간 박물관들이 건립되었다(MacKenzie 2009). 많은 경우, 식민지 원주민에 대한 폭력, 착취, 또는 복종을 수반한 식민지 접촉의 물질적인 결과물들이 유럽의 국립 및 지역 박물관 발전에 직결되었다. 유물들은 유럽 박물관이 후원한 수집 원정을 통해 전 세계로부터 대규모로 수집되었다. 특히 아프리카에서 가져온 유물이 상당수였다. 한 보고서의 추정에 의하면 "1960년대 중반까지 전 세계 450만 점의 민족지 자료 중 150만 점 이상이 미국 박물관에 있었다"(Shelton 2011: 68).

유물뿐만 아니라 인간의 시신들까지도 때로는 합법적으로 때로는 불법적으로 박물관 컬렉션으로 '취득'되었다. 문제가 되는 것은 당시에는 합법적인 방식으로 취득하였다고 간주되었더라도,

현재의 시각에서는 불법적이거나 비윤리적일 수 있다는 점이다. 특히 이는 취득국이 당시 식민 권력이었고, 권력을 행사했던 이전 식민자의 법적·윤리적 권리를 현재 피식민지의 후손들이 거부하는 경우이다. 가장 유명한 논란거리 중 하나는 파르테논신전의 〈엘긴 마블(Elgin Marbles)〉이다.[2] 현재에도 여전히 대영박물관과 루브르박물관에서 소장하고 있지만, 그리스 아테네의 아크로폴리스박물관은 줄곧 반환을 요구하고 있다.

이러한 사례들은 하나의 역사적·정치적 맥락에서 합법적이던 것이 반드시 항상 합법적이지는 않음을, 그리고 합법적인 것과 윤리적인 것이 반드시 일치하지는 않음을 분명히 보여 준다. 또한 유럽 박물관들이 식민지 시기에 수집한 인간 유골을 보유하고 있는데, 그 후손들은 이를 특히 모욕적이라고 여긴다. 예를 들어 2016년 독일 베를린에서 현재 국립 박물관들을 운영하는 프로이센문화유산재단(Prussian Cultural Heritage Foundation)은 1885년에서 1920년 사이에 연구용으로 수집한 4,600여 점의 인간 두개골을 보유한 것으로 드러났다. 이 중 1,000점 이상은 르완다에서, 60점은 탄자니아에서 수집하였다. 두 나라는 1885년부터 1918년까지 독일령 동아프리카(German East Africa) 식민지의 일부였다. 이 두개골들은 식민지 시기 전쟁 중에 독일 군대에 의해 살해된 아프

.......

2 엘긴 경 토마스 브루스(Thomas Bruce, 7th Earl of Elgin, 1766-1841)가 1801~1803년 영국으로 가져온 그리스 아테네 파르테논신전의 주요 조각작품을 말한다. 1816년 대영박물관이 취득하여 현재까지도 전시 중이다. 한편 루브르박물관에는 파르테논신전 조각품 두 점이 전시되어 있다.

리카 사람들의 것이며, 이후 소위 '인종적' 과학 실험을 위해 독일로 옮겨진 것으로 추정된다(Deutsche Welle 2016). 이러한 사례에서 알 수 있듯이, 유럽 박물관과 자국 식민지 간 관계의 유산은 오늘날 많은 박물관에서 여전히 명시적으로 또는 기타 다른 방식으로 나타날 수 있다.

별로 놀랍지 않게도, 이러한 역사는 20세기와 21세기에 걸쳐 많은 박물관과 미술관에 첨예한 윤리적 딜레마를 야기하였다. 어떤 박물관의 식민지 유산은 첨예한 분열을 초래하기도 하였다. 특히 남아프리카와 오스트레일리아, 뉴질랜드, 북미에서는 박물관들이 이전 시대의 전시와 수집 행위를 통해 타 문화에 대한 식민주의적 방식을 재생산하고 강화한 것에 대해 극심한 비판을 받았다. 결과적으로, 다수는 그들의 전시를 되돌아보고 박물관을 탈식민화하려고 노력했다. 특히 문제가 된 사례는, 박물관이 전시를 위해 무생물체나 자연계의 표본과 함께 원주민들의 인간 유해를 수집한 경우이다. 이 과정에서 몇몇 박물관은 원주민을 소위 '문명화된' 근대 인종과 비교하며, 세월이 흘러도 변하지 않는 '원시적'이거나 천연 그대로인 '자연'의 일부로 제시했다. 많은 원주민들은 이러한 재현에 분노를 표했고, 그들 조상의 유해와 문화재를 돌려 달라는 캠페인을 벌였다. 이를 위하여 북미에서는 1990년 미국 원주민 분묘 보호 및 송환법(Native American Graves Protection and Repatriation Act: NAGPRA)을 제정하였다(National Park Service 2016). 한편 여기서 '원주(indigenous)'라는 개념의 정의는 간단치 않다. 그것은 나라마다 다양한 역사적 배경과 법적 합의에 따라

그 의미가 다르기 때문이다. 오늘날까지도 여전히 인간 유해와 재산 약탈, 식민지 관계 청산 문제는 박물관과 미술관의 매우 논쟁적인 이슈이다. 민족주의, 식민주의와 박물관 및 미술관 역사 간의 상호관계를 이해하는 것은 현대 사회에서 이 기관들의 위상과 정치적인 지점을 이해하는 데 중요한 전제이다.

모든 문화권은 박물관을 가지고 있는가

대영박물관과 루브르박물관 같은 공공 박물관은 유럽에서 처음 발명되었지만, 현재 전 세계에 산재해 있다. 니컬러스 토마스(Nicolas Thomas)는 아르헨티나와 브라질, 칠레 같은 나라에서 '1818년 이후 국립 미술관과 역사박물관'이 어떻게 창설됐는지 밝힌 바 있다(Thomas 2016: 25). 그는 박물관이 인도에서(콜카타의 인도박물관the Indian Museum이 1814년에), 이집트에서(이집트유물박물관the Egyptian Museum of Antiquities이 1835년에), 그리고 일본에서도(1870년대부터) 창설되었다고 지적했다(같은 책). 이처럼 서유럽의 박물관 모델이 세계 각지로 확산된 것은 유럽이 식민지를 가지면서 박물관을 문화적 형태로 '수출하였기' 때문이다. 결과적으로 많은 피식민 국가들은 자국의 문화 전통을 기반으로 하는 박물관을 갖기보다는, 식민 지배자가 당초 설립한 대로 유럽 스타일의 박물관을 가지게 된 것이다.

영국과 같은 나라에서는 이른바 하층 계급을 '개량'하고자 한

다는 19세기식 관념처럼, '외국인을 개량한다'는 유사한 사고방식이 식민지 박물관의 설립에 있어서도 똑같이 적용되었다. 식민지 박물관은 현지 주민들에게 그들이 열망해야 할 것을 보여 주고 식민지 지배자들의 세련됨을 각인시킴으로써 식민지 지배자들의 정당한 권리를 주장하는 역할을 하였다. 특히 19세기와 20세기 초에 인종과 사회조직에 관한 지배적인 이론은 매우 철저하게 위계적이었다. 이러한 경향은 경우에 따라서 20세기 후반까지도 이어졌다. 애슐리 셰리프(Ashley Sheriff)는 남아프리카에서의 박물관 활용에 대해 서술하면서 다음과 같이 설명하였다.

> 자연사박물관에서 아프리카 흑인들은 존재론적인 면에서 토착의 동식물과 잘 구분되지 않는 초기 인류의 저급한 종으로 재현되었다. 1948년에 공식적으로 시작된 아파르트헤이트의 시대에 많은 남아프리카 박물관들의 전시는 식민 정권하에서 백인의 특권을 정당화하였다.
>
> (Sheriff 2014: 2)

1994년 아파르트헤이트가 마침내 종식된 후, 남아프리카 박물관들은 탈식민화를 꾀하기 시작하였다. 앞에서 언급한 남아프리카의 사례처럼, 현재 많은 박물관들은 식민지 박물관 시절부터 사용했던 건물을 계속 사용하고 있는데, 이러한 환경은 박물관을 새롭게 재해석하는 데 상당한 어려움을 주곤 한다.

유럽식 박물관 모델은 전 세계에서 확인될 수 있지만, 현재 대

부분의 박물관학자와 문화유산학자들은 대다수의 문명권에서 그들만의 독특한 방식으로 중요한 문화유물을 수집하고 전시하고 있다는 점을 인지하고 있다. 최근의 박물관학 연구에서는 원주민들이 중요한 유물을 인식하고 가치를 평가하는 데 복잡하고 상이한 그들의 전통을 어떻게 이용하는지를 인식하고 있다. 이러한 과정의 일환으로, 학자들은 무형유산의 중요성에 관심을 기울이고 있다. 예를 들어, 캐나다 원주민 블랙풋(Blackfoot) 부족은 중요한 유물을 가져다가 묶어 놓는 습성이 있다. 이는 노래, 춤, 이야기하기 등의 의례와 함께 집단 예식과 세대 간 문화 전승에 있어 중요한 의미를 지닌다(Onciul 2015). 한편 오스트레일리아 원주민들은 소규모 전시·수집 공간에서부터 다목적 문화 센터에 이르기까지 '다양한 장소를 보존하는' 전통이 있다. 오스트레일리아에서 이러한 전통의 중요성에 대한 공공적 인식은 정부 정책에서도 드러난다. 일부 공동체는 집단 기억이 최적의 지식 저장고이며 이를 대개 공동체의 연장자들이 가지고 있다고 믿는데, 이는 오스트레일리아 정부에 의해서도 공인되었다(Australian Government Department of the Environment 2001). 오스트레일리아박물관협회(Museums Australia)는 다음의 정의처럼 원주민의 오스트레일리아 전통과 유럽의 것을 둘 다 인정한다.

오스트레일리아박물관협회의 정관에 따르면 박물관이란 다음의 특징을 지닌 기관이다(The Museums Australia Constitution 2002). 박물관은 과거와 현재를 해석하고 미래를 탐구하기 위해 유물과 생각을

활용하여 사람들이 세계를 이해하도록 돕는다. 박물관은 수집품을 보존하고 연구하며 실제와 가상 환경 모두에서 물품과 정보에 접근할 수 있도록 한다. 박물관은 지역사회의 장기적인 가치에 기여하는 영구적이고도 비영리적인 조직으로 공익을 위해 설립된다. 오스트레일리아박물관협회는 과학, 역사, 미술 관련 박물관들이 (갤러리와 보관소를 포함하여) 많은 다른 명칭들로 불릴 수 있다는 점을 인정한다. 아울러 이러한 정의를 바탕으로 아래와 같은 기관들에도 박물관의 자격이 주어진다.

- 사람들과 그들의 환경에 대한 물적 증거를 취득, 보존, 소통하는 박물관 성격의 자연적·고고학적·민족지적 기념물 및 유적과 역사적 기념물 및 유적
- 동물원, 식물원, 식물표본관, 수족관, 동물사육장처럼 동식물 관련 수집품을 보유하고 표본을 전시하는 기관
- 과학 센터
- 유형 또는 무형유산 자원(살아 있는 유산과 디지털 창작 활동)의 유지, 전승, 관리를 돕는 문화 센터와 여타 단체
- 가령 오스트레일리아박물관협회 전국위원회가 박물관의 일부 또는 완전한 특징을 지니고 있다고 인정하는 여타 기관

(오스트레일리아박물관협회 2002)

상응하는 전통에 대한 새로운 인식과 문화유산의 가치를 평가하는 다양한 실천은 박물관학에서 참신한 도전 과제가 되고 있다. 박물관은 점차 탈식민지 국가에서 유럽 또는 서구와 현지의 문화적 실천을 통합하도록 촉구한다. 이는 기존과 다르게 가치를 평가

하여 새로운 종류의 토착 박물관학을 발전시킬 방법을 찾기 위해서이다. 시간과 같은 보다 추상적인 개념과 유물을 모두 다루기 위한 다른 해법과 접근방식이 요구된다(2장 참조). 서구의 박물관들은 수집물을 영구히 보존한다는 불가침의 원칙을 기반으로 하는 반면, 토착 지역사회들은 그들의 유물이 자연적으로 분해되거나 의식을 거쳐 파괴되기를 원할 수도 있다(Onciul 2015).

어떤 공간을 박물관이라고 부를 수 있을까

앞선 정의에서 박물관이라 부를 수 있는 것이 다양하다는 점을 알 수 있다. 이를 고려할 때, 박물관이 되는 데 기준의 제한이 있는지 물을 필요가 있다. 각국의 정의를 다시 살펴보자.

박물관은 문화유산이나 자연유산과 관련한 물품을 수집, 보존, 분석, 전시하는 공적이거나 사적인 기관이다.

(케냐 공화국 2006, 국립박물관 및 유산법, Karega-Munene 2011에서 인용)

박물관의 핵심 역량인 수집, 보존, 조사, 전시, 소통 등은 오늘날 박물관 업무의 기초이다.

(독일박물관협회 2017a)

박물관은 역사, 예술, 민속, 산업, 자연과학 등에 관한 자료를 수집

하고, 보관하며(육성을 포함한다), 전시하고, 교육적 배려하에 일반 공중의 이용에 제공한다. 또한 교양, 조사연구, 레크리에이션 등에 이바지하기 위해 필요한 사업을 하며, 아울러 이 자료들에 관하여 조사연구를 하는 기관이다.

<div style="text-align: right">

(일본 박물관법, 1951년 법률 제285호,

2008년 6월 11일 법률 제50호에 의해 최종 개정; 일본박물관협회 2008)

</div>

이러한 정의에 따라 어떤 경우에 개인도 자신의 컬렉션을 박물관이라고 칭할 수 있다. 열정적인 개인이 물적 증거나 관련 정보를 수집하여 박물관의 자격을 부여받은 많은 선례가 있다. 그러나 세계 각지에는 국가 출연기관이나 박물관협회에 의해 박물관으로 공식 인정받기 위해 준수해야 하는 원칙과 합의된 '산업 표준'이 있다. 다음과 같은 미국의 정의에서 이를 살펴볼 수 있다.

박물관이란 교육적·미적인 목적을 위해 영구적으로 조직된, 전문 직원을 활용하는 공적이거나 사적인 비영리 기관을 의미한다. 또한 박물관은 생물 또는 무생물의 유형물을 소유하고 활용하며, 유물들을 관리한다. 또한 이를 정기적으로 일반 대중에게 전시한다. 그밖에 다음과 같은 세부 규정을 따른다.

• 연간 120일 이상 일반 대중에게 유물을 공개하는 기관은 이 요건을 충족하는 것으로 간주한다.

• 예약을 받아서 유물을 공개하는 기관도 이 요건을 충족시킨다고 본다. 이 경우에는 해당 전시 방식이 일반 대중의 전시 접

근성을 부당하게 제한하지 않는다는 점을 소명해야 한다.

(미국 연방관보사무소Office of the Federal Register 2011)

앞의 예시에서, 무언가를 박물관이라고 공식적으로 규정하는 특징으로 '대중에게 개방되고 접근 가능하다는 점'이 간주됨을 알 수 있다. 예를 들어 영국과 미국, 오스트레일리아 등에서는 유관 박물관협회가 전국적으로 박물관 인증 또는 등록 시스템을 운영한다. 이러한 인증 제도는 박물관이 어떻게 조직되고 관리되며 직원과 재정을 마련하는지, 그리고 컬렉션과 건물이 어떻게 관리되는지에 대한 공인된 기준을 제시한다. 인증된 기관은 공공자금 지원이나 다른 박물관과 미술관으로부터 유물이나 작품을 대여받을 수 있기 때문에 이 인증 제도가 중요하다. 인증을 받지 못하면 많은 후원자들이 다른 기관처럼 필요한 정책과 경험을 가지고 있다는 신뢰를 하지 않고 자금 지원 또한 하지 않을 것이다.

박물관 전문직원의 규정을 위반하여 인증을 박탈당하는 기관도 있을 수 있다. 2014년 미국 델라웨어미술관(Delaware Art Museum)은 유명한 라파엘전파(pre-Raphaelite) 회화 작품을 매각한 후 제재 조치로 인증을 박탈당했다. 전미 미술관장협회(The US's National Association of Art Museum Directors)는 "회원들에게 델라웨어미술관에 작품 대여나 전시 협조를 중단할 것을 권고했다"(Fishman 2014). 인증이 박탈되면 다른 박물관과 미술관들로부터 기피 대상이 될 위험이 있다. 유물이나 작품을 매각하는 일은 대부분의 지역에서 대역죄로 여겨진다. 그것은 대중을 대신하여

유물을 돌보고 영구히 위탁, 보관해야 하는 박물관의 특별한 직무를 위배한 것으로 간주되기 때문이다.

이러한 사례가 명시하듯이, 주요 소장품 중 어떤 유물을 '처분(deaccessioning)'할 때에는 소유권과 윤리, 법률 관계가 복잡한 편이다. 모든 ICOM 구성원들은 전문직원의 실무에 대한 최소한의 기준을 정리한 윤리 강령의 준수에 동의하지만, 현재까지 국제적으로 단일한 인증 기준은 없는 실정이다. 그 때문에 박물관학 실무와 연구에 있어서 박물관 윤리는 그 자체로 특히 논쟁적이고 복잡한 분야이다(Marstine 2005).

아트 갤러리와 아트 뮤지엄

'박물관(Museum)'이라는 용어와 함께, '미술관(Gallery)'이나 '아트 갤러리(Art Gallery)', '아트 뮤지엄(Art Museum)'이라는 단어가 여러 사람들과 사회에서 각기 상이한 방식으로 혼용되고 있다. 자연사, 사회사 또는 고고학을 위한 박물관들도 미술art 컬렉션을 소장하고 있다는 사실을 명심할 필요가 있다. 일부 박물관들은 그들의 범위가 '백과사전적'이라고 묘사할 수도 있다. 이는 그들이 여러 학문 분야의 경계를 넘나들며 수집 활동을 한다는 것을 의미한다. 예를 들어 자연사와 민족지학, 고고학, 미술 등의 학문을 대상으로 한다. 마찬가지로 역사적 가옥, 대저택, 교회, 궁전에서도 미술 컬렉션을 소장하는 경우가 있다. 그중에서도 미술품만 수집

하는 기관을 특별히 '아트 뮤지엄' 또는 '갤러리'라고 부른다. 박물관에 대한 대부분의 공식적인 국내외적 정의에서도, 다음의 두 가지 예에서 보듯이 아트 컬렉션과 공공 갤러리, 현대미술 센터를 포함한다.

오스트레일리아는 박물관에 관한 ICOM의 정의하에 박물관 및 미술관을 운영한다. 박물관, 아트 뮤지엄, 공공 갤러리, 보관소, 현대미술 공간, 공예협회(craft council), 예술가 운영 프로젝트(artist run initiatives), 식물원, 식물표본관, 동물원, 역사적 가옥, 기념물과 역사 유적을 포함한다.

(오스트레일리아박물관협회 1998)

1917년에 설립된 독일박물관협회는 박물관과 박물관 전문직원을 위한 전국적인 조직이다. 역사와 문화사, 자연사박물관뿐 아니라 미술 관련 박물관도 포함하며, 특정 주제에 관한 박물관뿐 아니라 기술박물관도 대표한다.

(독일박물관협회 2017b)

실제 사례를 들어 보면, 스코틀랜드 글래스고의 현대미술관 GoMA(Gallery of Modern Art)는 명칭을 보면 공식적으로는 근대미술 갤러리이지만 현대미술 컬렉션을 아우르며, 스코틀랜드의 글래스고박물관그룹(Glawsgow Museums)이라는 박물관 서비스 기관 소속이다. 박물관과 갤러리라는 두 용어를 혼용해서 쓰는 이러

한 현상은 대체로 유럽 박물관들이 발전해 온 과거의 기간 동안 두 용어를 함께 사용한 데서 기인한다. 초기 르네상스에서는 갤러리라는 단어를 대개 한쪽에 좁은 창문이 있으면서 회화 작품들과 골동품을 함께 전시한 길고 좁은 공간을 지칭했다. 이는 귀족의 대저택에서 산책하면서 대화를 나누는 장소였다. 초기 르네상스의 용례를 곰곰이 생각해 보면, 근대적 단어 '갤러리'는 어떤 종류의 유물이 전시되는지와는 별개로 어떤 기관이나 박물관 내의 개별 방을 의미한다.

한편 오늘날 영국에서 갤러리라는 단어는 복수의 대상을 의미한다. 다른 데서는 공공 아트 뮤지엄이라 불리는 곳뿐 아니라, 개인 수집가에게 미술품을 판매하는 상업 갤러리도 이에 해당된다. 예를 들어 런던의 덜위치사진갤러리(Dulwich Picture Gallery)는 역사적으로 중요한 회화 컬렉션을 보여 주는데, 영어를 모국어로 하는 다른 나라에서는 거의 확실히 '아트 뮤지엄'이라고 명명될 것이다. 아트 뮤지엄이라는 용어는 영국에서는 거의 사용되지 않는 반면, 미국에서는 표준적인 관행처럼 쓰이곤 한다. 영국에서 갤러리란 현대미술이나 전근대 미술(historical art)을 보여 주는 공간, 그리고 상설 컬렉션이나 임시 전시 공간을 가리키기도 한다. '아트 갤러리'나 '현대미술 센터'는 컬렉션을 가지고 있지 않기 때문에 통상적인 정의에 따르자면 박물관이 아니다. 그러나 이들 기관도 대개 작품에 대한 문서 컬렉션을 보관하는 아카이브는 가지고 있다. 현대미술에서는 문서와 진품 사이에 차이가 거의 없어서 아카이브와 컬렉션은 거의 같다고 봐도 무방하다. 많은 종류의 예술 작

품은 공연처럼 한 번만 보여 주거나 의도적으로 일시적이어서, 기록된 문서를 통해서만 알려질 수 있다. 다른 작품들은 '주문 제작'되거나 특정한 요건 없이도 보관을 위해 다시 제작될 수 있어서, 전시 갤러리들은 쉽게 박물관이 될 수 있고 그 반대도 가능하다.

이제까지 우리가 개관한 것처럼, 미술관에 대한 전문용어는 나라마다 그리고 언어권에 따라 다양하다. 예를 들어 독일에서는 대중을 위해 미술 작품이 전시되거나 수집되는 방식에 따라 세 가지 상이한 용어, 즉 '쿤스트하우스(Kunsthaus: art-house)'와 '쿤스트할레(Kunsthalle: art-hall)', '쿤스트무제움(Kunstmuseum: art-museum)'이 있다. 전통적으로 '쿤스트할레'와 '쿤스트무제움'의 구분은 현대미술 센터와 상설 컬렉션을 가진 박물관의 구분과 같은데, 현재는 그 경계가 모호한 편이다. 예를 들어 베를린의 게뮐데갈레리(Gemäldegalerie)는 역할 면에서 덜위치사진갤러리와 비슷한 상설적인 아트 뮤지엄이다. 뉴욕의 PS1, 파리의 팔레드도쿄(Palais de Tokyo), 런던의 서펀타인갤러리(Serpentine Gallery)는 해당 도시에서 주요한 '쿤스트할레(art-museum)'인 반면, 메트로폴리탄미술관(The Metropolitan Museum of Art)과 루브르박물관, 내셔널갤러리, 뉴욕 현대미술관, 퐁피두센터(Centre Pompidou), 테이트 등은 각국에서 규모가 가장 큰 아트 뮤지엄이다.

중국에서는 (달리 말해 현대가 아닌) '전통 미술'이라고 부르는 것이 고고학적·역사적·민족지학적 자료와 함께 전시되기도 한다. 이 기관을 영어의 'museum'과 비슷하게 '박물관(博物館)'이라고 부른다. 상하이박물관(上海博物館)이 대표적인 사례이다. 영어

로 'museum of fine arts'나 'national art gallery'라고 부르는 것과 같은 용어로 중국어에는 '미술관(美术馆)'이 있다. 하지만 예컨대 '중국미술관(中国美术馆)'과 같은 기관에서도 미술품만 다루는 것이 아니라 민족학에 대한 다른 종류의 유물을 포괄한다. 따라서 중국의 많은 기관에서는 상설 컬렉션을 가졌는지 아닌지 하는 전통적인 기준으로는 명확히 구분할 수 없다.

중국에서 대규모 민간 투자 사업이 있기는 하지만, 특별히 현대미술에 초점을 맞춘 국가 운영 박물관이 등장한 것은 상대적으로 새로운 현상이다. 현대미술에 특화된 박물관은 현대(contemporary)라는 단어를 명칭에 포함할 수 있지만('현대 시기'를 내포하는 '당대当代', 또는 '현대modern'를 의미하는 '현대现代') 반드시 그렇지는 않다. 현대미술과 관련하여 사용되는 또 다른 용어는 '화랑'이다. 이렇듯 현대미술 전용 기관이 상대적으로 새롭게 발전하고 있으며, 그 속도는 놀라울 정도이다. 예를 들어 2010년에 개관한 상하이의 록번드현대미술관(上海外滩美术馆, Rockbund Contemporary Art Museum)은 "현대미술의 창작과 창조력을 전폭적으로 지원하는 중국 최초의 현대미술관"이라고 밝히고 있다(Rockbund 2016). 이 책을 연구하고 집필하는 동안에도 많은 사례들이 계속해서 생겨나고 있다.

영어와 독일어, 중국어의 사례에서 확인할 수 있듯이, 명칭의 관행은 각국의 문화 생태계의 복잡성과 그것이 세분화되는 원칙, 여러 기관과 자금 제공자들이 후원하는 원칙을 반영한다. 더욱이 수집할 만큼 충분한 가치가 있는 것에 대한 시각이 변하는 것처

럼, 영역 간의 경계도 변할 수 있다. 그러나 기관의 가치가 변하더라도, 기관의 명칭 자체는 좀처럼 변하지 않는다는 사실을 명심할 필요가 있다. 그 때문에 어느 한 유형의 공간으로 출범한 어떤 기관이 명칭을 굳이 바꾸지 않고서도 공간 운영의 접근방식을 바꿀 수 있다.

박물관과 미술관은 얼마나 많은 종류가 있는가

박물관과 미술관은 다양한 형태를 취하지만, 여러 기준에 의해 분류될 수 있다. 티머시 앰브로즈(Timothy Ambrose)와 크리스핀 페인(Crispin Paine)은 컬렉션의 성격, 경영 방식, 지리적 범위, 관람객, 전시 방식 등 몇몇 기준에 따라 박물관과 미술관을 분류하였다 (Ambrose and Paine 2012: 10). 우리는 여기에 재원이나 자본금, 수입, 지위 등의 기준을 추가할 수도 있다. 일부 박물관과 미술관들은 거의 전적으로 '공공 자금'으로 운영되곤 한다. 그들의 수입은 국가가 세금으로 거둔 돈으로부터 거의 혹은 온전히 충당된다. 그렇지 않은 경우 박물관과 미술관은 '자립 재원'으로 운영되는데, 이 경우 수익 활동(입장료 외에도 카페, 숍, 기업 임대 등)과 자신의 수탁인과 트러스트[3]를 포함한 부유층의 기부, 기업 후원 등으로 수입을 자체 조달하는 것을 의미한다. 이는 영국 등의 유럽보다는 미국에서 더

.......
3 여기서는 투자 수익금으로 자선 활동을 하는 단체를 말한다.

일반적인데, 뉴욕의 메트로폴리탄미술관이 잘 알려진 사례이다.

대부분의 유럽 공공 박물관들은 한시적으로 특정 프로젝트에 자금을 제공하는 정부와 트러스트, 재단의 보조금에 기대는 편이다. 이때 여러 재원들 간의 균형, 즉 어떻게 상호작용하고 서로를 지렛대로 활용하는지가 중요하다. 그러나 한 사람의 자금 제공자에게만 의존하는 박물관들은 거의 없으며, 각각 상이한 의제를 지닌 몇몇, 심지어 수많은 다른 재원을 합친 '혼합 경제(mixed economy)'를 운영한다(4장 참조).

박물관이나 미술관의 재정적 기반은 기관의 운영 및 관리 체계와 관련이 있다. 그것은 중요한 정치적·윤리적 의미를 지닌다. 예를 들어 영국에서 잉글랜드, 스코틀랜드, 북아일랜드, 웨일즈 중앙정부는 공공 자금으로 운영되는 국립 박물관과 미술관에 자금을 지원하는 조건으로 2001년 이후 상설전시의 무료입장을 요구하고 있다. 그럼에도 불구하고 런던과 에든버러, 벨파스트, 카디프 등 4개 수도에 있는 박물관들은 재원을 확보하기 위해 개인 기부자나 많은 관광객, 현지 방문객들에게 다양하게 접근한다. 런던 테이트의 연례 보고서에 실린 개인 및 기업 후원자 명단을 살펴보면, 런던과 같은 세계적인 대도시에서는 공공 기관으로 흘러들어오는 엄청난 액수의 민간 잉여 자금들이 있다. 이러한 면에서 지리적 입지 조건은 드러나는 것보다 더 많은 방면에서 박물관의 규모와 활동 범위, 그리고 그 활동에 직접적으로 영향을 미친다.

일부 국가에서는 무료와 유료 박물관의 영역 간 구분이 명확해지고 있다. 예를 들어 특별전시는 대부분 유료이고, 간혹 상설 컬

렉션이 유료인 경우도 있다. 또 다른 운영 모델로 메트로폴리탄미술관은 25달러의 권장 입장료를 부과하는데,[4] 여기에는 전시 중인 모든 특별전 관람료도 포함된다. 박물관의 입장료 부과 제도는 방문객의 방문 경향을 포함하여 박물관에도 큰 영향을 미친다. 단순히 말해 이것은 누가 방문하고 방문하지 않는지에 영향을 미친다. 다수의 국가가 지원하는 박물관에서 인종, 사회·경제 계층, 교육 배경과 문화자본의 구분에 따른 관람객의 증가와 다양화는 문화 정책과 밀접히 관련된다(3장 참조). 한편 수익 목표는 기관이 어떤 종류의 프로그램을 제공할 것인지에 영향을 끼칠 뿐 결정을 하지는 않는데, 심지어 일부 전시회의 수익이 다른 프로그램에 재원을 보태기도 한다.

물론 박물관과 미술관은 그 규모와 소관, 그리고 누가 컬렉션을 소유하고 관리하는지에 따라서 분류될 수도 있다. 컬렉션의 소유와 관리가 항상 일치하는 것은 아니다. 예를 들어 영국에서 박물관과 미술관은 보통 국립(국가 차원), 공립(지방 정부의 재정 지원), 대학 부설(개별 대학교가 소유하거나 관리), 사립(자선 단체 또는 사설 단체의 소유) 또는 연대(군에서 관리) 등으로 분류된다. 영국의 박물관 부문에서는 박물관 형태의 컬렉션을 보유하고 있으면서 내셔널트러스트(National Trust)[5]와 잉글리시헤리티지(English

.......

4 2018년 3월부터 메트로폴리탄 미술관은 뉴욕주 주민과 뉴욕, 뉴저지, 코네티컷 학생들에게만 권장 입장료를 적용하고, 나머지는 일반 입장료 25달러(성인), 17달러(노인), 12달러(학생)를 부과하는 것으로 변경하였다.

5 정식 명칭은 National Trust for Places of History Interest or Natural Beauty이다. 잉글랜드, 웨일스, 북아일랜드에서 환경 및 유산 보존을 위한 자선단체이다. 1895년

Heritage),[6] 히스토릭스코틀랜드(Historic Scotland),[7] 히스토릭웨일즈(Historic Wales)[8] 등의 자선단체 또는 단체에 의해 관리되고 있는 왕실의 빈 궁전, 역사 유적과 건물(예를 들어 대저택)까지 그 경계를 확대할 수도 있다(Museums Association 2016).

당연하겠지만 어떠한 기관의 컬렉션의 범위는 자금과 소유권 약정에 따라 결정된다. 영국에서는 작은 도시에 있는 컬렉션이 국가적 중요성을 인정받거나 지정되기도 한다. 법적으로 한 조직이 여러 컬렉션을 소유하거나, 박물관이나 미술관을 운영하기 위하여 일상적인 차원에서 대중과 타인을 위해 위탁 보관할 수도 있다. 이러한 상황은 관행적이고 역사적인 이유 때문에 발생한다. 예를 들어 19세기에 결성된 소규모 자선단체가 소유한 컬렉션이 법적 소유권이 이전되지 않아서 현재는 다른 단체가 운영하는 박물관에 속해 있을 수도 있다. 컬렉션은 여러 세대에 걸쳐 누적되며 형성된다. 또한 하나의 기관이 복수의 컬렉션을 소장할 수도 있다. 컬렉션 규모를 축소하고 그에 따라 유지비를 줄이는 것은 다른 유형의 조직보다 박물관에서 훨씬 더 어렵다.

어떤 박물관들은 여러 곳에 지점을 둔 대형 네트워크나 프랜차

.......

설립되었다.
6 정식 명칭은 English Heritage Trust이다. 잉글랜드에서 스톤헨지를 비롯하여 400개가 넘는 역사적 기념물, 건물, 장소를 관리하는 자선단체이다. 1983년 설립되었다.
7 1991년에 스코틀랜드의 유산을 보존 관리하는 정부 기관으로 설립되었다. 2015년 10월 1일 해체되어, Historic Environment Scotland로 이관되었다.
8 웨일즈 정부가 1984년 설립한 역사와 환경 보호 기관인 Cadw를 가리킨다. 'Cadw'는 웨일즈어로 '보존'을 의미한다.

이즈의 일부일 수도 있다. 영국에서 예컨대 테이트(Tate)는 런던에 있는 테이트모던(Tate Modern), 테이트브리튼(Tate Britain)과 함께 테이트리버풀(Tate Liverpool), 테이트세인트아이브스(Tate St. Ives)를 포함하여 영국 내 여러 지역에 지점을 거느린 대규모 조직이다. 어떤 미술관은 해외에 분관을 두기도 한다. 구겐하임 재단이 대표적인 예로, 뉴욕과 베니스, 빌바오, 아부다비에 지점이 있다.

박물관과 미술관은 왜 존재하는가

자금의 원천이 다양한 만큼이나 사회나 자금 제공자가 박물관과 미술관에 기대하는 기능이나 활용 방안 역시 다양하다. 박물관의 주요 역할이 역사적 유물을 보관하고 보존하며 전시하는 것이듯 아트 갤러리의 기본적인 기능은 예술품이나 경험을 제시하는 것으로 일차원적으로 생각하기 쉽다. 그렇지만 다음에서 제시하듯이 박물관과 미술관은 놀라울 만큼 다양한 역할을 하고 있다. 이 중 일부는 시대착오적으로 보일 수 있고, 현재는 꼭 널리 지지를 받지 않을 수도 있으며, 또는 전 세계적으로 보편적인 찬사를 받을 수도 있다는 점을 염두에 두는 것이 중요하다.

어떤 박물관이나 미술관이 확실히 가지고 있거나 가질 수 있는 목적들을 살펴보자.

• 과거의 유물을 보여 주거나 과거의 재현을 통해 과거를 말

하기 위해

- 집단의 일부로서 국가, 지역사회 또는 인류로서의 우리 자신에 대해 말하기 위해
- 특정 장소, 개인, 사건, 생각에 대해 사람들을 교육하기 위해
- 사람들에게 과거의 역사를 교육함으로써 국가 정체성을 구축하는 집단 기억과 역사의식을 통합하고 함양하기 위해
- 미술사에서 정설처럼 '공인된' 지식의 실체나 '정전(正傳)'을 창안하거나 강화하기 위해
- 미래 세대를 위해 특별히 중요한 유물을 보존하거나 보호하기 위해
- 이전 시간과 장소들에서 사람들이 소중하게 여겼던 것을 보여 주고 그 이유를 설명하기 위해
- 개인, 집단, 도시, 국가의 사회적 지위 그리고 지배를 분명하게 보여 주고 그들의 권력과 부를 기념하기 위해
- 우리가 다른 시대의 사람들과 어떻게 비슷하거나 다른지를 보여 주기 위해
- 문화 간 상호비교를 통해 우리가 다른 공간의 사람들과 얼마나 비슷하고 다른지를 보여 주기 위해
- 세계관을 명시함으로써(그렇지 않으면 그것에 반대함으로써) 사상과 신념의 전통을 창조하고 유지·강화하기 위해
- 사람들에게 발언권을 주고 시민권에 대한 생각을 육성하기 위해
- 사회 통합, 다양성, 복지, 행복, 다문화주의 등 현 정부 정책

의 어젠다를 전달하기 위해

- 유물과 토론을 통해 논쟁의 '포럼'으로서의 역할을 하거나, 분쟁 지역에서 그러한 논쟁의 중립적인 안전지대를 제공하기 위해
- 기량, 장인 정신 또는 전문 기술 또는 과학 기술의 업적을 보여 주고 전시하기 위해
- 종료되고 상실되거나 탈바꿈된, 인정받을 만한 개별 장소, 사람, 사건을 위해 헌정할 공간을 만들고 기억하기 위해
- 우리가 잊어버릴 것 같거나 결코 몰랐던 것을 말해 주기 위해, '은폐된 역사'에 관심을 가지도록 하기 위해
- 과거 사건을 '잊을 수' 있도록 하거나 대립을 피할 수 있도록 하기 위해
- 세상을 이해하는 방식인 지식을 구축하고 공인된 지식의 정전이라는 지위를 만들어 내고 부여하기 위해
- 생각할 수 있고 실행할 수 있으며 존재할 수 있는 것을 표현하기 위해
- 물질문화의 관행에서 두드러지는 사회적 및 문화적 규범을 규제하고 규율하기 위해
- 우리를 개혁하고 우리 상태를 개선하기 위해
- 국가나 지역사회 건설을 위해, 영토 분쟁 지역에서 영토, 정체성, 역사의 범위를 설정하고 주장하기 위해
- 과거, 현재, 미래에 대한 집단의식에 형식과 공간을 부여하고 세대와 공동체에 걸쳐 사회의 집단적인 기억과 정체감에

기여하기 위해

- 특히 탈공업화된 지역에서 경제 재생을 촉진하기 위해
- 문화 관광을 꾀하기 위해
- 특정 장소, 개인, 회사 또는 국가에 대한 대중의 인식을 변화시키고 도시를 쇄신하기 위해
- 장소 조성 사업의 일환으로 장소성을 연출하기 위해

이 목록이 제시하는 바와 같이 박물관·미술관학은 포괄하고 다루는 영역의 다양성 덕분에 새롭게 떠오르는 분야이다. 신박물관학의 철학적 혁명과 OECD(경제협력개발기구) 국가들의 '신공공관리(New Public Management)'[9]의 발전에 따라 이후 박물관에 대한 요구가 변화했는데, 다른 유자격 후보들보다 공공 보조금을 받는 것이 더 정당하다는 것을 강조하게 되었다(Scott 2013).

이는 일부 학자와 박물관 전문직원들에게 박물관과 미술관이 편견을 적극적으로 다루어 사회 변화의 주체가 되어야 함을 의미한다(Sandell and Nightingale 2012). 이는 논쟁의 여지가 있다. 어떤 사람들은 박물관의 자율성과 소장품의 가치에 대한 재평가를 강력히 주장했다(Cuno 2012). 관람객들이 박물관과 미술관에 대해 기대하는 바는 3장에서 살펴보겠지만 매우 다양하다.

.......

9 시장원리와 민간부문의 경영기법을 도입해서 보다 효율적이고 국민의 요구에 더 잘 대응할 수 있도록 기존의 정부관료제 방식을 개혁하는 것.

사회는 왜 박물관과 미술관을 필요로 하는가

다시 처음 질문으로 돌아가 보자. 박물관을 건립하는 데 수억 달러(또는 다른 화폐 단위)가 들 것이다. 박물관을 운영하는 데에도 엄청나게 많은 비용이 든다. 게다가 소장품은 대체로 줄어들지 않기 때문에 시간이 지나도 운영비는 좀처럼 줄지 않는다. 또한 박물관에서 특별한 보관과 보존 여건을 유지하기 위해서는 제반 비용도 많이 든다(2장 참조). 그럼에도 불구하고 우리는 왜 박물관과 미술관, 또는 이와 유사한 것을 유지하거나 건립하는 데 노력을 기울일까? 국가가 운영하는 박물관을 민영화하거나 '위탁 운영' 하는 것이 재정적으로 더 효율적이며, 이것이 납세자에게 더 이득이라고 주장하는 사람들도 있다.

사회가 박물관과 미술관을 건립하고 유지하는 이유는, 앞서 살펴본 목적들에서 이미 밝혀져 있다. 국가 건설, 경제 회생, 애국심 고양, 시민 교육 등 바로 다음 장에서 상세하게 살펴보게 될 이유들이 그것이다. 모든 사회는 넓은 의미에서 박물관과 미술관 안에서 재현된 유산에 관여하면서 과거에 대한 공유된 의식에 기반하여 집단 기억과 정체감을 만들고자 한다. 어떤 사회나 집단은 역사의식을 만드는 이러한 과정에 보다 노골적으로 개입하기도 한다. 어떤 경우 그것은 정부 어젠다의 일부이기도 한데, 예컨대 중국 정부는 박물관이 애국심 교육과 문화 외교를 위해 필요하다고 분명하게 밝힌다. 다른 경우 박물관과 미술관은 상이한 의도의 부산물일 수도 있다. 예를 들어 영국의 앨버트 독(Albert Dock) 재생 구역

에 위치한 새로운 국립리버풀박물관(Museum of Liverpool)의 사례와 같이, 산업화 이후 도시 경관을 재생하는 동시에 도시의 역사에 대해 이야기할 새로운 기회를 제공하기도 한다. 어느 쪽이든지간에 피터 세이사스(Peter Seixas)는 '사회는 공통의 역사의식에 대한 관념을 구축하고자 하는데, 이는 그것이 사회로 하여금 현재뿐만 아니라 미래에도 기여할 수 있도록 하기 때문'이라고 주장한다.

> 제도와 전통, 상징을 통해 유지되는 공통의 과거는 현재 집단정체성을 구축하는 데 중요한 도구이다. (…) 공유된 과거가 있다는 믿음은 미래에 집단적인 임무를 수행할 가능성을 열어 준다.
>
> (Seixas 2004: 5)

이러한 사례는 뉴욕 9·11 테러 공격에 대한 추모 과정에서도 찾아볼 수 있다. 세계무역센터가 허물어진 바로 그 자리에 새로운 기념관과 박물관이 건립된 것이다. 그러한 공간은 사건을 주목하는 동시에 잊히지 않는 기억을 갖게 한다.

많은 이들이 박물관을 과거에 대한 것이라고만 생각하는 경향이 있지만, 박물관과 미술관의 가장 중요한 역할은 사회 구성원들에게 그들의 현재가 어떻게 형성되었고 미래에 어떤 사회의 일부가 되기를 바라는지 생각해 보도록 하는 것이다. 동시에 우리는 책, 텔레비전, 신문, 온라인, 주변 사람들로부터의 구전, 학교 교육, 가족, 의례, 전래 동화와 관습, 건축과 기념물, 골동품, 지도 또는 영구 보존문서 같은 여러 종류의 물질문명과 모든 예술 형식

등 다양한 매체를 통해 사람들이 과거에 대해 배우고 과거에 대한 정보와 신화와 오보를 얻는다는 점을 기억할 필요가 있다. 과거와 역사에 대한 우리의 생각은 대개 복잡하고 모순된 정보원의 요소를 포함하면서 형성되기 마련이다. 그리고 박물관과 미술관은 다른 형식들에 비해서는 높은 지위와 신뢰를 누리지만 수많은 정보원 중 하나에 불과하다.

구술 지식과 의례이든지 서면 기록이든지 간에 문화권마다, 그리고 실제 사회 집단마다 더 높이 평가하는 자료의 기준이 다르다. 서구 유럽 문화권에서 박물관, 미술관과 유적지에서 다루는 문화유산은 대부분 공인된 제도, 집단, 공식적이거나 대중적이며 유형적인 것들과 다양하게 결부되어 있다. 이 때문에 그것에는 일반적으로 높은 지위와 높은 수준의 대중적 신뢰가 따른다. 문화유산이 항상 유형의 것일 필요는 없다. 최근에는 영국뿐만 아니라 각국의 박물관과 미술관에서도 개인의 역사와 이야기를 컬렉션에 포함한다. 그리고 일상생활에 대한 수집의 일환으로 영화와 구술사, 소리, 사진, 디지털 미디어 등 전시와 해석에 색다른 매체를 포함시키고 있다.

어떤 문화권에서는 국립 박물관 및 미술관과 정부 간에 맺어진 모종의 밀접한 관계를 부정적으로 보기도 한다. 한편 과거에 대한 '중립적' 시각은 있을 수 없으나 어떤 맥락에서 이야기가 조작되거나 신뢰할 수 없을 만큼 선별적으로 서술된다는 생각 역시 존재한다. 그러한 상황에서는 비공식적인 이야기나 개인 또는 지역사회의 기억이 권위 있고 신뢰할 만한 근거가 될 수 있다. 누군가의

역사와 문화, 지식이 평가되는 문제는 권력과 관련된다는 의미에서 '필연적으로 정치적'이다. 그러나 세계 각지의 박물관, 미술관과 그 직원들은 오늘날 선동가 내지는 편향된 조직으로 보일까 봐 두려워하며 정치화되지 않으려 노력한다. 이러한 특징은 대중의 신뢰성을 뒷받침하기 때문에 중요하다.

대중의 신뢰

박물관과 미술관은 대중을 위해 문화유산을 위탁 보관하는 곳이라는 견해를 앞서 소개했다. 이 기관들이 믿을 만하고 신뢰할 수 있으며 다른 기득권이나 권력으로부터 독립적이기 때문에 대중은 이들 기관의 권위에 믿음을 가진다. 이러한 맥락에서 '대중의 신뢰'에 대해 말할 수 있다. 그러나 신뢰를 구축하는 것은 인식 차원의 문제이기에 단순한 일이 아니다.

최근 수십 년간의 연구에서 박물관과 미술관의 관람객들은 회사의 소유권이나 정치적 제휴 등 권력과 긴밀히 연결된 것으로 알려진 텔레비전이나 신문 같은 미디어보다 박물관을 더 깊이 신뢰한다는 주장이 제기되었다. 이 일환에서 영국 박물관협회(Museums Association)는 박물관에 대한 대중의 태도를 연구한 보고서를 간행하였다. 이에 의하면 박물관은 기득권에 의해 지배당하는 국민 여론에 정확하고 믿을 만한 정보를 제공하기에 신뢰를 받는다고 한다(Museums Association 2013). 특히 미술관이나 갤러리보다는 박물

관이 더 큰 대중의 신뢰를 받는다는 많은 연구가 있다. 다음에 제시된 미국의 한 연구에서도 박물관협회와 유사한 결론을 내렸다.

일반 대중이 과거에 관한 다양한 정보원들의 신뢰도에 순위를 매겼을 때, 박물관에는 10점 만점에 8.4점을 주며 다른 어떤 선택보다 상위에 놓았다.

(Rosenzweig and Thelen 1998: 21-23)

문화유산

이 장에서 우리는 문화유산(heritage)이라는 단어를 박물관과 미술관과는 구분되는 특정 분야를 지칭하는 데 사용해 왔다. 우선 문화유산이라는 용어가 관련 분야 안팎에서 어떻게 사용되는지 간단히 언급하는 것이 좋겠다. 이 용어가 현장 및 학술 문헌에서 박물관과 미술관을 단일한 영역 내로 포괄하는 대단히 중요한 의미로 사용됨을 우리는 알고 있다. 현재 문화유산과 박물관·미술관학 간에는 많은 용어의 중복이 있다. 그뿐만 아니라 일부의 차이도 있는데, 예를 들어 영국에서 문화유산학은 최근에 문화지리학 분야의 이론적 추세로부터 상당히 많은 영향을 받고 있다. 문화유산은 문화유산 공식 기관의 바깥에 있는 것까지도 포함한다. 또한 모든 문화유산이 보존에 대한 서구의 가치나 기준에 부합하는 것도 아니다. 많은 문화권에서 박물관이 물질(material) 유산을

보여 주는 올바르고 적절한 장소라고 여겨지지만, 이것이 보편적인 시각은 아니다. 물질적인 유형유산만이 유일한 것은 결코 아니기 때문이다. 학계에서 무형문화유산(intangible heritage)을 보존하고 제시하거나 개념화하는 시도가 점차 이루어지고 있다. 최근 유네스코(UNESCO, 유엔교육과학문화기구)는 물리적으로 만들어진 물질유산을 의미하는 유형유산에 대비하여 무형유산을 상당히 강조하고 있다. 유네스코는 '살아 있는 문화유산'으로도 알려진 무형유산을 "무형문화유산의 전달 수단으로서 언어를 포함한 구전 전통과 표현, 공연 예술, 사회적 관습, 의식과 제전, 자연과 우주에 관한 지식과 관습, 전통 공예 기술"로 정의한다(UNESCO 2012).

유네스코(2003)의 무형문화유산 보호를 위한 선언은 다음과 같다.

1. "무형문화유산"이라 함은 공동체·집단과 때로는 개인이 자신의 문화유산의 일부로 보는 관습·표상·표현·지식·기능 및 이와 관련한 도구·물품·공예품 및 문화 공간을 말한다. 세대 간에 전승되는 이러한 무형문화유산은 공동체 및 집단이 환경에 대응하고 자연 및 역사와 상호작용하면서 끊임없이 재창조되고 이들이 정체성 및 계속성을 갖도록 함으로써 문화적 다양성과 인류가 가진 창조성을 존중하고자 한다. 이 협약의 목적상 기존 인권에 관한 국제 문서와 공동체·집단·개인 간 상호존중 및 지속 가능한 개발에 대한 요청과 양립하는 무형문화유산만이 고려된다.

2. 위 제1항에서 정의된 "무형문화유산"은 특히 다음의 분야에서 주로 발견된다.
- 무형문화유산의 전달 수단으로서의 언어를 포함한 구전 전통 및 표현
- 공연 예술
- 사회적 관습·의식 및 제전
- 자연과 우주에 대한 지식 및 관습
- 전통 공예 기술

이와는 대조적으로, 영어권에서 문화유산의 가장 협소하고 전통적인 용례는 '과거 엘리트들이 가진 물질 문화'를 의미한다. 유럽에서 문화유산이란 일반적으로 역사적 건물이나 고고학 유적만을 가리키는 것으로 생각될 수 있지만, 이러한 의미가 학자들의 연구에도 무비판적으로 적용되지는 않는다. 또 현재는 국가가 소유하고 있지만 사회가 물질적으로 빈번하게 물려받은 것이 여전히 엘리트들의 소유이거나 더 정확히 말하자면 엘리트들과 연관되어 있다는 점에서, 문화유산은 다소 정치적인 것으로 여겨진다.

또한 문화유산은 개인과 사회가 가치를 부여하는 것 또는 과거로부터 '물려받은' 것이라는 넓은 의미로도 사용된다. 예컨대 프랑스의 국가 유산이나 '세계유산'의 개념처럼, 이러한 용례는 우리가 박물관, 미술관 또는 개별 유적에서 보는 것을 포함하면서도 능가한다. 그렇지만 '무형유산'이 귀중한 용어임을 인정한다면, 문화유산이라는 개념에 들어가지 않는 것은 거의 없다. 오히려 그 범

위가 지나치게 넓게 해석될 수 있다는 것이 문제이다. 특히 '관습(practice)'의 경우에는 현재 존재하는 것이 거의 없다. 일종의 계보가 전부이다. 우리가 무형유산으로 '물려받는' 것은 우리의 언어와 관습, 의식, 암묵적 지식, 많은 종류의 행동과 상호작용 등을 아우른다.

기관, 수식어, 전통 등의 의미로 사용되는 문화유산

문화유산이라는 단어의 사용은 기관과 기관 안에 포함된 '문화적 산물' 그 자체를 가리키기도 한다. 달리 말해 미술관과 그 안의 작품들 말이다. 전 세계 모두에게 중요한 유산이 있는 반면, 어떤 형식의 유산은 궁극적으로 항상 누군가에게 '소유'된다. 어떤 종족과 사회 집단의 이전 세대가 그 유산을 만들어 냈거나 유지해 온 것이다. 그렇다면 문제는 그것이 누구의 유산인가, 그리고 누가 그 소유권을 주장하는가이다. 물론 이는 모호하다. 독일의 어느 미술관에서 영국에서 작업한 프랑스 미술가의 작품을 보유할 수도 있다. 이는 미술은 아마 다른 어떤 것보다 '국가별' 유파와 '보편적인' 역사적 중요성의 양 측면에서 동시에 파악될 수 있음을 증명한다. 예를 들어 대영박물관은 베냉(Benin)[10]의 예술 전통에서 중요한 어떤 유물을 보유하고 있는데, 이는 사람들에 의해

.......
10 서아프리카에 있는 베냉 공화국(République du Bénin)을 말한다. 그곳에는 1600년대부터 1900년대까지 다호메(Dahomey) 왕국이 있었다.

'세계유산'의 일부로 여겨질 수도 있다. 그것이 누구의 것인지 하는 문제와는 별개로 대영박물관의 베냉 청동기는 '예술'이나 '문화유산'으로, 또는 둘 모두로 간주될 수도 있다. 그런데 이 소유권을 베냉 사람들이나 박물관 방문객, 큐레이터 중 누가 결정해야 할까? 식민 지배를 받은 적이 있거나 상이한 토착 가치체계를 지닌 사회에서는 문화유산에 대한 태도가 유럽과는 근본적으로 다를 수 있다. 어떤 언어들은 종류가 다른 유산들과 그것을 관리하는 방식을 특별히 구분 짓는다(Kockel and Craith 2007: 1-3).

우리가 사회에서 더욱 많이 접하는 문화유산이라는 용어가 쓰이는 방식은, 대개 전통과 건전성, 안정성, 권위, 진정성, 공동체, 자연적 존재와 관련된 일련의 가치를 뜻하는 수식어로서이다. 문화유산과 전통이라는 용어는 종종 서로 치환되어 사용되면서, 암묵적으로 연속성을 본래부터 좋은 것으로 보는 보수적인 이상형을 만든다. 그러므로 유산에 대한 아이디어를 가늠하고 박물관에서 역사를 설명하는 데 있어서 근본적인 문제는 우리가 변화와 연속성이라는 개념을 어떻게 평가하는지 하는 것이다. '연속성'보다 '변화'에 특별한 의미와 가치를 부여하는 것도 가능하고, 그 역도 가능하다. 아주 대략적으로 표현하자면, 정치·사회적 보수주의는 문화적 연속성의 가치를 강조하곤 한다. 대부분의 인문학자들은 사회사나 예술사에서 변화에 특별한 의미를 부여한다. 특히 극적인 변화에 주목한다. 페르낭 브로델(Fernand Braudel) 같은 역사가들도 과정이나 적응의 종류가 다른 곳에서는 변화의 '속도'가 다르다는 것을 강조하면서 변화를 중시하였다.

일부 박물관학자들은 급진적 변화를 찬미한 역사철학자 발터 벤야민(Walter Benjamin)과 미셸 푸코(Michel Foucault) 같은 이들에게 주목하였다. 두 사람은 연속성보다 돌연한 단절과 불연속성에 가치를 둠으로써 '역사'와 '문화유산'에 대한 생각을 재고하려 했다. 그들은 모든 문화유산이 처음 만들어졌을 때 내포한 가치가 무엇이었든지 간에 소중히 여겨져야 한다고 역사를 단선적인 연속으로 보는 시각에 반대하였다. 또한 두 사람은 역사가의 책무란 과거에 억압당했거나 무시된 것 또는 말해지지 않은 채 남아 있는 것을 찾아내 알리는 일이라고 보았다. 벤야민에게 역사가의 급선무는 "과거의 '영원한' 이미지"에 직면하여 "역사의 연속체를 폭파시켜 열어 제끼는 것"이었다. "모든 시대에서 그것을 압도하려는 순응주의로부터 벗어나 전통을 분리시키는 시도가 새롭게 이루어져야만 한다"(Benjamin 1999: 254).

엘리트의 유산 혹은 모든 사람들의 유산

이러한 시각에서는 특정 종류의 엘리트 집단의 물질유산에 대한 숭상이 보수 정치나 심지어 현대판 엘리트에 대한 복종을 조장한다고 여긴다. 어떤 형식의 물질유산에 대한 미학적 감상과 그 물질유산이 중요한 부분을 이루었던 과거 역사에 대한 가공의 이해 사이의 간극을 인식하는 것이 중요하다. 대부분의 유럽인들은 대저택이나 대규모의 역사 가옥을 방문하기를 즐긴다. 인

구의 0.001퍼센트에게 거의 모든 부가 집중되던 과거의 재산 소유 구조로 되돌아가기를 원하지 않으면서도 우리는 그러한 장소를 즐겨 찾는다. 우리 선조의 99.99퍼센트는 대부분 지주가 아닌 하인, 노동자 또는 농민이었음에도 불구하고 말이다. 여기서 우리는 소위 '문화유산 산업(heritage industry)'이 지나치게 달콤하면서도 향수를 불러일으키는 잘못된 역사관을 퍼뜨린다는 평론가 로버트 휴이슨(Robert Hewison)의 격렬한 비판에 주목할 필요가 있다(Hewison 1987). 일반 개인이 소유한 집에 방문하는 사람은 거의 없는데, 왜냐하면 일반 개인의 집은 영구한 무언가가 있지도 않고 기억이나 유물이 보존되거나 기록되지 않기 때문이다. 예외적으로 일반 사람들의 삶과 주택의 증거를 보존하는 '민속 박물관'이 존재하기는 하지만, 특정 국가나 지역의 문화를 명시적으로 보여주기 위해 전형적으로 제시될 뿐이다. 따라서 민속 박물관의 경우도 집단 내 개인의 역사는 기록하지 않는다.

유럽에서는 아주 최근까지도 대체로 엘리트가 사회의 물질유산과 역사, 심지어 집단 기억까지 통제하였다. 최근 일부 국가들에서 유물과 건물로 보존되지 않은 문화유산들 역시 가치를 지닌다는 인식이 커지고 있다. 유물과 관습의 유형에 대한 더 폭넓은 논의와 관련하여 우리는 역사, 장소, 언어 그리고 문화 정체성 측면에서 우리 자신의 개인적 유산에 대해 생각해 볼 수 있다. 한 개인이 동질감을 가지는 문화유산을 선택할 수 있는지 그리고 다른 사람이 인정한 소유권을 그들이 가질 수 있는지 여부는 권력과 영향력에 달려 있다. 더 폭넓은 문화유산을 인정받기 위해서는 집단

적인 행위도 물론 필요하지만, 때에 따라서는 공식적인 기구의 힘이 필요하기도 하다. 예를 들어 잉글랜드의 문화유산 관리를 책임지는 전국 단위의 법정 단체인 히스토릭잉글랜드(Historic England)는 '지역 등재(local listing)'라고 부르는 제도를 시행하고 있다. 히스토릭잉글랜드는 이 등재 작업을 이렇게 정의한다.

> 건물을 등재하고, 기념물을 목록에 올리고, 공원, 정원, 전투지를 등록하고, 난파선 유적을 보호하는 행위 모두를 통칭하는 용어이다. 등재 작업을 통해 건물이나 유적에 있어서 어떤 점이 중요한지 강조할 수 있고, 향후 변경되더라도 그 가치를 상실하지 않을 것이라는 점을 확신할 수 있다.
>
> (Historic England 2017)

지역 등재는 "지역 주민에게 가장 중요한 문화유산 자산(heritage assets)이 무엇인지 확인함으로써 지역 문화유산의 인지도를 일깨운다"(Historic England). 그래서 지역 등재 제도는 전적지, 기념물, 교회, 대저택 등 우리가 예상할 수 있는 국가적으로 중요한 전통과 역사 유적을 등재하는 동시에, 현지 지역사회에 중요한 수많은 일상의 유적들 역시 확인하기 위해 노력한다.

앞서 말한 것처럼 문화유산은 여러 범위에서, 심지어 동시에 정의될 수 있다. 예컨대 그것은 나의 공동체나 가족 같은 특정 집단과 동일시하거나 아주 국지화된 것으로 간주될 수도 있다. 마찬가지로 예컨대 일부 유산은 유네스코에 의해 지정된 보편적 가치

를 가지는 세계유산처럼 우리 모두에게 속하는 것으로 여겨질 수도 있다. 그렇다면 동일한 유산이 상이한 집단에 의해 다른 목적으로 주장될 수도 있을까(예컨대 만일 우리가 다른 집단을 동일시한다면 나의 유산이 당신의 유산이 될 수도 있나)? 그리고 그것이 보편적이면서 동시에 특정적일 수도 있을까(예컨대 하나의 문화유산이 이탈리아에 속하면서도 인류의 과거, 현재, 미래에 속한다고 볼 수 있을까)? 이처럼 문화유산학에는 많은 논쟁거리가 있다. 예를 들어 '세계박물관(Universal Museum) 사상'은 박물관이 단지 하나의 특정 집단을 위해서가 아니라 과거와 미래의 인류 전체를 위해 컬렉션을 보유하고 있다는 생각이다. 그러나 물질문화는 보통 한 시점에 단지 한 장소에만 있을 수 있기 마련이다. 또한 대부분의 세계박물관은 유럽에 소재하며, 식민지화의 과정에서 컬렉션의 일부를 취득한 예전 유럽 강대국들이 소유하고 있다. 이는 실제적이고 철학적인 차원에서 일부 국민국가들과 세계의 일부(예컨대 유럽)가 이른바 세계박물관을 가질 확률이 더 높음을 의미한다. 앞서 언급했듯이 문화유산은 정체성과 권력, 정치의 문제와 항상 밀접하게 관련되어 있기 때문이다.

이 장을 나가며

이 장에서 박물관과 미술관에 대해 생각해 보는 데 필요한 몇 가지 기본 원리를 살펴보았다. 이제 분명히 해야 할 문제는 단 하

나이다. 이 기관들에 대한 사람들의 이해와 인식의 정도는 각각의 개인이 가진 정치적, 문화적, 언어적, 역사적 맥락에 따라 매우 다양하다는 점이다. 예컨대 피식민지 국민으로서 수집당하는 이들이 존재한다면, 그 반대편에 유럽 식민지 권력도 존재한다는 것이다. 이러한 시각에서 박물관과 미술관을 볼 때 문제는 더욱 분명해진다.

이 장에서는 박물관과 미술관의 개념이 얼마나 유동적이며, 전 세계 각국에서 치열한 토론의 주제가 되는지도 살펴보았다. 이것은 책 전체를 통해 다시 다루어질 주제이기도 하다. 이 장에서 다룬 세 번째 중요한 지점은 박물관과 미술관의 역사와 그 컬렉션의 중요성이다. 개별 기관이 어떻게 발전하였는지, 그리고 그들과 컬렉션이 형성된 거시적인 맥락을 먼저 이해하는 것이 중요하다. 이러한 과거는 우리가 오늘날 보는 기관들에서 여전히 아주 많이 제시되고 있다. 과거는 은유적으로 그리고 문자적으로, 건축과 공간, 컬렉션, 임무, 인력 구조, 그들이 기관으로서 생각하고 활동하는 방식에 의해 새롭게 쓰여진다. 박물관과 미술관에 대해 역사적이거나 비판적으로 이해하고 있는 바는, 그들이 왜 오늘날과 같은지를 인식하는 데뿐만 아니라 미래에 어떻게 달라져야 하는지 스스로 생각해 볼 기회를 가지는 데 중요한 열쇠이다. 이제까지 박물관과 미술관이 무엇이고 그들이 사회에서 어떤 역할을 수행해야 하는지에 대해 고찰해 보았다. 다음 장에서는 박물관과 미술관의 실무 중 두 가지 필수 기능인 수집과 큐레이팅에 초점을 맞춰 설명할 것이다.

02

작품 수집과 컬렉션

큐레이팅과 수집

수집은 모든 박물관이 수행하는 기본적인 활동이다. '큐레이터 (curator)'라는 단어의 어원에는 '돌보다'라는 의미가 있으며, 이는 귀중한 유물들을 수집하는 감독자나 관리자로서 활동하는 사람을 뜻하는 라틴어 '큐라리(curare)'에서 유래하였다. 박물관에서 큐레이터란 고고학 같은 문화유산의 관리자를 뜻한다. 언뜻 보면 수집이란 중립적이면서 수동적인 행위처럼 보이지만 실제는 훨씬 다층적이고 흥미로운 일이다. 박물관과 미술관에서 수집의 역사는 그 자체로 중요한 하위 연구 분야이다(Knell 2004).

어떤 유물을 수집하고 수집하지 않아야 할까? 또한 수집품을 어떻게 정리해야 할까? 그리고 어떻게 그러한 결정을 내려야 할

까? 결정은 박물관과 미술관 전문직원들이 공동으로 진행해야 할까? 한 기관의 수집은 다른 기관의 수집 활동과 어떻게 관련되는가? 박물관과 미술관들은 모두 각자의 장소에서 동일한 것을 수집하는 것을 같은 목표로 가져야 하는가? 아니면 수집품의 종류가 다른 또 다른 관할 기관을 설립해서 방문객이 다른 수집품들에도 관심을 돌리도록 해야 하는가? 예를 들어 역사 박물관의 경우, 유물을 둘러싼 이야기가 대개 특정 장소와 사람과 관련이 있다. 그러므로 다른 곳에 있는 여러 개의 박물관들이 동일한 유물을 경쟁적으로 수집해야 하는 것인지 하는 원론적인 질문을 해 볼 수 있다. 이것은 박물관이 유물 자체를 수집하는 것인지, 아니면 유물에 수반된 이야기, 또는 둘 다를 수집하는 것인지 생각해 보도록 한다. 만약 자체의 역사를 지녔으면서 사람들의 기억이 담긴 유물을 수집한다고 가정해 보자. 그렇다면 이는 우리가 무엇을 수집할지 결정하고 취득품을 기록하는 방식에 어떤 영향을 미칠까? 과연 박물관 또는 미술관의 수집 행위는 어느 정도까지 기관의 역사나 이전의 수집 관행을 따라야 할까? 유물들은 어떻게 그리고 왜 박물관에 들어오며, 아주 드물게는 떠나기도 하는가?

20세기 후반부에 이루어진 전례 없는 대량생산과 소비, 자본주의에 의해 이러한 질문들은 더욱 복잡해지고 있다. 우리 삶의 물질문화가 그것을 따라가는 우리의 능력과 수요를 훨씬 초과하여 계속해서 확대되는 사회에서, 어떤 유물이 "시간의 시험을 견뎌" 역사적 기록의 일부가 되어야 하는지 박물관과 미술관이 결정하는 것은 더욱 어려워진다. 여기서 필요한 것은 우리의 미래를 위

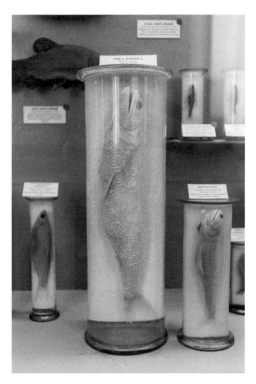

그림 4 노섬브리아 자연사학회 컬렉션의 알코올 보존 표본

해 박물관이 현재에 대한 설득력 있는 설명을 만들고자 현재 수집
될 필요가 있음을 어떻게 상정하고 '예측'할 지의 문제이다. 취득
해서 보존할 만할 것은 무엇일까? 대중의 문화와 역사에 대한 설
명은 그러한 도덕적, 정치적, 철학적, 학문적 딜레마와 선택을 수
반한다. 그러나 이러한 문제를 다루기 전에 '과거'와 '현재'의 의
미가 무엇인지부터 언급해야 한다.

과거 수집하기

박물관과 미술관은 신문과 역사책과 같은 '공식적인 기록'을 담당하는 기관, 즉 그 분야에서 신뢰할 만하며 권위 있고 공식적인 설명의 전거(典據)가 되고자 한다. 박물관이란 기관의 임무는 '과거를 수집하는' 데 있지만, 그 뒤에는 복잡하게 얽히고설킨 이론적이고 실무적인 문제가 있다.

우선 '과거(the past)'와 '역사(history)'는 다르다. 시간상 우리보다 앞선 것을 예전(the former)이라고 정의하는데, 이는 지금까지 출현한 모든 개인과 행동, 사건, 생각, 과정, 유물의 총합이다. 역사란 그 압도적인 총체로부터 주의 깊게 공들여 만들어진 추상화된 이야기이다. 그 이야기란 특정한 초점을 가지며 또한 많은 것을 배제해야 한다. 역사는 보통 말로 구술된, 이야기로 된 설명(narrative account)인데, 일반적으로 하나의 시간이나 공간에 초점이 맞추어진다. 모든 이야기는 하나의 시각이나 관점을 가져야 한다. 그것은 이전의 역사에 대응해야 하며, 시공간의 영역을 규정해야 한다. 기록된 역사를 만드는 유일한 재료는 언어이다. 그런데 언어는 한계와 많은 오류 가능성을 지닌다. 우리가 언어로 구축할 수 있는 이야기는 우리의 특별한 문화가 발전시켜 온 현존하는 서술 구조와 형식에 종속된다. 또 우리는 각색할 수는 있지만, 완전히 새로운 이야기를 만들어 낼 수는 없다.

기록된 역사와 달리 박물관은 건축 공간 내에서 여러 가지 방식으로 우리를 지시하고 유도하는 유물과 이미지, 다양한 형태의

전시 장치를 이해하면서 그것과 병존하는 이야기를 제시함으로써 역사에 대하여 말한다. 우리가 아는 것처럼 전시는 다차원적이고 다감각적이다. 물리적, 공간적, 청각적이며, 때때로 감정적이고 감동적이며, 항상 구체적이기도 하다. 또 박물관 역사가 기록 역사와 다른 점은 사람들의 참여 방식이다. 방문객은 전시 작품들 사이를 유유히 이동하며 '공간화된 역사'에 머무른다. 방문객은 광범위한 유물과 전시 매체 중에서 특정한 유물이나 주제를 관람하고 검토해야 한다. 이는 여러 가지 특별한 이유로 인해 개인적으로 중요하거나 가치 있는 어떤 유물에 주목하기 때문이다. 이러한 측면의 박물관 경험의 중요성 때문에 어떤 박물관 연구자들은 박물관을 '자유 선택 학습 환경'이라고 설명하기도 한다(Falk and Dierking 2016).

이러한 차이에도 불구하고 박물관과 미술관은 역사학계와 전문직업적 코드를 많이 공유하며 학술 연구 동향에 영향을 받는다. 역사 서술(역사를 만드는 실천과 방법)을 개념화하는 방식은 서로 겹친다. 박물관과 미술관은 반드시 대상이나 매체의 역사를 함축적으로 개념화해야 한다. 박물관과 미술관의 전문직원은 컬렉션 중에서 여태껏 누락되었을 역사를 재점검할 필요가 있다. 또 과거와 현재에 대한 우리의 시각이 변함에 따라 전시는 시시각각 수정될 필요가 있다는 사실을 알아야 한다.

한편 큐레이터는 전문 분야를 가졌기 때문에 사실상 '대중 역사가'와 유사하다. 즉 큐레이터들은 미술관 내 다른 동료나 다른 전문가, 학자보다는 훨씬 다양한 관람객과 소통하는 역사가이다.

그뿐만 아니라 그들은 자신들이 다루는 유물, 자료, 생각 등이 영속적인 공공 가치를 지니고 있다고(혹은 지닐 것이라고) 여긴다.

'역사학'을 재개념화하기

박물관과 미술관이 과거에 대한 이해를 구축하는 방식과 관련한 전통적인 서구 역사 사상을 몇 가지 살펴보자. 예를 들어 시대구분, 즉 시간을 어떻게 정리하고 어떤 단위로 나누어 분류할지를 고민하는 것은 필수적인 작업이다. 공공 박물관과 학자들의 연구에는 공통점이 있다. 예술, 사회사, 민족지학 또는 자연사 등 어떤 분야에서든 역사적인 이야기는 기간을 단위로 이루어진다. 이같은 시대 개념은 분야를 넘어 많은 논쟁을 일으키는 근원이었다. 이를 토대로 1960년대 이후 역사학계와 미술사학계, 심지어 자연과학 분야가 재개념화되었다.

박물관학과 관련한 최근 논점은, 역사가들이 각 분야 내에 복수의 역사가 병존할 수 있다는 점을 인정한다는 것이다. 달리 설명할 수 있는데도 불구하고, 오랫동안 승자와 엘리트의 시각에서 역사를 서술해 왔음이 이제는 널리 알려졌다. 현대의 역사가들은 상이한 이해 집단과 입장을 대변하든, 대안적인 역사 전통의 관점에서 말하든지 간에 다양한 해석이 가능함을 강조한다.

일부 박물관들은 이 같은 흐름에 적절하게 발을 맞추었다. 이전에는 소외되었던 역사를 본격적으로 다루는 의미 있는 박물관

과 전시회가 다수 등장하였다. 예컨대 뉴질랜드의 테파파통가레와박물관(Te Papa Tongarewa Museum)은 1998년에 개관하여 자리를 잡았다. 이것은 이중문화주의(biculturalism)의 원칙에서 발전하여 '탕아타 페누어(Tangata Whenua: 뉴질랜드의 토착민 마오리Māori)와 탕아타 티리티(Tangata Tiriti: 와이탕이Waitangi 조약의 권리에 의한 뉴질랜드 사람) 간의 동반자 관계'를 형성하는 방향으로 나아간 것이다(Te Papa 2015). 마찬가지로 국립아프리카계미국인역사문화박물관(National Museum of African American History and Culture)은 워싱턴 DC 스미소니언재단 소속 박물관으로 가장 최근에 추가되어 2016년에 개관하였는데, 다음과 같이 그들의 임무를 소개한다(6장 참조).

아프리카계 미국인의 역사가 우리 모두에게 얼마나 중요한지를 모든 미국인들에게 알릴 수 있는 기회이다. 우리 박물관은 미국인이 된다는 것이 무슨 의미인지를 되짚어 보기 위해 아프리카계 미국인의 역사와 문화를 렌즈로 삼을 것이다.

(bmorenews 2016)

1992년에는 지베르니미국미술박물관(Musée d'Art Américan de Giverny)이 개관하였는데, 2006년에 운영권이 테라예술재단(Terra Foundation for the Arts)에서 지방 정부로 넘어가면서 명칭이 변경되었다. 새 이름은 '복수형 인상파'들의 박물관(the Museum of Impressionisms)이었다. 단지 '정전으로 여겨지는' 예술가보다는

인상파 회화의 "지리적 다양성"과 여러 "사조들"을 다루고 있다 (Givernet 2016).

　이것은 현재에는 인정받지만 이전에는 소외되었던 역사적 주제일 뿐만 아니라, 많은 원주민과 토착 미국인 들의 문화가 상이한 역사지리적 전통을 지녔다는 것을 인정한다는 의미를 지닌다. 오스트레일리아와 뉴질랜드 등지에서는 몇몇 박물관이 이러한 대안적인 시간과 역사 개념을 가지고 전시 디자인과 해석을 하려는 시도를 하고 있다.

　우리가 다음에서 살펴볼 또 하나 근본적인 문제는 전문 역사학이 어떤 지리적 축척과 가상의 범위를 지니는지 하는 것이다. '지역(local)'과 '세계(global)'의 관계를 어떻게 이해할지 그리고 개념적 경계선을 어디에 그을지에 대한 단순하거나 단일한 해답은 없다. 박물관이 해당 도시와 나라, 또는 가장 크고 느슨한 지정학적 단위(예컨대 '서양'), 또는 아예 경계 구분이 없는 곳으로부터 온 유물을 재현하는 것에 대해 책임질 수 있는가? 또는 책임져야만 하는가? 그것이 어떠한 방식으로 이야기되든지 간에, 거의 모든 국민국가의 이야기에서 결국 상품처럼 사고에 있어서도 초국가적이고 초대륙적인 교류가 중요해졌다.

　이처럼 복잡한 분야를 박물관의 전문직원들은 어떻게 잘 다룰까? 한편으로 어떤 개별 학자나 큐레이터도 모든 시기나 지리적 영역에 대한 전문성을 지닐 수는 없다는 점을 우리 모두 인정하지 않을 수 없다. 다른 한편으로는 어떤 미술관이나 역사 박물관도 현재나 미래에 세계화를 고려하지 않고서는 자신의 임무를 책임

감 있게 다할 수 없다. 박물관에 영향을 끼치는 연구 활동에서 사용되는 용어가 복잡하고 자주 변한다는 점을 여기서 언급할 만하다. 20여 년 전, 탈식민적이라는 용어는 국제 관계를 묘사하는 데 늘상 사용되었고, 현재에도 여전히 인기가 있다. 오늘날 세계화와 초국가주의(transnationalism)와 관련된 다양한 견해들은 인문학계에서는 거의 어디에서나 존재하는 것이다.

자신의 관점을 인식하기

과거와 관계하는 유형들을 구분하는 것은 중요하다. 박물관이 전문적이거나 정치적으로 중립적인 입장을 취하는 경우는 거의 없다. 또한 우리가 자신의 분야라고 부르는 학문 분야가 어떤 것이든, 우리 모두는 역사가 어떻게 구성되는지에 대해 선입관을 가진다. 이러한 사실들이 박물관에 어떤 영향을 미칠까?

예를 하나 들어 보자. 유럽과 미국의 미술관은 미술사가 곰브리치(E. H. Gombrich)가 자신의 저서에서 말한 것과 비슷한 방식으로 '미술 이야기(the story of art)'를 비전문가들에게 전달해 왔다. 이 곰브리치의 저서는 10대들을 위해 단순하고 이해하기 쉬운 방식으로 집필되었으며, 영국에서 가장 대중적인 미술사 책이다. 미술사의 일부 버전에서는 특정 국가들이 특별히 조명을 받는 경향이 있다. 이는 마치 릴레이 경주에서 일종의 '위대성의 바통'을 서로 물려주는 것과 유사하다. 이러한 사례로 런던 내셔널갤러리의

역사적으로 중요한 평면도를 살펴볼 수 있다. 이 미술관은 국가별 '화파'로 구성되어 있었다. 그 후 분관 중의 하나였던 테이트갤러리[11]에서 영국 국립 소장품(British national collection) 중 다른 나라에서 온 20세기 미술에 대해서만 '현대 외국 회화(modern foreign pictures)'라고 이름 붙였는데, 이 같은 호칭은 심지어 1945년 이후까지 지속되었다. 미술을 '회화'로 축소한 것과 더불어, '자국' 미술가와 '외국인' 미술가를 선을 그어 구별한 것은 현재의 시각에서 보면 아주 놀랍다.

미술계를 단순하고 단선적인 연속으로 본 이 같은 접근방식은 제2차세계대전 후, 특히 1960년대 이후 지속적으로 비판을 받았다. 그러나 그 단순성은 호소력이 있었다. 요즈음에는 당사자 간 협력이나 경쟁을 통하든 통하지 않든 간에 생각, 힘, 자원 간의 경합을 통해 역사가 출현한다는 것을 인정하게 되었다. 그러면서도 많은 미술관이 미술품 배치의 원칙이나 주요한 '이야기'를 다루는 단선적인 접근방식으로부터 서서히 벗어나고 있다.

이는 과거의 역사나 유물과 더불어 일하는 사람들에 대한 문제로 이어진다. 또 주제와 분야에 대한 '큰 그림', 즉 전체 구조를 우리가 어떻게 인식하는가 하는 문제와 연결된다. 연구 분야가 '미술계'이든 '사회'이든 '자연'이든지 간에 이것은 달라지지 않는 사

.......

11 1824년 설립된 내셔널갤러리와 별개로, 영국 미술만을 다루기 위해 1897년 영국내셔널갤러리(National Gallery of British Art)로 설립되었다. 1932년 설탕 재벌 헨리 테이트(Henry Tate)의 이름을 따서 테이트갤러리로 이름이 바뀌었다. 현재 테이트브리튼(Tate Britain)이다.

실이다. 또 우리가 가진 개념들의 영역과 이를 정리하는 방식이 중요하다. 달리 말해 범주와 그룹을 만들기 위해 사용하는 비유적인 언어는 수집과 큐레이팅 실무 현장에서 활용할 그 밖의 많은 것들을 결정한다. 특히 개별적인 것이나 사람들 사이의 관계를 어떻게 바라보는지가 중요하다.

오늘날 역사가들은 행동, 관계, 역사적 과정을 추측하는 방식에 대해서 연구할 때 다른 분야에서 끌어온 새롭고 비정통적인 용어를 차용하곤 한다. 일례로 식민지 시기의 앵글로-인디언 간의 관계를 연구하는 대니얼 화이트(Daniel E. White)는 (힘의 불평등에도 불구하고 일방적인 행위는 있을 수 없다고 강조하면서) 공간적으로 이른바 "다방면적(multidirectional)" 관계를 상정해 볼 수 있다고 주장한다(White 2013: 3). 그는 "일방적인 방식이 아니라 대위법적으로(contrapuntal)" 두 집단을 탐구하기 위하여 서로 다른 궤적을 가지는 문학과 음악 이론을 끌어들였다. 그리고 그들의 행동을 "반복적인" 것으로 바라보기 위해 수학적 개념도 끌어들였다. 이러한 화이트의 아이디어는 역사가 어떻게 구축되는지, 그것이 누구의 역사인지, 그리고 그것은 어디서 중단되는지를 다시금 생각해 보게 한다. 오늘날 역사가들은 심지어 역사를 공간 속에서 단선적인 방향으로 날아가는 '시간의 화살'로 보는 유럽의 지배적인 생각을 다시 논의해야 한다고 주장한다.

우리에게 역사적, 예술적, 생물학적, 사회학적 상상력을 불어넣는 것을 넘어서서, 1960년대 이후에는 새로운 주제를 다루는 것뿐 아니라 '새로운 형식'의 역사가 발명되었음을 알아야 한다. 즉

구술사부터 '유물 전기(object biography)'에 이르는 새로운 역사적 개념뿐만 아니라, 역사를 이야기하는 새로운 방식들이 생겨났다. 이후 이러한 흐름과 궤를 같이 하거나 유사하게 다루는 전시들이 기획되었다. 역사 분야에서의 미시사와 유사하게 단일한 유물들을 집중 조명한 전시들이 그것이었다. "얽혀 있는 역사(entangled history)" 개념에 의하면, 별개로 된 장소나 생각이 사실은 서로 뒤엉켜 있거나 상호의존적이라고 본다. 예를 들어 현대 세계는 남미와 스페인과 포르투갈 간의 물질적·문화적 교류와 함께 이루어지기 시작했다는 스페인어권 미술사가의 주장은 매우 흥미롭다. 이것은 미국과 북서유럽이 '근대성(modernity)'을 구축했고 소유하고 있다는 친숙한 이론에 도전장을 내미는 것이다.

전통 대 역사

박물관들은 이제 앞서 제기한 비판점들을 인정해야 한다. 그리고 '전통적인' 이야기가 우리를 둘러싼 여러 사안들을 여전히 지배하고 있으며, 이러한 전통적 설명을 만들어 낸 많은 사회적 지배 관계가 현재에도 지속되고 있다는 점 역시 인정할 필요가 있다. 예를 들어 '예술'이라는 미명하에 칭송되는 것들은 현재까지 제작된 문화적 유물들 중 극소수일 뿐이다. 게다가 그것들은 거의 틀림없이 엘리트에 의해, 엘리트를 위해 주문 제작되었던 것이다. 마찬가지로 역사 박물관의 컬렉션은 보통 엘리트와 부자들의

물질문화로 채워져 있는데, 이는 과거에 대한 매우 편협한 관점을 가지게 한다. 이에 대항하기 위해, 최근 일부 국가에서는 구술사 수집 작업이나 사회에서 덜 조명된 것들을 수집하여 내재된 편견에 균형을 잡아 주려고 부단히 노력하고 있다. 그렇지만 이것은 상대적으로 최근의 역사 기록에 대해서만 가능한 접근법이다.

게다가 역사 기록에서 이전의 불균형이나 간극을 바로잡으려는 시도는 말은 쉬워도 실제로 행하기는 어렵다. 예컨대 역사 박물관이나 미술관이 세계주의적이고 다원적인 입장이나 이야기를 구축하는 것은 쉽지 않다. 심지어 상냥하고 온건하게 칭찬하는 방식으로 그러한 주장을 관철하는 것은 더 어렵다. 박물관 역사가인 앤드류 매클렐런(Andrew McClellan)은 최근에 "보편적 휴머니즘은 탈식민주의적 비판이 깨질 가능성에 대응하면서 여전히 안정된 지위를 누리고 있다. 신박물관학은 대안적 목소리를 요청하며, 따라서 주류 미술관은 '초문화적 대화'가 지닌 치유와 회복력을 더 강하게 주장한다"고 기술했다(McClellan 2008: 48). 그는 오늘날 박물관들이 대개 사회정치적·지정학적 문제에서 반역사적 중립을 지키고자 하는 우를 범하며 한가하게 "글로벌 휴머니즘의 담론"이나 말하고 있다고 지적한다.

특히 역사 박물관은 관람객들에게 깊은 인상을 주거나 즉각적인 자극을 제공할 수 있는 만큼 보다 광범위한 이야기와 그와 관련한 유물을 수집할 특수한 임무를 가지고 있다. 역사 박물관은 전문 분야가 아닌 이견에도 개방적이어야 하며, 권력이 얼마나 불평등한지 분명하게 알아야 한다. 이제까지 박물관은 구조적 불평

등이나 사회 구조에 많은 관심을 기울이지는 않았다. 그보다는 오히려 유명한 개별 역사적 사건이나 현존하는 컬렉션의 힘을 가진 개인에게 초점을 맞춰온 경향이 있었다. 이에 따라 비록 최근 수십 년간 몇몇 나라에서이기는 하지만 새로운 바람이 불고 있다. 예를 들어 대서양 횡단 노예(영국 리버풀의 대서양횡단노예박물관 the Transatlantic Slavery Museum)와 홀로코스트(미국의 홀로코스트기념박물관 Holocaust Memorial Museum), 인종 청소(르완다의 키가리인종청소기념센터 Kigali Genocide Memorial Centre), 인신 매매(스웨덴의 세계문화박물관 Museum of World Cultures), 식민주의(오스트레일리아국립박물관 National Museum of Australia)와 같이, 박물관이 쟁점들을 직접 다루기 시작했다.

거의 모든 부문을 다루는 21세기 박물관의 과제 중 하나는 역사학에서 '전통'을 분리시키는 것이다. '전통'은 대개 최근에 창안되었거나 과거의 것과는 달리 원형을 알아볼 수 없을 정도로 바뀌었으나, 과거에서 현재에 이르는 한 줄기 연속성을 위해 상상된(imagined) 것이기 때문이다. 역사학은 그러한 전통의 필요성을 검토한다. 새로운 해석이 미치지 못할 곳은 없다. 심지어 자연사 박물관에서도, 인간이 지구상 다른 모든 존재를 호령하는 진화 계보의 정점이 아니라는 사실을 인정하면서 대두된, 최근 25년에 걸친 '인간 중심주의(anthropocentrism)'에 대한 비판적 수용은 새로운 이론의 도전을 보여 준다. 40년 이상의 연구 과정을 거친 결과 우리가 확신할 수 있는 것 중 하나는, '지식'이라 여겨지는 것이 도전받거나 심지어 혁신적으로 바뀌는 상황이 있을 수 있다는 점이다.

물론 여기서 역사학계의 논의를 모두 포괄할 수는 없지만, 이러한 맥락 속에서 박물관이 나아가야 할 위치를 생각해 볼 수는 있다. 즉 박물관 전문직원들은 다른 학문 분야에서 구축된 개념적 틀에 의존하여 그들의 분과 학문과 그것의 공공적인 위상을 정립하기 위해 역사학계와 상호의존한다.

미래를 위해 '현재'를 수집하기

한편 역사 박물관과 미술관은 현재를 수집할 때 특별한 문제에 직면한다. '현재'의 의미를 설명해야 하는 것이다. 박물관이 지금 수집하는 것을 통해 미래 시민들은 우리에 대해 알게 될 것이다. 또한 수집되지 않는 것은 역사상 동일한 지위나 위치를 가지지 못할 것이다. 현재 우리가 어떻게 살았는지, 무엇을 믿었는지, 그리고 우리가 어떤 예술과 문화를 소비했는지는 모두 세심하게 정리되어야 하며 이미 결정된 사실로 간주할 수는 없는 노릇이다.

이렇듯 박물관은 과거와 마찬가지로 미래에 대한 역사적 책무를 진다. 이러한 신념에서 출발하여, 많은 국가들에서 현대 유물의 수집 계획에 대해 적극적으로 고민하였다. 예를 들어 스웨덴의 박물관은 1977년부터 2011년까지 'SAMDOK'이라는 프로젝트를 추진했는데 모든 스웨덴 박물관에서 수집에 대한 체계적이고 연구 기반의 접근방식을 좌표로 정하는 것이었다. 2011년 SAMDOK은 종료되었지만 이 활동은 "논의를 심화시키고, 수집 행위와 (유·

무형) 수집품의 발전에 대한 실무와 이론, 윤리에 대한 지식을 공유하는 것을 목표로 하는" ICOM의 일원인 COMCOL(International Committee for Collecting, 국제수집위원회)의 지원하에 계속되고 있다.

보다 최신의 현대 물품 수집 사례는, 건축·디자인 부서에서 '신속 대응' 전략을 개발한 바 있는 런던의 빅토리아앤드앨버트박물관(Victoria & Albert Museum: V&A)에서 살펴볼 수 있다. 큐레이터 키런 롱(Kieran Long)은 그것을 "V&A 컬렉션 정책의 새로운 시도로써, 디자인과 기술에 관한 주요 사건에 신속하게 대응할 수 있도록 한다"고 설명했다. 예를 들어 롱은 프라이마크(Primark)[12]에서 팔린 청바지를 수집했는데, 그 의사결정과정을 이렇게 설명했다.

이 청바지들은 올해 4월 붕괴되어 천여 명이 사망한 방글라데시 다카의 플라자(Plaza) 공장에서 만들어졌다. 이러한 프라이마크 청바지들은 보통 우리의 하이패션 컬렉션에는 속하지 않는 것이다. 그러나 이 청바지들이 방글라데시의 그 공장에서 만들어졌다는 것을 아는 것은 특별한 사회적 현안과 우리가 떼려야떼어 놓을 수 없다는 관련성을 부여한다. 또한 현대의 제조업에 대하여, 방글라데시의 건축 규정에 대하여, 서구의 소비주의에 대하여, 기타 많은 이슈들에 대하여 알려 준다. 그 사건 이후 박물관이 이 청바지를 소장하기로 했다면, 그것은 그 사건에 대해 아주 격한 감정

.......

12 1969년 아일랜드 더블린에서 설립되어 영국을 중심으로 유럽에 매장을 둔 패스트 패션 업체이다.

을 불러일으키며 그 사건에 대해 말할 기회를 가지는 것이라고 생각했다.

(Etherington 2013: 7)

이 사례가 매력적인 이유는 그 수집품이 대량 생산되어 전 세계에서 팔리는 저렴한 일상 의복 중 하나라는 점 때문이다. 이 청바지는 우리가 보통 접하는 미술과 디자인 박물관에 있는 유물들과 어울린다는 의미에서의 '특별함'은 없다. 그것은 독특하고, 수제이며, 비싸고, 고급진, 세월이 흘러도 변하지 않는, 또는 심지어 '미학적' 흥미를 불러일으키는 그런 유물도 아니다. 그것은 '디자인사'에서 어떤 변곡점에 속하지도 않는다. 그러나 이 청바지는 패션 산업이나 세계화에 대하여, 그리고 생산과 소비의 역사 중 특정 단계에서 물질세계가 어떻게 구축되는지를 정확하게 설명해 준다. 그 물건은 유명한 예술가보다 이름 없는 직공에 대해 말하고 있다. 그것은 생산 조건에 대해, 그리고 소비자가 타자들을 암묵적으로 어떻게 대하는지에 대해, 소비자들과 그 물품을 만든 노동자들 간의 '보이지 않는' 관계가 어떻게 형성되는지에 대해 말해 준다. 그것은 보통은 잘 언급되거나 인식되지 않는 전 세계 국가와 사람들 사이의 연관성을 조명한다. 우리가 앞으로 보게 될 것처럼 적어도 물건들이 창의적인 해석과 전시 전략의 일부가 된다면, 그것들이 박물관에 놓였을 때 예상 밖의 색다른 이야기가 될 수 있다.

역사 박물관의 이러한 예처럼 누구의 역사가 수집되는지, 누가 공적 목소리를 가지는지, 누가 공공 공간에서 우선권을 가지는지

의 문제는 '누가 공동체를 대표하여 말할까?'와 같은 근본적인 질문처럼 불가피하고 중요하며 명백히 정치적인 문제이다.

여기서 우리는 박물관의 수집 활동을 뒷받침하는, 당장은 덜 분명하지만 더욱 폭넓은 질문들을 던지고자 한다. 우리는 이 사례에서 이해를 위해 철학으로 눈을 돌려야 한다. 예를 하나 들자면, 피터 오스본(Peter Osborne) 같은 철학자는 역사와 현재의 우리 위치에 관한 모든 설명들에는 그 문제를 확실하게 만드는 어떤 '시간의 정치학'이라는 게 반드시 있다고 보았다(Osborne 2013). 오스본은 의도와 무관하게 우리 각자가 이 '정치학'에 하나의 입장을 가진다고 설득력 있게 주장하면서 이 주제를 폭넓게 다루었다. 그런데 여기에는 위험성이 도사리고 있다. 누가 현재에 대한 소유권을 주장할지를 결정하는 문제가 바로 그것이다. 시간의 흐름 속에서 우리의 위치를 어떻게 생각하는지가 어떤 박물관을 지지하는지 여부를 결정한다. 현재에 대한 소유권은 문화(또는 사회 또는 예술)가 무엇이고 무엇이 될 수 있는지를 규정하거나 재규정한다. 또한 알아야 할 중요한 것이 무엇인지, 심지어 우리가 공적으로 생각할 수 있는, 즉 공공 담론을 구성하는 것이 무엇인지를 보다 분명하게 말해 준다.

전근대 미술 수집하기

한편 동시대의 유물이나 작품을 수집하는 경우, 세상에 넘쳐나

는 많은 물건들 중에서 어떤 것을 선택할 것인가 하는 문제에 부 딪히게 된다. 반대로 과거의 미술품을 수집할 때에는 더는 '새로 운' 자료를 구할 수 없다는 정반대의 문제에 봉착하게 된다. 이에 대해 어느 해설가가 이렇게 말했다.

> 오래된 박물관의 컬렉션은 대부분 '폐쇄적'이다. 즉, 활용할 수 있 는 특별한 역사적 유물이 부족하기 때문에 기관이 컬렉션의 균형 을 잡는 것이나 전반적인 특징을 극적으로 바꿀 만한 작품을 취득 하는 것을 애초에 불가능하게 만든다. 작품이 계속 보충되는 유일 한 분야가 현대미술이다. 그래서 요즘 박물관들은 대부분 현대미 술에 초점을 맞춰 수집 활동을 하고 있다.
>
> (Schubert 2000: 91)

그러나 과거 예술 작품에 가치를 매기는 일은 복잡하고, 그리 고 가치의 변동폭 또한 놀라울 만큼 클 수 있다. 잘 알려진 두 네 덜란드 거장의 대조적인 명성을 통해서 이를 알 수 있다. 1968년 부터 2015년까지 진행된 '렘브란트(Rembrandt Harmenszoon van Rijn) 조사 프로젝트'에서 그의 작품으로 여겨지거나 잠정적으로 그의 것으로 간주되는 모든 작품들을 체계적으로 조사하였는데, 이는 뜨거운 논쟁을 불러일으켰다. 이 프로젝트의 결과에 따르면 수백만으로 값어치가 평가되던 박물관 소장품들이 이전 가격의 절반 이하로 평가절하되었다. 몇몇 새로운 '렘브란트 작품'들도 추가로 발견되었다. 전체적으로 세계에서 작가의 서명이 담긴 렘

브란트 진품 수가 급격히 줄게 되었다. 과연 렘브란트라는 화가가 누구였는지 사뭇 의문이 제기된 것이다. 그와 대조적으로 요하네스 베르메르(Johannes Vermeer)는 그가 그린 것으로 여겨지는 추정작 40~60점 중 약 34~35점의 회화 작품만이 현존하는 것으로 알려져 있다. 단지 이 중 절반에만 서명이 되어 있고 오직 한 점에만 제작 시기가 표시되어 있다. 렘브란트의 작품에 비해 현저히 적은 그의 작품들은 오랫동안 상대적으로 거의 알려지지 않았고, 남아 있는 기록도 거의 없었다. 그러나 그의 경우처럼 예술가들의 작품료는 상대적으로 짧은 시간에 급격하게 변할 수도 있다. 마찬가지로 수집가들이 시기와 동향에 따라 달라진다고 보는 상대적 작품 가치도 계속해서 변화한다.

현대미술 수집하기

2008년 글로벌 경제 위기에도 불구하고 현대미술 시장은 줄곧 강세를 유지해 왔다. 가장 선호하는 '블루칩(blue chip)'(엘리트 지위를 가진) 현대미술 작가의 작품에 대한 투자 수익이 다른 어떤 부류의 자산 가치보다 더 높았다. 새로운 박물관의 급증과 확장은 이를 거들었다. 미술사가 테리 스미스(Terry Smith)는 "1990년대 이후 현대미술의 거대하고 광범위하며 지속적인 국제화"를 확인하였다(Smith 2013).

'모던 아트(modern art)'와 '컨템퍼러리 아트(contemporary art)'

라는 용어는 둘 다 논란이 있고 그 아래에 숨겨진 의도가 있다. 그것들은 '최근(recent)'의 것이나 '새로운(new)' 것만을 나타내는 것은 아니다. 그 용어들은 일련의 가치들과 각각 연계되어 있다. 더욱이 최근 연구에 의하면, 20세기 내내 '복수의 모더니티들(multiple modernities)'이 있었다고 한다. 이 용어는 산업의 발전에서와 마찬가지로 '모던' 아트나 문화에 어떠한 생각도 결코 단일하지 않았다는 것을 의미한다.

한편 작품의 역사보다 수집 기관의 역사를 다시 쓰는 것이 더 어려운 일이다. 이는 기관이 인습적이거나 규범적인 면이 더 강하기 때문이다. 전통적으로 파리와 뉴욕은 모던 아트의 중심지이다. 그 분야에서 핵심적인 혁신 기관은 뉴욕의 현대미술관(MoMA)이었다는 것이 1945년 이후 가장 유력한 정설이다(명칭에서 단수형 정관사를 취한 그들의 특별한 선택을 가리기는 하지만, 이 미술관은 일반적으로 간단하게 MoMA로 축약해서 지칭한다). 다른 명민한 비평가조차 "MoMA는 그 컬렉션의 질과 범위 면에서 타의 추종을 불허했고, 그들의 실천은 전 세계 큐레이터들에게 영향을 끼친 기록적인 박물관"이라는 진부한 칭찬을 반복했다(Schubert 2000: 91). 이는 아주 진부한 소리이긴 하지만 이 같은 주장에는 몇 가지 근거가 있다.

20세기에는 기관의 영향력이나 재정과 무관하게 미술품을 제작하는 서로 연관된 '센터들'이 여럿 있었다. 이 기관을 통해 예술가와 저술가, 기관, 개인 수집가들이 존립하는 동시에 서로를 지원하였다. 그리하여 어느 한 도시에서의 활동은 동료들에 의해 존중받고 '미술계'라는 광대한 공동체와 널리 연관성을 맺어 왔다. 21세

기 박물관의 현대미술작품 수집에서 가장 중요한 역할 중 하나는 이전의 컬렉션에는 포함되지 않았던 신진 작가를 발굴하는 것이다. 2005년 런던의 테이트모던에서는 이란 예술가들의 작품을 처음으로 취득하였으며 2000년 이후에는 북미의 작품들뿐 아니라 라틴아메리카와 중동, 아프리카, 북아프리카, 아시아태평양 지역의 작품들을 확보하는 재단과 위원회를 설립하기도 했다(Tate 2012). 가장 가치 있는 작품을 수집하기 위해 전 세계를 살살이 뒤지는 것은 원대하고도 중요한 일이지만 그만큼 불가능한 과업이기도 하다. 특히 일부에서는 이 또한 식민주의적 사업의 일환이라는 반감을 불러일으키기도 했다. 하지만 어떤 중요한 미술작품이 소수의 몇몇 도시에만 집중되어 존재하는 것이 아니라는 것은 명백한 사실이다.

또한 현대미술을 제작하는 매체와 방식이 엄청나게 분화되었다. 1980년대 MoMA의 산하 부서 체계는 '모던 아트'를 어떻게 정의했는지를 그대로 보여 준다. 즉 회화, 조각, 드로잉, 영화, 디자인·건축 등 5개의 큐레이터 전문 영역과 이에 따른 5개로 구분된 컬렉션으로 나누었다. 예술가들의 작업 방식이 19세기에 그러했듯이 회화적이거나 공간적이거나 매체를 사용하거나 하는 식이 더 이상 아니라는 것, 즉 오로지 구상주의인 것이 아니도록 그 영역이 다양하게 분화되었다. 현대미술은 오히려 '비물질적인' 것을 포함하여 어떠한 제작 방식이나 수단 또는 재료를 사용해서든지 간에, 모든 종류의 경험을 전 세계 어디에서나 창조하고 발전시키는 식의 파격을 갖게 되었다.

더욱이 1980년대 이후 예술가들이 이론가 로절린드 크라우스

(Rosalind Krauss)가 지적한 대로 '포스트 매체 상황(post-medium condition)'에 놓여 있다는 주장이 통상적으로 받아들여졌다(Krauss 1999). 이것은 이제는 더 이상 회화나 조각만을 위한 특권적인 미술관은 존재하지 않는 것을 의미한다. 이제 한 예술가는 화가이자 비디오 예술가이며 설치 예술가이자 행위 예술가인, 동시에 모든 것을 하는 예술가가 될 수 있다. 또한 현대미술작품은 한두 가지 매체의 기술을 숙달하여 만들 수 있는 어떤 것으로 한정되지도 않는다. 예술가들은 이제 여러 매체를 한번에 이용하거나, 하나의 작품에 여러 기술들을 결합하거나, 연속적으로 여러 프로젝트들을 넘나들며 작업할 수 있다. 이는 소위 현대미술의 '대표적인' 컬렉션들이 '기록에 남길 만한 것'이 되어야 한다는 중압감을 가한다. 과거의 미술관들은 몬드리안(Piet Mondrian)의 것으로 알려진 회화 한두 점을 소장하여 전시하는 것만으로도 미술사에서 몬드리안이 기여한 바를 명백하게 보여 줄 수 있었다. 그러나 이와 대조적으로 현대의 미술관들은 어떤 작품 하나만 전시해서는 예술가의 작품 세계를 제대로 '재현하는' 것이 불가능하다. 이제 박물관과 미술관들은 예술가의 작품 전체를 취득하는 것을 통해 점차 재현의 '넓이'와 '깊이' 모든 면에서 균형을 맞추고자 노력한다. 1980년대 영국의 저명한 갤러리스트인 앤서니 도페(Anthony d'Offay)의 개인 수집품 중 수백 점을 테이트와 국립스코틀랜드박물관이 공동으로 소장하기로 한 것이 그 대표적인 예이다. 그 작품들은 이제 '예술가의 방(Artist Rooms)'이라 이름 붙여진 각자의 방에 전시되어 예술가들 개개인의 작품 세계의 진면모를 보여 준다.

무형유산 수집하기

최근 박물관과 미술관들은 매우 친숙하지만 무형이며 수명이 짧은, 유형의 물질문화가 아닌 작품들을 어떻게 수집해야 할지에 대한 문제에 직면하게 되었다. 이는 특히 현재 진행형인 세계화의 영향으로 압박이 더욱 커지고 있다. 역사 박물관 분야에서는 구술사와 개인 증언의 중요성에 더욱 주목하면서, 유물들뿐만 아니라 그러한 녹취 자료에 더 높은 우선순위를 두게 되었다. 많은 나라에서 기관들이 그간 유물들을 대했던 만큼 이야기, 의식, 노래, 춤에 상당 부분 바탕을 둔 토착 문화에 대해 재평가를 하면서 무형 문화에 대한 인식이 달라졌다(1장 참조). 이러한 변화상이 기관으로서의 박물관의 성격을 실제로 어느 정도까지 바꾸는지는 하나의 논쟁거리이다.

디지털 유산 수집하기

'디지털 유산'은 박물관·미술관학의 실천과 연구 면에서 또 하나의 성장 가능성이 있는 분야이다. 예를 들어 큐레이터들은 널리 알려져 있는 컴퓨터 기반의 '뉴 미디어', '디지털 아트' 또는 '디지털 유산'이라 불리는 이 새로운 예술 경향을 박물관에 어떻게 포함시킬지 고민하고 있다. 이와 같은 맥락에서 '뉴 미디어 미술사가'인 베릴 그레이엄(Beryl Graham)과 사라 쿡(Sarah Cook)은 박물

관 컬렉션은 예술에 공식적인 설명과 권위를 부여하는 데, 그리고 각각의 하위문화, 장르 또는 매체의 새 역사를 쓰는 데, 또 다양한 대중에게 접근할 수 있도록 하는 데 중요한 역할을 한다고 주장한다(Graham and Cook 2010). 이는 '정전'이 만들어지는 방식이기도 하다. 그러나 그들은 또한 이 새로운 미디어 또는 하위 장르를 '역사화하는' 뉴 미디어 미술사가 거의 없다는 점을 지적한다. 예를 들어 테이트는 2011년 이후에야 '넷 아트(Net Art)'라고 부르는 것을 컬렉션에 공식적으로 포함시켰다. 테이트는 웹사이트에 올릴 넷 아트를 제작 의뢰하고, 창작, 프리젠테이션, 유통에서 네트워크 또는 비네트워크 디지털 기술을 사용하거나 동종의 디지털 기술을 언급 또는 비평한 예술 작품을 취득한다(Tate 2011).

1990년과 2010년 사이 20년이 흐르는 동안, 기술의 발전에 의해 사진이나 소리를 기록하고 전달하는 기본 수단이 디지털 기반으로 진화하였다. 2010년 이후 영화 역시 대부분 디지털화되었는데, 이미지의 기록은 필름으로 할지라도 디스플레이는 온전히 디지털화되었다. 이에 발맞춰 MoMA는 2006년 미디어부(Department of Media)를 만들기 위해 내부 개편을 하였고, 얼마 후 미디어·공연예술부(Department of Media and Performance Art)로 이름을 바꾸었다. 이 부서는 "동영상, 영상 설치, 비디오, 공연 등 동작과 소리 기반의 작품, 시간이나 기간을 재현하는 작품"을 관장한다(MoMA 2006). 이제 작품 개개의 역사가 다른 곳에서 출발하였더라도, 다수의 이러한 미디어는 현재 그리고 미래에 디지털로 창작되고 보관될 것이다.

그레이엄과 쿡은 대개는 상호작용적이고 참여적인 뉴 미디어 작품들을 미학적인 기준 대신 '행위behaviour'에 기반하여 분류한다. 이는 시대별, 국가별, (전통적인) 매체별, 혹은 기술 사양에 따라 작품을 정리하는 것에 익숙한 수집 기관에게 상상력을 요구하는 작업이다. 특히 작품을 전시하는 데 사용되는 기술 플랫폼이 급속하게 노후화될 때, 그리고 작품을 취득하는 것보다 등록하는 과정이 기관들이 떠안은 큰 숙제들이다. 또한 미래의 박물관이 현재 수집된 디지털 작품들을 온전히 볼 수 있을까 하는 의구심이 있다.

디지털 기술의 변화 속도가 매우 빠르며 한 시대에 작품을 보는 플랫폼이 그만큼 빨리 유행에 뒤처지거나 심지어 더 이상 불필요하게 되었다. 따라서 이제 박물관이 어떤 일을 할 수 있고 해야만 하는지를 계량화하고 체계화하는 대규모 연구 프로젝트가 출범했다. 보존과학자 피프 로런슨(Pip Laurenson)은 예술가의 의도를 해석하여 부서지기 쉽거나 일시적인 기술들을 유지하고 운영해 나가는 방법을 강구하고 있다. 그는 디지털 작품들을 공개적으로 활용할 수 있도록 하는 박물관의 새로운 도전에 대해 이렇게 말했다.

기술의 발전이 불가피한 변화라고 해서 작품이 변하도록 설계되었다는 것을 의미하지는 않는다. 예술가와 다른 이해 당사자들은 비록 작품이 구식이 되고 고장이 나더라도, 특정 디스플레이 장비에 대해 중요성을 부여할 수 있다. 여기에 이 문제의 핵심이 있다. 디스플레이 장비는 틀림없이 언젠가는 구식이 되거나 고장이 난다.

그러므로 특정 디스플레이 장비와 진정성이나 가치 사이의 강한 연결고리는 시간이 지남에 따라 어느 정도 손실이 불가피하다.

<div align="right">(Laurenson 2005)</div>

이러한 의미에서 어떤 예술 작품의 수명이나 작품에 접근하거나 보여 주는 데 필요한 기술의 노후화는 큐레이터에게 또 하나의 도전 과제가 된다. 널리 인정되어 오던 박물관이나 미술관에 어떤 유물이 수집되어야 하는지 하는 정의의 경계가 더욱 확장되었기 때문이다.

유물의 일생

지금까지 이 장에서는 개인과 집단, 사회의 역사를 말하기 위해 주로 유물 수집의 실천을 둘러싼 철학적·개념적 쟁점에 초점을 맞추어 논의하였다. 그러나 앞에서 제시한 로런슨의 인용문처럼, 작품과 컬렉션의 물리적 지위와 작품의 취득 및 관리에 대한 쟁점을 다룸으로써 박물관의 콘텐츠란 무엇인지에 대해 보다 명확하게 생각해 보았다.

이에 접근하는 한 방법으로써 인류학자인 아르준 아파두라이(Arjun Appadurai)가 제안한 '유물 전기(object biographies)'라는 인류학적 개념을 끌어올 수 있다. 이것은 의도적으로 의인화된 (anthropomorphising) 유물이라고 달리 표현할 수 있다. 또한 이는

마치 유물이 시공간을 가로지르는 '인생 이야기(life story)'를 지닌 사람인 것처럼 이야기하는 방식을 말한다. 이것은 우리가 유물과 어떻게 관계하는지, 유물에 무엇을 투자하는지를 이해하는 도발적인 방식이기도 하다. 그래서 예컨대 유물의 제작, 즉 누가 어디서 왜 만들었는지, 그것이 어떻게 사용되고 이해되었는지, 그것이 어떻게 다른 소유자에 의해 취득되었는지, 그것은 어떤 여정을 경험했는지, 그것이 어떻게 박물관과 미술관에 들어갔고 박물관 내에서 어떤 취급(라벨링, 보존, 보관, 전시, 해석)을 받았는지, 그것이 처분되었는지, 또는 영구적인 전시 상태에 있는지 등 유물의 모든 생애 주기 단계에서 생각해 보는 것이다. 이렇게 유물의 입장에서 생각하는 문화사적 접근방식은, 유물을 조사 분야의 중심에 두고 더 큰 사회적 관심을 조명하기 위해 유물이 지닌 고유의 통찰력을 이용하는 물질문화 연구 방식과 궤를 같이한다.

인류학자 대니얼 밀러(Daniel Miller)는 사람들이 유물을 통해 타자와의 관계를 형성하고 발전시킨다고 주장했다(Miller 2010). 밀러에게 있어 사회적 관계란 무생물과 생물 모두와 인간과의 관계를 통해 형성되는 것이다. 즉 우리 자신도 그 일부분에 지나지 않는 물질세계 안에서 유물들과 상호작용 함으로써 만들어진다는 것이다. 한편 철학자 브뤼노 라투르(Bruno Latour)는 인간이라는 '주체(subject)'와 인간이 만든 '객체(object)' 사이의 일상적 구분을 해소해야 한다고 주장한다. 그는 우리가 만든 모든 것이 우리가 그것들에게 위임한 세상에서 어떤 '힘'을 가진다고 강조한다. 그는 또한 주체가 아니라 객체가 정치를 전체적으로 새롭게 인식

하도록 하는 열쇠라고 주장한다. "수많은 쟁점들과 연관되어 있는 이 '객체'라는 개념은 보통 '정치적'이라는 꼬리표가 붙어 있지 않은 공공 공간을 통해 우리 모두를 결속시킨다"(Latour 2005: 15).

작품의 취득과 등록

박물관이 어떤 유물을 취득하고 보관해야 하는지, 또는 어떤 유물을 버려야 하는지에 대한 철학적 질문은 취득(acquisitioning) 과 등록(accessioning), 처분과 등록 말소를 둘러싼 실무적·법적· 윤리적 문제로 이어진다. 유물의 취득과 등록 문제는 여러 나라 중에서도 특히 영국에서 두드러진다. 공공 박물관과 미술관에서 유물이나 작품의 등록이란 상투적으로 보면 영원히, 즉 가능한 한 그것을 '영구히' 보존하기 위해 공식적으로 정리하는 것이다. 취득한 유물은 컬렉션의 여러 번호 중 하나를 부여받으며 자기 자리를 찾는다. 그것들 중 일부는 세심한 관리와 보존을 위한 동일한 과정을 거치지 않는, 소위 말해 '연구용 컬렉션'이 될 수도 있다. 그러나 일단 한번 공식적으로 등록된 유물은 영구히 유지된다.

등록 과정은 유사한 유물을 수집하는 다른 모든 기관과 박물관을 구별짓는다. 예컨대 '등록'이란 서류나 연구용의 부차적인 컬렉션들과 박물관이 영원히 돌보아야 할 유물을 구분하는 과정이다. 각국의 감독 기관들은 영구 보존의 관점에서 컬렉션을 적절하게 등록하도록 한다. 이를 통해 누가 그리고 무엇이 공식적인 박

물관의 지위를 부여받을지가 결정된다.

유물이나 작품이 어떤 박물관에 이미 소장돼 있더라도 등록 내용이 바뀔 수도 있다. 예컨대 영국의 국립 사진예술 컬렉션(National Collection of Art of Photography)은 현재 V&A 박물관에 소장되어 있다. 그러나 20세기 후반까지만 해도 이는 같은 기관 내의 국립예술도서관(National Art Library)의 핵심 부문이었으며 미술 컬렉션이 아니었다. 이러한 사실은 V&A 박물관 같은 곳들이 1970년대에 이르러서야 사진을 예술로 인식하였음을 말해 준다.

매년 등록 과정을 통해 컬렉션에 새로운 작품을 계속 추가해야 하는지는 중요한 문제이다. 민간 시장이 전근대나 근현대 작품 모두에 미치는 영향력이 크기 때문에, 작품 취득을 위한 자금 확보는 박물관에서 가장 예민한 부분이다. 두 가지 놀라운 사례를 살펴보자. 테이트의 작품 취득 예산은 주로 정부 보조금에 기대는 편인데, 1981~1982년(테이트갤러리Tate Gallery로 불리던 시기)에는 120만 파운드(18억 4,300만 원)에 달하였다. 그런데 2014~2015년 예산은 30년 동안 예술품 가격이 엄청나게 올랐음에도 불구하고 75만 파운드(11억 5,200만 원)에 불과했다. 달리 말해 시장에서 테이트의 구매력이 대폭 줄어든 셈이다. 동시에 인상적인 점은 연례 보고서에 따르면 테이트가 2014~2015년 동안 거의 7,500만 파운드(1100억 5,200만 원)에 달하는 작품을 취득했다는 것이다(Tate 2015). 기관 규모에 비해 구입 예산이 미미하게 책정되었음에도 불구하고 새로운 작품 취득이 많이 이루어진 것이다. 이를 통해 작품 취득 대부분이 기증이나 현금 기부를 통해 이루어졌음을 알

수 있다. 그해 영국 정부는 테이트의 새로운 작품 수집을 위한 비용 중 단 1퍼센트만을 지원한 셈이다. 나머지 99퍼센트에 달하는 구입 자금은 놀랍게도 민간 재원에서 나왔다.

작품의 처분과 등록 말소

앞서 살펴본 등록이 상설 컬렉션에 작품을 포함시키는 과정이라면, 처분(disposal)과 등록 말소(de-accessioning)는 작품을 내보내는 것이다. 영국의 의회법과 박물관·미술관법(1992)은 국립 박물관들이 컬렉션에 공식 등록하였던 작품을 처분할 방법을 규정하고 있다. 박물관 이사회에서 동의를 얻는 등 드문 경우에만 작품을 양도하거나 처분할 수 있다. 다른 한편으로 영역이 비슷한 박물관들 간의 경계는 융통성 있게 절충 가능하다. 예를 들어 테이트와 내셔널갤러리는 보다 일관성과 대표성 있는 컬렉션을 만들기 위하여 작품을 서로 교환했다. 이들은 수집 정책의 시기적·지리적 경계가 변했기 때문에, 서로의 소관이 약간 겹침에도 불구하고 맞교환을 결정했다(두 미술관 모두 1900년까지의 영국 회화를 아우른다. 참고로 테이트모던은 "1900년부터 현재까지의 국제적인 근대와 현대미술"에 관심을 둔다)(Tate 2011). 테이트는 앞서 2006년에 재정 지원을 받은 전국 박물관 1,800여 곳 중 유일하게 박물관도서관 아카이브협의회(Museums, Libraries and Archives Council: MLA)의 인증을 받지 못한 것으로 드러나 논란을 불러일으켰다. 전하는

바에 따르면 그해 테이트는 등록 말소된 작품을 다른 박물관에 우선적으로 제공하여야 한다는 규정을 지키지 않았다(그러자 MLA 는 국가에 납부해야 할 상속세 대신 대납한 작품을 취득하는 것을 막겠다고 경고했다.)

유럽의 박물관들이 중요한 예술품을 처분하는 일은 상대적으로 드물다. 특히 영국에서는 박물관이 별다른 이유 없이 컬렉션을 팔고자 하면 제재를 받는다. 2006년 버리(Bury) 도시자치구[13] 의 회가 라우리(L. S. Lowry)[14]의 귀중한 작품을 매도하려고 하자, 당시 박물관협회 회장이던 찰스 서머레즈 스미스(Charles Saumarez Smith)는 이런 서신을 보냈다.

만약 매도를 진행한다면, 해당 박물관은 박물관협회의 구성원에서 축출될 것이며 박물관도서관아카이브협의회의 인증도 취소할 것입니다. 이는 앞으로 유산복권기금(Heritage Lottery Fund) 같은 기관들의 재정 지원을 거의 받지 못한다는 뜻입니다.

(Culture24 2006)

이러한 위협은 무시할 수 있을 만큼 결코 가볍지 않다.

한편 2005년 독일의 본미술관(Kunstmuseum Bonn)의 신임 관

.......

13 잉글랜드의 그레이터 맨체스터주(Greater Manchester County)에 속해 있는 8개 도시 자치구(Metropolitan Borough) 중 하나이다.
14 로런스 스티븐 라우리(Laurence Stephen Lowry, 1887-1976)는 20세기 중반 영국 북서부의 산업지대의 일상을 묘사한 작품으로 유명한 영국 화가이다.

장 스테판 베르크(Stephan Berg)는 가격이 높이 오를 만한 젊은 예술가들의 작품을 취득하기 위해 오래전부터 미술관이 소장해 온 그로테(Grothe) 컬렉션을 부부 수집가 슈트뢰어(Ströher)에게 5,000만 유로(701억 3,600만 원)에 매각한 적이 있다. 이는 언론에서 머리기사로 크게 다루어졌다. 또한 2013~2014년 무렵에는 미국 디트로이트시가 파산하며 시립 미술 컬렉션을 매각하려 하였다. 그러나 이 계획은 곧 전국적인 반대에 직면하고 만다. 일련의 사건들은 박물관이란 다음 세대에 유물을 물려주는 공간이며 작품을 사고팔 수 있는 상품 취급해서는 안 된다는 생각을 다시 한번 확인시켜 주었다. 확실히, 많은 나라에서 유물이나 작품 처분은 박물관 전문직원들에게 금기이다.

가치의 창출

이렇듯 작품의 등록 말소와 처분은 대개 비난을 받는다. 왜냐하면 유물의 지위는 시간에 따라 급속하게 변하기 마련이고 미래 세대가 유물의 가치를 어떻게 평가할지는 아무도 모르기 때문이다. 가치 변화에 대한 도발적인 설명 중 하나는 마이클 톰슨(Michael Thomson)의 1997년작인 『쓰레기 이론: 가치의 창조와 파괴(Rubbish Theory: The Creation and Destruction of Value)』이다. 톰슨은 한 작품의 가치가 동적인 동시에 맥락 의존적이라는 것을 깨달았다. 또한 자본주의하에서 유행은 순환하기에 새 물건뿐만 아니

라 오래된 물건에 대해서도 새로운 검토를 요한다고 주장했다. 톰슨에게 있어서 일시적인 것과 오래가는 상품 그리고 사용 후 버리는 것과 기민한 투자 대상 간의 구분은, 유물의 내재적 속성보다는 여론의 동향에 달려 있다. 이러한 유물 구분은 경제학자들이 '자본재(새로운 생산이나 부를 창출하는 투자)'와 '소비재(사용 후 버리는 품목)'로 나누는 것과는 기준이 다른데, 톰슨의 이론에서는 시간의 흐름에 따라 어느 하나가 다른 것으로 바뀔 수 있기 때문이다.

이는 어떻게 가능할까? 단순하게 설명하자면, 먼저 어떤 유물이 나중에 널리 유행하도록 선도하는 '얼리 어댑터'라고 불리는 사람들이 있다. 예를 들어 근대 미술은 대부분 박물관에 의해 받아들여진 때와 대중적으로 유명해진 시점 사이에 '시차'를 경험했다. 우리는 이제 유행에도 사이클이 있다는 것을 안다. 1950년대 영국에서 모더니즘이 주류였던 시기에 빅토리안 시대의 미술과 가구, 건축은 결국 1980년대 들어 널리 유행할 때까지 금기시되었고 대개의 경우 거의 헐값에 거래되었다. 또한 우리는 어떤 것은 시간이 지남에 따라 가치가 더해 높게 평가되는 반면, 다른 어떤 것은 평가절하된다는 사실도 안다. 신형 자동차는 2년가량 사용하고 나면 원래 가격의 절반이나 4분의 3 정도로 가치가 떨어진다. 그러나 빈티지와 클래식 자동차는 시간이 지남에 따라 가격이 오르는 자산이다(오래된 자동차는 경매에서 이례적인 지위를 갖는다. 섀시만 원래 것이라면 다른 대부분이 재단장되었더라도 완전히 용인된다. 반면에 예술 작품은 수복한 흔적이 있더라도 전적으로 '진품'이라고 본다). 우리가 톰슨의 이러한 시각을 따른다면 '업사이클링(up-

cycling)[15]'과 젠트리피케이션(gentrification)[16]의 실천, 즉 시장에서 작품들 간의 위치를 바꾸려는 개별적이면서도 집단적인 시도는 성숙한 경쟁 경제의 구조적인 특징이다. 이는 작품들이 지위와 부를 둘러싸고 경쟁하며 스스로의 권리를 주장하기 때문이다. 최종적으로 작품의 가치를 결정하는 것은 바로 작품의 등급이나 개별 작가와 결부된 사회적 소유의 패턴이라는 점에 대하여 톰슨과 그의 후배 비평가들은 동의한다.

톰슨의 이 같은 견해는 어떤 재화는 '지위(positional)' 경제의 일부라는 프레드 허쉬(Fred Hirsch)의 진단과도 결부된다. 사치품과 예술 작품 같은 유물들의 가치는 배타성을 기반으로 한다 (Hirsch 1976). 경제학자들이 말했듯이, 유물의 가치는 대부분의 사람들이 그것을 소유할 수 없다는 점을 이유로 소극적으로 정해지곤 한다. 복제할 수 있는 미디어에 의해 지배되는 현재의 세계에서조차도 그에 대한 욕구와 배타성, 희소성은 지속되면서 어떤 유물의 가격을 계속 결정하는 것이다.

값을 매길 수 없는 유물과 '시장 가격'

이러한 생각은 가격과 '가치' 간의 관계에 대한 논의로 이어진

.......

15 재활용품에 디자인 또는 활용도를 더해 그 가치를 높인 제품으로 재탄생시키는 것.
16 도심의 특정 지역의 용도 변화에 따라 부동산 가치가 상승하면서 기존 거주자 또는 임차인들이 내몰리는 현상.

다. 이것은 박물관 전문직원뿐만 아니라 정치이론가와 사회학자, 인류학자 들이 200년 이상 엄청난 관심을 가져 온 주제이기도 하다. 가장 일반적인 견해는 박물관이 영속성을 유지함으로써 '준비' 통화를 공급하는, 즉 유물들을 위한 국립 은행에 가깝다는 것이다. 박물관은 유물의 구매자와 판매자 들에게 해당 유물이 투자할 만한 가치와 시간이 지나도 변하지 않을 영속성을 가지고 있음을 보증한다. 박물관은 단지 본보기로 개별 유물들을 보관하는 것이 아니다. 박물관은 두 가지 중요한 임무를 지니는데, 하나는 문화 유물의 시장을 보증하는 것이고 다른 하나는 모든 상품이 상대 가치와 수명을 갖도록 보장하는 것이다. 어떤 유물은 일시적이고 소모적이며, 또 어떤 유물은 영구적이고 '값을 매길 수 없다'. 이것은 박물관이 수집 활동뿐만 아니라 배제하는 활동도 중요하게 여기고 있음을 알려 준다.

문화 유물에 매겨지는 가격은 데이비드 하비(David Harvey)의 다음의 말처럼 매우 변동적이다.

> 1970년대에 들어 (사람들이 작가의 서명에 관심을 가지면서) 미술 시장이 성장하였다. 또한 전반적으로 문화 생산이 강력하게 상업화되었는데, 당시 통상 화폐의 결함에 대해 알게 된 많은 사람들이 가치를 저장할 대체 수단으로 미술 상품에 눈을 돌리게 되었다.
>
> (Harvey 1990: 298)

이 주장에 의하면 예술 작품 가격이 가파르게 상승한 현상은

엘리트들이 (고의는 아니었더라도) 일종의 카르텔을 형성하여 집단적으로 행동한 결과였다. 이는 구매자들이 투자를 함에 있어 가치에 대한 '불신'을 멈추고 진실로 받아들여서[17] 그렇게 된 결과는 아니다. 박물관의 공개적인 보증에 힘입어 예술품 투자에 권위가 부여되었지만, 박물관이 (많은 유물을 소유함으로써) 특정 유형의 유물을 보증하는 역할을 한 것은 아니었다는 것이다. 데이비드 하비와 같은 이들에게 장기적인 '자산 가격 인플레이션'은 단순한 사건이 아니다. 그보다는 오히려 경쟁적인 시장에 의해 만들어진 가치의 계층구조를 강화하려던 공공과 민간이 함께 힘을 모은 결과이다.

더 문화적이며 위험을 회피하지 않는 성향의 금융 엘리트들에게 미술품과 문화 유물은 부동산과 더불어 주요한 투자 선택지가 되었다. 그러나 박물관의 구매력은 그만큼 감소하였다. 이러한 맥락에서 우리는 미술품과 문화 유물의 상대 가격이 변동하는 현상이 대중의 직접 그리고 간접 비용이라고 말할 수 있다. 유럽 사회에서 시민들은 세금을 통해 박물관에 예술품 취득에 대한 비용을 지불한다. 미국식 모델에서는 문화재(cultural goods)를 박물관에 기부하여 더 널리 공공재로 활용케 하는 금융 엘리트들에게 납세자가 세금 감면을 위한 보조금을 우회적으로 지급하는 식이다. 금융 엘리트와 박물관을 둘러싼 대부분의 관계는 잘되면 기관과 대중, 후원자 모두에게 이익이 돌아가는 상호호혜적인 것이다.

.......

17 불신을 멈추고 진짜 이야기인 것처럼 받아들인다는 의미인데, 이 개념은 영국 시인 새뮤얼 테일러 콜리지(Samuel Taylor Coleridge, 1772-1834)가 1817년에 출간한 『문학적 전기(Biographia Literaria)』에서 나온 것이다.

이러한 과정을 가능하게 하는 전제로, 자선과 기부법 형태의 법적 조치 및 정부 제도뿐 아니라 문화적 메커니즘과 사고방식 등이 있다. 인류학자들은 이제까지 미술작품이 서구 문화에서 특별한 범주를 형성해 왔음을 인정하면서, 고급문화가 어떻게 더욱 광범위한 '물질문화'의 일부인지에 대해 주목하였다. 많은 인류학자들이 작품들이 어떻게 취득되고 소비되며 교환되는지, 또는 '신성시'되고 그 결과 소유권을 바꿀 수 없게 되는지를 분석했다. 이것은 바로 '작품들'이 의미를 얻고 사회적 가치를 가지게 되는 과정이다. 인류학자들에 의하면, 박물관은 이 일련의 짜여진 사회적 의식을 우리 모두가 지키는 공간이며, 우리는 박물관 안에서 맡은 역할을 수행함으로써 공유된 신념을 준수하게 된다. 이때 '의식(ritual)'이라는 용어를 지나치게 단순하게 생각해서는 안 된다. 모든 공동체는 신념을 실행에 옮기는 의식과 공간을 가지는데, 박물관이 바로 그 역할을 한다. 한 사회가 공유할 만한 신념 체계를 만들어서 사람들로 하여금 그것을 학습하고 강화하도록 하는 것이다.

가치의 교환과 배제

박물관에게 아마도 가장 중요할 문제에 대해 논의해 보자. 아르준 아파두라이는 교환에서 특정 유형의 것을 배제하는 방식에서 여러 문화권 간에 공통점이 있다고 주장하였다. 그는 박물관의 직무란 전체 공동체를 위해 유물을 취득하여 상업적 교환에서 배

제함으로써 그 유물을 신성하게 만드는 것이라고 설명하였다. 박물관은 전통적으로 (도시든 국가든 실제 공동체를 대신하여) 희소하고 엘리트적이거나 대표적인 유물을 수집하여 소규모의 핵심 컬렉션으로 영구히 보존하는 역할을 한다.

아파두라이는 사람들이 박물관 안에 있어야 한다고 여기는 유물과 '개방된 시장'에 있어야 할 유물을 구별하는 과정을 이렇게 밝혔다.

> 상품이라는 것이 철저하게 사회화된 것임은 아무도 부정하지 않을 것이다 (…) 어떤 유물의 사회적 생애주기에서 상품의 단계란 (…) 다른 유물들에 대한 (과거 또는 현재 또는 미래의) 교환가치와 그 유물이 놓인 사회적 상황에 따라 달라진다.
>
> (Appadurai 1986: 6, 13)

모든 상품은 그가 말하는 '가치 체제(regimes of value)'의 참여자들이다(같은 책: 15). 전시회 같은 행사는 사실 제한된 시간에 이루어지는 '가치들 간의 토너먼트'라고 표현할 수 있는데, 이는 특정 유물의 가치가 서로 경합을 벌이거나, 받아들여지는지 시험하거나, 인정받을 수 있도록 특별히 설계되었다는 의미이다(같은 책: 15, 21). 이것은 "누군가에 의해 상품화될 수 없는 가치를 지닌 유물을 제작하는 데 전념하는, 활동 및 생산을 위한 영역"을 필요로 한다(같은 책: 22).

"미술의 영역(The zone of art)"은 작품의 가치들끼리 경합할 하

나의 경기장을 제공하는데, 그곳은 상업적 교환의 통상적인 규칙은 배제하기로 합의된 경기장이다. 아파두라이는 '값을 매길 수 없는' 공공재와 상업적 교환의 다른 점은 전근대 유럽의 신성과 세속 영역 간의 구분과 비슷하다고 비유했다. 중세 유럽의 지배 엘리트들은 교회와 국가를 구분하였는데, 이와 마찬가지로 어떤 '엘리트' 유물은 '종교적' 권력을 가지며 다른 유물은 '속세의' 권위를 전 세계적으로 발휘할 수도 있다는 것이다. 이처럼 어떤 작품은 소유자의 부와 지위를 대변해 주는 사치품이고, 다른 작품은 소유자의 무형의 가치와 신성시되거나 '더 높은' 속성을 알려 준다.

아파두라이가 주장한 바는 다음과 같이 요약된다.

경제적 교환을 통해 가치가 창출된다. 그렇게 창출된 가치는 교환된 상품에 내재하게 된다. 교환의 기능이나 형식에 초점을 맞춰 보자면, 폭넓게 이해해 보더라도 교환과 가치 사이에 연계를 만드는 것은 정치적인 행위라고 주장할 수 있다. 이러한 논의는 (…) 상품도 인간처럼 사회적 생애주기를 가진다는 비유가 타당함을 보여 준다.

(Appadurai 1986: 3)

가치는 대개 당초에는 교환 가능성에 의해 매겨진다. 그 후 그것은 박물관이나 미술관에 들어감으로써 사회적 교환의 영역에서 벗어나면서 숭배되고 영구화된다.

국익 보호하기: 문화재의 수출

어떤 역사적 유물이나 미술작품은 국가적 혹은 예술적 중요성 때문에 정부가 다른 나라의 구매자에게 매도하는 것을 금지하기도 한다. 이러한 정책은 자국 박물관들이 개인 소장가로부터 해당 유물을 구매할 때 상대적으로 우위에 있도록 돕는다(DCMS 2013: 12). 그런데 그러한 유물들이 항상 자국민에 의해, 또는 그 나라 안에서 만들어진 것은 아니다. 2015년 영국에서는 17세기 프랑스 화가 니콜라 푸생(Nicholas Poussin)의 회화 작품이 1,400만 파운드(215억 1,000만 원)로 평가되었으나, '수출 유예(export deferral)'에 처해지기도 했다. 영국에서는 국익이 자유 시장에 우선하는지를 판단하는 데 세 가지 기준이 있다. 이른바 '웨이벌리 기준(Waverley Criteria)'이 그것인데, 세부적인 내용은 다음과 같다.

- 영국의 역사나 국민 생활과 매우 밀접히 관련되어 있어서, 이 작품이 국외로 유출되었을 때 불행해질 수 있는가?
- 뛰어난 미학적 중요성을 지니는가?
- 예술, 교육, 또는 역사의 어떤 특정 분야를 연구하는 데 도저한 중요성이 있는가?

(DCMS 2013: 12)

수출 유예가 이루어지는 동안에는 판매자의 권리가 일시적으로 유보된다. 위원회는 '국가적 불행을 피하기 위해' 그 조치가 과

연 정말로 필요한지 박물관 전문직원들에게 자문을 구한다. 이러한 과정은 영국에서 알려진 바처럼 건축물의 '등재' 작업과 유사하다(1장 참조). 이는 시민 개인이 비록 한 건축물을 완전히 소유하고 있더라도, 건축물을 변경하거나 파괴할 수 없도록 한 정부의 유산 관리 시스템이다. 건축물은 건축적 중요성, 특별한 장소적 중요성이 있다고 간주되면 등재할 수 있다. 종종 건축물들은 역사적 중요성 때문에, 즉 그 건물이 지역사회나 국가의 공유된 사회사에 필수적일 경우에는 등재되기도 한다. 이 두 가지 사례에서 보듯, 법률은 그것을 없애거나 수리하거나 해당 지역사회를 떠나게 하면 안 되는 어떤 공유된 문화유산이 있다는 생각에 기반한다.

컬렉션의 관리와 보호

한편 국가 기관들은 지역사회의 물질문화유산을 관리해야 하는 책임이 있다. 반면에 개별 기관들은 보통 컬렉션에 속해 있는 유물을 계속해서 돌볼 책임이 있다. 앞서 밝힌 것처럼 컬렉션의 보존 처리(conservation), 상태 보전(preservation), 그리고 기록 작업은 대부분의 박물관에서 가장 중요한 일이다. 그중에서도 장기적인 관점에서 문화재와 미술품 관리의 중요성과 복잡성, 비용 등의 문제를 과소평가해서는 안 된다. 테이트미술관에 의하면 취득할 때 드는 비용은 한 점의 작품을 관리하는 데 필요한 전체 비용의 절반 정도에 불과하다. 작품의 보관과 관리에 나머지 절반이 소요된다.

박물관이 지난 2~3세대를 거치면서 최근에는 전시와 보관에 있어서 온도, 습도, 보안, 병충해 방지 등에 대한 기준이 크게 높아졌다. 이러한 기준과 연료비가 높아짐에 따라, 365일 24시간 완벽하게 안정적인 환경을 갖춘 전시와 보관을 위한 관리·운영비는 무시하지 못할 수준이 되었다. 일부 비판적인 사람들은 이러한 운영 방식이 환경적으로 지속 불가능하며 제한되어야 한다고 주장한다. 최근에 재건축된 맨체스터 휘트워스아트갤러리(Whitworth Art Gallery)는 자연 환기장치와 온습도 조절을 위한 지속 가능한 수단을 선호하여, 인공 냉방 시스템이 없는 새 건물을 위해 1,500만 파운드(230억 4,500만 원)를 지출했다고 하는데, 이러한 변화는 박물관과 미술관의 새로운 발전상이기도 하다. 건축 평론가 로완 무어(Rowan Moore)에 의하면, 아카이브 문서의 전시와 보관에 사용되는 건물을 짓는 데 필요한 설계 요건을 명시한 'BS5454'이라 불리는 영국의 국가 표준이 존재한다(Moore 2015에서 인용). 그런데 휘트워스아트갤러리는 친환경적인 것 이외에 다른 이유 때문에 통상적인 기준을 고의로 충족시키지 않았다. 이는 덜 부유한 나라의 박물관들이 영국의 박물관들로부터 유물을 대여할 수 없는 데다가, 사실상 미술계의 전 지구적인 교류에서 배제되고 있다는 신념 때문이다.

한편, '유물들을 돌보는 이들은 누구인가' 하는 질문을 제기할 수 있다. 전문 보존과학자들은 대개 특정 유형의 '재질' 하나를 깊이 있게 전공한다. 그러나 오랜 시간이 지난 유물의 물질적 구성을 이해하는 데 필요한 전반적인 매뉴얼이나 특정한 조치 과정에

대해 일반적인 기본 원리는 가지고 있다. 무엇보다 모든 종류의 유기물은 오랜 시간 동안 동일한 상태로 남아 있는 것이 불가능하다. 미술사가 보리스 그로이스(Boris Groys 2009)가 밝혔듯이 박물관의 임무는 사실상 시간을 '견뎌내는' 것인데, 이러한 아이디어에 따르면 마치 유물은 영원히 동일하게 유지될 수 있는 것처럼 주장한다. 그러나 보존과학자들은 그것이 불가능하다는 것을 잘 안다. 따라서 그들의 임무는 변질을 최소화하거나 역전시키거나 방향을 돌리는 것이며, 혹은 유물이 안정적으로 전시 가능한 상태를 유지하도록 변화를 받아들이는 것이다.

보존 처리, 상태 보전 또는 복원

우선, 변화가 항상 나빠지는 방향으로만 진행되는 것은 아니다. 사회사나 자연사를 다루는 박물관에서 어떤 유물이 겪어 온 변화가 축적된 역사는 대부분 그 유물의 가치를 높이거나 사람들이 관심을 갖게끔 한다. 그런데 심지어 미술관 내부에서도 유물을 그것이 창작되었을 당시의 모습으로 마음대로 상상하여 되돌리는 게 가치 있거나 바람직한 일인지 종종 논쟁이 일곤 한다.

예를 들어, 고전 및 중세 조각 중 상당수는 원래 색깔이 칠해져 있었다. 유럽 성당의 정면에는 대부분 이러한 조각들이 있다. 그러나 이를 현대식으로 다시 채색하여 11세기 당시의 '원래' 모습대로 조각을 복원하는 게 현재 통용되는 관행은 아니다. 반대로

바티칸에 있는 미켈란젤로의 시스티나 성당은 16세기 화가에 의해 선택된 색채라고 여겨지는 대로 복원되었는데, 색이 생생하고 밝고 대담하다. 그것의 새로운 모습은 20세기 동안 보여진 어둡고 칙칙한 색채와는 정반대였다. 그러나 그 때문에 작품의 미묘한 개성을 다소 잃었다.

보다 극단적인 사례로, 이탈리아 전 총리 실비오 베를루스코니(Silvio Berlusconi)는 그의 사무실에 임대된 고대 조각상 중 몸체의 일부인 손 하나와 페니스를 교체하도록 승인하여 미디어의 주목을 끌었다. 책임 건축가 마리오 카탈라노(Mario Catalano)는 인터뷰에서 다음과 같이 말하였다.

복원에 대해서는 두 가지 철학이 있다. 하나는 작품을 청소만 하면서 있는 그대로 남기자는 것이다. 다른 하나는 원래 상상하였던 대로 작품의 이미지를 만들기 위하여 작품을 손상시키지 않으면서 완전히 새롭게 만드는 것이다.

(Hooper 2010)

카탈라노의 이 같은 발언은 '복원'과 '보존 처리' 간의 차이를 분명히 보여 준다. 유물이 당대에 '실제로' 어떻게 보였을지는 현재 알기 어렵다는 이유로, 그리고 한번 작품에 손대면 되돌릴 수 없고 이후에 시대착오적이거나 부적절한 처리였던 것으로 판명날 수 있다는 이유로, 복원 작업은 아주 최소한으로 신중하게 이루어져 왔다. 그럼에도 불구하고 보존과학자들은 무엇을 손대야 하는

지 결정을 내려야 하는 상황에 직면한다. 대부분의 사례에서 공통된 기본적인 목표는 가능한 한 반드시 필요하지 않은 변화를 줄이거나 아예 하지 않는 것이다. 적극적으로 개입하거나 복원하여 유물의 개성을 변화시켜야 하는 경우는 거의 드물다. 또한 복원 작업은 여러 고민을 수반한다. 유물의 수명 중 어느 시점으로 복원해야 하나? 제작 초기일까, 아니면 그 작품이 가장 숭앙되고 '이상적'으로 받아들여지던 때일까?

요약하자면 '보존 처리', '상태 보전', 그리고 '복원'은 명확하고 독립된 개념으로 간주되어야만 한다. 이들 각각은 그와 관련한 매우 특징적인 작업과 조치 과정을 수반한다. 각 사례에서 과학적 조사와 면밀하고 집요한 관찰에 따라 물질이 시간에 따라 어떻게 변하는지, 어떤 처치가 물질에 어떻게 영향을 미치는지 알 수 있다.

보존과학 분야에는 전문직원들이 찾아보는 많은 연구 보고서들과 다수의 대학원 과정이 있다. 존 톰슨(John Thomson)의 『큐레이터를 위한 매뉴얼: 박물관 실무 지침(*Manual of Curatorship: A Guide to Museum Practice*)』(1992)이 그중 하나이다. 이 책에는 박물관의 기술과 환경에 대한 거의 모든 과정을 담은 심도 깊은 연구들이 담겨 있다. 여기에는 조도의 룩스 값, 색온도의 캘빈 값, 그리고 빛 스펙트럼의 자외선이 유물에 충격을 주는지 등 여러 가지 조명과 광원에 관한 연구도 포함되어 있다. 영국에서는 박물관협회가 발행하는 학회지 『박물관 실무(*Museum Practice*)』(인쇄판과 온라인판)를 통해 에너지 절약을 위한 LED 조명과 같은 새로운 기술

의 장점에 대한 논의를 정리하기도 하였다. 보존과학의 세부 분야는 매우 전문화되어 있어서 큰 나라에서는 모든 하위 분야마다 전문가가 있을 정도이다. 그리고 박물관에 기여하는 보존과학자들의 서비스는 값을 매길 수 없을 만큼 귀중하며 그만큼 높게 책정되곤 한다. 보존과학에 드는 많은 비용은, 문화유산을 보존 처리하는 일이 전체 지역사회를 위해 필수적인 일이며 기술의 진보만큼이나 윤리적으로 지지받는 일이라는 점을 상기시켜 준다.

지금까지 본 것처럼 큐레이팅과 보존 처리는 '관리'의 두 가지 형태이다. 두 분야의 전문직원들은 그들이 돌보는 유물들이 현재뿐만 아니라 미래에 가장 많은 사람들이 그 유물을 감상할 수 있도록 돕는 것을 목표로 한다.

이 장을 나가며

최근 박물관과 미술관들이 많은 방면에서 변화했지만, 유물과 컬렉션이 박물관과 미술관의 본질적인 의미를 규정한다는 점은 불변의 진리이다. 앞서 논의한 바와 같이 전 세계 모든 국가는 비범한 중요성과 지위를 가진 과거의 자취와 유물에 투자해 왔다. 그러나 국가나 지역사회, 전문가와 개별 방문객 모두가 유물에 부여할 수 있는 의미와 가치는 단일하거나 고정적이지 않다. 미술작품과 유물을 재평가하는 과정에서 작품의 평가절상으로 이어지는 새로운 해석이 나오기도 하며, 작품에 대한 시각과 평가는 시대에 따라 변하

기 마련이다. 한때 묻혀 있던 역사적 유물이 현대 정치에서의 필요 덕분에 새로운 울림을 가지고 국제 정치의 중심 무대에서 주목받을 수도 있다. 유물과 컬렉션을 돌보는 데에는 보관, 보존 처리, 컬렉션 관리에 수반되는 모든 자원이 많은 영향을 미친다. 그 때문에 이는 오늘날까지도 박물관과 미술관의 가장 중요한 업무이자 기능으로 남아 있다.

가장 최근 컬렉션에 등록된 디지털 작품과 무형유산들은 박물관과 미술관이 컬렉션을 수집·관리·해석하는 데 새로운 숙제를 던져 주었다. 보통 진품이란 그것이 가진 유일성 때문에 역사 속에서 소중히 여겨져야 할 것으로 생각된다. 그렇지만 3D 프린팅 같은 새로운 기술은 특정 종류의 유물을 체험하게 하는 핸들링 컬렉션[18]과 작품의 복제품을 만들 수 있는 새로운 가능성을 제공하기도 한다.

이렇게 미래를 예측해 보건대, 이제 앞으로의 박물관과 미술관이 어떤 유물을 수집해야 하며, 사회를 위해 어떤 일을 할 수 있는지, 그리고 왜 그렇게 해야 하는지 하는 중요한 질문이 제기되었다. 우리는 우리의 아들과 손자 세대에게 우리 사회의 어떤 모습을 물려주어야 할 것인가? 우리가 현재 어떤 것을 수집하여야 우리 후손들이 과거의 인류를 보고 알도록 도울 수 있을까? 오늘날과 같은 대량 생산, 소비 사회에서 물질적인 유물들이 급증함에 따라 모든 것을 디지털 기록으로 만들 수 있는 능력은 더욱 커지

.......
18 박물관 교육 프로그램에서 관람객이 직접 만지고 체험할 수 있도록 활용하는 컬렉션.

고 있다. 그렇기에 더더욱 모든 유물들을 돌보는 데 드는 환경적·
재정적 비용을 정하고, 박물관과 미술관이 어떤 유물을 왜 수집해
야 하는지 결정하는 도전은 긴요하다. 도전이 무엇이든지 간에 현
재의 잔재는 내일의 과거이기 때문에 그 질문들에는 반드시 답해
야 한다.

03

박물관의 방문객과 관람객

박물관과 미술관은 누구를 위한 것인가

이 질문에 대한 답은 명백하게 '모든 사람'이라고 생각할 수 있다. 그러나 우리가 앞서 살펴본 것처럼, 과거에는 박물관과 미술관을 방문하는 데 공식적인 장벽이 있었으며, 오늘날 무료입장인 박물관조차도 방문하는 사람들 간에는 여전히 뚜렷한 사회적 격차가 있다. 그뿐만 아니라 공공 박물관과 미술관 창립 초기에 영국에서는 종종 초청장을 가지고 있으며 올바른 드레스 코드를 지킨 방문객에 한해서만 입장을 허용하였다(서문 참조). 이러한 방문객 제한 정책이나 엘리트적인 태도는 오늘날의 공공 박물관에서는 없어진 지 오래이다. 현대인들은 박물관이라면 나이, 성별, 인종, 계층과 무관하게 모든 사람들을 평등하게 환영할 것이라고 여

긴다. 이는 전반적으로 사실이며, 현재 대부분의 국가에서 공식적인 입장 제한은 거의 없는 실정이다. 그렇다고 해서 모든 사람들이 박물관과 미술관에 주기적으로 방문하거나, 박물관과 미술관이 반드시 '그들을 위해' 존재한다고 느끼는 것은 아니다. 박물관과 미술관의 방문객과 비방문객이 가지는 각각의 특성은 분명하며 시대가 지나도 반복되는 정형화된 양식이 있다. 물론 어떤 사람들은 박물관 및 미술관의 활동에 참여하지만 다른 사람들은 참여하지 않는 이유에 영향을 미치는 요인이 있음을 단순하게 말하기는 쉽다. 그렇지만 그러한 패턴을 정확히 짚어 내고 그 이유에 대해 설명하는 것은 치열한 논쟁을 불러일으킨다. 이 장에서 우리는 이 같은 현상이 왜 발생하는지, 박물관과 미술관이 그러한 쟁점에 대해 어떻게 대처하고 있는지, 그리고 이러한 패턴에 영향을 끼치는 보다 광범한 요인들은 무엇인지 알아보고자 한다.

누가 박물관과 미술관을 방문하는가
: 방문객 특성과 글로벌 트렌드 이해하기

이 주제에 대해서는 방대한 국제적 조사 결과가 있다. '방문객 연구'는 그 자체로 하나의 연구 영역이기도 하다. 이제 방문객은 직접 그리고 온라인을 통해 간접적으로 박물관과 관계할 수 있다. 내방과 온라인 방문을 동등하게 보기는 어렵지만 박물관이 이 두 가지 형태의 '방문'에 대해 모두 평가하고 있다는 점을 명심할 필

요가 있다. 가능한 한 가장 광범위한 데이터 자료에 의하면, 예컨대 서유럽과 북유럽, 북미와 오세아니아 등 전 세계 각지의 박물관과 미술관의 이른바 '전통적인' 관람객은 대부분 백인이자, 중년의, 교육 수준이 높고, 재정 조건이 상대적으로 풍족하며, 직장이 있는, 그리고 '화이트칼라' 직업을 가진 성인이다. 또한 여러 조사에 의하면, 개개인의 이러한 사회경제적 속성과 박물관 및 미술관의 방문 빈도 사이에는 강력한 연관관계 있다. 과연 그 연관성은 무엇이며, 우리는 그것을 어떻게 인식하고 원인을 해석해야 할까?

먼저 교육 수준과 사람들의 방문 가능성과의 상관관계에 대해 살펴보자. 사실 이것은 이제까지 유일하게 가장 강력한 연관관계로 인식되어 왔다. 그렇다고 교육 수준이 높을수록 방문을 유발한다는 것은 아니다. 인간 행동의 패턴이 그렇게 간단하게 설명되는 것은 아니기 때문이다. 교육을 많이 받았다고 '박물관 방문객'이 되는 것은 아니며, 이 둘 사이의 인과관계는 단순한 방정식으로 설명할 수 없다. 교육 수준이 높은 사람들의 상당 비율은 다른 사람들보다 여가 시간에 그러한 종류의 사회적 활동에 나서는 것이 그들이 마땅히 해야 할 일이라고 느낀다. 혹은 그들이 그렇게 할 수 있는, 미술관과 박물관이 많은 곳에서 살고 있을 개연성이 높다.

인간이라면 누구나 사회적 모임에 참여하는데, 여기서 어떤 취미나 여가 활동은 긍정적으로 인정되지만 다른 어떤 활동은 좋지 않거나 때로는 불필요하다고까지 여겨진다. 후자의 경우, 우리는 그것들을 감히 하려고 들지 않는다. 사회적 준거집단 내에서 일반적으로 이해되듯이, 어떤 활동은 편하게 혹은 '제대로' 수행하려

면 사전 지식이나 관행을 필요로 한다는 점을 우리는 알고 있다. 대체로 사람들의 교육적 성취도가 높을수록, 박물관과 미술관을 더 많이 접하게 되고 더 편안해하는 것 같다고 연구 결과는 설명한다. 박물관과 미술관을 자주 방문하는 사람들은 그곳들이 여가 시간을 소비하는 데 더 좋다고 여기는 사람들과 사귀려고 할 것이며, 박물관과 미술관에 대해 아는 것이 사회생활을 위한 필요조건이라는 것을 안다. 또 연구에 따르면, 박사학위를 지닌 사람들이 대학 학부 졸업자들보다 더 많이 방문하는 것으로 추정된다. 마찬가지로 대학 학부 졸업자들은 고등학교 졸업자들보다 더 많이 방문하는 듯하고, 고등학교 졸업자들은 중학교 졸업자들보다 더 많이 방문하는 듯하다.

또 물론 일반화된 수치이긴 하지만, 미술관을 방문하는 사람이 박물관을 방문하는 사람보다 더 높은 학력을 지녔으리라 예상된다. "미술 관련 갤러리나 뮤지엄에 12개월 동안 적어도 한 번 이상 방문한 미국 성인 중 80퍼센트는 대학 교육을 받았고, 대학원 학위를 가진 이들 중 52퍼센트가 미술관에 방문하였다"(Black 2012: 23쪽에 인용된 NEA 2009 연구 결과). 블랙은 캐나다와 오스트레일리아의 방문객 연구 조사에서도 유사한 패턴을 발견하였는데, 시드니의 오스트레일리아박물관(Australian Museum)은 "방문객 중 50퍼센트가 대학교 이상의 교육을 받았다고 답했다"(Black 2012: 23쪽에 인용된 AMARC 2003 연구 결과). 데이비슨과 시블리(Davison and Sibley 2011)는 뉴질랜드에서도 유사한 패턴을 발견하여 보고하였다. 이처럼 어떠한 현상이 전 세계에서 동시다발적으로 벌어질 때

에는 그에 대한 보다 폭넓은 연구 조사가 필요한 법이다.

비록 2011년 연구에서 유럽의 다른 지역보다 북유럽과 네덜란드에서 대체로 방문이 더 빈번하다는 점을 발견하기는 했지만, 덴마크의 박물관 방문객의 특성에 대한 다음과 같은 연구는 이러한 현상을 더 잘 설명한다(Brook 2011: 4).

> 덴마크에 사는 사람들의 박물관 방문 중 26퍼센트는, 대부분 인구의 단 7퍼센트를 차지하는 대학원 교육을 받은 사람들에 의해 이루어졌다. 또 박물관 방문의 대부분인 59퍼센트는 인구의 21퍼센트를 차지하는 대학교 학부 교육을 받은 계층에 의해 이루어졌다. 박물관 방문의 15퍼센트는 인구의 33퍼센트를 구성하는 직업 훈련만 받은 사람들에 의해 이루어졌고, 나머지 17퍼센트의 방문은 가장 낮은 교육을 받은 42퍼센트에 의해 이루어졌다.
>
> (Sandahl n. d.: 175)

한 개인의 최고 학력은 박물관과 미술관을 정기적으로 방문할지를 결정하는 가장 중요하며 유일한 변수로 보인다(Brook 외 2008). 그러나 학력 요인은 결코 유일한 요인이 아니며, 그것은 인종과 연령뿐 아니라 계층, 지위, 입지 등 많은 다른 요인들과 여러 방식으로 얽혀 있다. 한편 학력 요인은 개인의 재산, 전문직 정체성, 지리적 위치와 같은 다른 요인과도 관련된다. 예를 들어 잉글랜드에서 (박물관이 아닌) 예술 활동에 참여하는 사람들의 비율을 주거 지역별로 분석해 보면 뚜렷한 위계를 확인할 수 있다. 런

던을 예로 들면, 가장 비싼 지역인 켄싱턴과 첼시 왕립구(Royal Borough of Kensington and Chelsea)는 무료이거나 국가의 지원을 받는 예술 활동을 이용하는 사람들의 비율이 가장 높다. 뒤에서 더 자세히 살펴볼 것이지만, 가난한 지역에서는 이러한 활동에 참여하는 비율이 오히려 더 낮다.

통계 이해하기: 하나의 사례

주지하다시피 통계는 여러 가지 방식으로 해석될 수 있다. 통계가 얼마나 자주 모순된 결론에 도달하곤 하는지 알아보기 위하여 하나의 조직인 잉글랜드예술위원회(Art Council England)에서 나온 네 가지 서로 다른 연구 보고서를 살펴보자. 2009년 영국의 활동적인 삶에 대한 조사(Active Lives Survey)에 의하면 가장 넓은 의미의 '예술과 문화'를 연구 범위로 설정하고, "잉글랜드 각 지방 정부에 거주하는 성인의 예술과 문화 활동 참여도를 측정하였다"(Art Council England 2009). 연구 결과, 전액 보조금을 받는 문화 활동이 전국적으로 가장 낮은 수준인 곳은 런던이었으며, 그중 이스트 런던(East London)의 뉴햄(Newham)에서는 성인 중 29퍼센트만이 활용하였다. 활용률이 가장 높은 곳은 뉴햄에서 단지 조금 떨어진 부촌 지역인 켄싱턴과 첼시로, 성인 중 예술과 문화 활동 참여자가 65퍼센트에 달했다. 다른 보고서인 2011년 관람객 설문 조사(Audience Insight Survey)를 살펴보면, 잉글랜드에서 모든

성인 중 7퍼센트만이 문화 활동에 "자주 참여하였고" 3퍼센트는 고전적인 예술보다는 새로운 예술 활동에 적극적으로 참여하였다 (Art Council England 2011). 4분의 1이 넘는 대부분의 사람들은 (조사에서 규정한) 어떤 예술 활동에도 참여하지 않거나 어떤 기관도 방문하지 않았다. 여기에는 두 가지 뻔한 해석이 가능하다. 하나는 '억지로 사람들이 박물관을 좋아하도록 만드는 것은 불가능하다. 모든 사람들은 서로 다른 취향을 가지고 있다'는 것이다. 다른 하나는 '모든 사람들이 박물관과 미술관에 가장 많은 돈을 소비하는 대도시나 그 인근에 사는 것은 아니다'라는 것이다. 첫째는 박물관 방문의 동기에 대한 것이고, 둘째는 수단에 대한 것이다. 문화적 장소에 방문할 기회가 많을수록 이용자의 비율이 더 높을 것 같이 보인다. 이것은 아주 대략적으로는 맞기는 하지만, 절반만 맞는 가설이다. 예를 들어 이스트런던에 사는 사람들은 더 부자인 웨스트런던 사람들만큼이나 다수의 대규모 박물관에 가까운 편이어서 이 가설에 부합하지 않는다. 그렇기 때문에 박물관과 미술관에 가는 데에는 '동기 부여'가 주요 요인이라는 점을 알 수 있다. 초기의 방문객 연구가 사회경제적 지위와 사람들의 동기와 같은 개인의 인구통계학적 요인과의 상관관계를 파악하고자 하였다면, 최근에는 입지와 지리적 영향력을 파악하는 데 초점이 맞춰지고 있다(Brook 2011).

2014년의 참여율 조사(Taking Part Survey)(표 3 참조)에 의하면 방문객 조사에서 고려해야 할 다양한 변인들이 존재한다. 인종과 연령은 방문 여부와 어느 정도 관련이 있지만, 성별은 전반적으로

표 3

질문: 지난 12개월 동안, 박물관이나 미술관을 방문한 적이 있습니까?				

연도			긍정	
2014~2015			52%	
2005~2006			42.3%	

방문객 연령	16-24	25-44	45-64	65-74	75+
2015~2016	47%	53%	56%	56%	34%

연도	백인	흑인 또는 소수 인종
2014~2015	52%	48%

연도	상위 사회경제 집단	하위 사회경제 집단
2014~2015	60%	38%

주: 여기서 수치는 해당 범주의 백분율을 나타낸다.

방문 가능성과는 무관하다.

이 조사가 특정 기간 동안의 방문횟수를 조사한 것이긴 하지만 우리는 다음의 도표가 상당히 긍정적이라고 생각한다. 그러나 얼마나 정기적으로 박물관과 미술관에서 여가 시간을 보내는지 물었을 때에는, 전국 평균이 높아야 22퍼센트 수준에 머물렀다(Morris Hargreaves McIntyre 2006: 11). (박물관이 아닌) 오직 예술 활동에 한정해서 조사한 2008년 보고서에서는 84퍼센트에 달하는 이들이 예술 활동에 참여를 '거의 하지 않'거나 '가끔 한다'고 답했다 (Bunting et al. 2008: 7). 이러한 조사 결과는 매우 혼란스럽지만, 이 시점에서 여러분은 아마 어떤 결론에 도달하게 된다.

첫째, 이러한 결과는 대체로 미국에서 실시한 다음의 조사와 일치한다. 2012년 공공 예술 참여에 대한 국립예술기금의 조사 (National Endowment for the Art Survey of Public Participation in Arts 2012)에 따르면 "2012년 미국에서 평균 박물관 방문횟수는 감소하였다. 그해 성인 중 21퍼센트(4,700만 명) 정도만이 박물관과 미술관에 방문했는데, 이는 2008년의 23퍼센트보다 더 줄어든 수치이다"(NEA 2012). 비록 현재까지는 몇몇 장소에서만 미국 역사상 처음으로 무료입장을 실시하고 있지만, 이렇게 낮은 박물관 방문횟수는 입장료를 폐지하려던 미국의 새로운 계획에 영향을 미쳤을 것이다.

둘째, 유럽 전역의 문화 참여 양상에 대해 살펴본 최신 연구 (Brook 2011)에 의하면 문화에 대한 정부의 투자 수준과 주민 참여 간에 관련성이 있다. 이는 상당히 확실해 보일지는 모르지만, 2008~2010년 금융 위기 이후 대부분의 유럽 국가에서 문화에 대한 지출 수준이 안정적이지 않았다는 (그리고 그 이후 계속 그래왔다는) 점을 염두에 둘 필요가 있다.

셋째, 앞서 우리가 주장한 것처럼 사람들이 박물관과 미술관을 방문할 것인지를 결정하는 예측 변수는 어릴 때 방문해 본 적이 있는지, 그리고 그때의 경험이 긍정적이었는지 하는 두 가지가 가장 핵심적이다. 어린 시절 방문의 중요성은 박물관과 미술관의 전형적인 관람객이 지니는 네 번째 핵심적인 특징을 반영한다. 박물관과 미술관 간에 다소 차이는 있지만, 오늘날 많은 나라에서 대다수의 관람객은 가족 방문객이다. 가족 방문객은 보통 "전체 방

문객 수의 40~45퍼센트"를 차지한다. 또한 "대부분의 이용자들에게 어떤 박물관에 방문하는 것은 가끔 있는 이벤트 성격의 여가 활동에 해당된다"고 블랙은 보았다(Black 2012: 18).

이것은 박물관과 미술관 방문 습관이 단지 연령의 문제가 아니라 당신 삶의 전 단계에 의해 좌우된다는 것을 방증한다. 달리 말하자면 당신의 방문 경향은 일생 동안 언제든지 바뀔 수 있다.

영국의 어느 연구에서는 다음과 같이 보고한 바 있다.

자녀가 없는 젊은 성인(15~24세)은 연간 평균 방문 횟수가 2.9회로 가장 낮다. 이 연령대는 박물관과 미술관 방문자 중 가장 적은 비중을 차지한다. 일반적으로 여가 시간을 더 많이 가질 수 있는 55~64세의 성인들은 자녀들이 장성하거나 이제 은퇴했기 때문에 가장 자주 방문하는 편인데, 평균 연 4회에 조금 못 미치게 박물관과 미술관을 찾고 있다.

(Morris Hargreaves McIntyre 2006: 20)

박물관 입장료가 무료라면 사람들이 더 자주 방문할까

2001년에 영국에서 국립 박물관과 미술관 무료입장 제도가 다시 도입되자, 방문객 수는 이전에 입장료를 부과했을 때에 비해 획기적으로 증가했다. 2001년과 2009년 사이에 대략 128퍼센트까지 늘어났다. 박물관과 미술관을 방문한 영국 성인의 전체 비율

도 미미한 정도이지만 늘었다. 그러나 연구자들은 박물관과 미술관 방문자들의 전반적인 인구통계학적 특성은 2001년이나 2009년이나 대체적으로 동일하게 유지되고 있다고 설명했다. 이는 영국에서 국립 박물관의 무료관람 도입으로 방문객의 폭이 넓어졌다기보다는 대체로 동일한 부류의 사람들의 방문이 증가했음을 의미한다(Museums Association 2010). 이러한 종류의 전국적 추세는 '큰 그림'을 보는 데 도움이 되지만, 여러 기관들 사이에는 수많은 변수가 있다는 점을 인식해야 한다. 예를 들어 같은 보고서에 의하면 "영국에서 2007년부터 2008년까지 전체 박물관의 57퍼센트는 관람객 수가 증가하였으나, 35퍼센트는 감소하였다"(Museums Association 2010).

한편 예측 변수와 상관관계에 대해 논의할 때에는 몇 가지 단서를 붙여야 한다. 교육 수준이 높은 사람들이라고 해서 모두가 매주 박물관에서 시간을 보내는 것은 아니다. 틱 윙 찬(Tik Wing Chan)과 존 골드솔프(John Goldthorpe) 등 사회학자들의 관련 학술연구가 이를 잘 설명해 준다. 잉글랜드예술위원회의 한 보고서를 작성한 찬과 그의 연구팀은 서로 상반되는 복수의 속성들이 어떻게 상호연관성을 가지는지 살펴보기 위해 그것들을 서로 체계적으로 비교하였다. 그 결과는 우리들이 앞서 내린 결론과 전반적으로 동일했다.

특히 사회적 지위의 중요성은 예술 참여가 어떤 정체성 개념에 의해 유도된다는 것을 설명해 준다. 즉 우리가 누구라고 생각하는

지, 우리와 사회적 지위가 동일하다고 인식하는 사람들이 누구인지, 그리고 우리가 적절하다고 여기는 라이프스타일은 어떠한 것인지 등이 그에 해당된다.

<div align="right">(Bunting et al. 2008: 7-8)</div>

그들의 결론은 일반적으로 유럽의 조사(이 책에서는 특별히 잉글랜드)에 한해서 내려졌지만 새겨들을 만하다.

누군가가 예술 활동에 참가하는지를 결정하는 가장 중요한 두 가지 요인은 교육과 사회적 지위이며 (…) 성별, 인종, 연령, 종교, 자녀의 유무, 건강 등도 중요한 요인들이다. 모든 다른 요인들이 일정하다고 할 때, 여성이 남성보다 예술에 더 많이 참여할 것으로 예상되고, 나이 든 사람이 젊은 사람보다, 백인이 흑인이나 아시아계보다, 자녀가 없는 사람이 어린 자녀를 가진 부모보다 더 많이 참여할 것으로 예측된다.

<div align="right">(Bunting et al. 2008: 7)</div>

달리 말하면 교육 및 '지위'라고 부르는 것이 수입 등의 기타 요인들보다 더 중요하다. 이 연구자들에게 있어 '계급(class)'과 '지위(status)'는 다른 개념이다(Chan and Goldthorpe 2007). '지위'란, 당신이 누구를 아는지, 그리고 당신이 어떤 사람이 되고 싶은지에 의해 결정된다. 그래서 예술 참여와 박물관 방문 간의 패턴은 1960~1970년대 사회학자들이 제시한 계급 기반의 단순한 설

명보다 훨씬 더 복잡하다. 연구자들은 오히려 다음과 같이 주장한다.

> 문화 엘리트가 대중문화보다는 '고급 예술'에 더 많이 참여한다는 어떠한 증거도 있는 것 같지 않다. 보다 전문화된 예술에 적극적인 집단은 대중문화로 분류되는 활동에도 가장 빈번하게 참여한다.
>
> (Bunting et al. 2008: 8)

물론 분야에 따라 달라지는 중요한 변수들은 존재한다. 첫째, 상이한 종류의 기관 간에 차이가 있다(말하자면 과학관과 미술관은 연구 결과가 다르다). 두 번째, 지리적 입지와 해당 도시를 방문한 여행객의 수와 유형이 영향을 미친다.

예를 들어 2014~2015년 동안 북동 잉글랜드의 타인위어기록관·박물관(Tyne and Wear Archives and Museums)에는 5퍼센트의 외국인 방문객과, 78퍼센트의 같은 지역에 사는 현지인 방문객이 그곳을 찾았다. 그에 반해, 같은 해 런던 대영박물관의 전체 방문객 중 3분의 2가 해외에서 온 외국인들이었다(670만 명 중 430만 명으로 67퍼센트).

해외여행 방문객의 방문 여부에 따라 일부 박물관들의 수익이 좋아질 수도 있다. 그런데 과연 비싼 입장료 때문에 방문객이 박물관에 덜 오는 것일까? 이 질문에 대한 대답은 우리가 현지인 방문객과 외국인 여행객, 그리고 단 한 번의 방문객 또는 정기적 반복 방문객 중 누구에 대해 논할 것인지에 따라 다르다. 이것은 이

렇게 이해할 수 있다. 만약 당신이 휴가에서 큰돈을 쓰고 나면 대형 박물관을 방문하는 데 드는 추가 비용은 휴가에서 쓴 돈에 비해 별 게 아니게 된다. 사람들은 그것을 얼마 안 되는 추가 비용으로 여기면서 대형 박물관을 방문할 것이다(Black 2015: 19에서 인용된 Been et al.). 반대로, 현지인들은 개별적인 것의 예상 비용을 뜻하는 경제학 용어인 '심리적 기준 가격anchor price'[19]과는 별개로 지출을 하는 경향이 있다. 여행객들이 박물관과 미술관 방문을 위해 기꺼이 지갑을 여는 편이라는 점을 고려한다면, 영국에서 외국인을 포함한 모든 사람에게 무료 방문을 허용하는 것은 아이러니하다. 관광은 많은 도시에게 경제적인 이윤을 가져다준다. 그중에서도 박물관은 가장 중요한 명소 중 하나이므로 박물관의 결정은 중요한 영향을 미친다(4장 참조). 우리는 불균형한 자원과 대중의 관심을 차지하고 있는 극소수의 할리우드 스타 시스템하에서의 '스타'와 박물관들이 비슷하다고 볼 수 있다. 대부분의 나라에서 전체 방문객의 대다수는 현지인이 차지하는데, 이들이 보통 주변 지역에서 여가 시간에 가족과 함께 방문한다는 점은 눈여겨볼 만하다(Black 2012: 22-23). 특히 이동에 소요되는 시간이 관건이다. 대부분의 박물관 방문은 자동차로 1시간에서 1시간 반 이내의 이동으로 이루어진다.

.......
19 심리적 기준 가격(anchor price)은 의사결정을 할 때 참고하는 가격을 말한다.

사람들은 왜 박물관에 찾아올까
: 방문 동기 이해하기

우리가 누가 방문하는지 분명히 안 후에는, 그 사람들이 '왜' 박물관과 미술관을 방문하는지에 대해 질문할 수 있다. 오스트레일리아박물관 조사과장 린다 켈리(Lynda Kelly)는 사람들이 박물관 방문을 선택한 이유를 다음과 같이 요약하였다(Kelly 2009).

- 가치 있는 여가 활동을 위해
- 가족이나 다른 사회 집단과 함께 있거나, 무언가를 하기 위해
- 도전받기 위해
- 새로운 경험에 적극 참여하기 위해
- 개인적 만족과 자부심의 고양을 위해
- 재미와 오락을 위해
- 교육과 학습을 위해

이러한 켈리의 설명은 유럽과 미국, 뉴질랜드의 박물관과 미술관 방문 동기에 대한 연구 결과와도 대부분 일치한다(Black 2005; Davison and Sibley 2011). 흥미롭게도 사람들이 제시하는 박물관 방문 이유들간의 정확한 순위는 집단마다 조금씩 다르다. 빈번하게 방문하는 사람들은 가끔씩 방문하는 사람들과 방문 이유가 다르다. 예를 들어, 3년간 유럽 전역 국립 박물관을 방문한 사람들을 조사해 보니, 스웨덴이나 영국 등의 국가에서는 '오락'과 '즐거움'

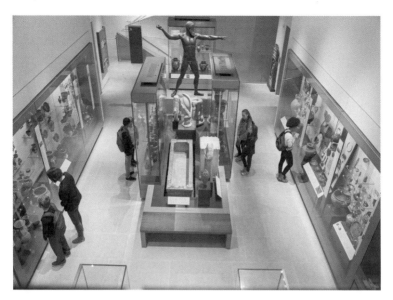

그림 5 뉴캐슬 대학교 그레이트노스박물관을 찾은 방문객들

이 가장 높은 순위를 차지하였다. 반면에 "보수적인 교육 어젠다를 가진 국가"에서는 방문객들이 교육적 동기를 가장 높은 순위로 언급하였다(Bounia et al. 2012). 국립 박물관은 특히 국가의 역사에 대한 이야기를 권위 있게 가르쳐 줄 것으로 기대되곤 한다. 자신이 소속집단과 같은지 다른지를 확인하는 과정은 자아상을 확립하고 사회적 지위를 획득하는 데 매우 중요하기 때문에, 이렇게 자국의 역사를 확인하는 일은 국민들에게 중요한 동기가 된다(위의 책). 이러한 맥락에서 방문객들의 동기는 서로 분명히 다를 것이다.

방문 동기로 '교육'을 드는 경우는 많은 국가들에서 왕왕 있는 일이다. 이 같은 조사 결과는 중요한데, 대부분의 학교들이 공교

육의 일환으로 어린아이들과 젊은 사람들을 박물관으로 끌어들이는 것으로 파악할 수 있기 때문이다. 공교육 체계와 가족들에 의해 수행되는 방문객들의 '비공식' 학습 사이의 연관성은 보다 자세하게 연구되고 있다. 박물관과 미술관들이 공교육 어젠다와 얼마나 밀접하게 제휴되어 있는지는, 대개 기존 관람객과 함께 '어린아이들의 방문'을 확보하려는 시도에 의해 결정되곤 한다. 왜냐하면 이러한 활동은 대개 정부의 재정 지원을 받기 때문이다. 어떤 경우에는 학교와 학생들의 방문을 더 많이 유도할 수 있을 것 같다는 이유로 학교에서 가르치는 중요한 주제에 관한 전시회를 큐레이터들이 특별히 기획하기도 한다.

앞서 언급한 것처럼, 유럽에서 박물관과 미술관 방문은 대개 가족 단위로 이루어진다(Black 2005). 국민의 여가 활동 측면에서, 그리고 사람들이 가족 나들이를 어떻게 계획하고 목적지를 선택하는지 하는 측면에서, 박물관은 방문객을 이해할 필요가 있다. 작은 차이가 결정에 영향을 미칠 수 있기 때문이다. 그보다 중요한 점은 방문 동기가 집단의 실제적인 필요성, 방문객들의 자아상, 사회 집단, 박물관에 투사된 이미지와 기존 방문객이 인식하고 있는 것과의 조화, 그리고 사람들이 여가 시간에 무엇을 원하는지에 달려 있다는 점이다. 박물관이 방문객들의 요구를 충족시키는 것이 과연 가능할까?

몇몇 학자들은 박물관과 미술관 방문이 말하자면 쇼핑에 필적할 만하며, 사람들의 한정된 시간을 놓고 서로 경쟁하는 사회적 활동이나 여가라고 본다(Savage et al. 2005). 그 때문에 박물관

과 미술관이 공공 보조금을 받고 있는 상황임에도 불구하고 정부에서는 이들 기관이 여가와 관광업계의 일부라고 평가하고 있다. 박물관이 확장을 꾀하거나 수입을 늘리고자 할 경우에는 변화가 이루어지는데, 공공 보조금이 줄어들 때 특히 그러하다(Foley and McPherson 2000). 대도시와 여행객이 많이 찾는 곳에서는 굿즈 판매와 박물관 내 숍이나 카페에서 생성된 수입이 상당할 수 있다. 그러나 박물관과 미술관을 여가 명소로 여기는 것은 기본적으로 문제가 있다. 박물관과 미술관이 근본적으로 연구와 학문을 위한 장소라기보다 여가와 관광산업의 일부라는 인식은, 전시 프로그램을 기획할 때에도 영향을 미치기 때문이다. 이러한 인식은 숫자, 특히 반복 관람객 수를 높일 필요성을 강조하기 때문에 위험하다. 이러한 관점에서 보면 상설 전시는 효율이 낮은 일로 취급되기 십상이다. 이를 반영하듯 사람들이 '상설전은 늘 그대로이며 아무것도 바뀌는 게 없다'고 인식해서 다시 찾을 인센티브가 없다고 믿기 때문에 박물관 재방문을 잘 하지 않는다는 점을 지적하는 연구가 계속해서 나오고 있다.

이러한 결과는 역설적으로 박물관이 변화해야 할 상을 제시한다. 즉, 모든 형태의 활동에 대해 '이벤트'라는 느낌이 들게 만들어 '인센티브' 방문을 유도해야 할 뿐 아니라, 상설전을 탈바꿈하고, 블록버스터 전시를 늘리며, 이벤트를 보다 다양한 프로그램으로 다채롭게 하는 데 관심을 더 기울여야 한다는 것이다. 데이비슨과 시블리는 특히 방문객들이 한시적 유용성(time-limited availability)에 의해 동기 부여가 되곤 한다고 주장하였다(Davison and Sibley

2011). 달리 말하면, 사람들은 '이번 기회가 특별한 전시회를 볼 수 있는 유일한 기회'라고 믿는다면 곧바로 박물관으로 발걸음을 옮길 것이라는 것이다. 이 책의 머리말에서 기술하였듯이 세간의 이목을 끌고 높은 수요를 불러일으키는, 간혹 있는 블록버스터 전시회가 그 대표적인 예이다.

그뿐만 아니라 방문객의 방문 동기와 박물관 및 미술관에 대한 인식은 공공 영역과 정부에 대한 그들의 관계에서 영향을 강하게 받는다는 점도 분명하다. 국가의 규제나 세금 제도에서 완전히 자유로운 박물관이란 존재하지 않지만, 많은 나라에서 '문화'란 강한 자율성을 지닌 것으로 여겨진다. 그러나 이것은 항상 그러한 것은 아니다. 예를 들어 라이트가 아래와 같이 언급하였듯이, 루마니아국립역사박물관은 독재자 니콜라에 차우셰스쿠(Nicolae Ceausescu) 대통령과 그의 아내이자 정치인인 엘레나 차우셰스쿠(Elena Ceausescu)의 지배를 찬양하고 정당화하기 위해 1971년에 개관하였다.

차우셰스쿠 정권이 전복되자마자, 국립역사박물관은 차우셰스쿠와 공산주의 시기를 다룬 전시실을 즉각 폐쇄했다. 박물관은 현재 한 해에 약 22,000명이 방문하며, 이들은 대부분 루마니아 바깥에서 온 이들이다.

(Light 2000: 154)

관람객 세분화

앞서 분명하게 논의하였듯이 사람들이 왜 박물관과 미술관을 방문하는지에 대해 이해하는 작업은 누가 방문하는지에 대한 연구와 떼려야 뗄 수 없다. 기관들은 여러 해 동안 '세분화(segmentation)' 기법을 통해 관람객을 파악하고자 했다. 이것은 소비자와 정치를 연구하는 분야에서 먼저 개발된 이론이며, 사람들을 다양한 방식으로 분류한다. 문제는, 어떤 방법이 누가 방문하고 방문하지 않는지, 그리고 왜 그런지를 가장 잘 인식할 수 있는지에 달려 있다. 관람객들의 방문 패턴과 다양한 인구통계학적 요인 사이의 면밀하고 확실한 상관관계를 알아내는 것이 주요 과제이다. 세분화를 하는 목적은 사람들의 사회적 유형, 인구통계학적 특징과 동기를 분석하여 방문객 개개인의 프로필을 상세하게 그려보는 것이다. 이러한 프로필이 선명하게 그려지면, 실제 박물관을 방문하는 것이 한 개인의 여가 습관과 라이프스타일에 얼마나 부합하는지를 알 수 있다.

세분화에 활용할 수 있는 범주들은 매우 다양하다. 특히 잉글랜드예술위원회의 몇몇 보고서에서 확인 가능한 여러 유형들(표 4)을 보면 어떻게 세분화가 기능하는지를 알 수 있다. 이 세 가지 범주화는 모두 상이한 '사회적 유형과 관련된 라이프스타일'을 토대로 한다. 첫 번째는 열세 가지 유형이고, 두 번째는 열 가지 유형이다. 세 번째는 구체적인 세분화보다는 단지 참여 정도를 확인한 것이다. 세 가지 모두 현재 참여 정도를 순위별로 파악한 것이

며, 백분율은 잉글랜드의 성인 주민을 대상으로 하였다.

표 4

사례 1		
대도시 문화인들 (Metroculturals)	폭넓은 문화적 스펙트럼에 관심이 있는 부유하고 자유분방한 도시인들	5%
통근지역 문화 애호가들 (Commuterland Culturebuffs)	부유한 전문직 문화소비자들	11%
경험 추구자들 (Experience Seekers)	매우 활동적인, 다양한, 사교적인, 패기 있는, 정기적으로 예술에 참여하는	8%'
교외 믿을 만한 사람들 (Dormitory Dependables)	유산 보호 활동과 주류 예술에 관심을 가진 교외와 소도시로부터	15%
여행과 여가 (Trips and treats)	그들은 아이와 가족, 친구의 영향으로 주류 예술과 대중 문화를 즐긴다.	16%
가정과 유산 (Home and Heritage)	주간 활동과 역사 이벤트에 참여하는 시골 지역과 소도시로부터	10%
우리 거리에서 (Up Our Street)	보통의 습관과 재력, 가끔 대중 예술과 오락, 박물관에 참여	9%
페이스북 가입자 (Facebook Families)	교외와 준도시의 젊은이. 이들은 음악과 외식, 팬터마임 같은 대중 오락을 즐긴다.	12%
만화경 창의력 (Kaleidoscope Creativity)	배경과 연령 혼재. 가끔 방문객이나 참여자, 특히 지역사회 기반 이벤트와 축제들	9%
전성기(Heydays)	노인, 그들은 대개 예술과 문화 이벤트에 참여하는데 거동이 제한된다. 그들은 예술과 공예 만들기에 참여한다	6%

잉글랜드 예술위원회 / The Audience Agency(2016)

사례 2

매우 참여	다방면에 걸친 도시 예술(Urban arts eclectic)	3%
매우 참여	전통적인 문화광(Traditional culture vultures)	4%
약간 참여	재미, 패션과 친구(Fun, fashion and friend)	16%
약간 참여	방구석 디제이들(Bedroom DJs)	2%
약간 참여	성숙한 탐구자들(Mature explorers)	11%
약간 참여	취미에 열심인 중년들(Mid-life hobbyists)	4%
약간 참여	은퇴한 예술과 공예(Retired arts and crafts)	4%
약간 참여	만찬과 쇼(Dinner and a show)	20%
약간 참여	가족과 지역사회 집중(Family and community focused)	9%
현재 불참	시간이 부족한 몽상가(Time-poor dreamer)	4%
현재 불참	노인 그리고 집에 틀어박힌(Older and home-bound)	11%
현재 불참	경기를 보면서 조용히 1파인트(A quiet pint with the match)	9%
현재 불참	제한된 수단, 원하는 것은 없다(Limited means, nothing fancy)	3%

잉글랜드 예술위원회(2011: 6)

사례 3

매우 열심인	4%
열심인	12%
가끔	27%
거의 하지 않는	57%

잉글랜드 예술위원회(Bunting et al. 2008: 8)

이와 같이 세 가지 다른 접근법은 영국 기반 컨설팅 회사인 모리스 하그리브스 매킨타이어(Morris Hargreaves McIntyre)에 의해 이루어졌다. 이들은 사회적 유형보다는 상이한 동기에 기반하여 여덟 가지 유형으로 나눈 대규모의 세분화 관련 연구를 영국에서 수행하였다. 그들은 박물관 방문 동기를 자기 계발, 오락, 표현, 균형감, 자극, 확인, 해방감, 본성 등으로 분류하였다(Morris Hargreaves McIntyre 2010: 5-6). 당신이나 당신의 준거집단에서는 이러한 유형, 라이프스타일이나 동기의 범주 중 어떤 것을 확인할 수 있는가?

마케팅에서 세분화가 다년간 수없이 이용되었음에도 불구하고, 세분화 과정에 대한 보편적인 합의는 없는 게 현실이다. 게다가 어떤 종류의 세분화와 상관관계가 박물관에 유용한지에 대해서는 마케팅 현장과 방문객 연구 학자들 간에 의견이 분분하다. 일부 박물관학자들은 세분화가 어떤 효과를 낼 수 있을지에 대해 회의적이다(Dawson and Jensen 2011). 이들은 세분화 기법이 사람들의 태도와 동기가 얼마나 상황과 맥락에 의존하는지 포착하는 데 실패했다고 주장한다. 그들에 따르면, 방문객의 표본집단에서 행동 패턴을 발견하는 것과 그 데이터로부터 많은 것을 읽어내는 일은 근본부터 다르다. 동기와 행동은 개별 방문객이 혼자인지 가족을 동반했는지에 따라 다를 것이므로(Falk 2009), 동일한 개인이 어떠한 상황에서 박물관에 오느냐에 따라 한곳의 박물관에 대해서도 다른 방문 습관을 가질 것이다. 앞서 논의한 것처럼 습관에 대한 사람들의 태도는 여행할 때와 집에 있을 때와 같이 상황에 따라서도 다를 것이라는 것을 우리는 안다. 그래서 한 개인

이 고향에 있는 박물관에 방문할 때와 휴가 중에 낯선 도시의 박물관을 방문할 때에는 각기 다른 가치로 방문을 결정할 것이다.

이러한 한계에도 불구하고 박물관과 미술관은 관람객과 지역사회, 방문객을 이해하기 위해 가장 많이 행하는 기법은 세분화이다. 실제적이며 유일한 대안은 시간과 자원이 많이 들지만 심층적인 질적 연구를 수행하는 것이다. 그렇지만 박물관이 '누구에게 다가갔는지' 증빙하기 위해 재정 지원 단체와 정부 관계기관에 제출한 통계 자료 조사를 늘 제공받을 수 있는 것은 아니다.

관람객과 방문객, 지역사회의 차이점

우리는 이들에 대해 단순하게 생각하지만 반드시 명심해야 할 중요한 차이점이 있다. 방문객(visitors)은 박물관이나 미술관에 이미 방문하고 있는 사람들이다. 관람객(audiences)은 방문할 수 있으면서도 아직 방문하지 않은, 더 넓은 범위의 잠재적 고객을 뜻한다. 앞으로 살펴보겠지만 박물관과 미술관은 예컨대 '가족 관람객'처럼 박물관이 앞으로 개발하고 싶어 하거나 이미 좋은 관계를 맺고 있다고 여기는 사람들을 핵심 관람객으로 간주한다. 또한 '지역사회(community)'라는 용어는 박물관이나 미술관이 하나의 기관으로서 보다 적극적으로 대변하거나 관계할 의무가 있다고 느끼는 집단이라는 의미로 사용된다. 이는 보통 해당 기관 주변의 특정 범위 내에 거주하는 사람들을 가리키며, (실제적으로 또는 잠재

적으로) 현지 지역사회와 그곳의 가장 가능성 있는 방문객으로 간주된다. 지금까지 분명히 밝힌 바처럼, 잠정적인 관람객 중 어느 정도의 비율이 실제 방문객인지는, 박물관이나 미술관의 명성이나 광고 효과와 같은 외부적 요인보다는 지역 주민 개개인의 교육적, 사회경제적 특성에 달려 있다. 이러한 지역의 인구통계학적 요인은 시간에 따라 변하면서 복잡해질 수도 있다. 달리 설명하자면 박물관이나 미술관은 변화하는 현지 지역사회의 특성에 보조를 맞추기 위해 여러 시점마다 다른 면모를 보여 주기를 요구받는다.

　박물관을 둘러싼 '지역사회'는 지리적인 요인이 중요하지만 반드시 그렇지는 않다. 오히려 기관의 컬렉션이나 소관의 특별한 면과 관련되기 때문에 박물관으로서는 이를 항상 중요하게 여긴다. 예를 들어 어떤 박물관에서 해양사 전문가들에게 특별히 중요한 선박 모델 컬렉션을 소장하고 있다면, 그들이 어디에 살든지 간에 그 분야 전문가들을 가장 중요한 지역사회 집단으로 간주할 것이다. 따라서 그 집단을 해당 기관의 미래에 관심을 가진 핵심적인 이해 당사자로 볼 수도 있다. 또한 재정 상태는 어떤 박물관이나 미술관이 관람객과 지역사회, 방문객에 대해 어떤 태도를 취할지를 결정하는 역할을 한다. 유럽에서 종종 있는 경우처럼, 만약 어떤 박물관이나 미술관이 주로 지역 납세자들의 공공 보조금을 통해 재원을 마련한다면, 그 기관은 그들에게 감사를 표해야 할 의무가 있다. 이는 실제로 관람객과 지역사회, 방문객의 인구통계학적 구성과 핵심 집단의 특별한 요구사항이나 관심에 신경을 써야 함을 의미한다. 보통 이러한 '지역사회 관심사(community

interests)'는 지역에서 선거로 선출된 정치인 또는 대변인에 의해 행해진다.

비방문 동기 파악하기

2015~2016년도의 참여율 조사에 의하면, 그 기간 동안 영국 성인의 52퍼센트가 박물관이나 미술관을 방문했다고 한다(DCMS 2016). 2005~2006년도에는 42.3퍼센트가 방문했고 57.7퍼센트는 방문하지 않았기 때문에, 비방문자(48퍼센트)가 눈에 띄게 줄어든 것이다. 이렇게 개선되었음에도 불구하고 비방문자는 박물관·미술관을 둘러싼 현장과 학계 모두에서 중요한 과제로 남아 있다. 참여조사 팀은 다른 기관들처럼, 사람들이 왜 방문하지 않는지를 파악하고자 하였다.

이러한 유형의 연구에서는 질문이 이루어지는 방식이 중요하다. 질문에 따라 대답의 종류가 결정되기 때문이다. 참여율 조사에 따르면 사람들에게 무엇이 박물관에 가는 것을 가로막는지 즉흥적으로 질문했을 때, 흔히들 '시간 부족' 등의 두루뭉술한 이유를 들었다고 한다. 그러나 연구자들이 더 깊이 조사해 보니, 비방문자들이 뿌리 깊은 "문화적, 사회적 및 심리적 요인"에 의해 좌우된다는 사실이 명백해졌다(DCMS 2011). 이러한 요인 중 일부는 그들이 박물관에 어울리지 않는다는 두려움, 필수적인 관람 에티켓을 모르는 것에 대한 걱정, 사전 지식이 부족하고 어떻게 행동해

야 할지 모른다거나, 박물관과 미술관에 높은 가치를 두는 사회적 네트워크에 속하지 않는다는 느낌과 같은 두려움 등이다. 이러한 요인은 앞서 언급한 골드솔프의 관찰을 상기시키며, '유유상종'이라는 오래된 격언을 떠올리게 한다.

방문자들의 접근 장벽 이해하기

사람들의 박물관과 미술관 방문을 방해하는 장벽이 무엇인지를 이해하려는 이러한 노력은 '접근 장벽'을 둘러싼 박물관학 연구라는 하나의 완전한 세부 분야로 구축되었다. 박물관학 연구자인 도드와 샌델(Dodd and Sandell 1998)은 몇 가지 접근과 장벽의 형태를 확인했다.

1. 물리적 접근
2. 감각적 접근
3. 지적 접근
4. 재정적 접근
5. 감정적·태도적 접근
6. 문화적 접근

이러한 접근방식은 영국에서 박물관과 미술관의 실천과 정책을 공고히 하는 데 큰 영향을 끼쳤다. 예를 들어 케임브리지고고

학·인류학박물관(Cambridge Museum of Archaeology and Anthropology)은 2014년 접근 정책 준칙(Access Policy Statement)에서 이러한 시책을 명시적으로 활용하였다. 이러한 정책은 이제 영국에서 표준적인 관행으로 자리잡았다. 그들은 다음과 같이 설명한다. "이 정책은 컬렉션 관련 정보를 제공하는 MAA(Museum of Archaeology and Anthropology, 고고학·인류학박물관)의 접근방식에 대해 설명한다. 우리는 방문객들이 가진 물리적, 감각적, 지적, 문화적, 감정적 그리고 재정적 장벽이 제거되고 감소되거나 극복하여 박물관에 방문할 수 있게 되는 것을 '접근'이라고 규정한다"(University of Cambridge 2014).

그들은 해당 범주들을 다음과 같이 해석한다.

접근 장벽을 제거하기 위해, 우리는 다음과 같은 접근성의 형태를 고려할 것이다.

물리적	물리적 장애를 가진 사람들이 박물관의 모든 부분에 도달하고 감상할 수 있도록 하는 것. 여기에는 노인과 어린아이를 돌보는 사람들의 필요 역시 포함한다. 물리적 접근에 심각한 문제가 있는 곳에서는, 컬렉션이나 방문객 서비스에 대한 경험을 제공하기 위해 대안적인 준비가 이루어질 것이다.
감각적	시력이나 청력에 장애를 가진 사람들이 박물관 건물과 전시, 컬렉션을 즐기고 감상할 수 있도록 하는 것.
지적	학습 장애를 가진 사람들이 박물관과 그 컬렉션에 참여하고 즐길 수 있도록 하는 것. 우리는 사람들이 학습에 대한 서로 다른 선호 방식을 가지고 있다는 것을 인식하고 다양한 학습 스타일에 맞는 해석을 제공할 것이다.

재정적	MMA는 무료입장이다.
정서적 그리고 태도적	박물관과 직원은 모든 유형의 방문자를 환영한다는 것을 확실히 하는 것.
문화적	영어가 모국어가 아니거나 영국의 역사와 문화에 대한 지식이 아주 많지 않은 사람도 참여할 수 있도록 하는 것.

케임브리지고고학·인류학박물관(University of Cambridge 2014)

'물리적 접근'을 위해 필요한 것은 모든 방문객(건강하거나 신체적 장애를 가진 사람 모두)이 동일한 조건하에, 그리고 동일한 편의성을 가지고 건물과 장소에 실제로 들어갈 수 있고 잘 다닐 수 있도록 해 주는 것이다. (이때 박물관 웹사이트의 접근성도 고려할 필요가 있다.) 물리적 접근은 쉽게 수리할 수 없는 역사적 자산인 건축물의 경우에는 문제가 될 수 있지만, 박물관이 이러한 문제를 해결하기 위한 방법을 찾기 위해 노력했다는 사실을 보여 줄 필요가 있다.

또한 '감각적' 접근은 박물관이나 미술관의 컬렉션, 공간과 해석 모두를 시각이나 청각 장애를 지닌 방문객이 이용 가능한지에 대한 것이다. 최근에는 컬렉션에 접근할 수 있는 대안적 방법에 대한 연구가 많이 이루어졌는데, 예를 들어 시각 장애인을 위해 유물을 만지거나 청각 장애인을 위해 음성 자료에 대한 설명을 제공하는 식이다.

'지적' 접근은 박물관과 미술관의 내용과 해석을 이해하고 참여하는 데 요구되는 지식 수준에 대한 것이다. 과거에 많은 박물관과 미술관의 해설문은 연령별 읽기 수준에 의해 측정된 일반 대중의 평균보다 훨씬 더 높은 교육 수준을 기준으로 제작·비치

되곤 하였다. 그에 반해 몇몇 국가에서는 사람들이 주어진 주제에 대해 상이한 수준의 지식을 지닌 채 방문한다는 점을 인식하려고 노력하였다. 이와 함께 많은 박물관과 미술관은 방문객이 정보 접근에 있어서 선호하는 방법(예컨대 직접 접촉, 오디오 자료 또는 문자)에 맞추기 위하여 '학습 스타일'이라는 개념을 취하였는데, 이러한 견해는 최근 관련 분야에서 큰 비판을 받고 있기도 하다 (Coffield 2013 참조).

'재정적' 접근은 방문을 위한 전체 비용을 감안했을 때, 입장료가 저소득층에게 장해물이 될 수 있다는 것이다. 예를 들어 박물관 카페 등 기관 보조 수익을 내는 유료 서비스와 저소득층이 방문할 엄두를 못 낼 정도로 높게 책정된 입장료 사이에 균형을 맞추어야 한다. 그러나 방문객 동기에 대한 연구는 비용이 반드시 방문의 주된 접근 장벽은 아니라는 것을 보여 주기 때문에, 이 마지막 지점은 많은 논쟁거리를 던져 준다. 이는 2001년에 영국에서, 그리고 최근 미국의 일부 기관에서 입장료가 폐지되었을 때 증명되기도 하였다. 앞서 언급한 바와 같이 왜 일부 인구 집단이 박물관과 미술관이 그들을 위한 것이 아니라고, 심지어 절대 아닐 것이라고 강하게 느끼는지는 더욱 뿌리 깊은 이유가 있다는 것이다.

도드와 샌델의 용어로 돌아가 보면, 장벽은 대개 '정서적이고 태도적' 접근에 대한 것이라는 점이 중요하다. 이것은 분명히 다루기가 더 어렵다. 많은 사람들은 박물관이 무미건조하다거나 그들이 거부하는 권위와 관련되거나, 다른 유형의 사람들에게 더 어울린다거나, 단순히 지루하거나 자신과는 무관하다고 생각한다.

특히, 미술관의 특별한 사례에 대해서는 풍부한 연구가 있다. 이에 따르면 사람들은 미술작품의 의미가 바로 이해되지 않을 때, 틀림없이 미술관이나 작품이 의미를 드러내지 못하는 '결함' 때문이라고 여긴다. 사람들은 자신이 작품의 의미를 이해할 수 없을 경우, 다른 사람들은 이해할 가능성을 인정하지 않거나, 아니면 작품 자체가 사기라고 보거나 또는 무언가를 전달해야 할 의무가 있는 예술 작품으로서 실패한 것이라고 생각하곤 한다. 얼핏 보면 이는 타당한 반응이기는 하다.

'문화적' 장벽은 태도나 정서와 밀접한 관련이 있으며, 이것들에 특별한 영향을 끼칠 수도 있다. 예를 들어 특정 박물관과 제국 역사와의 연관성은 직접적으로 식민지 역사 경험을 겪은 국가의 잠재적 방문객에게 곤혹스러운 상황을 마주하게 할 수 있다. 어떤 박물관이 인종차별주의적이거나 비방적이라고 간주될 만한 방식으로 특정 인종 또는 종교 집단을 묘사하는 역사 유물 컬렉션을 보유하고 있다면, 이는 공격적인 것으로 받아들여질 수 있다. 이는 까다로운 윤리적·철학적 문제를 제기한다. 이러한 상황에서 박물관과 미술관은 관람객에게 불쾌감을 주지 않도록 그 자료를 전시장에서 철거할지, 아니면 그것을 인종차별주의의 역사와 특정 집단에 대한 과거의 박해에 대해 동시대 방문객에게 알리기 위하여 새롭고 적확한 해석과 함께 전시에 남겨 둘지 결정해야 한다. 만약 그것을 철거하면 우리는 일찍이 그 같은 역사가 일어났던 것을 잊어버리고 해당 집단이 고통당한 사실을 아예 모를 위험이 있다. 만약 우리가 그것을 계속 전시한다면 현대 사회가

받아들일 수 없는 것으로 여기는 혐오주의에 여지를 주거나 그것을 인정하는 듯 보일 위험이 있다. 또한 한 공동체에 모욕적인 것이 다른 공동체에는 모욕적이지 않을 수도 있다. 접근 정책은 특정 집단에 신성하거나 비밀스럽거나 사적인 것으로 간주되는 '기밀 지식(restricted knowledge)'에 관해서도 유사한 윤리적 난관에 봉착하게 한다. 이 경우 공동체는 해당 지식과 관련된 유물은 공공에게 공유하기 위한 것이 아니며, 그들의 비밀 관행을 깨는 것 또한 박물관의 권리가 아니라고 주장할 수 있다. 케임브리지고고학·인류학박물관에서는 이에 대해 다음과 같이 다룬다. "문제가 되는 자료가 문화적으로 민감하여 이해 당사자 공동체들의 공표된 의견에 저촉될 것으로 보이는 경우에는 접근을 제한할 수 있다"(University of Cambridge 2014).

정보와 의사결정과정에 대한 접근은 일반적으로 더욱 중요한 장벽으로 인식된다. 우선 잠재적 방문객은 이러한 정보가 돌아다니는 네트워크 밖에 있기 때문에 설사 입장료가 무료이더라도 박물관이나 미술관에 대해 정말로 잘 모를 것이다. 이것은 마케팅 문제뿐만 아니라 기관이 여러 미디어 채널을 통해 도달 가능한 잠재적 관람객을 어떻게 여기는지와 밀접히 관련된 쟁점이다. 의사결정에 대한 접근은 많은 사람들에게 박물관이나 미술관을 방문하는 것은 수동적인 행위이며 방문객들은 박물관의 막후에서 일어나는 일을 제대로 모른다는 생각으로 요약할 수 있다. 여기서 논란이 되는 것은, 이것이 경우에 따라서는 오히려 박물관이 개별 방문객들 말고 전체 지역사회와는 아무 관계가 없다는 인식을 낳

을 수 있다는 점이다. 최근 각국에서 '지역사회 참여'라는 미명하에 많은 프로젝트가 진행되고 있다. 여기에서의 모든 장벽은 상호 관련되고 중복되거나 서로 복잡하게 얽혀 있는 것으로 보일 것이다. 각각의 장벽들을 고립시키기는 어려울 것이다.

참여 보고서는 이 같은 다수의 요인들을 확인하여, 개인 내(intra-personal), 개인 간(inter-personal), 외부적(external) 요인 등 세 가지 주요 표제에 따라 정리했다. 이러한 구분은 사람들이 어떻게 같은 태도를 취하고, 그리고 무엇을 기반으로 하는지를 명확히 하는 데 매우 유용하다. 개인 내 요인들은 다음과 같다.

모든 개인이 자신의 환경과 문화, 과거 경험에서 구축한 태도 및 신념, 지식, 기량은 사람들로 하여금 참여하게 하거나 참여를 회피하게 만든다. 이러한 요인들은 한 개인이 새로운 행동이나 이벤트를 시험 삼아 해 보기를 원할지, 아니면 이미 시도했던 무언가를 꾸준히 계속할지를 결정한다.

(Art Council England 2011: 13)

한편 개인 간 요인들은 다음과 같이 간주된다.

가족 또는 친구들, 혹은 더 넓은 지역사회로부터의 인정은 어떤 활동이나 이벤트에 참여하는 동기를 암묵적으로 부여하는 힘이 될 수 있다. 한편으로 한 개인의 사회적 네트워크 속에 있는 다른 사람이 어떤 유형의 활동이나 이벤트를 인정하지 않거나 관심이

나 호감을 보이지 않으면 그 사람은 그것을 계속하기를 희망할 가능성이 낮다.

<div align="right">(같은 책: 14)</div>

실제 반응만큼이나 반응에 대한 기대가 중요하다고 말하지만 우리는 이것을 동료 집단 내 압력(peer pressure)[20]이라고 설명할 수 있다. 외부적 요인들이란 대개 다음과 같다.

내부적으로 엘리베이터 같은 시설뿐만 아니라 외부적으로 교통과 소요시간(예컨대 얼마나 멀리 떨어져 있는지), 환대의 측면에서 개인들이 물리적 환경을 편리하다고 느끼는지 여부를 뜻한다. 제공되는 정보의 접근 가능성과 함께, 제공된 정보에 대한 품질 인식 등이 이에 속한다.

<div align="right">(같은 책: 14)</div>

이러한 분석에서 주목할 만한 점은 사람들이 오락적인 이유나, 사회적 인정과 확인을 위해 어떤 기회가 있는지, 그리고 자신의 신분이나 투자에 어떤 위협이 되는지 등 일종의 비용-편익 분석과 제공될 것으로 예상되는 것을 바탕으로 방문을 결정한다는 점을 강조하고 있다.

.......

20 '동조(同調) 압력' 또는 '또래 압력' 등으로 번역된다. 암묵적으로 정해진 규칙이나 지침에 따라 생각하고 행동하도록 요구하는, 개인 간 상호작용 방식뿐만 아니라 가치관, 태도, 행위 등에 영향을 미치는 보이지 않는 힘을 말한다.

이는 앞서 확인한 것처럼 생애 단계에 변화가 생기는 시점에서 특히 더 중요하다. 박물관이 별 가치가 없다고 느끼는 시기를 지나 한 개인이 부모나 조부모가 되면 다시 박물관이나 미술관에 방문할 동기가 부여될 것이다. 왜냐하면 앞서 살펴본 것처럼 통상적으로 가족 단위로 가장 많이 방문하기 때문이다. 특히 한 연구에 따르면 부모들은 자신과 자녀, 동료 들에게 '좋은 부모 노릇'을 하기 위해 박물관을 반드시 방문하곤 한다고 주장했다(Savage et al. 2005). 접근 장벽을 둘러싼 이러한 많은 쟁점은 프랑스 사회학자 피에르 부르디외(Pierre Bourdieu)의 이론에 의해 더 잘 설명된다.

부르디외의 문화 자본 이론

부르디외는 우리가 박물관과 미술관을 바라보는 방식을 혁신적으로 전환시킨 인물들 중 한 사람이다. 거칠게 설명하자면, 그는 근대 경쟁사회에서 우리가 누구이며 누구일 수 있는지를 지위 체계(status hierarchies)가 좌우한다고 주장했다(Bourdieu 1984; Bourdieu et al. 1991). '자본'의 가장 잘 알려진 형태인 돈은 무언가를 할 수 있도록 그리고 다른 것을 할 수 없도록 만든다는 것을 우리 모두는 익히 안다. 어느 유형의 사람이 될 수 있는 돈을 가지고 특정한 장소에 살면서 어떤 일을 함으로써 우리는 특정 유형의 사람이 된다. 부르디외는 '자본주의' 사회에서 모든 형태의 지위는 '사회 자본' 또는 '문화 자본'이라고 부르는 것에 의해 결정된다

고 주장했다. '문화 자본'이란 부르디외가 '정당한 문화(legitimate culture)'라고 부르는 것과 관련하여 사람들이 가지고 있는 지식과 기량의 양을 말한다. 즉 이는 엘리트들에 의해 공식적으로 인정된 '구별짓기'를 하는 사람들 간의 문화이다. 한편 자본의 형태는 필요 시 서로 전환이 가능하다. 또한 우리는 특정한 유형의 사람들과 함께 살고 일하면서 사회적 장점을 얻으려고 노력할 수 있다. 게다가 돈보다 교육이 더 많이 요구되더라도 정보와 지식에 대한 접근 기회를 살 수도 있다.

부르디외는 사람들이 여러 가지 방식으로 '문화 자본'을 축적한다고 주장했다. 대부분은 무엇을, 어디에서, 누구에 의해 배우는지에 따라 결정되는 공교육 체계 속의 학교 교육을 통해 문화 자본을 취득한다. 학교는 우리를 구별 짓는 일을 하는데, 부르디외의 설명에 의하면 학교는 여러 전문 직업과 역할을 수행할 상이한 사람들을 사회에 공급하는 분류 기계의 역할을 한다. 결정적으로 우리가 하는 역할은 상대방을 강화한다. 유럽인의 여가 활동과 취향, 선호에 대한 광범위한 경험적 연구를 통해 부르디외는 그들이 인정하든 인정하지 않든 간에, 사회는 실제로 사람들을 집단별로 분류하며 사람들의 수입, 사회적 지위, 그리고 '취향'에 맞춰 정렬된다고 밝혔다. 우리의 선택은 우리 중 누군가가 생각하는 만큼 개인적이고 무작위적이거나 예측 불가능하지 않다. 예술 참여와 박물관 방문은 '문화 자본'을 소유하고 있는지에 달려 있다. 또한 어떤 지위 집단에 속하는지 아닌지를 확인할 수 있는 직접적인 원인은 아닐지라도 관련이 되어 있음은 의심할 여지가 없다. 앞서

논의한 것처럼 존 골드솔프와 탁 윙 찬 등의 사회학자들 역시 이 주장에 동의하였다.

다른 수준에서 이는 국가적 이슈, 예를 들어 한 나라가 전국적으로 표준화된 국가 교육과정을 가지고 있는지 여부와도 관련되어 있다. 그러한 국가 교육과정을 뒷받침하는 것은 문화로서 그리고 지식으로서 '정당한' 것에 대한 광범위한 문화적 인식일 것이다. 이러한 '공식적인' 지식은 정전과 동급이다. 정전이란 특정 분야, 전문 직업 또는 공동체가 공유한 지식의 실체를 뜻하며, 정당하다고 인정된 설명이나 유일한 설명으로서 특권적 지위가 부여된 것이다. 부르디외는 지식과 문화는 거의 대부분의 경우 사람들의 이익을 증대하지만 어떤 사람들의 경우에는 그렇지 않다고 주장했다. 물론 교육이 어떻게 정치적이고 이데올로기적 논쟁거리가 될 수 있는지의 문제는 매우 중요한 쟁점이다.

그러나 부르디외가 가장 크게 기여한 바는 '문화 자본'이 오직 공교육을 통해서만 축적되는 것은 아니라는 점을 강조한 것이다. 개인은 가정이나 가족으로부터 예술과 같은 문화적 지식을 전수받기도 한다. 사회에서 우리의 위치는 대부분 그가 "아비투스(habitus)"라고 부르는 것, 즉 훈육이나 교육에 의해 구축된다. 높은 수준의 문화 자본을 지닌 부모는 아이들을 미술관에 데려가 예술을 가르치거나, 단지 집에 예술 서적을 소장하는 것만으로 예술에 대한 관심을 자연스럽게 가지게 하는 방식을 통해 문화 자본을 전수한다. 개인은 일련의 작품으로서의 정전에 대해서만 배우는 것이 아니라, 지식의 핵심을 소유한 사회적 기관으로서의 박물관

과 미술관에 대해 배운다. 그의 보다 논쟁적인 논점은, 지식이 사회화를 통해 취득되는 것이 아니라 지식 그 자체가 사회적 결정력을 가지고 있다는 것이다. 구별 짓기, 즉 지위의 차별에 있어서 예술은 특히 사회적으로 중립적이지 않으며 적어도 그들 고유의 형식으로 특별한 이익을 제공한다고 부르디외는 주장한다.

개별 예술가들이 그의 주장을 믿든지 안 믿든지 간에, 부르디외는 '예술'과 '공식 문화'는 기존 사회의 질서를 위한 방어 체계이자, 사람들을 우등한 자와 열등한 자로 구분하는 역할을 한다고 주장했다. 만약 우리가 이러한 논지의 일부라도 받아들인다면 여기에는 몇 가지 질문이 뒤따른다. 우리는 이렇게 이미 결정된 사회적 조건을 피할 수 있을까? 어떤 시스템이 '내부로부터' 바뀔 수 있나? 유럽의 박물관과 미술관은 본질적으로 사회적 분열을 초래하는가? 비서구권 기관들의 사정은 이와 다를까? 부르디외가 이러한 생각을 체계적으로 주장한 이후에 바뀐 것이 있을까?

부르디외는 1960년대에 집필을 시작하며 연구를 수행하였다. 당시 문화에 대한 그의 정의는 고급 문화와 대중문화 사이의 분명한 구별과 위계에 대한 관점을 전제로 했다. 골드솔프와 찬의 연구와 같은 많은 최신 연구들은 부르디외의 구분을 흐릿하게 하거나, 엘리트가 두 영역 모두의 지식을 장악하고 지위가 걸려 있는 모든 분야에 걸쳐 그들의 '문화 자본'을 확대하였음을 보여 준다. 연구자들은 이 같은 현상에 대해 광범하게 집필했는데, 그중 '잡식성(omnivore)' 가설은 문화적 다중언어처럼 상위 집단은 하위 집단과 달리 '고급'과 '대중' 문화 모두에 쉽게 접근할 수 있다는

견해이다. 이것은 방문객에 대한 연구에서 주요한 논점 중 하나이기도 하다.

일부 사회학자들이 부르디외의 주요 주장을 수정했을지라도 그의 주장이 가진 힘은 여전히 부인할 수 없다. 특히 미술관이나 박물관에 가는 우리의 '취향'은 적어도 특정 형태의 교육과 사회화에 의해 만들어지거나 강화되었음이 분명하다. 그것은 철저하게 사회적 활동에 의해, 그리고 오랫동안 문화에 적응하며 획득된 습관이다. 또한 비록 더 이상 계급에 특정되지 않더라도 부르디외가 연구를 한 후로 거의 50년 가까이 고급 문화가 특별한 지위를 유지하고 있다는 점을 부인할 수 없다. 많은 국가들에서 순수 예술은 보조금을 주거나 세금 우대 조치를 주는 반면에, 대중음악과 컴퓨터 게임 등에는 거의 지원하지 않는 것이 현실이다. 이를 부르디외 식으로 설명하자면 전자만 '정당한 문화'로 인정받은 셈인데, 이러한 고급 문화는 정부에 의해 지원되고 엘리트에 의해 투자 자산으로 수집된다. 부르디외가 연구를 시작한 후 일부 예술가들이 이러한 구분을 복잡하게 만들기는 했지만, 방문객 인구 통계의 대부분의 패턴처럼 그 구별은 유지되었다. 우리는 이 장의 말미에서 이러한 쟁점의 의미를 다룰 것이다. 동시에 다수의 박물관과 미술관이 이전보다 더 많은 방문객의 마음을 끌고 더욱 쉽게 접근할 수 있는 장소로 바뀌었다는 변화상은 높게 평가하여야 한다. 그렇지만 이러한 발전에도 불구하고 극복하기 어려운 상태로 남아 있는 장벽이 하나 있는데, 그것은 바로 인종성(ethnicity) 문제이다.

박물관과 미술관은 '백인을 위한 공간'인가

2015년 뉴욕의 휘트니미술관(Whitney Museum of Art)이 새 부지에 재개관했다. 개막식의 주빈은 당시 미국 대통령 영부인이자 미국 역사상 첫 번째이자 유일한 아프리카계 미국인 영부인이었던 미셸 오바마(Michelle Obama)였다. 그녀는 다음과 같이 연설했다.

> 미국에는 여러 박물관과 콘서트홀과 문화 센터와 같은 예술과 문화에 대한 장소가 자신을 위한 곳이 아니라고 스스로 여기는 아주 많은 아이들이 있습니다. (…) 이러한 장소에 속해 있지 않다는 그 생경한 느낌을 저는 잘 압니다. (…) 저는 그런 느낌이 얼마나 많은 우리 젊은이들의 시야를 제한하는지 압니다.

미셸 오바마의 이러한 언급은 특히 미국의 박물관과 미술관에서도 인정한 최근의 변화에 대한 요구를 반영한다. 그 내용은, 방문객들이 사회경제적 및 교육적 요인뿐 아니라 특히 인종과 인종성 면에서도 편향되어 있다는 점이다. 이는 유럽의 박물관과 미술관에서도 마찬가지이다. 미국박물관협회(American Association of Museums: AAM)는 시간이 지남에 따라 접근의 격차가 좁혀지는 것이 아니라 더 넓어진다고 지적하면서 이 같은 문제점을 분명하게 확인하였다.

불균형적으로 히스패닉과 아프리카계 미국인은 상당히 적은 반면

에, 2008년 미술관을 방문한 백인 성인 미국인은 상대적으로 매우 많다(미국 인구의 68.7퍼센트에 불과하지만, 방문객의 78.9퍼센트를 차지한다). (…) 1992~2008년 사이에 미술관을 방문한 백인과 비백인 미국인 사이의 격차도 꾸준히 증가하였다.

(Farrell and Medvedeva 2010: 12)

이와 유사한 논의가 영국 등 유럽 각국에서도 눈에 띈다. 이러한 통계는 분명한 하나의 현상을 말해 주는데, 여기에는 여러 배경들이 있다. 예를 들어 미국에서 인종차별과 공공장소에서 흑인이 배제되어 온 역사는 유구하며, 이 때문에 백인 미국인과 비교할 때 아프리카계 미국인이 박물관을 방문하는 경우는 낮은 수준이다(Farrell and Medvedeva 2010: 12에 인용된 Falk 1995). 일부 변수에도 불구하고, 이 연구에서 아프리카계 미국인들은 일반적으로 박물관이 '그들을 위한' 기관이 아니라는 인식을 가지고 있었다. 특히 어린아이일 때나 성인일 때 박물관이 보통의 가치 있는 여가 활동 장소였던 준거집단과 함께 어울렸을 가능성이 낮다. 만약 어린 시절 아이들의 사회화가 문화 소비에 대한 평생의 태도를 어느 정도 형성한다는 부르디외의 주장이 맞다면, 이러한 대대적인 구조적 변화는 비약적이라기보다는 여러 세대에 걸쳐 이루어졌을 것이다.

특정한 인종 집단이 문화적으로 덜 세련되었다면 그것은 유럽의 식민주의 역사와 그 유산과 깊이 관련 있다. 이에 대한 사례는 많은 박물관에서 찾아볼 수 있다. 앞서 논의한 바처럼, 유럽의 많

은 박물관은 유럽의 식민지였던 곳의 원주민의 문화재와 인간 유해를 일상적으로 수집했다. 아주 넓게 보자면 19세기부터 유럽의 박물관은 '인종들'이 이른바 문명과 문화의 정도와 단계에 의해 위계적으로 정리된다는 납작한 세계관을 가지고 있었다. 어떤 이들은 박물관의 탈식민지화가 모든 곳에서 아직 완전히 이뤄진 것이 아니라고 주장하기도 한다. 그러나 대부분의 국가에서는 20세기 후반부에 이전 식민국으로부터의 독립이 이루어지는 정치적 변천 과정에서 이러한 사고방식은 거의 개선되었다.

오히려 변화가 천천히 이루어지는 곳은 원주민 또는 이전 식민지 주민이 소수의 종족 집단을 차지하는 나라들이다. 이들 소수민족 대부분은 공공 영역에서 광범위한 제도적 변화에 영향을 미치는 데 필요한 권력으로의 접근이 제한되었다. 북미의 캐나다 원주민이나 오스트레일리아의 원주민을 사례로 들 수 있다. 이러한 맥락에서 소위 '소수의 종족 집단(minority ethnic groups)' 사람들은 전시된 문화가 그들의 문화가 아니라거나, 제시된 역사에서 그들이 차지하는 부분이 불균형적으로 적다는 소외감을 계속해서 표출하였다. 이는 분명히 타당성이 있는 지적이다. 예컨대 그들의 식민지 역사와 제국에 대해 충분하거나 솔직하게 설명해 주는 공공 박물관을 둔 유럽 정권은 거의 없었다. 이러한 역사는 동시대의 다문화 유럽 사회를 이해하는 데 있어서 매우 중요하다. 거의 모든 박물관 컬렉션에 식민지 역사에 대한 증거가 남아 있는 실정이지만, 그것은 여전히 명쾌하게 이야기되거나 인정되거나 이해되지 않고 있다.

직원 인구 통계와 방문객 간의 상관관계

미국을 비롯한 북미에서 박물관과 미술관이 '백인만을 위한 공간'으로 인식되고 여타 다른 인종의 관람객을 환영하지 않는 태도는 박물관과 미술관 직원들의 인구 통계와도 관련이 있다(Farrell and Medvedeva 2010). 최근 연구들에 따르면 박물관과 미술관의 직원들 대부분은 주로 (압도적으로) 백인이고 중산층의 중년인 상위 집단 태생이다. 이러한 불균형에 대한 우려로 2000년 전후로 10년간 영국 박물관협회와 잉글랜드예술위원회에서는 박물관과 공공 미술관에 흑인과 소수 민족 출신의 직원을 증원하는 것을 목표로 적극적인 구인 활동을 추진하였다. 이 계획의 성격 및 성공과 실패에 대한 보다 자세한 내용은 각 기관들의 홈페이지와 발행하는 잡지에서 확인할 수 있다. 이렇듯 긍정적인 활동이 지속되고 있지만, 대부분의 유럽과 북미 국가들에서 그러한 활동조차 필요하지 않은 단계에 도달하려면 아직도 한참 멀었다.

포용 계획과 정책 어젠다

관람객의 인구 통계가 한쪽으로 쏠리는 현상에 대한 우려에서 시작하여, 도달하기 어려운 예비 관람객 집단을 타깃으로 한 여러 정책과 계획들이 추진되었다. 이 계획들은 여러 단체와 정부의 우선적인 재정 지원하에 박물관에서 먼저 시작되었다.

한편 1997년에서 2010년 사이 영국 정부는 '사회적 배제'가 영국 사회의 많은 부문에서 근본적인 문제이며, 이는 특히 건강과 범죄, 실업, 교육 분야에 영향을 끼치고 있다고 보았다. 모든 정부 부처는 주변화의 원인을 해소하고 특정한 인구 집단이 배제되는 현상을 해결할 수 있는 방안을 강구해야만 했다. 더 많은 부와 교육 기회, 문화 자본을 가진 이들이 주로 방문하며 국가 보조금을 받는 박물관과 미술관이 이러한 정책의 주요한 대상이었다.

일부 박물관과 미술관의 전문직원, 예컨대 사회, 지역 또는 보편적인 평등 문제에 참여하던 사람들이 이미 박물관 내에서 그러한 사례를 만드는 중이었다. 공공 기관들의 배제가 있어 왔기 때문에, 결과적으로 정부 자금이 불평등의 해소를 지향하는 쪽으로 흘러들어 간 것이다. EU 국가에서 평등 입법이 여전히 그와 같은 원칙에 충실하지만, 최근에 주안점이 변하였으며 재정 지원 역시 어느 정도 새로 편성되고 있는 현상이 이를 방증하고 있다.

신규 관람객 개발

해당 분야와 많은 학술 문헌에서 오랫동안 박물관과 미술관 관람객을 늘리기 위한 정치적·윤리적 요구를 찾아볼 수 있다. 박물관과 미술관에서 LGBTQ[21]의 소수자성을 재현하기 위한 새로운

.......
21 여자동성애자(Lesbian), 남자동성애자(Gay), 양성애자(Bisexual), 성전환자(Transgen-

아이디어는 대안적 형태의 참여를 이끌어 내고 있다. 예컨대 네덜란드 에인트호번의 판아버박물관(Van Abbemuseum)은 '컬렉션 퀴어링(Queering the collection)' 프로젝트를 통해 "예술 속의 성소수자 전통을 보여 주는" 데 기여하였다. 이를 통해 급진적인 사상에 지속적으로 헌신하면서도 단순히 게이 예술가의 작품을 취득하는 것 이상의 무언가를 해 내고 있다. 이러한 박물관과 미술관의 헌신은 프로그램, 작품 수집, 출판 활동 등 전반에 걸쳐 실행되고 있다(Van Abbemuseum 2016). 더불어 박물관 방문객을 위한 시설도 이에 맞춰서 변화하였다.

> 분명한 성정체성을 지니지 않은 사람들은 상자 모양의 공간에서 [두 가지 성별로 구분된 화장실에서] 분류되지 못함으로써 괴롭힘을 당한다고 느끼며, 어느 것이 그들을 위한 것이고 어느 것이 아닌지를 그들에게 묻는다고 느낀다. 따라서 판아버박물관은 성 중립 화장실을 도입하여 이러한 당혹스러움을 없애고자 하였다.
>
> (같은 책)

도달하기 어려운 새로운 집단에 관심을 보이고 그들의 관점을 고려하는 것을 관람객 개발이라고 한다. 관람객 개발은 기존 관람객을 개발하거나 잠재적으로 새로운 관람객과의 관계를 구축하기 위해 조직의 전 영역에 걸쳐 특별히 수행되는 작업을 가리킨다.

.......

der), 성소수자(Queer)를 지칭한다.

보통 단순히 관람객 수를 늘리는 것이라고 여겨질 수 있지만, 실전에서는 그 이상에 관심을 두는 편이다. 일련의 정책들이 지향하는 바는 방문객의 범위를 넓히는 것이며, 경우에 따라 정체성이나 사회경제적 집단과 관련한 요소를 다양하게 하는 것이다. 관람객 개발은 앞서 우리가 살펴본 것처럼 많은 형태가 있을 수 있으며, 접근과 개발 측면에서 이전에 언급되거나 고려되지 않았던 것을 포함하여 기관 활동의 모든 측면에 걸쳐 다루어질 수 있다. 계획이 진행되는 기간이 길어질수록 최고경영진이 승인한 기관의 참여는 더욱 커진다. 그리고 계획이 더 집중될수록 영향력은 커진다.

지역사회 참여를 통한 새로운 방문객 개발

이전에 박물관을 찾지 않던 관람객을 늘리려는 이러한 노력은 전체 범위에 걸친 지역사회의 참여 활동과 아웃리치(outreach) 활동을 통해서도 이루어진다. 많은 박물관과 미술관이 오랜 기간 동안 지역사회에 참여해 왔다. 특히 대규모 지역사회에서는 다른 곳의 전형적인 박물관 방문객과는 인구 통계부터 다르다. 이 활동은 그들을 둘러싸고 있고 그들이 대표한다고 주장하는 지역사회에 대해 책임감을 느끼는 일부 박물관과 미술관 전문직원들에 의해 이루어지곤 한다. 많은 경우에, 이러한 책임감에 대한 정치적 차원의 인식이 그러한 동기를 부여한다. 또한 문화적 자원에 접근하는 데 대한 불평등이 사회의 다른 측면의 불평등과 어떻게 연결되

고 강화될 수 있는지를 고민하는 중에 이루어지기도 한다.

최근에는 지역사회 참여에 대해 보다 집중적으로 논의되고 있다. 많은 유럽 국가에서 공공 지원금이 삭감되고 재원에 대한 정당한 이유를 제시하는 것이 점점 어려워짐에 따라, 방문객 접근을 늘려야 할 필요성이 더욱더 분명해졌기 때문이다. 이는 앞서 논의한 새로운 박물관학적 견해 때문이기도 하고, 대부분의 국가들에서 방문객 인구 통계가 전체 인구를 대표하지 않는다는 사실을 서서히 인식한 결과이기도 하다. 이러한 배경에서 이루어지는 활동들이 하나의 대응책이 될 수 있다.

몇몇 국가에서 지역사회에 참여하게 하는 핵심 동인은 소수 집단이나 주변 집단의 대표성을 둘러싼 정치적 불균형을 인식하고 시정하는 데에서 출발한다. 이러한 맥락에서 특정 지역사회 집단이나 개인은 특정한 지식이나 이슈에 대해 말할 수 있는 권위를 부여한 경험을 실제로 해 본 적이 있다. 마이클 프리슈(Michael Frisch)는 이를 두고, "(반드시) 학문적 경험이라기보다는 문화와 경험에 기반한 권위"라고 명쾌하게 설명한 바 있다(Frisch 1990: xxii; Hutchinson 2013: 145 참조).

이에 대한 인상적인 사례 중 하나는 미국 워싱턴 DC에 위치한 국립아메리카인디언박물관(National Museum of the American Indian)에서 미국 원주민 문화에 대한 전시를 위해 미국 원주민을 참여하게 한 것이다. 이 박물관은 1980년 처음 건립이 계획되어, 마침내 2004년에 6일간 "북미 원주민 축제와 원주민 부족 행렬(First Americans festival and a Native Nations Procession)"을 포함한

개막식과 함께 처음 문을 열었다(NMAI 2005). 국립아메리카인디언박물관은 웹사이트에 다음과 같이 그들의 비전을 밝히고 있다.

국립아메리카인디언박물관의 세 군데 현장[22]에서, 박물관 출판물이나 웹사이트를 통해, 박물관이 저술하고 재현하는 활동에 원주민의 목소리를 반영하는 작업에 확고하게 전념하고자 한다. 또한 국립아메리카인디언박물관은 반구의 원주민 공동체를 위한 자원을 지원하고, 풍부하고 깊이 있으며 다양한 원주민의 과거와 현대 문화의 정직하고 사려 깊은 전달자로서 더 많은 대중들에게 봉사하고자 한다.

(NMAI 2005)

이 박물관에서 해설은 지역사회의 큐레이터로 인정된 각 부족 구성원들의 기고를 통해 주로 이루어졌는데, 이들은 자기 문화와 역사에 대한 전문가로 인정된 사람들이며 이름과 부족을 밝히고 있다.

국립아메리카인디언박물관의 전시설명문[23]의 일부분을 살펴보면 다음과 같다.

"오늘날 우리 젊은 세대들은 북drum의 중요성에 대해 너무 무지
.......

22 국립 아메리카 인디언박물관은 세 군데 시설로 이루어져 있다. 워싱턴 내셔널 몰에 위치한 본관, 뉴욕의 조지 구스타프 헤이 센터(The Georger Gustav Heye Center), 그리고 메릴랜드 문화자원 센터(The Cultural Resources Center)가 있다.
23 작품에 대한 간략한 정보를 적어서 전시물 옆에 비치한 작은 종이를 말한다. 국내 박물관에서 '명제표'라고도 한다.

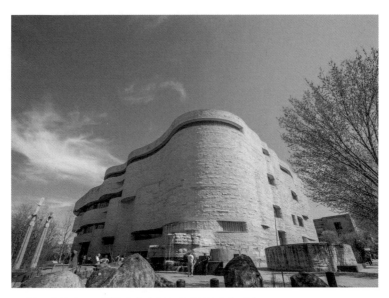

그림 6 워싱턴 DC 국립아메리카인디언박물관의 외경

하다. 현대의 아메리카인디언들은 북에 대한 관심과 존중을 완전
히 잃어 버렸다."

유픽Yup'ik[24]의 쿠프루아르(Cupluar)로 알려진 마리 미드(Marie
Meade) 씨는 올해 55세이다. 전시 해설가이면서 번역가인 그녀는
알래스카 대학교에서 유픽어를 가르친다. 그녀는 전 세계 박물관
의 유픽 컬렉션을 연구했으며, 그 지식을 유픽인에게 알리는 일을
하고 있다.

.......

24 미국 알래스카와 러시아 극동에 거주하는 원주민. 유픽에서 'Yu'는 '사람', 'pik'은
 '진짜'를 의미한다.

여기서 살펴본 것처럼 이들은 경우에 따라 대변인이자 학자, 그리고 학문적 의미에서의 전문가이다. 이 사람들은 프리슈가 말한 두 가지 형태의 전문 지식을 모두 가지고 있다. 따라서 이 박물관은 지역사회의 지식이 어떻게 그 자체로 유효하고 가치 있는 '전문 지식'의 형태로 받아들여지는지를 보여 주는 가장 좋은 예이다. 이러한 측면에서 이 박물관은 지역사회의 참여와 주인의식 면에서 높은 점수를 받는다.

지역사회 참여 모델

박물관과 미술관에서 실행되는 지역사회 참여 모델을 여러 학자와 큐레이터들이 유형화하였다. 먼저 우리는 지역사회와 참여라는 용어가 아직 보편적인 동의를 얻은 정의가 내려지지 않았다는 점을 상기시키려 한다. 많은 어려움에도 불구하고 작가이자 큐레이터인 니나 사이먼(Nina Simon)은 지역사회 참여 모델을 다음과 같이 네 가지로 범주화하였다.

- 기여(contributory) 프로젝트는 방문객에게 특정한 물건이나 행동 또는 아이디어를 기관이 관장하는 어떤 과정 중에 제공해 주도록 요청한다. 예를 들어, 의견을 적어둘 수 있는 게시판과 이야기 공유 키오스크가 흔히 볼 수 있는 플랫폼이다.
- 협력(collaborative) 프로젝트는 기관이 주관하는 프로젝트를 진

행하는 데 방문객들이 적극적인 파트너로서 도움을 주기 위해 초대된다.

• 공동 제작(co-creative) 프로젝트에서는 지역사회 구성원들이 프로젝트의 목표를 정하여 지역사회의 관심에 기반한 프로그램이나 전시를 만들기 위해 처음부터 기관의 직원들과 함께 작업한다. 이때 미술관과 박물관 직원들은 지역사회 구성원들의 관심과 기관의 컬렉션을 토대로 한 전시와 프로그램을 '공동 제작'하기 위해 방문객들과 파트너가 된다.

• 주최(hosted) 프로젝트에서 기관은 공공 단체나 일상적인 방문객에 의해 개발되거나 시행되는 프로그램을 진행하기 위해 시설이나 자원을 방문객들에게 일정 부분 넘긴다. 이것은 과학과 문화 관련 기관 모두에서 공통적으로 일어난다. 기관은 아마추어 천문학자부터 뜨개질하는 사람에 이르기까지 폭넓은 관심을 가진 지역사회의 집단과 공간이나 도구를 공유한다. 또한 온라인에서도 전시 프로그래머는 자신의 연구나 전시 또는 작품을 위해서 유물에 대한 기록이나 과학적 데이터를 이용하기도 한다. 예를 들어, 열광적인 게임 팬이라면 기관의 장을 상상의 놀이 공간으로 보고 거대한 게임 보드로 이용할 수도 있다. '주최 프로젝트'는 참가자들이 자신의 요구를 직접 만족시키기 위해 기관을 활용하도록 적극 장려하며, 기관은 최소한으로만 개입한다.

<div align="right">(Simon 2010: 고딕체는 저자 표시)</div>

앞서 사이먼이 설명했듯이, 많은 전문가들은 실제 지역사회 참여의 유형과 가능한 참여 작업 사이에 큰 차이가 있다는 데 동의한다. 단순히 어느 정도 참여가 가능한지의 정도를 말하는 것이 아니라, 한 기관이 다른 집단들과 어떤 유형의 관계를 맺을 수 있는지 그리고 이상적인 과정과 결과는 무엇인지에 대해서 서로 다른 생각의 차이가 있다. 강도 높은 개입이 본질적으로 참여 집단이나 방문객, 기관에게 반드시 더 나은 결과를 제공하지도 않는다.

이러한 종류의 작업에 일반적으로 제기되는 질문이 있다. 해당 지역사회가 기존 방문객의 대표한다고 받아들여야 하는지, 특정한 인구 통계 집단의 대표들이 모든 종류의 의사결정에 밀접하게 참여해야 하는지, 박물관의 전문 지식은 어디에 있어야 정당한지 등의 논의가 그것이다. 사이먼이 강조한 점은 요약하자면 '기여'가 '공동 제작'보다 덜 가치 있는 위계적인 방식으로 여겨져서는 안 된다는 것이다. 각 프로젝트와 박물관·미술관은 바람직한 파트너십을 유지해야 할 뿐만 아니라 해당 기관의 목표와 관련 지역사회에 부합하는 사람들과 관계하는 그들만의 고유한 방식을 가질 필요가 있다. 이것은 결코 쉽지 않은 일이다. 왜냐하면 동시에 모든 사람들을 만족시키는 것은 거의 불가능하기 때문이다.

한편 특정 유형의 지역사회 프로젝트들은 실질적인 참여가 적다고 비난받았는데, 린치는 이를 "화석화된 참여(participation-lite)"라고 부르며 비판하였다(Lynch 2010). 진정성 있는 의도에서 출발하였더라도, 참여가 따르지 않는다면 작업은 충분하지 않거나 충분할 수 없으며, 이는 '명목상 시책(施策)'에 불과하다는 것이

다. 이에 대하여 린치는 '기관 자체는 근본적으로 변하지 않는가' 라는 질문을 제기했다. 이에, 사이먼은 "참여 프로젝트 유형들 간의 차이가 있는 것은 기관의 구성원과 방문객 모두에게 주어진 소유권의 양, 과정에 대한 통제력, 창조적 결과물의 차이 때문이다" 라고 분석하였다(Simon 2010: 1).

여기서 중요한 쟁점은 '지역사회'라는 핵심 개념을 어떻게 볼지의 문제이다. 최근 학자들은 박물관과 미술관이 지역사회와 관계를 맺어야 한다고 강력하게 권고하고 있다. 이때 '지역사회'라는 개념은 기관에게 그들의 역할과 관람객의 접근 장벽에 대해 고민하도록 만든 강력한 슬로건이었다. 그러나 동시에 이 용어가 학술 연구에서는 주로 이상주의적인 것으로 그려지며, 개인을 단일한 범주 안에 가둔다는 비판을 받기도 했다. 이처럼 지역사회라는 용어가 무비판적으로 사용되면 다양한 사람들을 하나의 집단, 즉 공공 공간인 박물관에 대한 접근권을 부여받음으로써 발언권을 갖게 된 집단이라고 납작하게 볼 위험성이 있다. 또한 '지역사회'가 단순히 '일반 대중'이나 '관람객'의 동의어가 되기에는 설득력이 약하므로, 우리는 여기서 그러한 의미로 사용하지 않기로 한다. 이 세 용어들은 서로 같은 대상을 지칭하지 않으며 사용하는 데 많은 주의가 필요하다(Watson 2007).

또 지역사회 집단과 함께 작업할 때에는 누가 지역사회를 구성하고 있는지를 결정하는 기준에 대해 주의 깊게 생각해 봐야 한다. 집단을 그들 스스로가 규정하고 있는지, 아니면 정부 기관과 같은 외부에 의해 규정되는지, 집단 내 개개인이 다른 지역사회,

혹은 인권이나 평등 같은 윤리적 원칙을 존중하는지 등을 살펴보아야 한다. 즉 합법적인 지역사회라고 자처하는 여러 집단들을 어떻게 판단할지 결정하는 데 있어서 분명하고 윤리적이며 제도적으로 모두가 동의할 만한 원칙을 수립하는 것이 필요하다. 예를 들어, 몇몇 극우 정치 지도자들은 대개 어떤 탄압을 받는 지역사회를 자신이 대변한다고 주장하지만 그들의 주장이 대중과 대다수 박물관과 미술관 전문직원에게 인정되거나 일반적으로 받아들여지는 것은 아니다.

한편 지역사회의 지도자들은 스스로 책임을 자처했을 수도 있으며 이들은 집단 내에서조차 다양한 의견을 완전히 대표하지 못할 수도 있다. 그 때문에 우리는 이러한 질문을 제기해야 한다. 지역사회의 지도자들은 집단에 의해 공식적으로 지명되었는가? 각각의 개인들은 어떻게 지위와 대표성을 확보했는가? 이들의 권위와 합법성은 박물관만큼이나 지역사회 집단에도 영향을 끼치기 때문에 이 쟁점들은 중요하다. 그뿐만 아니라 지역사회의 박물관 참여를 다룰 때 또 하나 고려해야 할 점은, 개별 지역사회들이 대중을 대표한다는 박물관의 임무를 공유하지 않거나, 심지어 충실히 지키지 않을 수도 있다는 것이다. 또한 박물관이 실제로 잘 알고 주의를 기울일 필요가 있는 지역사회 집단 간 혹은 집단 내에서 갈등이 있을 수도 있다. 명백한 갈등이 있거나 경합을 벌이는 역사가 있는 지역에서의 갈등은 궁극적으로 풀 수 없는 큰 문제가 아니라면 도전해 볼 만하다. 그러나 어떤 상황에서는 상이한 지역사회 집단들이 하나의 공공 공간을 공유하기를 원치 않을 수도 있다.

예를 들자면, 폴란드의 예술가 아르투르 즈미에브스키(Artur Zmijewski)는 이 문제를 극적으로 생생하게 표현한 〈그들(Them)〉 이라는 미술작품을 제작했다. 이 작품은 세계 최대 미술 전시회 중 하나인 독일의 카셀 도큐멘타(Documenta)[25]에서 2007년에 처음 선보였다. 〈그들〉은 현대 민주주의 사회에서 박물관이 직면한 재현의 문제를 분명하게 보여 주었다. 작가는 좌파, 유대인 자유주의자, 민족주의자, 가톨릭 신자 등 서로 타협할 수 없는 다른 시각을 가진 네 집단의 구성원들에게 대형 캔버스에 각각 그들 신념의 상징을 그리게 했다. 결과는 문자 그대로 상이한 세계관을 보여 주는 네 가지 세계의 그림이었다. 이 이야기의 반전은, 즈미에브스키가 각 집단에게 세 차례 그들의 그림을 서로 바꾸어 수정하라고 시킨 것이다. 그 결과 각자 처음 그린 사람의 신념에 그들의 신념을 맞추어 넣는 작업이 이루어졌다. 예상대로 그림들은 모든 사람의 마음에 들 수는 없었다. 몇 시간의 논쟁과 어려운 타협의 과정을 겪은 후에, 프로젝트는 한 집단이 다른 집단의 작품을 불태우면서 종료되었다. 정치학자인 샹탈 무페(Chantal Mouffe)가 주장한 것처럼, '정치'란 기본적으로 의견 충돌을 수반하며 논쟁이 모두 풀릴 수 있는 것도 아니다(Mouffe 1992). 다시 말해 세상의 모든 갈등이 행복한 해법을 찾을 수는 없는 법이다. 문제 해결 과정 중에 논쟁이 벌어지거나 더 악화된다고 하더라도, 갈등 상황을 회피할지 적극적으로 다룰지를 결정해야 한다. 긍정적으로 말하자

.......
25 1955년부터 5년마다 독일 카셀에서 개최되는 현대미술 전시회이다.

면 많은 박물관은 갈등을 적극적으로 풀고자 노력하고 있다. 따라서 다문화(cross-cultural) 또는 문화 간(intercultural) 이해를 높이고 대화를 중재하기 위해, 서로 다른 배경의 지역사회 집단을 열성적으로 끌어들이고 있다.

지역사회가 자신의 역사를 스스로 말할 수 있어도 큐레이터는 여전히 필요할까

이 질문에 대한 대답은 아마도 간명하겠지만, 질문 자체에는 중대한 문제가 내재되어 있다. 이 논쟁은 박물관과 미술관 전문직원의 역할과 '위임된 권한'에 대한 것이다. 이 원칙은 민주주의 정당 정치에도 적용된다. 우리는 우리를 대신하여 결정할 사람을 투표를 통해 대표자로 선출한다. 정부가 모든 쟁점에 대해 국민 투표를 거쳐 정책을 실행할 수는 없기 때문이다. 따라서 우리는 공익을 위해 활동할 상근 전문가를 필요로 한다. 이렇듯 문화 영역뿐만 아니라 다른 공공 부문들 역시 어느 정도 비슷한 방식으로 작동한다. 보다 정확히 설명하자면, 유물은 대중을 대신하여 박물관에 위탁 보관된다. 그렇기에 사람들은 '그들을 대리하는' 박물관 전문직원을 신뢰한다.

그러나 비브 골딩(Viv Golding)은 한 차원 더 나아가 "큐레이터의 실천 대 지역사회라는 편협하고 이원적인 구도"를 넘어서는 것이 가능하다고 주장한다(Golding and Modest 2013: 1). 프리슈도

비슷한 주장을 했는데, 큐레이터와 지역사회 양측이 박물관이나 미술관에 제공해 줄 수 있는 것을 가치 평가함으로써 "공유되었거나 공유 가능한 권위"라는 측면에서 생각해 볼 필요가 있다는 것이다. 만약 우리가 이 전제를 받아들인다면 전시는 어떻게 구축해야 할까? 또한 그러한 생각이 실제로 어떻게 이루어질 수 있을까?(Hutchinson 2013; Mason et al. 2013) 큐레이터라면 개요를 설명하고 집단 간의 상이한 시각을 중재하며 갈등을 조정할 뿐 아니라, 일관된 입장을 유지하면서 개인의 경험을 매력적이고 이해하기 쉬운 전시로 전환시킬 방식을 강구해야 한다.

디지털 작업은 대안이 될 수 있는가

앞서 이야기했던 많은 사항들을 살펴보면, '박물관과 미술관이 사회가 다양한 과거를 재현하는 방식에 대해 어떻게 더 많은 권위와 책임을 공유할 수 있을까' 하는 질문으로 다시 돌아간다. 디지털과 소셜 미디어가 박물관과 미술관의 권위를 공유하는 데 도움을 줄 것으로 여겨져 왔다. 그런데 이것은 약간의 주의를 요한다. 왜냐하면 소통과 재현, 기술의 형태에 보편적인 기준이란 없으며, 디지털 미디어를 포함한 대부분은 무의식적으로 무언가를 배제하는 습성이 있기 때문이다. 그럼에도 불구하고 대규모 박물관에서 정보에 대한 접근법, 공개 토론에 참가할 능력, 유물 이미지 복제와 유통 등은 디지털화 되면서 완전히 탈바꿈하였다. 이제는 많은

프로젝트와 예술 작품이 박물관을 위해, 박물관에 의해 디지털로 만들어지고 있다. 전임 테이트 총괄 관장이었던 니컬러스 서로타 (Nicholas Serota)가 아래와 같이 언급한 것처럼 이는 이전과는 전적으로 다른 형태의 접근과 예술 창작을 가능하다.

테이트는 (…) 완전히 새로운 공간을 채울 가상(the virtual)이라는 한 형태를 개발했다. 2012년 이래, 테이트는 '행위예술 전시실 (Performance Room)'이라는 이름하에 행위예술 작품 제작을 의뢰하고 있으며, 이를 웹 라이브 방송을 통해 제공했다. 이 작품의 현장 관객은 아무도 없지만, 전 세계에서 실시간으로 수천 명이 시청한다. 이것들은 순전히 온라인 공간을 위해 박물관이 의뢰한 첫 번째 행위예술 작품이다.

(Serota 2016)

또한 서로타는 다음과 같이 주장한다.

사회의 변화란 무언가에 도전하고, 시각을 교환하며 소셜 미디어와 디지털 플랫폼을 통해 참가할 자발적 의향을 포함한다. 우리는 큐레이터로서 새로운 형태의 전시를 위해, 그리고 논쟁과 토론, 대화를 위해 어떻게 해야 하는가? 우리는 전통적인 큐레이터의 노력과 학문에 대한 헌신을 저버리지 않으면서 이 질문에 대답할 수 있을까? (…) 열린 교환은 전문가들이 동료와 토론하고 축적된 지식을 다음 세대에 전달하는 형식적인 가르침과는 다르다.

그것은 "공동 자산(commonwealth)"이라는 용어가 함의하는 공유된 소유권과 경험에 더 가까운데, 즉 지금 이 순간 박물관에 특별한 의미를 지니는 생각을 의미한다. (⋯) 컬렉션에 대한 지식은 그 기관에서 일하는 전문가에게만 국한되지 않는다는 것을 염두해야 한다. (⋯) 우리는 전문 지식을 근거로 들거나 크라우드 펀딩과 같은 연구 방식을 도입할 수도 있다.

<div align="right">(같은 책)</div>

예컨대 테이트는 '예술 지도(Art Maps)'라는 프로젝트에 장소에 관한 지식을 기부할 사람들을 모집한 적이 있는데, 이는 서구를 넘어서 예술계 전체의 지형도를 다시 그려 보자는 취지였다. 그 결과물로 현재 70,000여 점의 테이트 컬렉션이 온라인에 공개되어 있다(그러나 이미지 사용을 위한 저작권 허락을 얻어 내기는 쉽지 않다). 이들 작품 중 약 3분의 1은 특정한 지리 정보 태그가 붙어 있다. 테이트는 이렇게 지역 정보라는 보다 상세한 정보를 추가적으로 제공함으로써 각 예술 작품에 대한 정보를 업데이트 할 사람들을 프로젝트에 초대한 것이다.

미국에서는 2010년대에 들어 역사에 대한 전시마저 크라우드 소싱(crowdsourcing)의 형태로 기획·개발되고 있다. 예를 들어 뉴욕의 9·11기념박물관은 개인들이 온라인에 제공한 사진 아카이브와 기념 사이트를 관리한다. 이에 대해 박물관은 다음과 같이 설명한다. "9·11 테러 현장과 전 세계에서 그것을 목격한 사람들의 눈을 통해 재구성된 9·11 사건에 대한 집단 구술(collective

telling)을 역사로 남길 필요성이 있다"(National 9/11 Memorial & Museum 2016). 사람들의 기억과 구술사를 토대로 한 단순한 프로젝트와 이러한 종류의 대규모 역사 프로젝트를 구분하는 기준은 매체와 메시지가 하나라는 점이다. 공통적으로 경험한 사건을 "집단 구술"함으로써 사건은 집단적으로 이야기되고 역사화된다 (National 9/11 Memorial & Museum 2016).

이 장을 나가며

이 장에서는 누가 박물관과 미술관에 방문하는지, 또 누가 방문하지 않는지, 그리고 방문 패턴과 개인의 선택을 뒷받침하는 많은 이유에 대하여 살펴보았다. 박물관과 미술관이 방문객과 지역사회, 관람객을 개념화하고 상호작용하는 여러 가지 방식에 대해서도 살펴보았다. 박물관학 분야에서 도전할 만한 쟁점 중 하나는, 방문객과 비방문객의 인구 통계적 패턴이 어떻게 해석되며 이에 대해 문화 정책과 공공 자금 정책이 어떻게 세워지는지 하는 문제이다. 세계 각지의 박물관·미술관 방문객 현황을 살펴보면 더욱 부유하고 교육 수준이 높은 사람들에게 편향되어 있는 것은 분명하다. 이러한 사실은 예술과 문화에 대한 국가 보조금을 반대하는 측에서 공공 자금의 삭감을 정당화하는 데 이용되곤 한다. 주민 중 선택된 일부만이 박물관과 미술관을 향유하고 혜택을 누림에도 불구하고, 모든 사람에게 대중문화에 대한 보조금을 세금

으로 지급하라는 것은 불공평하다는 주장이다. 더욱이 만약 박물관과 미술관을 가장 자주 방문하는 사람들이 부유하다면, 영화 티켓을 사는 등 다른 여가 활동을 하듯 스스로 지불할 경제적 여유가 있다는 것이다.

이러한 인식에는 확실히 심각한 문제가 있다. 박물관과 미술관 운영에 있어서 자신들을 위해 무언가를 제공하지 않을 거라고 여기는 사람들에게 최선을 다해 손을 내밀라고 요구하는 것은 전체 사회를 두고 봤을 때 매우 공정한 일이기 때문이다. 이러한 맥락에서 많은 사람이 이미 대단한 일을 하고 있지만, 앞으로 더 많이 더 적극적으로 할 수도 있는 것이다. 편향된 관람객에 대한 조사 결과로 인해 단순히 공공 자금이 철회되어야 한다는 주장에는 결코 동의하지 않는다. 박물관과 미술관은 사람들이 참여하기 위해 돈을 지불할 필요가 없는, 모두에게 개방된 소수의 공공 공간 중 하나이기 때문이다. 날로 심해지는 소비지상주의와 자본주의 사회에서, 단지 쇼핑과 무관한 어떤 '공공적인 공간'을 두는 것은 중요한 일이다.

더욱이 우리가 앞서 주장한 바와 같이 박물관과 미술관은 공유된 과거, 선과 악 양측 모두의 물적 증거를 보유한 공간이다. 많은 국가들에서 이는 박물관과 미술관이 국가와 지역사회, 집단의 역사를 모든 사람이 보도록 전시하는 주된 장소라는 점을 의미한다. 해당 역사적 사실에 대해 동의하든 동의하지 않든 모든 사회 구성원은 사안에 대해 알 권리와 박물관에 접근할 권리가 있다.

또한 우리는 특정 형태의 문화에 대한 제한된 접근은 불평등을

낳는다는 것을 배웠다. 이러한 불평등은 특정 네트워크나 집단에서 배제된다는 느낌을 줄 수 있다는 점도 살펴보았다. 앞서 언급한 미셸 오바마 미 전 영부인의 발언을 되짚어 보자. 단지 박물관과 미술관이 돈을 지불할 능력이 있거나 그 안에서 이미 편안하게 소속감을 느끼는 사람들만을 위한 것이라면, 특정 문화에 대해 잘 아는 '내부자'와 문화에서 소외된 '외부자' 간의 격차는 더욱더 벌어질 것이다.

같은 맥락에서 공공 공간으로서의 박물관과 미술관의 역할을 불신하는 이유로써 편향된 방문객 현황을 드는 것은 옳지 않다. 우리가 이 문제에 왜 주의를 기울여야 하고 미래에 어떻게 시정해 나가야 할지 숙고해야 한다는 것이 우리가 주장하는 바이다. 박물관과 미술관은 여전히 시민과 대중문화에 있어 필수적인 공간이다. 우리에게 남겨진 과제는 박물관과 미술관이 단지 소수에게만 제공된다는 인식을 허물고, 현 상태를 바꾸기 위해 적극적인 행동을 취하는 것이다. 이 장을 시작할 때 제기한 첫 질문인 '박물관과 미술관은 누구를 위한 것인가'에 대한 우리의 대답은, 바로 '모든 사람'이다.

04

박물관을 넘어서: 문화 산업

누가 누구를 위해, 누구를 대신해 지불하는가

2013년에 카타르 박물관청장인 세이카 알 마야사(Sheikha Al-Mayassa bint Hamad bin Khalifa Al-Thani)라는 이름을 들어 본 사람은 많지 않았을 것이다. 보도에 따르면 그녀는 8년 동안 테이트와 뉴욕 현대미술관에 책정된 예술작품 구입비를 모두 합친 것보다 훨씬 더 많은 10억 달러(1조 1,930억 원)를 미술 작품 구입에 썼다(*ArtReview* 2014). 세이카 알 마야사가 폴 세잔느의 〈카드놀이 하는 사람들(The Card Players)〉(그림 7)에 2.5억 달러(2,981억 7,500만 원)를(*Forbes* 2014), 폴 고갱의 〈언제 결혼할 거니?(When Will You Marry?)〉(그림 8)에 3억 달러(3,578억 1,000만 원)를 지불했다는 소문도 있었는데, 이 매입가는 모두 당시 최고 기록을 경신한 수치였다.

그림 7 폴 세잔느의 <카드놀이 하는 사람들(The Card Players)>(1892~1895년 경으로 추정)

세이카 알 마야사는 세계 예술 시장에서 가장 영향력 있는 구 매자 중 한 사람이었는데, 예술품에 거액을 쓰는 사람이 그녀만은 아니었다. 조지나 애덤(Georgina Adam 2014: 1)에 따르면 677억 달 러(80조 7,460억 원)로 추정되는 전 세계 예술 시장에서, 2013년 기 준 순수미술 시장만 총 120.5억 달러(14조 3,720억 원) 규모에 달한 다. 마찬가지로 유럽미술재단(European Fine Art Foundation)은 세 계 예술 시장이 1991년에서 2007년 사이에 최고점이 약 575퍼센 트 성장했다고 주장했다(TEFAF 2012: 15). 이 사실에 대해서는 박 물관과 미술관들도 대서특필하였다. 예를 들어 홍콩의 엠플러스

그림 8 폴 고갱의 <언제 결혼할 거니?(When Will You Marry?)>(1892), 개인 소장

(M+)박물관은 50억 홍콩달러(7,700억 원)로 상한선이 정해진 건축 비를 보유하고 있었고(Chow 2014), 루브르아부다비는 24억 디르 함(AED, 아랍에미리트달러: 한화로 환산하면 약 7,800억 원)을 사용한 것 으로 추정되며(Atelier Jean Nouvel 2007), 스코틀랜드의 빅토리아앤 드앨버트박물관 던디(Dundee) 관은 해안가를 새롭게 단장하는 데 10억 파운드(1조 5,365억 원)를 건축 프로젝트에 8,011만 파운드 (1,230억 원)를 썼다고 보도되었다(Victoria & Albert Museum 2015b). 세계 각지에서 문화는 소규모의 사업이 아니라 큰 이윤을 남기는

하나의 사업 분야로 자리 잡았다.

그런데 세이카 알 마야사와 같은 개인의 구매액은 계속해서 최고 기록을 경신하는 반면, 많은 국가들에서 박물관과 미술관에 지출하는 공공 자금의 비율은 극도로 낮아지며 작품 취득 예산 역시 대체로 줄어들고 있다. 예를 들어 영국에서는 2011년과 2012년 사이에 총 6,940억 파운드(1,066조 6,640억 원)의 공공 지출 가운데 4.07억 파운드(6,254억 9,400만 원)가 박물관과 미술관에 배정되었는데, 이는 버스 보조금과 여타 공공 할인에 지출된 금액(6.19억 파운드: 9,513억 원)이나 외무부 한 부처의 행정 비용(11.2억 파운드: 1조 7,213억 원)보다 적은 수준이었다(Rogers 2012).

마찬가지로 유럽 각국에서 박물관과 예술에 대한 지출은 급속도로 감소하고 있다. 2013년 우리가 살고 있는 영국의 어느 도시의 의회는 예술 기금의 50퍼센트를 삭감하기도 했다(Youngs 2013). 유럽의 각국에서 문제는 비슷하거나 더 심각하다. 스페인에서 가장 중요한 미술관인 프라도미술관(The Prado)은 연간 예산이 15퍼센트나 삭감되었다(Kendall 2012: 25). 또 스페인에서 3,700만 파운드(568억 6,300만 원) 이상을 들여 새로 건립한 아빌레스(Avilés)의 니에메예르센터(Oscar Niemeyer International Cultural Centre)는 지금은 재개관했지만, 2011년 개관된 지 한 달 만에 문을 닫기도 했다. 또 자하 하디드(Zaha Hadid)가 설계한 것으로 잘 알려진 로마에서 수십 년만에 새로 건립된 대규모 박물관인 이탈리아 로마의 박물관 막시(MAXXI)의 예도 있다. 막시박물관은 과도한 지출과 예산 삭감으로 인해 보조금이 1,100만 유로(154억

3,000만 원)에서 200만 유로(28억 540만 원)로 대폭 줄어들자, 2012년 폐쇄에 직면하여 정부의 특별 관리에 놓이게 되었다. 유럽의 많은 지역이 안정적이라고 해도, 2010년부터 2013년에 이르기까지 예산 삭감의 위기는 완전히 사라지지 않았다. 초기의 "미술관 과잉 건립" 문제(Tremlett 2011)와 항구적인 경제 성장에 대한 기대감은 끝난 듯 보인다.

한편 몇몇 문화유산 현장에서는 자원봉사자들이 부득이하게 직원처럼 전적으로 일하기도 한다. 예를 들어 아일랜드 샌디코브(Sandycove)의 제임스조이스타워(James Joyce Tower)는 현재 자금난과 감원 문제로 자원봉사자들이 직원처럼 일하고 있다(Friend of Joyce Tower Society 2012). 또한 문화 지원의 모범적인 예로 여겨지는 네덜란드 정부 역시 2012~2013년 동안 문화 예산의 5분의 1인 약 2억 유로(2,805억 3,200만 원)를 삭감하여 총 7.89억 유로(1조 1,066억 9,870만 원)로 책정했다. 이 사례에서 특히 흥미로운 점은 삭감의 원인에 대한 정부의 공식적인 설명이 전 세계의 재정 위기나 다른 나라의 문화 보조금 삭감 경향을 지적하지 않고, 문화 기관 자체를 비판하거나 문화 보조금을 반대하는 이른바 대중의 환멸 때문이라고 언급하였다는 점이다.

사회 변동의 결과로 문화에 대한 지원은 감소하였다. 그 원인은 사회 전반적으로 자금 제공의 정도가 줄어들면서, 정치적 영역에서마저 지원금이 감소했기 때문이다. 정부가 박물관이나 미술관에 자금을 공여할 때, 관람객이나 수익 활동에 대해 충분한 관심

을 기울이지 않는 것처럼 보인다.

(네덜란드 교육문화과학부 2013: 5-6)

이것은 문제의 핵심을 잘 설명해 준다. 여기서 핵심 쟁점은 유럽의 박물관과 미술관들이 그 자체로 좋은 것이며, 무료로 (적어도 이론적으로는) 모든 사람에게 개방되어야 한다는 가정하에 공공 비용으로 건립되고 운영된다는 것이다. 이러한 믿음은 세계 각지에서도 암묵적으로 공유되었다. 그러나 앞 장에서 논의한 바와 같이 이에 대해 모두가 동의하는 것은 아니다. 앞서 인용한 네덜란드 정부 문서가 개관하였듯이 일부 대중 해설가와 비평가들은 기관은 '자립(self-sustaining)'으로 운영되어야 하며 '관람객 중심(audience focused)'이어야 한다는 사실을 더 강조해야 한다고 주장했다. 국가 보조금이 일반적인 영국에서조차 도서관을 제외한 극장이나 영화관 등 다른 예술 형태를 수용하는 건물과 달리 박물관과 미술관은 무료이다. 왜 어떤 기관은 '공공선(public good)'으로 간주되어야 하고, 다른 기관은 그렇지 않은가? 그 대신 미국에서는 전통적으로 문화를 향유하려면 입장료와 후원, 자체 발생 수익 등의 방식으로 대가를 지불해야 한다고 여겨 왔다. 존 포크와 베벌리 셰퍼드(Falk & Sheppard 2006)는 만약 박물관 방문객이 긴 대기줄을 건너뛸 수 있는 권리, 박물관 직원의 비공개 전시 설명, 개인적으로 장비를 예약하여 사용할 권리 등을 포함한 특별대우를 받을 수 있다면 더 많은 요금을 기꺼이 지불할 것이라고 주장했다. 전시회에 특권적이고 제한적으로 접근할 수 있도록 함으로

써 관람객에게 추가로 지불하는 선택권을 제공하는 이러한 추세는 영국의 일부 박물관과 미술관에서 유행 중이다.

그런데 다음과 같은 문제가 발생한다. 만약 박물관과 미술관이 소수의 사람만이 혜택을 누리고 있다고 문제점을 자각한다면, 예산의 균형을 맞추기 위해 따로 요금을 부과해야 할까? 값으로 매겨지지 않는 박물관만의 효용이 있는가? 이에 대한 대답은 사람들의 정치적 신념과 가정에 따라 다양할 수 있다. 그렇지만 박물관과 미술관에 고용된 직원이라면 이전과는 달리 비즈니스의 목적만큼이나 수단에 대해서도 세심하게 판단해야 한다. 내셔널갤러리와 테이트 등 런던의 주요 박물관들은 무기 제조상(또는 담배 제조상)으로부터는 후원금을 받지 않는다(Philips and Whannel 2013: 118). 더 심각한 사례로, 케임브리지의 피츠윌리엄박물관(Fitzwilliam Museum)은 전시관 내 비치한 설명문에 주요 후원자 중 어느 예술 자선단체의 명칭을 새기는 것을 거부했는데, 이는 협찬처럼 보일 수 있다는 이유에서였다(Guardian 2009). 이렇듯 요즘 박물관과 미술관은 기업의 행동과 재무 의사결정에 대한 모든 측면에서 윤리적 딜레마에 직면하고 있다.

비용: 자산과 수익

더 논의를 진행하기 전에, 박물관이나 미술관을 운영하는 데 실제로 얼마 정도의 비용이 드는지, 또 어떠한 종류의 비용이 포

함되는지를 잠시 짚고 넘어갈 필요가 있다. 박물관과 미술관은 형태와 규모가 다양하기에 예산 면에서도 서로 차이가 난다. 예를 들어, 뉴욕의 랜드마크인 9·11기념박물관(9/11 Memorial and Museum)의 운영비는 주당 100만 달러(12억 원) 이상으로 추정되는 데 비해(9/11 Memorial and Museum 2015), 영국 남부 잉글랜드의 지역사 박물관인 이스트그린스테드박물관(East Grinstead Museum)은 주당 650파운드(100만 원) 정도이다(East Grinstead Museum n.d.). 예산은 크게 차이가 나지만 주요 배정 내용 및 지출의 비율은 아주 비슷한 편이다.

예를 들어, 박물관과 미술관은 영국에서 '자산 비용'이라고 부르는 비용 항목이 있다. 자산 비용이란 박물관과 미술관 건물의 신축과 증축, 개조뿐 아니라 예술품, 고가구, 지질학 자료와 같은 장기적 자산의 영구 취득을 위한 비용을 포함한다. 이러한 계획을 대개 '자산 프로젝트(capital project)'라고 부른다. 실제로 많은 박물관과 미술관들은 주요 모금 캠페인을 벌인 후에야 이러한 프로젝트에 착수할 수 있다. 그렇기 때문에 자산 비용이라 하면 박물관과 미술관을 가장 흔히 연상하곤 한다. 여기서 하나의 좋은 사례가 2014년 런던의 국립초상화박물관(National Portrait Gallery)과 아트펀드(ArtFund: 영국의 기금모금 자선단체)에 의해 이루어진 '반 다이크(Van Dyck)의 초상화 구하기' 프로젝트였다. 안토니 반 다이크(Anthony Van Dyck) 경의 마지막(1640~1641년) 초상화를 구입하기 위해 1,000만 파운드(153억 6,800만 원)의 모금을 목표로 잡은 것이었다. 현재까지 가장 많은 기금은 개인 트러스트와 국립 기금

에 의해 모금되었으나, 1만 명이 넘는 일반 시민 역시 세간의 이목을 끄는 캠페인을 위해 총 144만 파운드(22억 1,320만 원)를 기부하였다(National Portrait Gallery 2014).

흔히 영국에서 언급되는 또 다른 비용은 '총비용(revenue cost)'인데 보통 박물관이나 미술관이 일상적으로 운영하는 데 쓰는 막후에서 발생하는 비용을 말한다. 일반적으로 총비용에는 수집품을 위한 보험, 전시회, 장비, 전기와 수도 요금, 사무용품과 가구, 기술 지원, 경비 비용, 법무 수수료, 심지어 연간 결산 보고서를 준비하는 사람들에게 지급하는 비용뿐 아니라 직원 보수와 교육, 휴가, 연금도 포함된다. 총비용은 자산 비용처럼 많은 주목을 받지는 못하지만, 운영 예산 중 큰 비중을 차지한다. 예를 들어, 2013~2014년 동안 (테이트브리튼과 테이트모던, 테이트세인트아이브스, 테이트리버풀을 포함하는) 테이트 전체 그룹은 총수입이 1.781억 파운드(2,738억 3,800만 원)에 달했다. 이 중 2,930만 파운드(450억 5,000만 원)가 새로운 컬렉션을 취득하는 데 지출되었다. 대조적으로 거의 세 배인 8,350만 파운드(1,283억 8,500만 원)가 운영비로 나갔는데, 공공 프로그램을 위한 비용(3,580만 파운드: 550억 3,250만 원), 자선 활동을 위한 지원금(1,650만 파운드: 253억 6,410만 원), 자금 조성 비용(360만 파운드: 55억 3,570만 원)이 이에 포함되었다(Tate 2014: 96-97). 2013년 대영박물관은 운영비의 40퍼센트가 직원에게 지출되었다고 보고한 바 있다(Rocco 2013: 6).

자산 비용은 많은 사람들이 필수적이라고 보는 박물관 미션의 한 측면인 컬렉션의 확장과 새로운 전시 공간을 위한 것이기는 하

지만, 높은 운영비는 불안을 야기할 수 있다. 만일 총비용이 삭감
된다면 박물관과 미술관이 최선의 서비스를 제공하는 데 그만큼
심각한 영향을 미칠 수 있는데, 간혹 공공 접근을 제한하거나 중
단할 수도 있다.

이탈리아 나폴리의 도나레이나현대미술관(The Museo d'Arte
contemporanea Donna Reina: MADRE)이 그에 대한 대표적인 사례
이다. 2012년에 이 미술관은 극단적인 예산 삭감에 직면하여 전시
공간 중 두 개 층을 폐쇄하기로 결정하였다(Siegel 2013). 한편 영
국의 과학박물관그룹[26] 관장인 이안 블래치포드(Ian Blatchford)는
2013년에 10퍼센트의 예산이 삭감되자, 만약 이 삭감안이 받아들
여진다면 "우리 박물관 중 하나를 닫는 것 외에는 다른 선택의 여
지가 거의 없으며" 덧붙여 "나는 변변치 않은 박물관 네 개보다
는 차라리 세계 수준의 박물관 세 개를 운영하겠다"라고 주장하
기도 했다(Kendall 2013). 결과적으로 박물관은 폐쇄되지 않았지
만 이 같은 사례는 대개 우선순위를 정하고 삭감할 영역을 선택해
야만 하는 박물관과 미술관이 내려야 하는 결정의 어려움을 잘 보
여 준다.

......

26 과학박물관그룹(Science Museum Group: SMG)은 런던의 과학박물관(The Science
 Museum), 맨체스터의 과학산업박물관(The Science and Industry Museum in Manches-
 ter), 요크의 국립철도박물관(The National Railway Museum), 더럼의 쉴던국립철도
 박물관(The National Railway Museum Shildon), 브래드퍼드의 국립과학미디어박물
 관(The National Science and Media Museum: 전 국립사진영화텔레비전박물관the National
 Museum of Photography, Film and Television), 윌트셔 스윈던의 과학박물관(The
 Science Museum)으로 이루어진 박물관 집합 구역이다.

외부 재원: 정부, 복권 기금, 자선단체, 개인 기부자, 기업의 후원

그렇다면 박물관과 미술관은 운영에 필요한 자금을 어디에서 구해야 할까? 일반적인 해법은 다양한 외부 재원을 찾는 것인데, 즉 정부, 복권 기금, 자선단체, 개인 기부자 그리고 기업의 후원 등이 그 예이다. 그러나 이 선택안들이 모두에게 동등하게 가능한 것은 아니며 어디에서나 같은 방식으로 작동하지도 않는다.

- 정부: 미국에서 예술에 대한 정부의 자금 지원은 상대적으로 적고, 대부분 국립예술기금(National Endowment of the Arts: NEA)에 의해 배분된다. 중국에서는 상황이 조금 더 복잡한 편이지만, 많은 공공 박물관이 국가로부터 대부분의 자금을 지원받으며 중앙정부, 성(省), 국가 소유의 재단이 자금을 배분한다. 마찬가지로 독일 박물관과 미술관은 국가의 자금 지원을 많이 받는다. 독일이 연방정부 시스템 때문에 국가(nation-state)보다는 주(Länder)나 지역(region) 수준에서 주로 이루어진다. 영국, 오스트레일리아, 타이완 등 다른 나라들은 다양한 국립 기관을 통해서뿐 아니라 전국이나 지방 수준에서 국가의 자금 지원이 가능하게 시스템이 마련되어 있다.
- 복권 기금(The National Lottery): 비록 모든 나라가 복권 기금을 가진 것은 아니지만 이를 위해 마련된 자금은 상당히 규모가 큰 편이다. 영국에서 복권 기금은 1994년 이후 340억 파운

드(52조 2,820억 원) 이상, 즉 주당 3,400만 파운드(523억 원)로 증가했는데(National Lottery 2015), 이 돈은 이후 잉글랜드예술위원회, 유산복권기금(Heritage Lottery Fund) 등 12개 독립 단체를 통해 다양한 자선단체에 지급되고 있다. 마찬가지로 네덜란드의 지로은행복권기금(BankGiro Lottery)은 2015년 6,200만 유로(869억 7,240만 원) 이상을 조성했는데, 이후 60여 개가 넘는 문화 기관에 배분되었다(Novamedia 2015).

- 자선단체(charities): 미국과 오스트레일리아, 인도, 유럽 대부분의 나라에서 박물관과 미술관은 자선단체로 등록하는 것이 일반적이다. 이와 함께 자금을 베풀기 위해 조직된 많은 자선 트러스트와 재단, 단체는 박물관과 미술관이 보조금을 신청할 수 있는 개방된 신청 제도를 가지고 있다. 이것은 대개 특별한 소관과 지리적 범위를 지닌다. 예컨대 영국 소재 클로어더필드재단(Clore Duffield Foundation)은 전 유럽에서 유대인 유산을 보호하는 프로젝트에 사용할 수 있는 자금을 조성했다(Rothschild Foundation Europe 2015).

- 개인 기부자(donors): 개인 기부는 방문객의 합당한 소액 '자율 기부'(유럽에서는 어디든 2~15유로 정도)부터 엄청난 거액까지 개인이 직접 희사하는 자금을 의미한다. 예를 들어 영국에서 선박왕이자 독지가인 새미 오퍼(Sammy Ofer)는 2008년 2,000만 파운드(310억 원)를 국립해양박물관(National Maritime Museum)에 기부했다(Royal Museum Greenwich 2009). 기부는 유산(legacy)이나 유증(bequest)(기증자의 사후에 이전이 이루어지는 것)의 형

태 또는 유물이나 컬렉션을 기증하는 방식으로 여러 해에 걸쳐 이루어지기도 한다. 예를 들어, 레너드 로더(Leonard A. Lauder)가 78점의 큐비스트 예술 작품을 메트로폴리탄미술관에 기증하였는데, 이는 이 미술관의 20세기 초반 컬렉션을 완전히 뒤바꿔 놓았다(Metropolitan Museum of Art 2013).

• 기업 후원(corporate sponsorship): 기업 후원은 이제 전 세계 많은 박물관과 미술관에서 아주 흔하고 매우 실속이 있는 방식이다. 그러나 개인의 기부와 달리 기업 후원에는 계약서가 수반되는 경향이 있다. 대개 기업 후원자는 일정한 혜택을 받는 대가로 박물관이나 미술관에 사례금을 낸다. 예를 들어 유니레버(Unilever)[27]는 테이트모던의 터빈홀에서 전시되는 예술 작품 시리즈를 후원하기 위해 12년에 걸쳐 440만 파운드(68억 원)를 지불했는데(Batty 2012), 따라서 이 작품들은 공식적으로 '유니레버 시리즈'로 불린다.

앞으로 살펴볼 것처럼 모든 형태의 자금은 어떤 관계와 소통의 결과, 타협을 시사하지만, 기업 모금과 후원은 특히 논쟁적일 수 있다. 앞서 언급한 채널 다섯 가지 중 어느 하나를 통해서만 전적으로 자금을 지원받는 박물관은 거의 없다는 점도 중요하다. 한 번에 거의 전부 정부 자금의 형태로 지원하는 국가에서도 상황은 변하고 있다. 예를 들어, 중국 문화부는 영리적 개발을 촉진

........
27 영국과 네덜란드에 본사를 둔 다국적 기업으로 식음료, 세제, 화장품 등을 생산한다.

시키는 계획의 일환으로 2006년 공공 보조금 축소안을 발표했다
(H!TANG and China Creative Connections 2011). 또한 캐나다, 타이완과 유럽 각국에서는 국가의 자금 지원이 급감하여 많은 박물관에서 재정이 부족하게 되었는데 다양한 자금 제공자를 끌어모으거나 삭감해야만 하는 상황이다.

사업가로서의 박물관: 수익 창출과 사업

박물관과 미술관이 돈을 모으기 위해 달리 할 수 있는 선택은 내부적으로 자금을 마련하는, 즉 '자체 창출 수익(self-generated income)'을 꾸리는 것이다. 이는 다양한 형태로 가능하다. 일부 박물관에서 자체 창출 자금은 국가에서 나오는 것이 아니므로 후원, 기부, 자선기금 등을 포함한다. 그러나 이 영역에서 우리는 입장료, 멤버십, 뮤지엄 숍, 식당, 카페, 작품 대여료, 컨설팅료, 이미지 판매 저작권 수입, 출판 수입, 파트너십, 순회 전시를 통해 창출되는 수입에 초점을 맞춘다. 특히 재정적으로 어려울 때 이러한 재원은 감축된 정부 지원을 벌충해 주는 중요한 역할을 한다. 사실 이러한 종류의 다양한 활동을 통해 총액이 증가하면서 일부 박물관과 미술관은 큰 경제적 성과를 거두었다. 2012~2013년 영국 테이트미술관은 영리 활동과 후원을 통해 5,640만 파운드(870억 원)를 조성했다. 그들은 3,150만 파운드(480억 원)의 정부 자금도 받았다(Tate 2013). 즉, 테이트는 공적 자금을 지원받는 기관이지만,

그해 비용의 3분의 2 이상이 보조금이 아니었다.

박물관과 미술관의 입장료 부과 여부와 부과액의 크기는 전 세계에 걸쳐 다양하다. 영국에서 모든 사람에게 무료입장을 허용한다는 원칙과 실행은 앞 장에서 살펴본 것처럼 오랜 역사를 지닌다. 1980년대 대영박물관과 테이트, 내셔널갤러리가 무료였지만, V&A 등 주요 국립박물관의 절반 정도는 입장료를 도입했다. 그러다가 1997년 새 노동당 정부는 모든 국립박물관에 대한 무료입장을 선언하였고, 2001년부터 실행에 옮겼다. 그렇지만 현재에도 상설 컬렉션만 무료로 제공되며, 기획 전시와 특히 대규모 블록버스터 전시회는 상대적으로 고가의 입장료를 부과한다. 예를 들어 런던 레스터스퀘어[28]의 영화 입장권이 12.50파운드(1만 9,000원)인데 비해(Odeon 2015), 2015년 과학박물관(Science Museum)의 특별전 '우주비행사: 우주시대의 탄생(Cosmonauts: Birth of the Space Age)'의 성인 입장권은 14파운드(2만 1,500원)였다(Science Museum 2015). 영국의 700여 개 지방자치단체 박물관 중 '극소수'만이 입장료를 부과해 왔지만, 최근 재정 삭감에 직면하자 다수의 박물관들이 입장료 도입을 검토하고 있다고 한다(Clark 2015).

프랑스와 스웨덴의 박물관과 미술관들은 무료입장을 제공했던 짧은 실험을 거친 후 현재에는 방문객에게 입장료를 부과한다(Dowd 2011). 예컨대 루브르의 1일권 티켓은 현재 15유로(2만

.......

28 런던 중심가의 광장으로, 오데온레스터스퀘어(Odeon Leicester Square), 엠파이어레스터스퀘어(Empire Leicester Square) 등의 영화관이 위치하고 있으며, 여기서 영화 시사회가 자주 열린다.

1,000원)이다(Louvre, n.d.). 미국에서는 입장료가 훨씬 더 비싼 편이다. 워싱턴의 스미소니언재단 소속 박물관들은 특별히 무료이고, 댈러스미술관(Dallas Museum of Art)도 성명, 이메일 주소와 우편번호 등 개인정보를 남기면 무료입장의 기회를 제공하지만, MoMA의 성인 입장권은 25달러이다(MoMA 2015a). 2014년 한 해 동안 MoMA는 입장료를 통해 3,175만 9,000달러(378억 8,530만원)를 벌었다(추가적인 멤버십 회비는 불포함한 금액이다)(MoMA 2014). 그러나 모든 박물관이 입장권 판매를 통한 수익이나 다른 자체 창출 수익을 가질 수 있는 것은 아니다. 예를 들어 인도에서는 박물관 수익이 문화부가 중심이 되어 관리하는 공동 기금으로 편입된다(British Council 2014: vi). 이탈리아에서는 문화부 장관 다리오 프란체스키니(Dario Franceschini)에 의해 도입된 전면적인 문화 개혁의 일환으로, 2014년 20개 국립 문화유산 기관에 특별 자치가 승인되어 처음으로 자체적으로 재정을 관리하도록 한 바 있다. 그렇지만 상대적으로 최근까지도 박물관과 미술관의 자체 창출 수익은 다른 곳으로 재분배되었다(Pirovano 2015). 이러한 이탈리아의 변화에 대한 엇갈리는 반응들이 특히 흥미로운데, 왜냐하면 자체적 자금 창출을 둘러싼 핵심적인 논쟁과 견해를 부각시키기 때문이다.

한편 재정 자율성의 보장과 자체 창출 수익에 대한 관심의 증가와 같은 변화는 언론에서 '부패를 막을 수 있는 기회'라고 널리 보도되었으며(같은 책), 자립, 탄력성, 진취성, 방문객과의 보다 적극적 관계 등을 증진시킴으로써 침체된 분야를 탈바꿈시키고 있

다. 그러나 모든 사람들이 항상 낙관적인 것은 아니었다. 모데나 시립미술관(Galleria Civica di Modena)의 마르코 피에리니(Marco Pierini) 관장은 현대미술이 아닌 지역 식품으로 구성된 전시를 개최한 후 항의하면서 사임했는데, 사임 편지에서 그 전시는 "사려 깊은 시민들보다는 소비자를 위한 관광산업"에 부응하는 것이었다고 말했다(Kirchgaessner 2014). 그 당시 피에리니 관장이 느낀 자체 수입 창출은 증대하는 미술관 상업화의 물결을 받아들인 대가였고, 궁극적으로 미술관의 진정한 목적을 '팔아치우는 행위'였다.

모금, 후원, 자선활동 그리고 '기증'

앞선 사례가 보여 주듯이 박물관과 미술관 전문직원은 얼마나 많은 자금이 필요한지, 그 자금을 어디서 구해야 할지, 각양각색의 자금 제공자가 투자에 대한 반대급부로 무엇을 원하는지 등의 쟁점들을 고려해야 한다. 더 노골적인 반대급부도 있다. 전시회에 자금을 후원하는 대신에 인쇄물에 회사 로고를 포함시키는 계약이 논의될 수 있다. 다른 반대급부는 대개 암묵적이다. 두 경우 모두 누구의 돈은 받을 수 있고 누구의 돈은 받을 수 없는지에 대한 윤리적 논쟁을 촉발할 수 있다.

예를 들어 1998년 캐나다 앨버타의 글렌보우박물관(Glenbow Museum)은 '영혼의 노래: 캐나다 원주민의 예술 전통(The Spirits

Sings: Artistic Traditions of Canada's First People)'라는 이름의 전시를 개최하였다. 이 전시회는 원주민 집단인 크리 루비콘 호수 부족(Lubicon Lake band of Cree)이 소유를 주장하는 땅에 석유 시추를 한 캐나다 셸석유주식회사(Shell Oil Canada Limited)가 거액을 후원한 사실이 드러난 후 국제적으로 격렬한 항의를 받았다(Cooper 2008: 21-23). 최근에는 영국국영석유회사(British Petroleum: BP)가 대영박물관, 테이트, 국립초상화박물관, 런던 로열오페라하우스에 5년간 1,000만 파운드(153억 6,900만 원)를 후원하였는데(BP 2015), 이에 대해서도 의견이 분분하였다. 환경 운동가들은 해당 석유 회사의 활동과 환경에 대한 전력을 언급하며 강하게 항의하는 시위를 수차례 벌였다. 일례로 2015년 9월 시위대는 대영박물관을 점거하였는데, 예술가이자 운동가인 멜 에번스(Mel Evans)는 BP가 회사 이미지를 "예술로 세탁하려 한다"며 반대하였다(Evans 2015). 그러면서 "BP가 주는 돈은 기부도 아니고 자선도 아니다. 마케팅 예산과 전략의 일부이며, 그들은 반대급부를 기대한다"고 주장하였다(Rawlinson 2015).

'선물'처럼 보이기도 하지만 기증 역시 상당한 조건이 붙을 수 있다. 유물이 손상될 경우 기증자에게 보고하라는 등 작품의 관리와 전시에 관한 법률적 세부 사항부터 특정 공간이나 심지어 박물관에 전체 이름을 붙여 달라는 요구 조건이 받아들여지곤 한다. 2013년 마이애미미술관(Miami Art Museum)은 대부분 납세자들이 막대한 자금을 대었음에도 불구하고 호르헤 페레스(Jorge M. Pérez)가 3,500만 달러(417억 5,850만 원)와 작품들을 기증한 이후,

많은 논란 속에 페레스마이애미미술관(Pérez Art Museum Miami)으로 명칭을 바꾸었다(Pogrebin 2011). 더욱이 기부자의 동기는 처음 내비친 것처럼 항상 자선 활동에 머무르는 것은 아니다. 사회에 '환원'하는 만큼이나 세금 혜택이 많을 수도 있다. 예를 들어 런던 과학박물관의 기후 변화에 관한 전시회는 자금 제공자인 로열더치셸(Royal Dutch Shell)[29]에 의해 매수되었다고 알려졌다(Macalister 2015). 이와 유사하게 미국 스미소니언박물관에 고용된 어느 과학자는 지구 온난화의 위험을 부정하는 것이 업무였는데, 화석 연료 산업계로부터 지원받은 자금을 공개하지 않았던 것으로 밝혀져 논란이 되었다(Gillis and Schwartz 2015). 두 박물관은 비판에 반박하는 입장문을 발표했다. 과학박물관은 셸의 대표자들이 큐레이터의 프로그램에 영향력을 미치지 않았다고 해명했고(Blatchford 2015), 스미소니언박물관 측은 문제가 된 과학자의 연구 결과를 거부하고 혐의에 대해 재조사하였다(Smithsonian 2015b).

공공 자금 역시 모종의 보상을 원한다는 데서 예외는 아니다. 영국에서는 공공 투자의 대가로 중앙정부가 정한 '주요 성과 지표'가 충족되어야 하는데, 이는 다음에서 좀 더 상세히 논의할 클리브 그레이(Clive Gray 2008) 같은 문화 평론가가 말한 문화의 도구화라는 결과를 낳게 된다. 많은 사람들은 기부자들이 기대하는 반대급부에 멈칫하곤 하지만, 문화사학자 크리스토퍼 프레일링

......

29 로열더치셸은 세계에서 두 번째로 큰 석유회사이다. 영국-네덜란드 합작 회사로 다국적 기업이며 네덜란드의 헤이그에 본사가 있다.

(Christopher Frayling)은 색다른 견해를 제시했다.

대기업이 예술에 돈을 대 주는 것은 좋은 일 아닌가? 그들은 그렇게 하지 않아도 되지만 기꺼이 후원한다. 담배 회사와 무기 제조상은 더 이상 존경할 만한 파트너로 간주되지 않는다. 비행기 한 대가 추락했다고, 어떤 단체가 항공사의 돈을 거절해야만 할까? 또는 은행이 카지노처럼 돈을 번다고 후원금을 굳이 거절해야 하나? 또는 이라크전에 참전했다는 이유로 영국 정부의 돈을 거절해야 하나?

(가디언지와의 인터뷰 2010)

기관이 서비스를 급격하게 중단하거나 감축해야 하는 상황에 이르러서야 프레일링의 주장에 동의하고, "지금은 비위를 맞출 때가 아니다"라고 주장해야 할까(같은 책)? 아울러 박물관과 미술관은 어느 정도 자금이 마련되었을 때 이 같은 태도를 버려야 할까? 그리고 만약 그렇게 한다면 어디쯤에서 멈추는 것이 적정선일까?

자율성과 도구화

박물관과 돈 사이의 복잡한 관계에 대한 고민이 결코 새로운 것은 아니다. 18세기 동안 유럽의 '공공' 박물관은 모든 사람에게 개방된 것이 아니라 "적절한 사회적 지위"를 지닌 사람들에

게만 개방되었다(McCellan 2003: 3). 미술사학자 앨런 왈라치(Alan Wallach 2003: 1022)는 1900년에서 1960년 사이를 미국 미술관 발전사에 있어서의 '벼락부자(robber baron)' 단계로 분류한다. 노동을 착취하여 재산을 모은 많은 산업 갑부들은 당시 박물관 재정을 지원하는 데 그들의 재산을 내놓았고 심지어 이사직에 올라 박물관을 장악했다. 훨씬 이전에 미술사학자 마이클 박산달(Michael Baxandall 1972: 1-3)은 15세기 이탈리아 회화를 후원자나 의뢰인을 가진 "사회적 관계의 산물"로 묘사했다. 그에 의하면 후원자들은 돈을 지불할 능력이 있는 "적극적이고 결단력이 있으며 반드시 자비롭지만은 않은 중개상"이었으며, 작품의 구성과 작품에 사용될 색깔까지도 결정하였다. 15세기에 회화는 "화가들에게만 맡겨지기에는 너무나 중요했다"(같은 책: 3). 문화 기관이 후원과 이런저런 재원에 의존하지 않았던 시기는 결코 없었다.

현대로 거슬러 올라오면 박물관과 미술관은 아마도 항상 경제적 요소에 의해 최소한 부분적으로 길들여져 온 반면, 일부 국가에서는 이제 가치가 주요하게 경제적인 것으로 옮겨 가고 있다고 여겨진다. 예를 들어 오스트레일리아의 경제전문가인 데이비드 스로스비(David Throsby)는 1967년 멕시코 회의 이후 회원국에게 '문화 정책'이 의미하는 것에 대해 유네스코가 기술한 단행본 시리즈를 어떻게 출간했는지 살펴봤다(Throsby 2010: 1-5). 이 보고서들은 "문화의 경제학에 대한 언급은 거의 없었다"고 밝힌다. 그러나 2000년대가 되면서 문화 정책이 "경제 정책의 한 부문"으로 전환되었다고 스로스비는 주장했다.

이에 대한 최근 사례를 살펴보면, 대영박물관의 닐 맥그리거 (Neil MacGregor) 관장과 영국의 재무장관 조지 오스본(George Osborne)은 2015년 9월 영국 신문 텔레그래프(The Telegraph)에 공동 기고문을 실었다. 기고문은 대영박물관이 주력 전시 중 하나인 '100대 유물 속 세계(The World in 100 objects)'를 베이징 국가박물관과 상하이에서 전시하기 위하여 중국에 보낸 일에 대한 것이었다. 이 순회 전시를 위한 자금은 영국 정부가 부담하였는데, 이는 작품 설명을 중국어로 번역하여 "최고의 영국 문화를 중국 관람객에게 소개하는" 문화 활동과 프로젝트를 위한 자금 총 600만 파운드(92억 2,140만 원) 지원의 일환이었다(Osborne and MacGregor 2015). 다음에 인용된 기사에는 문화 교류와 교육, 국민적 자부심에 대한 그들의 생각과 영국-중국 간 교역과 관광, 투자 증대를 위한 경제적 동기와 포부가 복합적으로 담겨 있다.

사람들은 재화를 교환하면서 생각도 교환하곤 한다. 국가 간 교역은 새로운 상품뿐 아니라 새로운 것에 대한 발견과 사고방식의 전환, 영국인을 둘러싼 세계에 대한 이해를 넓히는 계기를 제공해준다. 또한 상업과 문화는 밀접한 관계가 있다. 그 때문에 영국과 중국이 상업적 유대 관계를 넓히고 발전시킴에 따라 양국 간의 문화적 연계가 가까워지고 강화되는 것은 당연한 수순이다. (…) 이러한 교류 아래에는 경제적 목표가 숨겨져 있다. 영국-중국 간 유대를 강화한다면 영국에 더 많은 투자와 중국인 관광객을 불러모을 수 있다는 것이다. 성장과 개혁, 혁신을 위한 양국 간의 동반

자 관계는 이미 양방향에서 기록적인 수준의 투자와 교역이 일어나도록 돕고 있긴 하지만, 향후 영국이 할 수 있는 일들이 훨씬 더 많다. 이것이 올해와 같이 양국 관계 도모에 주력하는 해, 즉 첫 번째 영국-중국 간 문화 교류의 해에 우리가 경제와 국민 개개인 모두에게 혜택이 돌아가게 하기 위하여, 새로운 시장을 열기 위하여 새로운 기회를 탐색하는 이유이다. 이는 궁극적으로 파운드화와 인민폐의 교류 이상을 목표로 한다. 그보다는 오히려 영국의 문학, 연극, 회화와 박물관 안에 있는 것들, 즉 하나의 국가로서 영국이 누구인지를 표현하는 문화를 교류하자는 것이다.

(Osborne and MacGregor 2015)

당시 영국 정부는 새로운 원자력 발전소를 건설하고 영국 원자력 산업에서 중요한 역할을 할지도 모를 중국 정부와 협상 중이었고, 이는 2016년에 공식적으로 합의되었다.

또 다른 사례는 경제적 수익률을 강조한 예이다(예컨대 최근 영국의 한 보고서에 따르면 지방 정부가 1파운드를 지출할 때마다 4파운드의 추가 자금 지원이 이루어진다는 점을 강조했다)(Local Government Association 2013: 2). '조건부 가치측정(contingent valuation)'이라 불리는 이 접근방식은 영국의 볼턴박물관, 도서관 및 아카이브 서비스(Bolton Museum, Libraries and Archives Service)(Art Council England 2012), 오스트레일리아의 퀸즐랜드박물관(Queensland Museum) (The State of Queensland, Queensland Museum 2009) 등에서 시도되었다. 이러한 방법은 해당 경험에 대해 대중이 느끼는 금전적 가치

를 측정하기 위하여 대중들이 박물관에 세금으로 얼마를 지불할 의사가 있는지 묻는 질문도 포함되었다. 이러한 접근방식의 문제점은 모든 것에 금전적 가치를 부여할 수 있다는 가정에서 출발한다는 점이다. 그러나 금전적 가치가 값어치를 판단하는 주요 가치 체계가 된다면 많은 문제가 생길 수 있다. 여러 사람들이 언급했던 바처럼(Scott et al. 2014), 박물관과 미술관을 보다 넓게 문화적, 사회적, 공공적 가치의 차원에서 바라보는 관점이 더 중요하다.

또 다른 접근방식은 '사회적 투자 수익률(SROI, Social Return On Investment)' 방법인데, 일종의 "사회적 계량"을 목적으로 한다(BOP Consulting 2012: 9). 이 과정에서 다양한 (긍정적·부정적) 영향력이 이해 당사자와 관람객에 의해 확인되고 평가된다. 보다 구체적으로 설명하자면, 총비용과 총이익 간 비율을 내기 위해 각각의 영향력마다 재정적인 대용물들을 설정한다(같은 책). 여기서 일정 정도의 재정적 수치에 이르지 못하면 다른 종류의 '사회적 수익'이 제안되기도 하며 강한 비난을 받는다. 예를 들어 영국에서 공공 자금은 팔길이원칙[30]에 의거해 배분되곤 한다. 즉 재무부가 문화미디어체육부(DCMS)와 같은 여러 독립 기관에 자금을 배분하면 그 후 그 기관들의 자체적인 판단에 의거해 자금이 배정된다. 1980년대 이후 박물관과 미술관은 사회적 통합이나 청소년 범죄 예방 등 보다 광범한 전략적 목표와 정해진 '핵심 성과 지표'에 기

.......

30 팔길이원칙(The Arm's Length Principle: ALP)은 1945년 영국에서 처음 고안된 개념이다. '팔길이만큼 거리를 둔다'는 뜻으로, 주로 문화산업 정책 분야에서 중앙정부나 공무원이 일을 집행하는 데 있어 당사자에게 간섭하지 않는 것을 의미한다.

여하는 결과를 냄으로써 자금을 지원할 타당성을 입증해야만 했다. 이것은 도구주의적 견해로 이어지는데, 즉 박물관과 미술관은 더 이상 (그 자체로 가치 있지 않고) '본질적' 가치를 잃었으며 오직 정부 정책의 도구로써만 기능한다는 것이다(Holden 2005). 클리브 그레이(Clive Gray) 같은 이들은 박물관과 미술관이 그들의 유용성을 입증하여 한정된 공공 자금을 더 많이 받기 위해 그러한 어젠다에 스스로를 연계시킨 셈이라고 주장한다(Gray 2002). 이것은 분명 어디에나 있는 경우는 아니다. 그렇지만 영국에 한해서 박물관과 미술관의 본질적·문화적 가치를 다시 설명하기 위해, 그리고 더욱 적절한 가치 측정 시스템을 구축하기 위해, 박물관과 미술관학 학자들뿐 아니라 현직에 있는 이들이 이러한 입장을 표방하고 시도하였다(Holden 2005).

문화 정책의 영향

문화 정책, 즉 정부가 문화에 대해 이해하고 결정하는 방식은 박물관과 미술관에 결정적이고 지대한 영향을 미친다. 이는 정부와 공공 영역이 관련된 메커니즘에 의해서 이루어진다. 그러나 특별한 관계와 원칙, 결정에 대한 책임이 항상 고정되어 있는 것은 아니다. 오스트레일리아의 문화 정책 연구자 제니퍼 크레이크(Jannifer Craik)는 전 세계 문화 정책을 다음과 같이 네 가지 모델로 나누었다.

- 후원자(Patron): 후원자 모델은 뛰어나다고 여겨지는 예술에 대해 직접적이든 간접적이든 국가의 자금 지원이 가능하도록 한다(예컨대 팔길이원칙을 통해).
- 건축가(Architect): 건축가 모델에서 문화는 국가의 책임이 아니라 전담 부처의 책임이다. 이 모델은 문화 정책이 문화에 대한 사회 복지적 차원이나 국가의 목표에 맞춰지게 하기 때문에 중재적인 것으로 간주된다.
- 기술자(Engineer): 기술자 모델에서 정부는 문화를 소유하고, 창작자들은 국가의 정치적 어젠다를 적극적으로 반영하도록 요구된다. 이것은 공공연하게 정치적인 형태의 문화를 초래하고, 국가적인 우선순위와 일치한다.
- 조력자(Facilitator): 이 모델의 특성은 '간섭하지 않는' 것이다. 이것은 문화 생산에 적합한 상태를 만들고(즉, 감세 조치를 통해), 그리고 간접적으로 돈을 대는 후원으로 문화·예술 활동이 상업적으로 살아남도록 하는 것을 목표로 한다. 여기서 정부는 누가 또는 무엇이 지원되는지 거의 간섭하지 않는다.

(Craik 2007: 1-2, Hillman-Chartrand and McCaughey 1989에서 각색)

이후 크레이크는 이 네 가지 모델에 더해 다섯 번째 모델을 하나 더 추가했다.

- 엘리트 육성자(Elite Nurturer): 이 모델에서 정부는 정기적으로 넉넉한 보조금을 줄 만한 소수의 엘리트 조직을 선정한다.

이에 대해 그녀는 두 가지 사항을 추가로 지적했다. 첫째, 이 다섯 가지 모델은 각각 강점과 약점이 있다는 점이다. 따라서 문화에 대해 생각하고 결정하는 최상의 방식은 토론의 여지를 남기는 것이다. 둘째, 문화 정책은 경제적·정치적 맥락에 따라 바뀌기 마련이다. 예를 들어 어떤 국가에서 특정 형태로 문화를 지원하는 전통을 가지고 있더라도 환경이 변한다면 정부는 대안을 찾기 위하여 '섞어 맞추기(mix and match)' 접근방식을 채택할 수 있다. 오스트레일리아 정부는 문화의 사회적 역할에 관한 다양한 기대를 충족시키고자 (오스트레일리아위원회를 통해 제공되는) '팔길이후원 모델'과 (커뮤니케이션정보기술예술부Department of Communications, Information, Technology and the Arts를 통해 제공되는) 점점 더 중요성이 높아지는 '건축가 모델' 두 가지를 섞어서 차용하고 있다고 크레이크는 언급한다(같은 책: 2-3).

이와 같이 문화 정책은 복잡하면서도 문화적, 역사적, 지리적 배경에 따라 다양하게 펼쳐진다. 또 그것은 박물관과 미술관의 개별 활동과도 중요한 관계를 갖는다. 다시 말해 문화 정책은 문화란 무엇이고, 누구를 위한 것이며, 그리고 누가 그것을 책임져야 하는지에 대한 이해를 결정짓는다. 존 홀든이 지적한 바처럼, 문화 정책 영역에서 실제로 사용되는 용어 역시 영향력이 크다(Holden 2005: 26). 예를 들어 영국에서는 군대, 농업, 산업의 영역, 교통은 모두 공공 자금을 지원받는데, 농민들은 "소득 보전 직불금(top-up payments)"이라고 불리는 자금을 지원받는 반면, 오직 예술만이 "보조금을 받는(subsidised)" 분야이다.

거버넌스, 법적 지위, 자금 지원 모델

박물관과 미술관에서 일상적 의사결정뿐 아니라 조직의 우선 순위는 전적으로 통제되지 않는 어떤 요인에 의해 영향을 받는다. 작동 중인 거버넌스 체계, 취득된 법적 지위, 채택된 자금 지원 모 델이 바로 그것이다. 여기서 '거버넌스'라는 용어는 특정한 실체 의 국가(즉 영국 정부)를 말하는 것이 아니라 지배의 행위나 방식을 가리킨다. 이것의 중요한 한 측면인 문화 정책에 대해서는 앞서 논의하였다. 그러나 거버넌스의 다른 측면들 역시 존재한다. 예를 들어 1999년에 영국에서 정치권력의 이양이 이루어진 이후에 잉 글랜드, 스코틀랜드, 웨일즈, 북아일랜드 행정부 4개의 지배 기구 로 나뉘었는데, 이들은 모두 각각의 의회와 국민에게 책임을 져야 한다. 또한 거버넌스에는 다음과 같은 것들이 속한다.

- 국가와 지방의 부처(departments)
- 국가와 지방의 법정 단체(statutory bodies)
- 지방 당국(local authorities)
- 비정부 공공 기관(non-departmental public bodies)
- 국가, 지방 그리고 자립 자선단체(charities)

덧붙여 스코틀랜드와 웨일즈, 북아일랜드에서 박물관과 미술 관의 운영은 예술 기관과 구분된다(예컨대 각각 스코틀랜드박물관· 미술관Museums, Galleries Scotland과 크리에이티브스코틀랜드Creative

Scotland에 의해 운영된다). 또한 영국은 유네스코의 '문화재의 불법적인 반출입 및 소유권 양도의 금지와 예방수단에 관한 협약(1970)' 등 다수의 국제 협약을 비준했다. 결과적으로 영국의 박물관과 미술관은 다른 곳과 마찬가지로, 복잡한 거버넌스 내에서 운영되며 다양한 규칙과 규정의 제한을 받는다.

박물관이나 미술관의 법적 지위와 자금 지원 모델에도 일정한 조건과 혜택이 따른다. 예컨대 전 세계 많은 박물관은 자선단체[31]이다. 영국에서 자선단체는 '유한회사'에 속하는데, 이는 이 사회의 구성원들이 법적 테두리 내에서만 행동한다면 개인적으로 박물관의 활동에 법적 책임을 지지 않는다는 의미에서 그렇다(Hebditch 2008: 3). 또한 영국에서 자선단체라 함은 박물관이 건물의 법정 세금을 80퍼센트 정도 감면받을 수 있으며, 그마저도 기프트에이드(Gift Aid) 기부[32]를 통해 세금 환급을 받을 수 있음을 의미한다. 한편 미국에서 박물관은 보통 자선 트러스트(charitable trust), 협회(association) 또는 법인(corporation)의 형태를 취한다. 미국 박물관은 개인의 법적 책임, 재산을 보유하는 능력, 조직 구조에 각각 적용되는 상이한 법적 세부사항을 지니며, 비영리이면서 일정한 추가 요건을 준수하는 한 세금이 면제될 수 있다(Phelan 2014: 7-11). 그러나 트러스트의 개념이나 자선단체의 지위가 어디

·······

31 자선단체(Charity)는 자선, 교육, 종교, 문화예술 등 공공의 이익을 위해 봉사하는 것을 주 목적으로 하는 비영리 단체이다. 영국에서는 자선단체법(the Charities Act 2011)에 의거하여 등록 관리된다.
32 영국의 기부 활성화 제도. 예컨대 납세자가 자선단체에 10파운드를 기부하면, 정부는 자선단체에 25퍼센트에 해당되는 2.5파운드를 추가 지원한다.

에서나 존재하는 것은 아니며, 그것이 있다고 하더라도 항상 법적으로 등록이 가능한 것도 아니다. 예를 들어 중국의 사립박물관이라면 '사립 비영리 기관'으로 등록해야 하며, 공립 박물관과 동일한 세금 혜택을 받을 수 없다(Gao 2010을 인용한 Lu 2014).

따라서 거버넌스 체계와 법적 지위, 자금 모금 모델은 일정 정도 불가분의 관계이며, 박물관이나 미술관의 조직 구조의 형성과 실무와 함께 작동된다. 이러한 종류의 체계들이 반드시 '제약'을 의미하는 것은 아니라는 점을 유의하는 것이 중요하다. 실제로 전 세계 많은 박물관과 미술관들은 전체 전문직을 위한 최소한의 기준을 세우기 위해 자발적으로 인증 제도나 국제박물관협의회에서 제공한 윤리강령(ICOM 2013)을 따르고 있다. 박물관들이 합의된 원칙을 위반하는 데 대해 제재를 가할 수 있고 실제로 그렇게 하고 있기도 하다. 최근 고대 이집트의 세케마 상(Sekhemka statue)을 매도한 일이 있었는데, 공익보다는 "재정적인 동기"에 의해서였던 것으로 판별되어 영국 박물관협회가 즉각 "강경한 조치"를 고려하기도 했다.[33] 과거 25년 동안 영국에서는 세 군데 지역 당국이 박물관협회로부터 제재를 받았다(Atkinson 2014).

.......

33 2014년 잉글랜드 노샘프턴박물관(Northampton Museum)이 1870년 기증받은 고대 이집트 유물 세케마 상을 1,575만 파운드(242억 620만 원)에 매각하자, 잉글랜드예술위원회에서 박물관 인증을 취소하였다.

공익과 민간 시장

앞서 우리가 주장하였듯이 박물관과 미술관은 '공공' 기관이기 때문에 전 세계에서 원칙적으로 '공공선'으로 간주되며 대중에 의해 소유되지 않더라도 대중에게 봉사해야 하는 소명이 있다. 그러나 오늘날 달라진 점은 이러한 공공 기관이 점차 개인화된 세계 속에서 운영되고 있다는 점이다. 이는 전례가 없었던 일은 아니다. 박물관학자 스티븐 웨일(Stephen Weil 1983: 4)은 예컨대 미국 박물관이 대중에게 개방되고 이윤을 창출하지 않는다는 의미에서는 언제나 공공적이었지만, 초창기부터 자금과 관리 면에서나 고위 직원이 특권 사회계급 출신이라는 점에서 "완전히 사립"에 가깝다고 평가하였다. 보다 최근에 예술평론가인 클레어 비숍(Claire Bishop)은 미국의 박물관과 미술관은 이제 "공익과 사익의 구분 없이 운영되고 있는데 (…) 예를 들어 뉴욕 현대미술관은 이사진들의 최신 소장품을 활용해서 정기적으로 상설전을 다시 정비한다는 것은 잘 알려진 정설이다"고 말했다(Bishop 2014: 9).

박물관·미술관의 공익과 사익의 경계가 흐릿해지는 것은 세계 각지에서도 관심거리이다. 이러한 경우는 민간 미술시장의 폭발적 증가와 놀라운 가격 상승을 마주해야 하는 미술 관련 박물관과 미술관에서 더욱 심하다. 예를 들어 앤디 워홀(Andy Warhol)의 〈리즈(Liz)〉는 1999년 200만 달러(23억 8,620만 원)에 팔렸으나, 2007년에는 2,400만 달러(286억 3,440만 원)에 팔렸다(Adam 2014: 1). 이

와 동시에 앞서 살펴본 것처럼, 많은 국가들에서 정부의 자금 지원액은 감소하고 있다. 따라서 보다 귀중한 컬렉션을 계속 보유하고 새로운 작품을 취득하기 위해서는, 박물관과 미술관은 대중의 기증을 장려하거나 다른 해결책을 강구하는 새로운 방법을 모색해야만 한다. 필립스와 워넬은 상업적 후원을 늘리는 게 반드시 정답은 아니라고 말했다(Philips and Whannel 2013: 1-2). 그들은 '트로이 목마'와도 같은 이러한 요식행위는 기업의 이윤을 공공 경제로 밀반입하는 것일 뿐이라고 주장했다.

이러한 의견에 모두가 동의하는 것은 아니다. 미국의 문화 정책 전문가인 마크 슈스터(J. Mark Schuster)는 미국의 박물관들이 완전한 공립에서 완전한 사립으로 전격적으로 바뀐 경우는 실제로 거의 일어나지 않았으며, 그 대신 '혼종(hybrids)'으로 운영해 오곤 했다고 지적하였다(Schuster 1998: 128-9). 일례로 박물관의 건물과 부지는 지방 의회의 소유이지만 컬렉션은 국가 소유이며, 수익을 내는 박물관 숍을 운영하고 개별 전시회에 기업 후원을 받을 수도 있다. 결과적으로 슈스터는 미국을 위시한 각국에서 공립과 사립이라는 이분법은 "지나친 단순화와 오해의 소지"가 있다고 지적했다. 박물관은 "순수한 형식"이 아니라, 모든 방향으로 밀고 당기는 이윤의 집합소 같은 곳이다(같은 책).

이렇게 '이윤이 혼합되는 것'은 이례적이고 논쟁의 여지가 있는 해결책을 가져올 수도 있다. 예를 들어 영국에서 지방 정부의 자금이 줄어듦에 따라 박물관을 "지역사회에서 관리하는" 식으로 변화하고 있는데, 지방 당국 박물관을 운영하는 책임이 의회에

서 지역사회로 옮겨지는 것이다(Rex 2015). 달리 말해 한때 국가
가 대중을 대신해서 박물관을 관리하는 책임을 졌던 반면에, 현
재는 새롭게 등록된 자선단체, 트러스트 또는 지역사회 이익회사
(Community Interest Companies: CICs)의 형태로 대중의 구성원들이
박물관을 떠맡고 있는 셈이다. 이러한 움직임은 지역 주민이 지역
의 요구를 더 잘 충족시킬 수 있다는 (의뭉스러운) 이유를 대며 실
용주의적인 대안으로 제안되곤 한다. 그런데 박물관들은 이러한
이유에서 민간 부문에 자산을 매각하는 것을 피하게 된다. 박물관
운영의 재정적인 문제는 여전히 남아 있으며, 이는 정치적 결과를
초래하기도 한다. 렉스(Rex)는 "의회가 (박물관과 미술관을) 더 이상
운영할 수 없을 때, 그것을 떠안는 것은 이제 우리 시민의 의무가
아닐까?"라고 질문한다(같은 책).

관광, 여가와 마케팅

그런데 어떤 이는 박물관이나 미술관을 운영하라는 도전을 받
아들이기를 원하지 않을 수도 있다. 그럼에도 불구하고 이 책의
앞부분에서 살펴본 것처럼 엄청나게 많은 수의 방문객들이 매년
박물관을 방문한다. 아트뉴스페이퍼에 따르면, 2014년에만 926만
명이 프랑스 루브르박물관을 방문했고, 669만 5,213명이 대영박
물관에 갔다. 또한 런던 내셔널갤러리는 641만 6,724명을 끌어들
여서 전 세계에서 가장 많이 방문하는 미술관 상위 3위를 차지했

다(Art Newspaper 2015: 2).

　이 중 상당한 비율은 대개 관광객이 차지한다. 예를 들어 타이완의 국립고궁박물원은 2014년 최고 관람 상위 3개 전시회를 모두 열었는데, '당인(唐寅)의 서화' 작품 전시회에는 하루에 12,000명 이상이 방문했다. 그러나 이 박물관의 총 관람객 중 3분의 1만이 타이완 현지인이고, 절반은 중국 본토에서 왔다(Art Newspaper 2015: 2). 마찬가지로 영국 문화미디어체육부의 보고서에 따르면, 런던의 문화미디어체육부 후원 박물관들이 방문객의 40~60퍼센트를 해외에서 끌어들이는 경향이 있는 반면, 왕립병기박물관(Royal Armouries Museums)에서는 외국인 관람객이 전체 관람객의 68퍼센트를 차지한다(그림 9 참조)(같은 책: 9).

　사회학자 벨라 딕스(Bella Dicks)가 설명한 것처럼 항상 그런 것만은 아니었다(Dicks 2003: 44-47). 휴가 동안 고급문화를 향유하기 위해 "미술관과 박물관을 여유롭게 거닌다"는 생각은 아주 최근까지도 "꽤 고된 일처럼 들렸던" 반면, 해외 여행은 상대적으로 새로운 현상이다. 그러나 딕스가 지적했듯이, 현재는 많은 박물관과 미술관이 쌍방향 경험과 쇼핑, 식사, 친구와 만날 장소를 제공하는 "여가 행선지"와 "오락 허브"로서 활약하고 그들 스스로도 그렇게 홍보하고 있다. 결과적으로 딕스는 현재는 문화적 방문이 "여행에서 기대하는 일부"가 되었다고 주장한다(같은 책). 문화 관광은 해외뿐 아니라 당일치기 여행객을 끌어들이는 데 성공한 박물관에서도 역시 큰 성과를 거두었다. 영국의 국립박물관장협의회(National Museum Directors' Council: NMDC)는 "매년 베니스시보

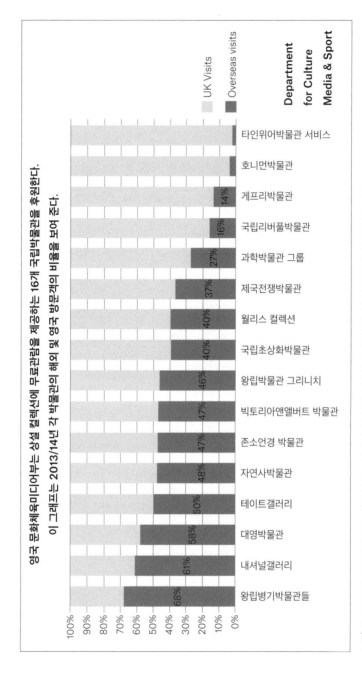

영국 문화체육미디어부는 상설 컬렉션에 무료관람을 제공하는 16개 국립박물관을 후원한다.
이 그래프는 2013/14년 각 박물관의 해외 및 영국 방문객의 비율을 보여 준다.

UK Visits
Overseas visits

Department
for Culture
Media & Sport

타인위어박물관 서비스
호니먼박물관
게프리박물관 — 14%
국립리버풀박물관 — 16%
과학박물관 그룹 — 27%
제국전쟁박물관 — 37%
월리스 컬렉션 — 40%
국립초상화박물관 — 40%
왕립박물관 그리니치 — 46%
빅토리아앤앨버트 박물관 — 47%
존소언경 박물관 — 47%
자연사박물관 — 48%
테이트갤러리 — 50%
대영박물관 — 58%
내셔널갤러리 — 61%
왕립병기박물관들 — 68%

100% 90% 80% 70% 60% 50% 40% 30% 20% 10% 0%

그림 9 2013/14년 영국 문화미디어체육부가 후원한 박물관들을 찾은 영국 국내 및 국외 방문객의 비율

다 '전시의 거리(Exhibition Road)'[34](V&A, 국립자연사박물관, 과학박물관 등)에 더 많은 여행객이 몰렸으며", 2009년 영국의 박물관과 미술관은 "10억 파운드(1조 5,370억 원)의 해외 여행객 소비를 유도하는 데 성공하였다"고 보고했다.

그러나 상황이 전적으로 긍정적이지 않을 수도 있다. 박물관학과 유산 해설(heritage interpretation) 분야의 전문가인 그레이엄 블랙(Graham Black 2012: 1-15)은 박물관과 미술관은 사실 새로운 방문객이나 반복적인 방문객을 끌어들이지 못하면서 "전통적인 관람객들을 잃고 있는 중"이라고 주장했다. 블랙이 경고한 이것은 계속되는 문화 관광의 붐에 의해 가려진 "곧 닥칠 박물관의 위기"이다(같은 책). 국립박물관들과 "관광업계의 다른 록 스타"급 미술관들은 관광객에 계속 의존할 수 있지만, 소규모의 지역 역사 박물관들은 이들과 나란히 경쟁할 수 있을 것 같지 않기 때문이다(같은 책: 43). 사실 앞서 문화미디어체육부의 도표에서 살펴본 (런던에 한 곳, 리즈에 한 곳, 포트 넬슨에 한 곳 위치한) 왕립병기박물관들이 예외적인 사례일 수도 있다. 일례로, 영국의 국립리버풀박물관과 타인위어박물관은 런던의 박물관들보다 훨씬 더 적은 해외 방문객을 맞는 것이 현실이다. 이러한 지역 박물관과 미술관이 살아남으려면 아마 블랙이 주장한 것처럼 "현재보다 훨씬 더 관광 명소와 여가 활동의 제공자" 역할을 할 필요가 있다(같은 책: 8).

.......

34 런던 사우스 켄싱턴에 있는 거리 이름. 하이드 파크와 연결되는 이 거리에는 V&A, 국립자연사박물관, 과학박물관, 왕립지리학회, 임페리얼 컬리지 런던 등이 있다.

문화를 통한 도시 재생: '빌바오 효과'

한편 문화 관광은 또 다른 효과를 가져올 수도 있다. 이 중 가장 널리 알려진 사실 중 하나가 '문화 재생(cultural regeneration)', 즉 문화가 방문객뿐 아니라 투자를 유인하여 경제적으로 쇠락하는 도시들을 개혁하는 발전 전략의 역할을 한다는 것이다. 대표적인 사례는 어려움을 겪던 스페인 북부의 탈공업도시인 빌바오(Bilbao)인데, 1997년 스타 건축가 프랭크 게리(Frank Gehry)에 의해 화려한 구겐하임빌바오(Guggenheim Museum Bilbao) 관이 건립된 이후 '반드시 찾아야 할' 문화적 행선지로 이미지를 쇄신하였다.

구겐하임빌바오는 개관 첫 해에만 예상 수치의 3배 이상에 달하는 136만 명의 방문객을 맞이하였다(Guggenheim Museum 1998). 게리의 건축물이 명품으로 널리 알려지면서 박물관은 1.98억 유로(2,777억 5,040만 원)의 관광 수익을 창출했다(같은 책). 이 경이로운 성공 때문에, 곧 전 세계 여러 도시에서 '빌바오 효과'를 재현하고자 유사한 계획을 추진하였다(Baniotopoulou 2001). 구겐하임빌바오는 흔한 도시 개발 모델의 성공 스토리로 여겨졌지만 그것을 베끼려는 시도는 실패하였다. 그 예로 새로 지은 영국의 국립대중음악센터(National Centre for Popular Music)[35]와 퍼블릭(The Public),[36] 쿼드아트센터(Quad Arts Centre)[37]는 모두 소수의 방문객과 재정난

.......

35 영국 셰필드(Sheffield)에서 1999년 개관하였다가, 2000년 6월 폐관하였다.
36 영국 웨스트 브로미치(West Bromwich)에 건립된 다목적 공간과 아트 갤러리였는데, 2013년 폐관하였다.

에서 벗어나려고 버둥거리고 있다(*Economist* 2012). 다른 문제도 존재한다. 비평가들은 경제 개발의 도구로써, 그리고 현지인보다 국제적인 방문객을 목표로 한 도구로써, 다른 무엇보다도 '슈퍼 박물관'을 설립해야 한다고 지적했다(Baniotopoulou 2001). 이러한 슈퍼 박물관에 대한 관심은 일반적으로 현대 미술 전시에 초점이 맞춰지는데, 그렇다면 인류학이나 지역사 박물관은 상대적으로 힘을 잃게 된다(같은 책).

구겐하임빌바오의 진정한 유산은 문화 재생의 메커니즘보다는 랜드마크, 즉 소위 '시그니처' 건물에 대한 높아진 주목도를 들 수 있다. 그리고 일종의 '문화 시설 프랜차이즈'에 대한 실험의 성공적인 결과였는지도 모른다. 이러한 성공에 힘입어, 아부다비에 뉴욕과 베니스, 빌바오에 이은 구겐하임아부다비(Guggenheim Abu Dhabi)를 건설하기도 했다. 아울러 핀란드의 구겐하임헬싱키는 "헬싱키의 랜드마크이자 상징이 될 가능성"을 설계의 핵심 조건 중 하나로 제시한 파리의 건축사무소 모로 쿠스노키(Moraeu Kusunoki)가 건축 설계 공모에 당선되었다고 발표했다(Guggenheim Museum 2015b). 이 구겐하임헬싱키 건축 프로젝트의 규모는 1.3억 유로(1,823억 7,830만 원)에 이른다. 그러나 헬싱키 프로젝트의 핵심 조건 중 하나로 컬렉션이나 전시는 언급되지 않았으며(같은 책), 국가의 자금 지원이 불가능하게 되자 2016년 이 프로젝트는 큰 타격을 입고 정체 중이다(Henley 2016).

........
37 영국 더비(Derby)에서 2008년 개관한 아트센터이다.

여기서 중요한 점은 박물관에서 건축물이 특별히 중요하다는 점이다. 박물관은 대개 도시의 자부심이나 현대적 발전의 상징이 되곤 한다. 이에 대한 세 가지 관련 사항이 있다. 첫째, 박물관은 일반적으로 전용 부지를 점하며, 그렇지 않을 때에는 대개 뒷말이 나오게 마련이다. 박물관은 절대로 관련 없는 영리 조직과는 부지를 공유하지 않는다. 공공 공간은 '신성한 공간'이기 때문이다. 그러나 일부 예외적인 경우도 있다. 도쿄의 모리미술관(Mori Art Museum)은 고층 건물들 중에 입지한 거대한 복합 건물의 일부 층만을 이용 중인데, 예컨대 다른 시설들이 운영하는 층들 사이에 위치해 있다.

둘째, 상업적인 민간 공간과 공공 공간의 경계가 점점 희미해지고 있다. 몇몇 개인 수집가들이 박물관이나 미술관을 짓기도 한다. 예를 들어 로스앤젤레스의 브로드(The Broad)와 런던의 사치갤러리(Saatchi Gallery)는 유명한 두 사례이지만, 차이점이 존재한다. 즉 브로드는 상설 컬렉션을 가진 박물관이고, 다른 박물관들과 동일한 규정을 따른다. 반면에 사치갤러리는 찰스 사치(Charles Saatchi) 개인의 컬렉션 작품을 보여 주는 곳이다. 비록 젊은 예술가의 작품에 자금을 투자하고는 있지만, 사치는 대개 작품을 판매하며 '시장에 편승하여' 이익을 얻는 곳이다. 또 비록 막대한 간접비와 자본을 지출하고 있지만, 이것은 어떤 의미에서 준(隼)상업적인 운영에 가깝다.

셋째, 사립 박물관은 최근 학자와 건축가들에게 독특하고 흥미로운 연구 영역이 되고 있다.

1980~2010년, 30년간에 걸친 '박물관 붐'의 투자와 결과

오늘날 박물관과 미술관을 새로 건립하려면 비전과 설립 목적을 재고하는 일이 선행되어야 한다. 지나치게 많은 박물관이 새로 지어지고 있기 때문에 특히 더욱 그렇다. 예를 들어 전 세계 95퍼센트의 박물관은 제2차세계대전 이후에 지어진 것이며(Lowenthal 1998: 3), 1980년대 "서구 전역에서 박물관 건립에 있어서 경이로운 성장"이 일어났다고 주장되었다(Aynsley 2009: 208). 특히 아시아와 중동에서의 성장률은 화려하기 그지없다. 1949년 중국에는 약 200개의 박물관이 있었다(Denton 2005: 44). 그런데 1999년에는 1,357개까지 증가했고(같은 책), 2012년에는 전국 3,500개 박물관이라는 목표에 3년 일찍 도달하였으며 그 해에만 451개의 박물관이 새로 개관했다(*Economist* 2013: 8). 마찬가지로 타이완의 박물관 수는 1980년 50개에서 1997년 149개로 급증했다(Chung 2005: 30). 최근의 "박물관 붐"은 레바논의 수도 베이루트에서도 목격되었다(Harris 2015). 또한 아부다비의 사디야트섬(Saadiyat Island) 문화 지구에 들어서는 다섯 개의 완전히 새로운 박물관 복합 건물에는 1만 3,000평 규모에 지어지는 구겐하임아부다비(Guggenheim Abu Dhabi 2015a)와 건물의 기초 공사에만 2만 1,000입방미터의 콘크리트가 들어간 건축가 장 누벨(Jean Nouvel)의 루브르아부다비(Louvre Abu Dhabi 2014)가 이에 포함된다. 동시에 뉴욕 현대미술관(MoMA 2015b)과 테이트모던(Tate 2016)부터 베를린 '박물관섬'의 총 5개 박물관에 이르기까지(Museuminsel n. d.) 많은 박물관

들이 재개발과 확장을 위한 종합적인 프로그램에 착수하였다.

여기서 한 가지 주의할 필요가 있다. 그것은 '박물관 붐'이 기능의 증가뿐 아니라 대개 각국의 독특한 여러 요인에 기인한다는 점이다. 모든 새로운 박물관이 건축에 수십억 달러를 들이는 '슈퍼 박물관'은 아니다. 샤론 맥도널드(Sharon MacDonald)는 예컨대 "대개 일상생활의 문화나 지역 유산에 집중하는 소규모 저예산 동네 박물관의 확산"을 강조했다(MacDonald 2015). 대다수 박물관이 최근 35년간 설립되긴 했지만, 정부 할당(*Economist* 2013: 8)이나 늘어난 민간 자금 지원(Harris 2015)보다 "현지 지역사회의 이익에 부응하는" 웨일즈의 박물관들이 바로 이러한 예이다(Museums, Libraries and Archives Wales 2010: 4).

빠른 건축 속도가 어려움을 야기하기도 한다. 중국에서는 다수의 새로운 박물관이 컬렉션과 큐레이터가 부족하다고 한다. 이에 이코노미스트 지는 이 많은 전시 공간을 어떻게 채울 것인지 의문을 제기하였다(*Economist* 2013: 8). 루브르아부다비의 새로운 계획이 발표되었을 때, 아부다비 공무원들이 '루브르'라는 이름을 사용하는 데 드는 로열티에만 4억 유로(5,611억 6,400만 원)를 지불해야 한다는 사실이 드러났다. 그 때문에 "많은 큐레이터와 미술사학자, 고고학자를 위시한" 4,700여 명의 사람들이 그들의 박물관은 "돈으로 살 수 없는 것이다(not for sale)"라고 하는 온라인 진정서에 서명했다(Astier 2007). 또한 지속 가능성의 문제도 있다. 2014년 "더 큰 규모의 새 건물로 옮겨간 박물관들은 전통적으로 관람객이 증가하기를 기대한다"고 보았지만(Pes and Sharpe 2014: 6),

2015년 새로운 세대의 박물관 관장들은 현상 유지를 위해서 분투하고 있다는 보고가 있다(Halperin 2015). 무엇보다 가장 걱정스러운 것은 아부다비 사디야트섬의 이주 노동자에 대한 학대와 착취 가능성에 대한 우려가 증가하고 있다는 점이다(Batty 2013).

따라서 최근의 박물관 붐은 박물관학에서 문제를 제기한다. 우리는 무엇을, 왜, 어떻게, 그리고 어떤 의미를 가지고 박물관과 미술관을 짓고 있는가? 무엇보다도 박물관과 미술관은 유물들의 집인가, 아니면 그것들은 신성한 공간이자 교육 센터이거나 회합 장소, 명소 또는 현지의 '시그니처' 장소인가? 21세기에 박물관을 설립하는 목적은 무엇인가?

이 장을 나가며

문화 산업 내의 비즈니스 중 하나로서, 박물관과 미술관은 오늘날 여러 가지 중요한 문제에 직면해 있다. 누가 무엇을 위해 지불할 수 있고, 그리고 지불해야 하는가? 그리고 운영을 위한 자금 제공자들은 그에 대한 보상으로 어떤 것을 원하는가? 박물관은 왜, 그리고 누구를 위해 지어지는가? 그리고 경제적 쇠락의 시기에 우리는 박물관을 어떻게 계속 운영할 수 있을까? 혹은, 꼭 운영해야만 할까? 각각의 경우에 고려해야 할 규정과 제한이 있고, 얻을 수 있는 혜택과 수행되어야 할 무언의 의무가 있을 것이다. 어느 시각에서는 관대한 선물처럼 보이는 것이, 다른 시각에서는 냉

소적인 마케팅 책략으로 간주될 수도 있다. 앞서 우리가 주장한 것처럼, 이러한 문제에 대한 사람들의 반응은 우리가 국가(들)와 대중(들), 문화(들) 사이의 관계라고 이해하는 것에 관한 철학적 관점에 달려 있다. 마찬가지로 많은 것이 공공적으로 지원되어야 하는 것과 시장의 힘에 맡겨져야만 하는 것에 대한 사람들과 정부의 일반적인 전제에 달려 있다. 궁극적으로, 우리가 이 장에서 논했던 많은 것들은 개인과 사회가 무엇이 문화적 가치라고 이해하는지, 그리고 이것이 어떻게 가장 잘 표현되고 측정되는지로 요약된다. 2장에서 제시하였듯이 초기에는 개인 컬렉션에 불과하던 것이 공공 기관으로 전환된 이후 이러한 쟁점들은 주변부에만 존재했다. 그렇기에 앞서 언급한 다수의 핵심적인 쟁점들은 전혀 새로운 것이 아니다. 과거와 비교해 변한 것은 질문들과 제시된 대답의 틀뿐이다. 한 가지 분명한 점은 박물관이나 미술관의 재정에 관한 결정은 기관 자체의 목적과 미래에 대한 전략일 뿐만 아니라, 공공적인 문화에 대한 생각의 결정이라는 것이다.

05

박물관 전시와 해석, 학습

전시란 무엇인가

물건은 어디에나 있다. 집에 있는 벽난로 위의 사진들, 욕실 선반에 뒤섞인 세면도구, 그리고 서랍 속에 밀어 넣어 둔 비닐봉지들이 서로 다른 물건들인 것 같지만, 우리는 그것들을 정기적으로 세심하게 선택하고 정리한다. 직장과 가게, 공공 공간, 슈퍼마켓에서도 우리는 특정한 방식으로 진열되어 있는 물건을 보곤 한다. 우리는 우리의 책상 위에 놓인 작은 물건은 개인적인 가치를 지니며 문구점 벽장에 있는 것은 그럴 가능성이 낮다는 점을 알고 있다. 우리는 색상, 배치, 심지어 선반 높이의 변화를 유심히 관찰하면서 백화점 진열대를 어떻게 훑어봐야 하는지도 알고 있다. 가게의 진열장 안에서 단독으로 화려한 조명을 받는 핸드백은 가격을

물어 볼 필요도 없이 값비쌀 것이고, 좁은 공간 속에 잔뜩 들어 있는 많은 물건은 저렴할 것 같이 여겨진다. 달리 말하면, 우리는 물건에 대해 단순히 '보는' 것 이상의 뭔가를 하는데, 즉 우리는 의미와 가치, 중요성을 추론하기 위해 끊임없이 물건을 '해석'한다.

앞서 언급한 물건을 전시하는 일련의 방식은 박물관이나 미술관 공간을 연상시키는 것처럼 보인다면, 이는 합당한 이유가 있다. 즉 박물관과 미술관에서 유물이 전시되는 방식은 다른 곳에서 물건을 전시하는 데 직접적으로 영향을 미친다. 이것은 종종 가치가 의심스럽다고 인식되는 물건의 가치를 높이기 위해 의도적으로 이루어진다. 예를 들어 마크 모스는 나이키 소매점에서 스포츠용품을 전시할 때 화려한 조명 아래 "박물관 전시처럼 꾸며진 유리 진열장" 안에 진열하면서 운동화와 옷과 다른 부대용품이 "매력적인 분위기를 완비한 예술적인 물건"으로 완전히 탈바꿈한 것처럼 보이기를 바란다고 설명한다(Moss 2007: 104). 나이키가 희망했던 이 '특별함'은 고립된 물건에서 생기는 요소가 아니라, 물건이 전시되는 방식을 통해 일부 달성된다. 그런데 금전적인 가치만이 박물관 전시 전략이 우리에게 전달하려고 하는 유일한 것은 아니다. 그림 10에 제시된 보우스박물관(The Bowes Museum)의 전시실 같은 어떤 시대의 전시실을 떠올려 보라. 이러한 전시실은 우리가 '진짜(authentic)'처럼 느끼도록 하는 방식으로 컬러 벽면과 뒤섞인 가구, 예술품과 여타 유물들을 가지고 있는 경향이 있다. 즉 우리가 상상하는 것처럼 과거에 그것들을 마주쳤을지도 모른다. 이와 대조적으로 런던의 V&A에 전시된 아

그림 10 프랑스 제2제정 시기 유행하던 가구로, 존(John)과 조세핀 보우스 (Josephine Bowes) 부부에 의해 소유되고, 1850년대~1860년대에 파리에서 사용되었으며, 현재는 보우스박물관에 전시되어 있다.

르다빌 카펫(그림 11)은 울타리에 둘러싸인 채 단독으로 전시되었을 뿐만 아니라 작품 보존을 위해 30분마다 10분씩만 조명이 들어온다(V&A 2015).

당신은 이 두 번째 카펫에 대해 다르게 받아들이는가? 그것이 전적으로 전시의 일환이라면, 방문자로서 우리는 이 카펫에 대해 어떻게 반응하고 생각하는가? 이와 같은 두 가지 상이한 형식의 전시 전략은 어떤 다른 의미, 역사적 맥락, 가치와 중요성을 강조하는가?

사실 어떠한 전시 형태도 완전히 '진짜'라고 여겨지게 할 수는 없다. 예를 들어 보우스박물관의 전시(그림 10)는 변하지 않은 채

그림 11 16세기 중반 이란 카샨(Kashan)의 마크수드(Maqsud)가 만든 아르다빌 카펫으로 현재 V&A에 전시되어 있다.

남아 있는 일종의 역사적 건물 또는 대저택, 심지어 아마 궁전에 있는 개인 식당처럼 보이므로 관람객들을 '역사 속으로 들어서게' 한다. 그러나 보우스박물관은 실제 가옥이 아니라 특별히 지어진 박물관이다. 또한 사진에서 보이는 전시실은 컬렉션 중 주요 유물을 전시하고 관람객에게 보우스의 당시 파리의 집처럼 보이도록 인상을 심어 주기 위해 설계된 일종의 합성물, 즉 무대 장치이다(de Montebello 2014: 11). 이처럼 특별하게 정리된 물건들을 과거에 실제로 접했던 사람은 아무도 없었다. 마찬가지로 아르다빌 카펫 역시 런던의 세속적인 갤러리가 아니라 원래 이란의 종교 사원을 위한 것이었다. 이는 커쉔블랫-김블렛(Kirshenblatt-Gimblett 1998: 2)이 원래 전체의 부분(fragment)이라고 부르는 것인데, 마치

'자율적인(autonomous)' 유물처럼 전시되고 있다. 두 가지 사례에 대해 곰곰이 생각해 보면, 특별한 구성과 공간 및 조명에 따라 하나는 그것의 사회적 환경 내에서 보이는 역사적 유물로 간주되는 반면, 다른 하나는 미학적으로 하나의 예술 작품처럼 전시된 것을 알 수 있다.

　이 두 사례에서 알 수 있듯이 전시 방식은 박물관과 미술관에서 일하는 모든 사람들의 주된 관심사이다. 이것은 전시가 특정 기술과 주어진 공간이라는 제한적 자원을 바탕으로 꾸린, 어떤 자료에 대한 아카이브 그 이상이기 때문이다. 무언가를 전시하는 것은 특정한 행위이지만, 박물관과 미술관이 자신들의 컬렉션을 전시하는 방식은 방문객이 개별 유물만 관람하는 것이 아니라 과거와 보다 폭넓게 소통할 수 있도록 한다. 하지만 실제 전시 행위는 유물을 인식하고 가치를 평가하는 특별한 방식을 만들어 내기 때문에 결코 중립적일 수 없다. 이것은 우리들로 하여금 이렇게 다시 질문하도록 한다. 큐레이터는 무엇에 대하여, 그리고 누구의 이야기와 역사, 생각, 가치를 보여 주면서 특별한 의미를 부여하기로 결정하는가? 만약 전시가 특정한 유형의 유물과 사회 집단에 의해 소유되거나 소유권이 주장되는 어떤 유물에 '특별한' 가치를 부여할 수 있다면, 공공 박물관이나 미술관의 책임은 무엇인가? 그리고 우리가 방문객으로서 큐레이터와 전시 디자이너가 의도한 것과 다른 방식으로 이해했거나 단서를 오독했을 때는 어떻게 될 것인가?

전형적인 전시 방식

박물관과 미술관의 전시는 대개 연대별(chronological), 주제별 (thematic), 단독(monographic), 국가별(national) 등의 전형적인 장르 중 하나에 해당한다. 각각은 일련의 암묵적인 이야기에 권한을 부여하며, 각 장르는 구체적인 역사가 있다. 큐레이터들은 특정 주제에 대한 관행적인 사고방식에 도전하기 위해 이러한 방식 중 하나를 채택한다. 이에 대한 사례는 다양하지만 예술, 민족지학 또는 자연사 같은 특정 분야의 전시는 다른 분야보다 좀 더 쉽게 특정한 접근방식을 적용할 수 있다.

연대별 전시(Chronological displays) 방식은 '호기심의 방(44쪽 참조)'과 왕실 컬렉션을 제외하고는, 박물관·미술관학에서 가장 긴 역사를 지닌다. 유럽 공공 박물관의 형성 이래 보편적인 적용 가능성을 지닌 범주들을 이용하여 합리적이고 체계적인 방식으로 컬렉션을 정리해 온 방식이다. 연대기적으로, 즉 유물의 제작 시기별로 전시함으로써 박물관과 미술관에서 일하는 사람들은 회화이든지 사회사이든지 간에 유물에 대한 보다 넓은 시야의 맥락 속에서 원인과 결과를 시사하는 특정한 연속선상에 유물들을 위치시키는 것이다. 큐레이터는 이러한 구성 방식에서 시간에 따른 변화와 그 원인을 제시하거나 확인하기를 주장한다. 이러한 과정은 19세기에 개량의 주체로서 공공 박물관이 새로운 교육적 역할을 수행하는 데 있어서 중요했다. 한때 온갖 종류의 유물이 병렬로 꽉 차 있던 전시실은 '형식'별이나 '표본'별 순서대로 전시하기 위

해 가끔 백과사전식으로 조사되곤 하였다.

연대별 전시는 전 세계에 걸쳐 매우 보편적인 방식이다. 그러나 그러한 구성 방식으로 이야기된 역사, 심지어 그러한 전시에 내포된 시간의 유형 역시 조사와 연구 대상이 될 수 있다. 예를 들어 런던 테이트브리튼의 'BP 영국 미술 산책(BP Walk Through British Art)' 전시회에서 페넬로페 커티스(Penelope Curtis) 당시 관장은 실제 제작되었을 때와 무관하게 화풍(style), 주제(theme), 운동(movement)을 기준으로 유물들을 분류하는 '미술사적 타임라인'보다 오로지 '실제 시간'에 초점을 맞추어 컬렉션을 재배열했다(Tate 2013). 결과적으로 커티스와 그녀의 팀은 그때까지만 해도 빅토리아 시기(예컨대 1800년대 중후반에 제작된 것처럼 보이는)로 여겨지던 조각인 〈리시다스(Lycidas)〉를 실제 제작 시기인 19세기 초 작품 전시실에 알맞게 진열할 수 있었다. 이 조각은 훨씬 더 근대적으로 보이는 동시대 작품들과 함께 전시됨으로써 그간 '올바르게' 여겨지던 미술사적 순서에 관한 믿음을 뒤엎었다.

더욱 중요한 점은, 시간의 개념이 국가에 따라 크게 상이할 수 있다는 것이다(2장 참조). 예를 들어 오스트레일리아의 원주민 문화에서 '꿈꾸기(The Dreaming)'[38]란 시간을 고정된 수평선(예를 들어 과거와 현재, 미래)이 아니라 세 가지 모두를 포괄하는 복합체로

.......

38 오스트레일리아 원주민이 현실 세계를 이해하고 해석하고 그 세계에서 인간의 위치를 이해하는 세계관을 가리킨다. 이는 원주민의 용어가 아니라 오스트레일리아 인류학자 윌리엄 에드워드 스태너(William Edward. H. Stanner)의 1953년 논문 제목에서 나온 것이다.

보기 때문에 결과적으로 시간은 순환적이며 나선형이고 탄력적일 수 있다. 유럽의 많은 미술관과 민족지 박물관 사이에서 전통적으로 여겨지던 역사적 시간은 최근의 연구에서 면밀하게 조사된 바 있다. 많은 미술관이 상대적으로 최근까지도 마치 유럽에 의해 미래가 창조된 양 유럽의 끊임없는 진보라는 과장된 이야기를 되풀이해 왔다는 것은 부인할 수 없다. 반대로 민족지 박물관은 마치 비서구 사회가 역사의 '바깥'에 있거나 산업 사회의 '뒤'에 있는 것처럼 변화를 경시했다. 한편 연대별 전시가 끼친 영향 중에 문제점도 존재한다. 즉 주어진 내러티브를 옹호하기 위해 유물들을 '불러들이거나' 유물들과 방문객을 어떤 큐레이터가 "역사의 컨베이어 벨트"라고 부른 것에 올려놓음으로써 그들 자체의 고유한 특성이나 보다 다양한 해석을 부정한다는 것이다(Serota 1996: 7).

한편 주제별 전시(Thematic displays)는 핵심적인 생각, 원칙, 질문 또는 특징에 따라 유물을 분류하고 정리하는 전시인데, 조금 후인 19세기 유럽에서 발전하였다. 마란디나 외(Marandina et al. 2015: 252)에게 그것은 중요한 시대적 단절을 의미한다. 연대별 전시가 '완전한 작품 목록'을 짜서 전시하려고 하는 반면, 주제별 전시는 보다 선택적이어서 적어도 자연사 박물관의 경우에는 "특정한 과학적 원칙을 조명"할 수 있는 제한된 수량의 품목을 선정해 전시하곤 한다. 그러므로 주제별 전시는 "강력한 교육적 목표"를 계속해서 지니지만(Ravelli 2006: 3), 이전에 시대별 조사를 위해 박물관을 방문했던 학자와 전문가들뿐만 아니라 "보다 넓은 범위의 방문객"의 관심을 끌 수 있도록 고안되었다(같은 책).

사실 주제별 전시는 심지어 '반역사적(ahistorical)' 전시로 묘사 되면서 역사적 접근방식의 주요 대안으로 간주되고 있는 실정이 다. 하지만 많은 주제별 전시가 일부는 연대기적 요소를 포함하 고 있기 때문에 이것은 엄밀히 말해 사실이 아니며, 주제별 전시 는 실제 다른 관점을 염두에 둔다. 예를 들어 국립미국역사박물관 의 '돈의 가치(The Value of Money)'라는 전시회는 전 세계로부터 400여 점의 유물을 모았는데, 이를 연대별로 정리하기보다는 "돈 이 전하는 정치적·문화적 메시지"와 "새로운 화폐 기술" 등을 핵 심적인 주제로 다루었다(National Museum of American History 2015). 이렇듯 주제별 전시는 보다 실용적이거나 창의적인 이유 때문에 선택될 수도 있다. 예를 들어 2001년 런던에서 테이트모던이 특별 한 비전을 띄고 새로 개관했을 때, 컬렉션을 재배열한 방식이 주요 뉴스가 되었다. 당시 테이트모던은 더 이상 연대기적으로나 미술 사 학파들과 연관 지어 전시하지 않는 대신, 다양한 시기, 화풍 그 리고 다른 작가들의 작품을 각각 병렬적으로 배치한 4개 주제의 구역으로 구성했다(예를 들어 '풍경·물질·환경'과 '누드·행위·신체').

　　어떤 관람객에게 이러한 시도는 "시공간을 가로지르는 연속 성"을 열고 탐구하도록 하며, 새롭고 흥미진진하고 유연한 이야기 와 의미를 창조할 수 있도록 한다(Blazwick and Morris 2000: 33). 한 편 그것은 다른 이에게 컬렉션의 약점을 숨기기 위한 하나의 적절 한 방식으로 여겨졌다(Alicata 2008). 앞에서 언급한 유형의 연속성 과 의미는 대개 많은 양의 문화 자본(3장에서 논의하였던)이나, 미술 사 지식의 적용을 통해 작품의 병치를 읽어 내는 능력에 달려 있다

는 것을 여기에 추가할 수 있다. 그러므로 주제별 전시는 어떤 방문객에게는 접근이 어렵거나 심지어 이해할 수 없다는 위험이 있다.

단독 전시(Monographic or 'solo' displays)는 다수의 사람이 만든 작품을 전시하는 연대별 또는 주제별 전시와 달리, 개인이나 어느 한 집단 단독에 의해(예컨대 예술가, 디자이너 또는 건축 회사) 창작된 작품을 제시하거나 단독의 개인이나 집단과 관련된 유물의 컬렉션을 전기적으로 모으는 것이다. 단독 전시는 권위가 있는 편이며 대개 창작자나 대상의 높은 지위가 필수적이다. 박물관이나 미술관도 높은 지위의 개인에 대한 최초 또는 최대 규모의 전시회를 개최하거나 새로운 작품 또는 연구를 공표함으로써 명성을 얻을 수 있다(단독 전시의 깊이와 폭은 대상이나 작가에 대한 학자적 재평가를 가능하게 한다). 예를 들어 프랑스 뢰브르노트르담박물관(Œuvre Notre-Dame Museum)에서 열린 15세기 조각가 니콜라스 드 레이드(Nicolas de Leyde)에게 헌정한 전시회에서는 드 레이드의 작품을 "가능한 한 최대로 많이 함께 모아 놓는 것을" 목표로 하였고, 이 전시는 작품들 개개에 대한 재평가로 이어져 우리가 기존에 드 레이드에 대해 가졌던 상을 바꿔 놓았다(Œuvre Notre-Dame Museum 2015).

단독 전시를 하게 되는 '영예'는 중요한데, 특히 이것은 적어도 미술계에서는 성별과 국적, 젠더뿐 아니라 매체(회화는 대개 멀티미디어 설치미술보다 더 높은 순위가 매겨진다)에 의해서도 차별받기 때문이다. 예를 들어 아트뉴스페이퍼에 게재된 할페린과 파텔(Halperin and Patel 2015: 5)의 보고서는 미국에서 2007년에서

2013년 사이 열린 590개의 단독 전시를 분석하여, 남성 작가가 전체의 약 73퍼센트를 차지하는 불균형적인 젠더 편향이 있음을 밝혀 냈다. 이것은 권위 있는 전시가 어떤 작품의 중요성이나 가치를 반영하는 것이 아니라, 오히려 그것을 구축하도록 돕기 때문에 중요하다. 게릴라걸스(Guerrilla Girls)[39](2005)의 유명한 지적처럼 "현대미술 부문의 작가 중 여성은 5퍼센트 미만에 불과하지만, 누드 그림의 대상은 85퍼센트가 여성이다." 흥미롭게도 할페린과 파텔(2015: 5)은 남성 작가에 대한 편향은 방문객에 의해서 생긴 것이 아니라고 언급하며, 방문객은 "젠더를 토대로 차별하지 않는다"고 주장했다. 그러나 여성 작가와 페미니스트 미술의 역사에도 불구하고, 단독 전시는 대부분 남자 작가들로만 채워진 사실이 강력하게 계속 지적되고 있다. 더불어 젠더 재현을 동등하게 하려는 뚜렷한 시도 역시 계속해서 발전해 나가고 있다. 예를 들어 브루클린박물관(Brooklyn Museum)의 엘리자베스새클러페미니즘미술센터(The Elizabeth A. Sackler Centre for Feminism Art)가 2007년 문을 열었으며(Brooklyn Museum 2015), "영국에서 유일하게 여성 미술인만을 대상으로 한 시각예술상"인 막스 마라 여성 미술상(Max Mara Art Prize for Women)이 2005년 제정되었다 (Whitechapel Gallery 2017).

이제 단독 전시는 아주 흔하지만 이것 역시 상대적으로 최근

.......

39 예술계 내 성차별과 인종차별 문제를 다루는 익명의 페미니스트 여성 예술가 그룹. 1985년 뉴욕에서 결성되었다.

의 일이라는 것을 기억하는 것이 중요하다. 예컨대 이전에는 대중적인 시대별 전시를 할 때 각 유형에서 한 품목만 필요로 했으므로, 한 작가에 의해 만들어진 여러 작품을 모을 필요는 없었다. 마찬가지로 시각 예술 전시회는 다양한 장르와 다수 작가의 회화들로 벽면을 덮는 프랑스의 '살롱' 스타일로 꾸리는 경향이 있었다. 논란의 여지는 있지만 아트 뮤지엄과 미술관들에서 단독 전시를 여는 게 지배적인 관행이 된 것은 1980년대 이후의 일이다(Serota 1996: 15).

국가별 전시(National displays)는 국가의 이야기에 대해 말하거나, 국가를 대표하는 것이다. 국가별 전시는 불가피하게 복잡한 역사를 지닌다. 이전에 논의한 것처럼 근대 유럽의 국민국가 개념은 18세기 후반부터 시작되었다. 더욱이 서유럽에서 각국의 경계는 20세기에 들어 크게 바뀌었다. 게다가 우리가 이미 앞에서 살펴보았듯이 박물관 건립의 역사는 전 세계에 걸쳐 제각기 다르다. 따라서 1753년 설립된 대영박물관이 "세계 최초의 국립 공공박물관"이라고 주장하는 반면(British Museum n.d.), 카타르국립박물관(National Museum of Qatar)은 이 글을 집필하는 중에도 계속 지어지고 있다. 한편 어떤 전시를 '국가별'이라고 판단하는 데에는 많은 방식이 있다. 예를 들어 어떤 유형의 박물관이나 미술관에서 어떤 전시가 국가나 국가의 어떤 측면을 재현하기 위해 일부러 계획되었을 수 있고, 반면에 국립박물관 내 어떤 전시는 그 내용에도 불구하고 단순히 장소 때문에 국가를 대표한다고 볼 수도 있다.

한편 베니스비엔날레(Venice Biennale) 등 엄청나게 많은 국제

박람회와 전시, 축제도 존재하는데, 참여 작가들은 국가의 대표가 되어 전시를 하거나 작품 전시를 위한 자금을 국가로부터 제공받는다. 따라서 이 같은 국가별 전시는 국가와 해당 국가의 정치 및 문화에 있어서 어떤 특징을 강조할지, 혹은 덜 중요하게 보이게 할지를 결정해야 한다. 국가의 역사적 범위는 다양할 수 있는데, 근대 국민 국가보다 영토와 관련하여 장구한 역사를 주장할 수도 있다. 넬이 경고하였듯이, "동일한 일을 하는 국민 국가들과는 달리 국립박물관은 상이한 국가적 배경하에서 등장하기" 때문에, 이러한 구분은 중요하다(Knell 2011: 6). 한편 사물, 사람 또는 아이디어를 국가에 할당하거나 연관시킬 때는 세심한 주의를 기울여야 하는데, 특히 개별 국가를 정의하는 견해는 시간이 지남에 따라 변하기 때문이다.

앞에서 개관한 대표적인 전시 장르들은 결코 서로 배타적이거나 그 자체로 완벽한 형식은 아니다. 예컨대 국립박물관 내에서 이루어지는 어떤 단독 전시가 연대별로 짜임새 있게 조직될 수도 있다. 생각해 볼 수 있는 다른 많은 전시 방식도 있다. 예컨대 커쉔블랫-김블렛은 특정한 배경을 재현한 '현장(in-situ) 전시'(예를 들어 디오라마 또는 시대 전시실에서 보는 것처럼)와 특정한 준거 틀에 따라 장소를 정리한 '맥락(in-context) 전시'(예를 들어 진화적 순서, 분류 체계, 형식적 관계)로 구분한다. 그러나 어떤 종류의 자료를 전시하는 데 당연한 정답이 되는 전시 방식이란 결코 없다. 또한 어느 전시 방식을 택하든지 간에 이데올로기적으로 중립적으로 보일 수 없다는 점을 강조하는 것이 중요하다. 결과적으로 박물관과

미술관에서 일하거나 학계에서 공부하는 사람들은 "근본적으로 연극적인(fundamentally theatrical)" 전시의 성격에 대해, 그리고 그 선택의 잠재적 결과에 대해 염두할 필요가 있다.

시간과 공간상에서 역사를 말하고 보여 주기

앞서 논의하였듯이 각 전시회의 전시 방식은 특정한 유형의 어떤 이야기, 즉 '역사'를 말하고자 한다. 이것은 실제로 어떻게 이루어질까? 여기서 이용되는 핵심적인 기술 중 하나는 공간의 처리와 그 공간 내에서 관람객의 시선과 신체의 처리 방식이다. 박물관과 미술관은 건축적 기준, 즉 전시 공간의 규모와 건물 내 일정한 구역에 따라 컬렉션과 유물을 나눈다. 그러한 구분은 분야나 매체별로, 또는 유물 생산자의 지리적 영역, 그들의 핵심적 생각, 그리고 주제에 의해 이루어질 수 있다. 달리 말하면 유물과 아이디어를 분류하고 분리하며 구역을 설정함으로써 박물관과 미술관에서 일하는 사람들은 공간적으로도 배열을 하는 셈이다.

공간의 배치는 대개 가치에 대한 이해를 바탕으로 한다. 다시 말해 가장 중요하다고 여겨지는 컬렉션, 핵심 유물 또는 전시가 가장 주목을 받도록 한다(예컨대 눈에 잘 띄거나 훌륭한 장소에 배치함으로써 또는 더 넓은 공간을 할애함으로써). 각각에 대한 결정은 방문객에게 그 같은 가치를 제안하거나 강화한다. 모저가 주장했듯이 "대규모 미술관의 전시는 더욱 웅장하게 보여서 더 중요하고 권

위적이라고 생각될 수 있는" 반면에, 소규모 전시실의 전시는 "친밀하게" 보일 수 있으며 "더 굵직한 내러티브 내의 하위 줄거리"를 제공한다(Moser 2010: 25).

결정적으로 우리가 중요하다고 '읽는' 것은 단지 공간의 상대적 크기가 아니라 어떤 건물 도처에 있는 다수의 공간이 우리를 안내하기 위해 어떻게 조직되고 정리되었는가에 달린 문제이다. 예를 들어 에든버러의 스코틀랜드국립박물관(National Museum of Scotland)은 7층으로 되어 있는데 각 층은 서로 다른 핵심 시기를 대표하며 연대기적으로 구성되어 있다. 그래서 관람객은 바닥 층에서 꼭대기로 걸어 올라가면서 마치 스코틀랜드 역사를 관통하는 듯 '선사시대부터 오늘날까지' 여행을 한다(National Museum of Scotland 2016). '상승'의 함축된 의미가 서양에서는 보통 긍정적이긴 하지만 이 같은 계획에는 이야기가 현재를 향한 하나의 영속적인 진보로 위계적으로 이해될 내재적 위험도 존재한다.

전시에서 유물들이 정리되는 방식은 특정한 유형의 이야기를 말할 수 있게 한다. 벽면을 따라서나 전시실의 번호를 통해 정리된 유물들의 순서는 방문객이 공간 사이를 오갈 때 펼쳐지도록 의도된 단선적인 내러티브를 만들 수 있다. 반면에 방문객이 유물의 군집 사이를 자유롭게 돌아다니도록 권장하는 전시는 박물관에 의해 만들어진 일련의 방식과는 대조적으로, 방문객이 자신들의 연결고리를 만드는 관계성이나 개별 유물의 자체 이야기를 강조한다.

이러한 논의에 대한 좋은 사례는 니컬러스 서로타가 말한 "해석" 또는 "경험"을 선호한 예술 작품의 전시들 간 구분에서 찾을

수 있다. "해석적" 접근방식은 방문객에게 미술사의 전통적인 형식을 보여 주기 위해 예술 작품을 역사적 순서대로 놓는 것이다. 이와 대조적으로 단독 작가의 작품만 보여 주는 전시는 방문객이 작품과 개인적으로 심화된 관계를 집중적으로 가짐으로써 작품에 대한 "경험"을 강조하는 것이다.

심지어 두 작품 사이의 공간이나 한 작품 주위의 빈 공간도 우리에게 무언가를 말할 수 있다. 분류학적 전시에서 작품 간의 관계는 대개 비교를 통해 이해를 촉진하도록 서로 가까이에 배치되는 식이다. 그에 반해서 단독 작품이 공간으로부터 떨어져 나와 고립되어 있을 때, 그것은 마치 단독으로 우리의 관심을 받을 만하다고 여기게 할 개연성이 있다.

달리 말하자면 우리가 유물의 의미와 중요성을 해석하는 방법은 관계에 의거한다. 즉 우리는 은연중에 작품을 광범위한 사물 세계의 일부로 이해한다. 또한 우리는 이전에 보았던 것과 공간 경로에서 우리 앞에 놓여 있는 것, 그리고 바로 옆에서 둘러싸고 있는 것과 관련하여 개별 작품을 이해한다. 이러한 이유 때문에 공간은 결코 전시의 단순한 배경이 아니다(Hillier and Tzortzi 2011: 283). 실제로 큐레이터 로버트 스토르는 공간은 "생각이 시각적으로 표현되는 매체 그 자체이다"라고 주장했다(Robert Storr 2015: 23). 우리는 여기에 두 가지 조건을 추가할 수 있다. 첫째, 모든 전시는 겉보기에는 정적이더라도 공간이나 시간 안에서 존재하며, 많은 전시는 현재에도 서로 작용을 하고 또 변하고 있다. 둘째, '공간'은 규모나 체적의 문제가 아니다. 그것은 '비어 있는' 것이 아니

라 암시적이고 명시적으로 항상 생각과 연상으로 '가득 차' 있다.

공간 다루기

공간은 전시에서 중요한 요소이지만 항상 우리 마음대로 건물을 다룰 수 있는 것은 아니다. 유물 보존 관리의 필요성 등 다른 요인이 개입할 수도 있다. 예를 들어 사진과 수채화 같은 특정 종류의 유물은 고도의 자연광에 노출되어서는 안 된다. 또 대형 조각은 좁은 문을 통과할 수 없다. 인터랙티브형 기기에는 전원이 필요하며, 이것이 작품의 설치 위치를 결정한다. 가구의 크기와 성격, 오디오 가이드, 월 텍스트와 전시설명문 등 수많은 요소들이 전체 전시가 어떻게 설계되고 형성되는지를 결정한다. 유물에 대한 오랜 관찰과 사색의 기회를 제공하기 위해, 그리고 방문객이 휴식을 취하고 사교적 교류에 참여할 수 있도록 하기 위해 의자도 필요하다. 마찬가지로 장애인을 위한 필수 접근로와 정해진 공간 내 사람들의 이동에 대한 규정은 작품을 전시할지 말지, 어디에 전시할지를 결정한다.

어떤 전시회에서 희망하는 '내용'과 작품 및 방문객의 물질적이거나 물리적인 요구 사이에 균형을 맞추는 것은 전시에서 가장 중요한 도전 과제 중 하나이다. 이러한 도전을 관통하는 주요한 사고방식은 특정한 전시회 내에서 어떤 방문객이 취할 '경로route'나 '동선pathway'에 관한 것이다. 예를 들어 만프레드 렘브루크는 여러

'이동 패턴'을 개발하였다(Manfred Lehmbruck 1974: 224-6).

　'간선(arterial)' 패턴 또는 순환(circular) 패턴: 방문객은 공간을 따라 고정된 경로로 계속 걸어가고 다시 밖으로 나온다.

　'빗(comb)' 패턴: 방문객은 한 방향으로 움직이지만, 길을 따라 작고 선택적인 벽을 지그재그로 지나간다.

　'체인(chain)' 패턴: 위와 비슷하지만, 각각 자체 경로를 가지는 일련의 크고 독립적인 공간을 포함한다.

　'별(star)' 또는 '부채(fan)' 패턴: 관람객이 탐색할 수 있는 다수의 관람 가능한 구역이 있으며, 각각은 반드시 돌아와야만 하는 하나의 중앙 구역을 통해 연결된다.

간선 패턴　　　　빗 패턴　　　　체인 패턴

별 패턴　　　　부채 패턴　　　　블록 패턴

'블록(block)' 패턴: 상대적으로 자유 선택이며, 다수의 방식으로 탐색될 수 있다.[40]

앞서 언급했듯이 어떤 패턴으로 관람하는지는 방문객이 유물에 접근하고 이해하는 방식에 큰 영향을 미칠 것이다. 그것은 다수의 방문객이 좁은 공간을 통과하려고 할 때 생기는 '병목 현상'과 같은 실제적인 결과도 초래할 수 있다. 박물관과 미술관 내에서 이용 가능한 공간은 기관 건축물의 상황에 따라 좌우되기 때문에, 예컨대 '빗' 패턴으로 만드는 것이 실제로 불가능한 경우도 있다.

박물관이나 미술관 건축은 어떤 가능성을 촉발하는 반면 다른 가능성을 폐쇄하기도 하기 때문에 대단히 중요하다. 또한 건축은 방문객이 안으로 들어서기도 전에 강력한 메시지와 가치를 전달하기 때문에, 박물관·미술관학에서 상당한 관심의 대상이다. 예를 들어 유럽 사회에서 19세기 박물관의 전통적인 건축은 교육과 권위, 전통을 상징하는 고전 사원의 디자인을 기초로 했으며, 이는 20세기에 세계 각지에서 재생산되었다. 이 건물들은 기념비적 정문과 연결되는 인상적인 계단을 통해 접근하도록 전형적으로 설계되었으며(그림 12), 따라서 계몽과 진보의 중요한 장소에 접근하는 권한을 부여한다는 느낌을 주었다. 반면에 오늘날 대부분의 현대미술관은 방문객이 계단을 올라 입장하는 '사원' 모델을 의도

.......

40 도면은 역자가 추가하였다. Manfred Lehmbruck, 1974, 'Psychology: Perception and behaviour', *Museum* 16: 224-226.

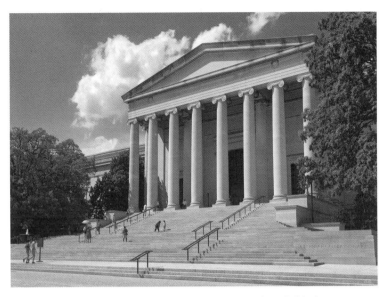

그림 12 1937년 설계되고, 1941년 개관한 워싱턴 DC의 국립미술관

적으로 피하여 다른 입장 방식을 취하는데, 그것은 보다 개방적이고 실험적으로 보일 수는 있지만 또 다른 쟁점을 지닌다(그림 13). 그러나 앞서 논의한 것처럼 모든 사람이 그러한 신호를 분명히 읽어 낼 문화 자본을 가지고 있지는 않다.

　미술관의 경우, 지난 40년 동안 예술가의 창작과 관련하여 어떤 종류의 공간이 미래에도 통용될지에 대한 지속적인 탐구와 혁명이 계속되었다. 지난 세기의 박물관 붐 와중에 많은 기관들은 부지를 확대하고 확장했다. 적어도 최근까지 개별 미술관은 새로운 유형의 작품을 수용하기 위한 목적으로 늘어났다. 그럼에도 불구하고 몇 가지 딜레마가 여전히 있다. 미술관의 공간은 고정적이어야 할까, 아니면 유연해야 할까? 그 공간은 작품과 친밀한 만남

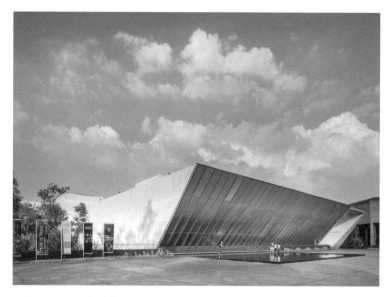

그림 13 2008년 개관한 멕시코시티의 멕시코 국립자치대학교 현대미술관

을 제공해야 할까, 아니면 보다 웅장한 공공 공간을 제공해야 할까? 예술 관람객은 아주 새로운 건물보다 고색창연한 옛날 건물에서 더 '편안함'을 느끼나? 미술관과 다른 유형의 공간 간에는 분명한 차이가 있어야 하나? (그 자체로 한 분야인) 전시 디자인의 문제도 있다. 영구적인 건축이나 전시회의 자재는 눈에 띄도록 '개성 있게' 설계되어야 할까, 아니면 가능한 한 특색 없이 있는 그대로 설계되어야 할까?

리처드 마이어(Richard Meier)의 바르셀로나현대미술관(Museu d'Art Contemporani de Barcelona) 건축 디자인은 둘 다를 포괄한다. 직사각형의 방들은 건물 밖으로 돌출된 색다른 물결 모양의 갤러리들에 의해 보완되어 있다(그림 14). 이 사례에서 보듯이, 건축과

그림 14 1995년 개관한 스페인 바르셀로나현대미술관

디자인은 전시를 만들어 가는 과정 중에 분명한 요소로서, 그리고 어떤 전시회가 조직되고 이해되는 방식에 중요한 영향을 미치는 것으로 이해될 필요가 있다(Macleod et al. 2012).

전시와 지식 사이에는 어떤 관계가 있는가

역사 박물관의 전시뿐 아니라 모든 유형의 박물관과 미술관은 단순히 사회를 반영하는 거울이나 "진실을 재현하는 그릇"으로 간주되어서는 안 된다(Whitehead 2012: 23). 그 대신 전시 방식은 모종의 지식과 의미를 구축한다. 이러한 의미는 의도되지 않았을

수도 있다. 확실히 의미는 변한다. 과학적 지식으로 인정되고 박물관 전시 실천으로 받아들여진 것은 대개 시간이 지남에 따라 이론의 여지가 생긴다. 여기서 중요한 점은 박물관과 미술관 직원이 전시 활동을 통해 지식을 구축하는 데, 그리고 우리가 지금 명백하다고 받아들이는 지식에 중요한 영향을 끼친다는 것이다. 예를 들어 고고학 유물을 예술 작품과 다르게 전시하는 것은 정상적인 것처럼 보일 수 있지만, 19세기까지만 해도 영국에서 이러한 범주('예술'과 '고고학')들은 논쟁의 대상이었다. 박물관 직원은 각 분야가 어떤 유물로 구성되어야 하며, 어디에 그것이 보관되어야 하고, 그리고 각각이 어떻게 전시되어야 하는지를 결정하는 데 중요한 역할을 한다(Whitehead 2012).

마찬가지로 후퍼-그린힐은 많은 분류 유형이 융통성을 유지하면서도 기관마다 상이하다고 지적했다(Hooper-Greenhill 1992: 7).

18세기에 제작된 은제 티스푼은 버밍엄시립박물관(Birmingham City Museum)에서는 '산업 미술(industrial art)'로 분류되며, 스톡온트렌트(Stoke on Trent)에서는 '장식 미술(decorative art)'로, V&A에서는 '은제(silver)'로, 그리고 셰필드의 켈햄섬박물관(Kelham Island Museum)에서는 '산업(industry)'으로 분류될 것이다. 각각의 경우에 티스푼의 의미와 중요성은 그에 상응하여 바뀐다.

더욱이 분류 체계가 잘못 적용될 수도 있다. 예를 들어 굿윈 외는 최근 열대 식물 표본의 58퍼센트에 '잘못된' 명칭이 부여되

었다고 주장했다(Goodwin et. al. 2015). 예컨대 자연사박물관에서 자연계의 질서 정상에 인류가 위치한다고 보는 생각은 최근 도전을 받고 있다. 애론슨과 엘지니어스는 국가별 전시는 국가에 대한 고정되고 합의된 생각을 제시하는 것이 아니라, "오히려 국가의 과거, 현재, 미래의 모델과 재현을 만들어 낸다"고 주장했다(Aronsson and Elgenius 2015: 2). 국가의 경계가 어디이며, 누가 국가에 소속되는지, 어떤 것이 그 바깥에 위치하는지에 대해 결정을 내림으로써 그렇게 한다는 것이다. 또한 박물관과 미술관 내 대부분의 유물이나 작품은 기관 바깥에서 그 일생을 시작하였으며, 수집 활동이 그 의미와 가치를 확실히 바꾸었다는 점은 기억할 만한 가치가 있다. 예를 들어 커쉔블랫-김블렛은 '민족지 유물'은 박물관에 들어올 때에야 비로소 진정한 민족지 유물이 된다고 말한다(Kirshenblatt-Gimblett 1998: 2-3).

이러한 견지에서 전시는 정치적으로도 윤리적으로도 늘 부담이 되며 잠재적으로는 우려스러운 측면도 존재하는데, 왜냐하면 "어떤 박물관, 미술관 또는 문화유적의 모든 측면이 함께하기" 때문이다(Mason 2005: 200). 이렇듯 전시의 심대한 영향력에 대한 오랜 논쟁에도 불구하고 특정 전시 방식은 여전히 표준적이거나 사실을 제시하는 것으로 흔히 받아들여진다.

'화이트 큐브'로서의 미술관

화이트 큐브(white cube) 스타일의 현대미술관들은 애초에 예술 작품을 고립된 상태로 전시하기 위해 고안된 것이기 때문에 전시의 힘에 대한 논의에 특별한 관심이 있다. 모든 시각적·텍스트적 단서들이(즉, 예술 작품을 두르는 대형 황금색 액자 틀, 컬러 벽면, 가구, 또는 심지어 다른 예술 작품과의 거리 등) 제거되었다. 방문객들이 보다 직접적으로 간섭 없이 예술 작품을 감상할 수 있도록 만들어진 곳이다. 예술평론가 브라이언 도허티(Brian O'Doherty)의 유명한 지적처럼 화이트 큐브 미술관은 다음과 같은 특징을 지닌다.

미술관은 외부 세계가 차단되어야 하는 공간이기 때문에 창문은 보통 봉인된다. 벽면은 하얗게 칠해진다. 천장은 광원이 된다. 목재 바닥은 광택이 나 있어서 당신은 불편하게 딸깍 소리를 내거나, 카펫이 폭신하게 깔려 있어서 당신의 눈이 벽면에 가 있는 동안 발을 쉬게 하면서 조용히 걷게 된다. '통제 범위를 벗어나 그 바깥에 존재하며 번창한다'는 관용구처럼 예술은 자유로워진다

(O'Doherty 1976: 15).

특히 제2차세계대전 이후 화이트 큐브 스타일의 미술관은 지나치게 가르치려고 들거나 방문자의 관심을 일방적으로 유도하는 것으로 간주되는 전시설명문이나 월 텍스트(wall text) 없이 예술 작품만을 전시했다. 이러한 아이디어는 여전히 영향력이 있다.

그림 15 테이트모던의 전시실 내부와 방문객

일부 예술가와 큐레이터들도 작품이나 그 근처에 눈길을 끄는 전시설명문을 두는 것을 거부하는데, 왜냐하면 이것이 '작품 자체가 말하는 것'을 방해하거나 주의를 작품으로부터 딴 데로 돌리게 만든다고 보기 때문이다(그림 15).

그러나 크리스토퍼 화이트헤드 교수는 문안이 없다고 해서 해석이 없는 것은 아니라고 주장한다(Whitehead 2012: xi-xvi). 오히려 해석은 "그것[작품]의 제작과 소비에 앞서고, 에워싸고 뒤따르는 모든 것", 즉 달리 말하면 방문객이 방문 전에 읽고 느끼고 이해한(혹은 이해하지 못한) 모든 것뿐만 아니라 공간, 가구, 벽면 색상 등 우리가 지금까지 논의했던 모든 것을 포함한다. 모든 전시는, 심지어 문안이 없는 전시도 특정한 방식으로 작품들을 틀 안

에 넣는다. 이것은 화이트 큐브의 경우에 특히 중요한데 문안과는 별개로 선택된 전시 방식은 간섭 없이 작품을 전시하지 못한다고 주장되기 때문이다. 오히려 화이트 큐브 스타일 전시는 작품을 실제 세계로부터 일부러 고립시키기로 선택함에 따라 "미학적 자율성이라는 미명하에 모든 사회적, 젠더적, 종교적, 윤리적 차이를" 적극적으로 은폐한다(Weibel 2007: 139). 결과적으로 화이트 큐브 스타일 전시는 마치 교회의 채플과 유사하게, 조용하고 경건한 행동을 유도하는 종교적 아이콘처럼 작품을 봉헌하는 경향이 있다(Serota 1996).

화이트 큐브 스타일의 전시는 전 세계적으로 예술 작품에 대한 인기 있는 전시 방식 중 하나로 남아 있으면서 우리가 예술 작품을 이해하고 반응하는 방식을 적극적으로 탈바꿈시켰다는 것이 핵심이다. 보다 최근에는 예술가들이 프로젝터로 투사하는 이미지를 사용하면서 갤러리에서도 영화관처럼 모든 자연광이 차단되도록 하는데, 이러한 스타일을 블랙 박스(black box) 전시 방식이라고 부른다(그림 16).

전시의 시학과 정치학

전시 행위와 지식의 구축 간 관계가 있다면, 박물관 분야에서 우리는 모든 종류의 전시를 꼼꼼하게 검토할 도구와 기술을 개발할 필요가 있다. 신박물관학에서 대개 이러한 논의는 전시의 '시

그림 16 노던현대미술관의 2006년 설치미술 작품 〈선더랜드(Sunderland)〉

학(poetics)'과 '정치학(politics)'이라는 두 가지 상호연관된 용어를 둘러싸고 집중되었다. 이 두 용어는 1988년 스미소니언재단의 국제회의 제목인 '재현의 시학과 정치학(The Poetics and Politics of Representation)'에서 나온 것이다(Stam 2005: 57).

전시의 시학은 먼저 "전시회 내에서 기저를 이루는 내러티브·미학적 패턴"이라고 규정되었다(Weil 2004: 77에서 인용). 그것은 "어떤 전시회에서 분리되지만 관련된 요소들의 내적 질서화와 결합을 통해 의미를 만들어 내는 실천"으로도 이해된다(Lidchi 1997: 168). 달리 말하면 전시의 시학은 유물들이 어떻게 분류되고 정리되며 다른 것과 연계되는지에 대한 창의적인 결정에 관한 것이다. 이때 마치 유물은 개별 단어이고 큐레이터는 어떤 이야기를 말함으로써 생각과 감정을 자극하는 작가와 같다.

한편 전시의 정치학은 "전시회가 조직되고 제시되며 이해되는 사회적 환경"이라고 규정되었다(Weil 2004: 77에서 인용). 이것은 지식이 구축되는 방식과 관련한 박물관의 권력과 역할을 뜻한다. 정치학은 항상 누가 이득을 보는가의 문제이다. 누가 다루어지고 있나? 누가 주목할 것으로 예상되고, 누구는 아닌가? 누가 실질적으로 유물들을 소유하고 있나? 그리고 그것을 심리적으로 소유, 즉 그들이 말한 이야기를 자기 것이라고 여기며 권리를 주장하고 있나?

예를 들어 20세기에 박물관과 박람회장, 세계박람회에서 원주민 전시는 매우 일반적이었다. 가장 유명한 사례 중 하나는 사라 바트먼(Sarah Baartman) 또는 호텐토트의 비너스(Hottentot Venus)로 알려진 여인이 있다. 1770년대 남아프리카공화국에서 태어난 사라 바트먼은 1810년 영국 방문에 동의하도록 설득되었다고 알려졌다. 그녀는 공개적으로 대학교와 사교 모임, 박물관에서 특이한 해부학적 양상 때문에 진기한 유물로써 전시되었다(Crais and Scully 2009). 그녀의 엉덩이와 생식기는 보통보다 상당히 컸다. 당시 이러한 특징은 사라 같은 아프리카인의 혈통은 유럽인보다 더 원시적이고, 보다 성적이며, 동물과 인간 사이의 중간이라는 인종차별주의의 증거로 간주되었다. 그래서 사라는 도발적인 옷을 입은 채 전시되었다가 결국 파리에서 동물 전시업자에게 팔려가서 생을 마쳤다(전시의 '시학'). 그녀는 과학자와 교수, 인류학자들에 의해 일상적으로 조사되었고, 하나의 인격체라기보다는 조사와 지식의 대상으로서 취급됨으로써 유물처럼 다루어졌다(전시의 '정치학').

그녀가 죽은 뒤 나폴레옹의 외과의사인 퀴비에(Cuvier)는 사라 바트먼을 해부하였고, 뇌와 생식기를 표본으로 보존하였으며, 전시를 위해 몸체를 박제로 만들고 그 위에 두개골을 묶었다. 바트먼의 유해는 1974년까지 파리의 인류박물관(Musee de l'homme)에서 대중에게 전시되었고, 그 후 수장고로 들어갔다. 1994년 넬슨 만델라(Nelson Mandela)는 프랑스 정부에게 사라를 남아프리카공화국의 고향으로 돌려보내 달라고 청원했다. 그 요청은 처음에는 그것이 더 많은 송환 요청의 길을 열어 줄 수 있고, 그녀의 유해가 연구 가치가 있다는 이유로 거부되었다. 결국 그 요청은 프랑스 정부에 의해 받아들여졌고, 2002년 남아프리카공화국 정부는 전국 여성의 날에 바트먼의 유해를 기념패와 함께 안장하는 국장의 예를 베풀었다. 남아프리카공화국 타보 음베키(Thabo Mbeki) 대통령이 그녀의 장례식에서 연설을 하기도 했다.

사라 바트먼의 사례는 전시의 시학(그녀가 전시된 방식)과 정치학(그녀의 소유권을 주장하는 권력)의 관계와, 둘 모두를 꼼꼼하게 검토할 필요성을 분명하게 해 준다. 전시는 "보여 주고 말할 뿐 아니라 또한 실천한다"는 사실도 분명하게 드러낸다(Kirshenblatt-Gimblett 1998: 6). 이 때문에 우리는 과거와 미래 둘 다에 대해 질문할 필요가 있다. 이제 전 세계 거의 대부분의 박물관 직원은 살아 있는 사람을 표본처럼 전시하는 것이 비윤리적이라는 것에 동의한다. 우리 후손들이 후일 이와 비슷한 방식으로 볼 지금 시대 전시의 시학과 정치학의 논쟁적인 사례는 무엇일까?

책임지기

　이 장에서 (그리고 이 책을 통틀어) 제시된 많은 사례들은 박물관학의 연구자이자 현직의 전문직원으로서의 우리에게 어려운 질문을 던지고 선택을 고민하도록 한다. 특정 전시에 대해 한 개인은 어느 정도 공공의 책임을 지도록 요구될까? 이 문제를 바라보는 하나의 방식은 전시를 주장으로서 간주하는 것이다. 다시 말해 모든 전시는 하나의 주장이다. 각각의 직업과 분야(미술이든 사회사든)마다 여러 입장이 있고 각각은 지위와 관심, 자원을 얻기 위해 경쟁한다. 박물관계에서 인정받기 위해서 전문직원이라면 오늘의 주요 논쟁에 대해 어떤 태도를 취하고 다른 사람에게 어떤 완전히 새로운 주장에 대해 생각해 보도록 설득해야 한다. 그렇게 함으로써 모든 전시회는 필연적으로 "어떤 진실을 주장하고 다른 것을 무시한다"(Lavine and Karp 1991: 1). 여기에는 선택의 문제도 있다. 전시에서 단지 어떤 작품을 포함시키기만 해도 그것이 높은 평가를 받는 것으로 간주된다. 즉 이는 창작자의 작품을 홍보하는 것이 된다. 이러한 의미에서 모든 전시는 큐레이터의 가치 평가에 대해 다른 사람이 동의하도록 만드는 어떤 요구이다.

　그러나 맥도널드가 강조하였듯이 전시는 보통 "특별한 과정과 맥락의 결과물로서보다는 명백한 진술"로서 제시되며, "가정과 근거, 절충, 우연은 공개적인 시야로부터 숨겨져 있다(MacDonald 1998: 1)." 그러므로 예컨대 아주 최근까지도 많은 박물관의 문안들은 익명으로 쓰여졌고, '기관의' 집단적인 목소리로 말해졌다.

이것이 유리할 수도 있다. 예를 들어 최근 한 조사는 유럽의 박물관과 미술관은 높은 수준의 공적 신뢰를 계속 누리고 있으며, 방문객은 "생각한 것"을 듣기보다는 사실에 기반한 편향되지 않은 정보를 얻기를 원한다고 밝혔다(BritainThinks 2013: 6). 그렇다면 박물관이 이러한 신뢰를 위태롭게 하는 것을 피하기 위해 '하던 대로' 계속해야 할까, 아니면 큐레이터로 하여금 스스로를 문안의 저작자로 인식하도록 격려함으로써 전시를 만들어 내는 데 누구의 역할이 결정적인지를 분명히 할 필요가 있을까?

이러한 대안은 데이비드 딘(David Dean)에 의해 검토되었는데, 그는 "방문객을 이지적인 존재, 즉 알려 주기 위해 노력할 가치가 있는 사람"으로 대우하기 위해, 전시회에 큐레이터 이름을 명기해야 한다고 믿었다(Dean 2005: 196-7). 우리는 이와 관련해 여러 해에 걸쳐 박물관에서 흥미로운 사례를 목격했다. 런던박물관(Museum of London)의 선사 전시실 입구에 그런 시도가 있었는데, "정치적으로 제시하는 것이 옳은가?(Politically Present and Correct?)"라는 해설문이 바로 그것이다.

이 전시실은 우리 현재를 반영하였습니다. 우리는 특정 장소와 개개인의 요구에 초점을 맞추고, 환경과 젠더 문제에 더 많은 중요성을 부여하여, 인간미가 있도록 과거를 구성하기로 했습니다. 이러한 관점은 장차 어떻게 평가될까요? 당신은 어떻게 생각합니까?

(큐레이터 J. Cotton과 B. Wood 1994)

이 사례는 특이해서 눈에 띈다. 전시회의 저작자로서 큐레이터의 이름을 밝히는 경우는 기획 전시회에서 더 흔하게 나타나며, 다른 박물관보다 현대미술관에서 더 일반적이다. 그러나 여기에서도 상설 컬렉션 전시는 관련자의 이름을 붙이지 않는 경향이 있다. 이러한 면에서 런던의 테이트모던은 특이하다. 상설 컬렉션 전시의 모든 방은 저작자가 밝혀진 문안이 특징적인데, 각각의 큐레이터들이 작품을 선정한 근거를 제시하고 있다. 이러한 접근방식은 대부분의 박물관과 미술관에서 여전히 흔치 않다. 심지어 저작자를 명시하였을 때 단점이 없는 것은 아니다. 예를 들어 큐레이터들은 이제 개인적으로 이름이 언급된 기획 전시회를 가지는 것을 기대할 수 있게 되었지만, 비교적 최근에 스타 큐레이터의 출현은 일부 어려움을 야기하였다. 몇몇 예술가들이 스타 큐레이터의 논지에 종속된다고 생각되어 작품 전시를 거부했으며(Green and Gardner 2016: 34), 이러한 반발에 대한 두려움 때문에 많은 큐레이터로 하여금 드러나는 역할을 줄이게끔 만들었다.

공동 제작과 공동 작업

방문객이 의미 만들기의 과정에 적극적으로 참여한다는 인식은, 방문객이 전시 작업에 직접 참여하거나 영향을 미치고 구현하는 식의 요구로 이어졌다. 3장에서 검토한 것처럼, 참여 작업과 공동 제작의 실천은 박물관의 일부 영역에서 점점 더 인기를 끌고

있는데, 사회사와 지역사회 박물관에서 특히 그렇다. 전시와 전시회 발달의 측면에서 참여는 주제나 내용을 만들어 내는 데 활용되기도 한다. 구술사, 디지털 스토리, 영화와 사진 등의 새로운 방식은 전통적인 소재들과 동등한 지위를 부여받는 것은 아니지만 관람객의 시각을 통합하기 위하여 채택되는 인기 있는 방식이다. 이러한 새로운 소재의 도입은 다양한 목소리와 대조적인 시각을 통합하기 위한 박물관의 또 다른 트렌드를 잘 설명해 준다. 이것은 박물관이 기존의 단일한 일인극의 목소리에서 벗어나, 다원적이거나 복합적인 목소리의 전시를 지향하려는 시도를 하고 있음을 보여 준다.

특히 일부 박물관은 자기 재현의 문제와 "타자를 위해 말하는 문제"에 적극적으로 주목하였다(Alcoff 1991). 전통적인 박물관을 겨냥한 비판 중 대표적인 것은 그들이 사회 내에서나 공공 문화 기관 내에서 인정받지 못한 타자를 위해, 그리고 타자에 대해 하나의 목소리로만 말했다는 것이었다. 탈식민주의 사회의 박물관은 대개 원주민이 이러한 상황을 바꾸고 그들의 이익과 그들의 방식으로 말할 기회를 얻기 위해 혁신하고자 한 주된 대상이었다. 이것은 경우에 따라 박물관의 전통적이고 제도적이며 익명의 단일한 목소리에 의문을 제기하도록 하였다.

특정 전시에서 그것은 경합하는 진실을 중시하는 역사 말하기(telling history)라는 접근방식을 낳았다. 예를 들어 워싱턴의 국립아메리카인디언박물관의 미국 정부와 북미 원주민 간 조약에 대한 전시에서는 월 텍스트에 나란히 북미 원주민과 미국 정부, 두

당사자의 시각을 대변하여 구성되었다. 그 효과는 역사에 대한 두 가지 견해 간의 차이를 극명하게 보여 주면서, 방문객들이 한쪽과 반대되는 다른 쪽을 각각 비교하도록 유도하며, 한 국가 내에서 공유된 역사에 대한 상반되는 설명이 실제 있을 수 있음을 알게 하는 것이다. 그러한 박물관에서 역사는 합의되고 확립되거나 폐쇄된 것이 아니라, 논란적이고 아주 불확실하며 논쟁에 개방된 것으로 재현된다.

해석에 대한 이러한 다원적 목소리의 접근방식은 원주민이나 식민지에 관한 박물관에 국한되는 것은 아니다. 그것은 신박물관학적 사고와 지역사회 기반의 박물관 작업의 일환으로 보다 폭넓게 그 예를 찾을 수 있다. 또한 그것은 역사가 결코 합의되지 않는, 그리고 공동체들에게 단일한 해석이 정치적으로 받아들여질 수 없다는 박물관학의 또 다른 맥락에서도 사용되었다.

다른 사례 중 하나는 북아일랜드 데리(Derry)와 런던 데리(Londonderry)의 타워박물관(Tower Museum)에 의해 발전되었다. 이 박물관은 북아일랜드 지역의 헌법상의 지위를 놓고 격렬한 갈등을 빚은 '북아일랜드 분쟁'으로 알려진 1968년에서 1998년 사이의 시기에 관한 전시를 다루고 있다(그림 17). 간단히 말해 북아일랜드에서 다수의 개신교도는 영국의 일부로 남기를 원한 반면, 소수의 천주교도는 영국을 떠나 아일랜드 공화국의 일부가 되기를 원했다. 이처럼 깊게 분열된 사회에서 단일한 역사적 설명을 재현하려는 시도는 크게 문제가 될 수 있다. 결과적으로 사건들에 대한 박물관의 해석은, 전시의 반대편에 서로 마주보면서 천주교도와

그림 17 양쪽에 다르게 색칠된 갓돌을 보여 주는 '분할의 길(The Road to Partition)' 전시실

개신교도의 시각을 모두 보여 주는 방식으로 구성되었다. 이를 통해 박물관 방문객은 쌍방의 공유된 역사에 대해 극단적으로 대립되는 설명이 존재한다는 점을 인식하도록 하였다. 동시에 박물관은 서로 다른 두 설명에 대한 인식을 대중에게 제공하고, 쌍방이 공명을 찾을 수 있는 '안전한 공간'으로서의 역할을 스스로 만들어 냈다. 이 맥락에서 북아일랜드의 일부 박물관은 화해라는 중요한 사회적 역할을 하게 되었다.

유물들은 스스로 말할 수 있는가

이제까지 특정한 입장에서 전시를 기획하는 과정에 대해 논의하였다. 이를 다음과 같이 정리할 수 있다. 즉 박물관과 미술관에서 일하는 사람들은 유물이나 작품을 선정하고 정리하고 해석함으로써 의미 있는 전시를 기획한다. 실질적으로 전체 팀은 유물이 어떤 이야기를 말할지 결정하고, 박물관과 미술관이 만들고 구현한 전시 기술, 자료적 범주, 지식 체계 내에서 개념화를 통해 유물이 스스로 '말하도록' 만든다. 이 과정에서 유물에게 생명을 불어넣는다. 박물관이 왜 원칙적으로 죽은(inanimate) 유물을 보여 주고 수집하는지에 대해 생각해 보는 것은 가치 있는 일이다. 테이트모던은 '탱크Tank'라 명명한 공간이 작품보다는 살아 있는 인간을 보여 주는, 최초의 설치미술 전용 공간이라고 설명한다(Tate 2012).

그러나 유물이 '말할 수 있다'는 생각이 처음 듣는 것마냥 낯설

지만은 않다. 앞서 살펴보았듯이, 예술 작품이 '스스로 말할 수 있다(혹은 말해야 한다)'는 생각은 이미 많은 사람이 공유하고 있다. 박물관 방문객은 가끔은 예상치 않은 놀라운 방식으로 특정 유물과 자료가 그들의 관심을 끌고 '말을 걸었다'고 증언한다. 사실 박물관이 존재하는 이유 중 하나는 우리가 상상이나 기억을 통해 물질적인 유물에 너무 많이 투자하기 때문이다. 유물은 우리로 하여금 우리 자신의 삶뿐 아니라 세계를 둘러싼 과거와 현재, 미래의 사건에 대해 생각하도록 만든다. 우리는 보통 다른 사람에게 우리가 어떤 종류의 사람이고 어떤 집단에 소속되거나 동질감을 갖는지를 보여 주기 위해 '대신 말해 줄' 유물을 택한다. 유물은 우리가 어떤 생각과 가치를 지니고 있는지를 다른 사람에게 말해 주는 동시에 우리에게도 상기시킨다. 우드와 레이섬에게 있어서 박물관과 미술관에 매우 중요한, 사람과 생각 사이의 전달자 또는 "조정자"로서 역할을 하는 것이 바로 유물이 지닌 능력이다(Wood and Latham 2014: 13). 이는 우드와 레이섬이 "네트워크화된 박물관"이라고 설명한 것처럼, 유물은 방문객과 박물관 직원 간 교환 지점(같은 책: 18)이자 세계에 대한 새로운 사고방식을 가능케 하는 수단이다.

그리고 유물은 특정한 방식의 읽기나 배치에 포함되는 것에 저항하는, 여전히 물리적으로 그리고 지적으로 아주 다루기 힘든 것일 수도 있다. 예를 들어 박물관과 미술관에서 일하는 사람들은 유물을 통해 의미를 주장하거나 심지어 의미를 만들어 내려고 하지만, 유물이 그들이 좋아하는 것을 행하거나 지지하도록 만들 수

는 없다. 시각적·텍스트적 내러티브는 보이거나 보이지 않는 외양, 역사, 용도나 맥락 등 유물의 어떤 측면을 설득력 있게 밝힐 필요가 있으며, 그렇지 않으면 박물관과 미술관의 권위를 위태롭게 한다. 역으로 유물은 보이지 않거나 잊혀진 시간 또는 장소에서 일어난 사건의 증거를 제공하고 '목격자' 역할을 하며, 그것들에 대한 강력하고 생생한 이야기를 만들기도 한다.

최근의 지적 발전은 이러한 사고방식을 발달시켰으며, 유물이 그 자체로 어떤 권력과 힘을 지닌다고 주장한다. 박물관과 미술관에 잠재적으로 생산적인 이 접근방식은 유물을 사람과 유사한 것, 즉 세계에서 행동과 효과를 발휘할 수 있는 것으로 간주한다. 2장에서 논의했듯이 이 발전의 한 가닥은 유물의 '전기(biographies)', '경력(careers)' 또는 '사회적 일생(social lives)'에 대한 재고를 수반한다. 즉 유물이 소유되고 사용되며 세상에서의 역할을 거쳐 가는 장소를 추적한다. 이것은 때때로 마치 유물의 관점에서 세계를 바라보는 과정을 포함한다.

'유물 지향 존재론(object-oriented ontology)' 같은 이론은 한 걸음 더 나아가 유물이 그 자체로 '행위자(actor)'라고 제안한다. 예를 들어 이론가 제인 베넷이 '물질의 공명'이라고 은유한 것은 "사물(things)"은 인간의 설계를 저지할 뿐 아니라 "자체의 궤적, 성향 또는 기질을 지닌 의사(quasi) 행위자 또는 힘"으로 기능한다고 주장한다(Bennett 2010: viii). 베넷은 2003년 북미에서 5,000여 만 명이 피해를 입은 정전 사태를 예로 든다. 발전소와 회로 차단기, 팬 같은 전력망 내 다양한 요소들이 우연히 함께 전기의 흐름에 변화

를 가져왔으며, 이는 결국 시스템의 과부하와 발전기 캐스케이더 (22개 원자로를 포함하여)의 자체 폐쇄로 이어졌다. 달리 말하면 정전은 인간의 행위(또는 실수)에 의해서가 아니라 일련의 상호작용, 비인간적 장치에 의해 유발되었다. 그렇다면 박물관에서 우리의 유물, 환경 장치, 컴퓨터 시스템, 그리고 다른 '사물'은 어떤 일을 하고 있나?

보는 것을 제대로 이해하기: 능동적인 방문객

박물관에서 유물만이 예측할 수 없는 행동을 하는 것은 아니다. 박물관과 미술관에서 일하는 사람들의 최선의 노력에도 불구하고 방문객 역시 다양하게 놀라운, 심지어 가끔 달갑지 않은 방식으로 전시에 반응하곤 한다. 예컨대 라인하르트와 넛슨은 미국 카네기 국립역사박물관(Carnegie Museum of National History)의 '아프리카: 하나의 대륙, 다수의 세계(Africa: One Continent, Many World)' 전시회에서 세 명의 "성실한" 10대들 사이의 대화를 듣고 이렇게 보고한다(Leinhardt and Knutson 2004: 16-17). 그 10대들은 전시회를 둘러보며 시간을 일부 보냈지만, 그럼에도 불구하고 아프리카 물품을 서남 인디언 드림 캐쳐[41]로 착각하면서 대부분 거의 다 잘못 이해했다. 예를 들어, "아프리카인은 전쟁을 많이 하지 않았고" 아프

.......
41 버드나무 줄기로 짠 그물 모양의 인디언 수제 공예품.

리카는 주요 정부나 기술을 가지지 않았다고 언급하기도 했다.

라인하르트와 넛슨의 이 사례는 핵심적인 사항을 강조한다. 전시 행위는 강력하지만 온전하지는 않다. 사실 박물관과 미술관에서 일하는 사람들에게 도전 중 하나는 "한 유물의 의미와 중요성은 기본적으로 고정되지 않는다"는 것이다(Leinhardt and Knutson 2014: 11). 어떤 문화권에서 모두에게 공유된 특정한 가정이 있을 수는 있으나, 우리는 대개 자신만의 기억과 시각, 가정을 또한 지니고 박물관에 온다. 그리고 우리가 3장에서 살펴본 것처럼 방문객은 정보가 채워지기를 기다리는 빈 용기로 박물관이나 미술관에 도착하지 않고, 방문에 영향을 주는 광범위하게 다양한 동기, 요구, 과거 경험, 생각, 가치를 지니고 온다. 달리 말하면 관람객은 스스로 능동적으로 의미를 구축한다.

방문객이 박물관과 미술관 전시에서 접한 것을 어떻게 받아들이는지를 이해하는 하나의 접근방식이 바로 '입장 내러티브(entrance narrative)'라는 견해이다. 이 견해는 도링과 페카리크가 미국 스미소니언재단에서 수행한 연구를 토대로 개발되었다(Doering and Pekarik 1996). 그들은 세 가지 독립적 요소를 설명하기 위해 '입장 내러티브'라는 용어를 개발했다.

- 기본 틀, 즉 개인이 세계를 해석하고 사유하는 기본적인 방법
- 그 기본 틀에 따라 조직된, 특정한 주제에 대한 정보
- 이러한 이해를 입증하고 지지하는 개인적 경험과 감정, 기억들

(Doering and Pekarik 1996: 20)

두 사람은 이 모델을 토대로 "방문객에게 가장 만족스러운 전시회는 자신들의 세계관을 확신시켜 주고 풍부하게 하는 방식으로 그들의 경험을 상기시키고 정보를 제공하는 것"이라고 주장한다(Doering and Pekarik 1996: 20). 이것은 중요한 난제를 제기한다. '입장 내러티브' 이론에 의하면 방문객은 세계를 보는 자신들의 기존 방식에 부합하는 전시회와 전시만을 즐기거나 찾으려고 한다. 자신이 보고 싶은 것만 보려고 하는 경향, 즉 '확증 편향(confirmation-bias)'이라고 부르는 것 때문에 그 차이가 정말 뚜렷하게 드러나지 않으면 방문객은 박물관과 미술관이 그들과 다르게 말하는 지점을 제대로 인식하지 못할 것이다. 동시에 일부 박물관과 미술관 전문직원은 방문객이 도전을 받고, 생각하도록 고무되며, 대안적인 시각을 제시하는 현대의 쟁점에 대한 토론에 참여하기를 원한다고 말한다.

이 쟁점에 대한 또 다른 시각은 셰릴 메자로스(Cheryl Meszaros 2007: 17-18)가 "모든 해석의 군림"이라고 부른 것에 대해 논의해 보는 것이다. 메자로스는 일부 박물관과 미술관이 전시를 통해 특별한 이야기를 만드는 데 엄청난 돈을 지출하지만 동시에 "한 개인의 개별적인 해석이 박물관과의 만남이 가져올 최상의 결과라는 입장을 옹호하는 "기괴한 모순"을 지적하고 있다. 심지어 의도된 메시지와 무관하거나 서로 모순된 전시도 있다. 확실히 모든 박물관이 이렇게 하는 것은 아니지만 메자로스의 주장은 통찰력이 있다. 박물관 직원은 해답을 정해 주지 않은 채 어떻게 전문 지식을 이용하고 접근할 수 있도록 하면서 관람객을 참여시키고 도

와줄 수 있을까?

이러한 논의는 많은 박물관 전문직원이 자기 기관의 목적을 생각하는 방식을 바꾸게 하였다. 박물관과 미술관은 관람객에게 교훈적인 뭔가를 보여 주고 말해 주려고 해야 할까? 그렇지 않으면 그들은 관람객과 담론적으로 관계하려고(혹은 반응하려고) 해야 할까? 한편으로 관람객이 그들 자신의 언어로 전시를 해석하도록 장려하면, 새로운 시각이나 개인만의 역사를 가질 수 있을 것이다. 그것은 모든 방문객이 평등한 입장에서 박물관에 참여할 수 있는 기회와 개인적으로 방문이 의미 있고 기억에 남을 기회 역시 열어 줄 것이다. 다른 한편, 박물관은 방문객이 만들어 내는 어떤 그리고 모든 의미를 옹호할 수는 없을까? 그렇지 않으면 방문객이 세상을 다르게 보도록 유도할 수는 없을까? 이 대조적인 두 접근방식이 어떻게 조정될 수 있을지는 여전히 논쟁의 여지가 있다.

미술관 환경에서의 방문객 행동

미술관 공간에서 방문자의 예측 불가능성에 대해서도 비슷한 논의가 있을 수 있다. 우리는 박물관·미술관학을 공부하는 학생들에게 전시에 대해 가르칠 때 기관과 관람객의 허락하에 관람객을 직접 관찰하도록 그들을 전시회 공간에 들여보낸다. 우리는 관람객이 무엇을 하는지, 어떻게 행동하는지, 어떤 동선을 따르는지, 무엇에 주목하는지, 그리고 얼마나 많이 읽는지 등을 관찰하라고 지

시한다. 그리고 학생들에게 공간의 층별 배치도를 스케치한 후 공간 내의 관람객 움직임을 추적하고 그들의 행동과 시간을 기록하도록 한다. 그 후 그들이 확인한 것을 물어 본다. 학생들의 첫 번째 반응은 보통 충격과 실망, 둘 중 하나이다. 그들은 관람객이 전시회에서 기대하는 만큼 많은 시간을 보내지 않으며 모든 것을 거의 제대로 읽지 않는다고 보고한다. 학생들은 관람객이 세세하고도 열심히 관심을 가지고 주목하면서 관람하기를 예상하지만, 관람객에게 방문은 편안한 레저 활동일 가능성이 높다. 이것은 관람객이 잘못한다거나 충분히 주의를 기울이지 않는다는 것을 의미하지는 않는다. 그보다는 방문객은 자신의 동기와 기대, 선호에 따라 다르게 행동할 것이라는 점을 인식하는 것이 중요하다는 것을 의미한다.

이 관찰은 학생에게 방문객과 해석, 전시에 대한 전혀 다른 사고방식, 즉 이용자의 관점에 대한 시야를 열어 주기 때문에 유용하다. 이것은 중요한 연구 영역이지만 너무 방대해서 여기서 모두 다룰 수는 없다. 그러나 우리는 핵심 쟁점을 보여 주는 몇 가지 시사점을 제시할 수 있다. 첫째, 공간 디자인이 억지로 그렇게 하도록 강제하지 않으면(달리 말해 우리가 이케아IKEA 스타일 배치라고 부를 수 있는 것처럼,[42] 공간을 돌아다니다가 밖으로 나가는 데 오직 한 가지 길만 있다면), 방문객은 보통 큐레이터나 디자이너가 제안한 경로를 충실하게 따르지 않는다는 것이다. 비록 공간이 어떻게 설계되고,

.......

42 저렴한 자체 조립의 디자인 가구로 전 세계적으로 유명한 스웨덴 가구 및 인테리어 회사의 매장을 말하는데, 강제 동선으로 이루어져 있다.

다양한 경로와 내러티브들이 표지판에 어떻게 명시적으로 표시되는지에 달려 있지만, 전반적으로 방문객은 자신의 관심을 따라 움직이는 경향이 있다. 예컨대 우리는 방문객이 여기저기 옮겨 다니면서 대충 읽는다는 것을 안다. 그들은 모든 영역에서 동일한 시간을 보내지도 않는다. 그들은 전시 앞 부분에서 더 많은 시간을 보낼 수 있지만 그 후 속도를 내거나 다시 늦출 수도 있다. 그들은 들락날락하면서 문안 패널을 선별적으로 읽고, 관심을 사로잡는 것을 찾았을 때에만 집중하려고 할 것이다.

방문객 행동은 방문객이 혼자인지, 친구와 함께인지, 아이들과 함께인지, 노인과 함께인지, 시간이 많은지 적은지, 그것이 그들의 첫 번째 방문인지 반복된 나들이인지, 그들이 향후 다시 올 계획인지 반복되지 않는 일회성 방문인지에 따라서도 달라질 것이다. 방문객이 입장료를 내는지, 얼마나 내는지, 또는 무료인지 여부도 방문의 체류 시간에 차이를 만드는 것 같다. 영국에서는 무료입장이 많은 관람객을 더 자주 오도록 했지만, 오히려 방문 시간이 짧아지도록 했다고 주장되고 있다. 아마 방문객이 입장료를 지불하면 돈의 값어치를 보상받기 위해 더 많은 시간을 보낼 필요성이 강해지기 때문이다. 또한 예상대로 공간 내 방문객의 행동과 전시의 참여는 주제에 대해 많이 알고 있는지 아니면 초보자인지에 의해서 크게 좌우된다. 어느 쪽이든 전시회에서 사람들이 어떻게 공간에서 움직이는지를 관찰하면서 시간을 보내 보는 것은 틀림없이 전시가 어떻게 기능하고 방문객이 전문직원이나 연구자의 예상대로 행동하거나 행동하지 않는지를 확인하는 가장 좋은 방법이다.

'교육'에서 '학습'으로

관람객이 전시에 능동적으로, 때로는 예측할 수 없게 참여한다는 인식은, 우리가 박물관과 미술관에 대해 생각하는 방식에 있어서 '교육(education)'에서 '학습(learning)'으로의 전환이라고 알려진 또 하나의 큰 변화를 가져왔다. 시간을 매우 빨리 거슬러 올라가 보면 유럽에서 18세기와 19세기 박물관과 미술관은 '공교육의 수단'으로 정보를 전달하는 것을 목표로 하였다(McClellan 2003: 5). 이 모델에서 박물관과 미술관은 확고한 형태의 승인된 지식을 통제하고 분배하는 것으로 여겨졌으며, 방문객은 다른 사람이 하는 것을 본 대로 보고 읽고 행동함으로써 정확히 동일한 지식을 취득했다. 그러나 우리는 방문객이 이처럼 동일하게 행동하거나 반응하지 않는다는 것을 안다. 오히려 방문객은 방문에 영향을 주는 자신의 경험과 생각을 지니고 박물관에 오고, 각각의 방문객은 서로 다른 메시지와 이해한 지식을 가져갈 것이다.

결과적으로 많은 학자와 실무자들은 박물관의 전통적인 '교육적' 접근방식과 지식 전달의 선형 모형에 대해 재고하기 시작했다. 예를 들어 조지 하인(George E. Hein)은 교육 이론에 의거하여 "구성주의 박물관"이라는 개념을 제안했다(Hein 1998: 156-7). 즉 "친숙한 범주들과 연관 짓지 않고서 무언가를 학습하는 것은 어려울 뿐 아니라 불가능에 가깝다"고 주장했다. 포크와 디어킹(Falk and Dierking 1992: 1)은 "상호 경험 모델"을 개발했는데, 박물관과 미술관을 개인적, 사회적, 물리적 세 가지 맥락을 포괄하는 것으로

개념화한다. 보다 최근에 사이먼(Simon 2010)은 "참여적 기관" 개념을 주창했는데, 그 설명처럼 현재 박물관과 미술관은 공동으로 참여하는 활동 및 경험을 위한 플랫폼이 되고 있는 추세이다(3장에서 논의했듯이). 이 밖에 다양한 견해가 있지만, 여기서 핵심은 박물관과 미술관에서 학습은 이제 능동적이고 복합적이며 사회적인 과정으로 이해되고 있으며, 박물관의 권위에 개의치 않거나 도전할 수도 있다는 점이다. 특히 학습은 시간이 흐르면서 훨씬 더 강조되고 있다. 예컨대 유럽과 미국, 오스트레일리아 등에서 학습은 이제 박물관의 핵심 목적이며(MLA 2004: 24), 이를 위한 자금 지원 역시 마찬가지로 늘어났다.

그러나 우리가 박물관에서 알아내거나 확인할 수 있는 학습에 대한 고정된 상은 없다는 점은 지적할 만하다(Saljö 2003: 621). 교육과 학습은 모두 사람이 무엇을 생각하고 행하는지, 시간이 지나면서 이것이 왜, 그리고 어떻게 변하는지를 규정하고 이해하기 위한 시도이다. 더욱이 개별 박물관과 미술관이 학습이란 무엇인지, 누구를 위한 것인지, 어떻게 장려하고 평가할 수 있는지를, 그리고 학습 공간으로서 전체적인 목적을 결정하는 방식은 상당히 다양하다. 결과적으로 학습부서의 직원은 학교 견학이나 성인반과 이벤트, 가족 워크숍, 즉석 체험코너, 아웃리치[43]와 참여 작업의 책임을 맡고 있다고 생각할 것이다(3장에서 논의했듯이). 또한 그들은 다

.......
43 먼 곳에 있거나 개인 사정으로 올 수 없는 사람들을 직접 찾아가서 서비스를 제공하는 것을 아웃리치(outreach)라고 한다.

양한 형태의 자료를 만들어 내거나(예를 들어 팟캐스트podcast와 비디오, 텍스트 문서), 웹 텍스트와 접근 정책을 작성할 것이다. 즉 학습 담당 직원은 전문가의 도움이 필요한 방문객, 자원봉사자 팀, 직원 대상 '전문성 개발', 이 모든 것들을 함께 책임질 것이다.

앞서 우리가 살펴본 것은 복잡하고 다면적인 실무가 가능해졌고, 전시와 해석, 학습 간의 전통적인 책임의 경계가 점차 흐려진다는 점이다. 실제로 최근의 사회 참여적인 예술 작업은 보통 교육적이라고 여겨지는 방법과 접근방식을 차용하고 있다. 즉 사회 참여적 예술가는 전시에서 작품을 보여 주는 것보다는 오히려 관람객들과 직접적으로 행하는 논의와 협업, 참여의 과정에 초점을 맞춘다. 이것은 박물관과 미술관 전문직원에게 새롭고 중요한 도전이기도 한데, 예술가들은 작품을 제공하고자 하는 대상 및 박물관의 종류에 대한 다양한 전문지식을 통해 어떻게 하면 최선의 이익을 얻을 수 있는지 알아내려고 노력하기 때문이다.

모두를 위한 박물관: 접근성 높이기

우리는 지금까지 이 장에서 박물관과 미술관이 단지 선택된 소수가 아닌 모두를 위한 것이라면 폭넓게 접근 가능한 해석과 학습, 전시 전략이 결정적으로 중요하다고 주장했다. 그러나 우리는 이것이 말하기는 쉬워도 실행하기는 매우 어렵다는 것을 경험을 통해 잘 안다.

그림 18 산드로 보티첼리의 〈수태고지(The Annunciation)〉

당신이 14세기에서 16세기경 르네상스 회화 컬렉션의 부흥을 책임지고 있다고 상상해 보라. 당신은 이 회화들이 이미 코드나 "문화적 역량을 소유한"(Bourdieu 1984: 2) 사람만이 아니라 모든 방문객에게 접근 가능하도록 하여 박물관이 현재 제시하고 있는 상징적·문화적 단서에 "올바르게" 반응하도록 만들기를 원한다(Duncan 2005: 81). 이와 같은 회화 중에 이탈리아 예술가 산드로 보티첼리(Sandro Botticelli, circa 1445-1510)의 〈수태고지(The Annunciation)〉가 있다(그림 18). 이는 종교적인 장면을 묘사하고 있으며 수학적 원근법을 사용한 것으로 유명하다. 이 작품은 길이가 약 1미터에 달하고 금박을 포함하고 있으며 한때 피렌체의 어

느 교회에 걸려 있다가 현재는 스코틀랜드 글래스고의 켈빈그로브미술관(Kelvingrove Art Gallery and Museum) 컬렉션 중 하나이다(Glasgow Museums 2008). 이 회화 작품에 대해 게시된 설명에 따르면 "아치형 건물 안에 수태고지 장면의 성모와 천사, 그 너머로 언덕이 있는 풍경이 보인다. 위쪽의 황금빛 광선은 하느님으로부터 성령이 기적적으로 통과한 것을 나타낸다"라고 쓰여 있다.

만약 당신이 이 회화 작품을 전시하고 해석한다면, 어떤 종류의 이야기를 할 것인가? 회화 작품 옆에는 무엇이 있어야 하며, 건물의 어느 부분에 그것을 배치해야 할까? 당신은 어떤 가구, 색채, 멀티미디어 기기를 사용할 것인가? 방문객이 이 회화 작품을 볼 때 어떤 지식을 학습하기를 원하는가? 당신은 이를 위해 어떻게 도울 것인가? 당신은 어떤 부대 활동이나 이벤트를 계획할 것인가? 당신은 전시설명문, 월 텍스트, 시각적인 프리젠테이션의 기준 연령에 대한 어떤 기관의 정책을 찾아볼 필요가 있을 것인가? 당신은 어떤 용어나 서체를 사용하거나 사용하지 않을 것인가? 당신은 휠체어 사용자나 유모차와 함께 온 가족들의 요구에 부응하여 전시물 사이에 충분한 여유 공간을 만들기 위해 어떤 접근 정책을 이용할 것인가? 어떻게 해설문을 만들어 서로 다른 선행 지식과 동기를 가진 다양한 방문객들이 모두 관심 있을 만한 것을 찾을 수 있도록 할 것인가? 그리고 당신은 이 모든 결정을 하는 데 도움을 받기 위해 어떤 직원에게 도움을 요청할 것인가?

우리는 이 사례를 살펴보았는데 2003년과 2006년 사이에 켈빈그로브미술관 직원들이 (많은 작품들 중 특히) 이 예술 작품과 관

련하여 스스로 이러한 질문을 해 보았기 때문이다. 직원들은 주요한 부흥의 일환으로 전시와 해석, 학습에 관한 최신 방식을 활용하여, 가능한 한 광범위한 지역 주민과 방문객과 함께 컬렉션의 경이로움을 공유하는 유물에 기반하는 스토리텔링을 가진 유연한 박물관을 만들기를 원했다(O'Neill 2007: 385). 결국 그들은 원근법의 사용을 강조하는 특별 설계된 (타이머) 조명을 투사하면서 산드로 보티첼리의 〈수태고지〉를 전시했다. 원근법의 선들이 어떻게 그림에서 기둥에 모이고 작품의 배경의 한 점을 향해 수렴되었는지를 강조하기 위해 작품 위에 겹쳐 놓은 것처럼 투사되었다. 대상에 대한 음성 해설이 포함된 프리젠테이션은 관람자가 보고 있는 것을 설명하기 위해 15분마다 반복해서 제공되었다. 주변의 다른 회화 작품들은 보통보다 낮게 걸렸고 전시설명문은 일상 언어로 쓰였다. 이 모든 시도는 관람객이 보다 오랫동안 작품 앞에서 시간을 보내도록 유도하기 위해서였다(O'Neill 2008: 330).

많은 방문객과 비평가들이 이러한 변화를 환영했으나 일부 사람들은 격분했다. 예컨대 벌링턴매거진(Burlington Magazine)의 한 사설에서는 새로운 전시와 컬렉션에 대한 "경멸적인 태도"를 드러냈고, 이들의 해석을 "건방지게 단순한" 것으로 묘사했으며, "가장 낮은 공통분모"에게 관심을 끌기 위해 기획되었다고 주장했다(Burlington Magazine 2007: 747). 이에 대해 당시 박물관장이었던 마크 오닐(Mark O'Neill)은 이미 상당한 지식을 가진 사람만이 아니라 모든 종류의 관람객이 참여해 온 미술관의 장구한 역사를 지적하면서 이러한 주장을 반박했다(O'Neill 2008: 330).

전시 행위는 항상 정교하게 균형을 맞추는 행위를 수반하는 것이 분명하기 때문에 이 사례를 예로 들었다. 이렇듯 새로운 접근방식은 역으로 기존의 방문객을 멀어지게 만들 수 있다. 그러나 이러한 위험에도 불구하고 전 세계적으로 박물관과 미술관은 더욱 쉽게 접근할 수 있고 참여할 수 있는 형태의 해석을 찾고자 계속해서 실험하고 있다. "부서를 망라한 접근방식(cross-departmental approaches)"(Whitehead 2012: xii)은 예컨대 박물관 가이드와 자원봉사자뿐 아니라 큐레이터, 학습 및 마케팅팀과 전시 디자이너를 고르게 포함하는 것이다. 이 방식은 박물관과 미술관의 핵심 관람객을 확인하기 위해(3장 참조), 넓은 의미에서 전시와 부대 프로그램이 누구에게 맞춰져야 하는지를 이해하기 위해, 그리고 접근 가능한 해석을 함께 개발하기 위해, 다양한 직원들이 전문지식을 공유하도록 한다.

사실 일부 최신 아이디어는 바로 박물관의 역사에서 나온다. '라이브 해설(live interpretation)'은 사회사 박물관에서는 일반적일 수 있지만, 이제는 월 텍스트와 팸플릿을 대신하여 또는 추가적으로, 모든 종류의 박물관과 미술관에서 차용되는 방식이다. 이 모두는 상당히 새로운 발전이며 "자기 소유물에 자부심이 강한" 부유한 후원자가 개인적으로 "특별한 관람 기회에 참석할 만큼 아주 운이 좋은 사람들에게 가능한 모든 설명을 제공했던" 초기 박물관사의 일반적인 관행의 연장이다(Schaffner 2015: 156). 이렇게 때로는 오래된 접근방식이 21세기 방문객에게도 작동된다.

이 장을 나가며

　내용이 무엇이든지 간에 모든 전시는 세상에 대해 주장을 하는 것이다. 즉 전시는 특정 유물이나 작품들이 중요하다거나, 특정 생각과 역사, 또는 가치가 중요하다거나, 또는 우리가 특정한 방식으로 세상을 보고 생각해야만 한다고 주장한다. 결과적으로 박물관과 미술관에서 일하는 사람들은 많은 근본적인 윤리적·정치적 딜레마를 다루어야 한다. '어느 유물이 선정되어야 할까? 어떤 종류의 전시 장르가 최상의 효과를 낼까? 해석을 하는 행위는 어떤 사실을 주장하거나 은폐할까? 누구의 이야기가 강조되어야 하며, 핵심 결정에 누가 포함되어야 하나?'

　그러나 전시와 해석은 아무리 잘 고안되더라도 이야기의 일부만 만들어 낸다. 방문객은 항상 능동적인 참여자이며, 심지어 어떤 경우에는 전시의 공동 제작자이기도 하다. 박물관과 미술관 종사자들은 여러 방문객들이 의미를 구축하고 전시에 참여하든지 그렇게 하지 못하든지 간에 거부하는 방식에 세심한 주의를 할 필요가 있다. 이 쟁점들은 전 세계 많은 나라의 박물관과 미술관이 "컬렉션 중심의 정체성에서 벗어나" 보다 "관람객 중심의 경험"을 향해 나아가기 때문에 어느 때보다 더 중요하다는 것이 틀림없는 사실이다(Wood and Latham 2014: 13-17).

<u>06</u>

박물관의 전망

2016년 대통령 선거를 앞두고 버락 오바마 미국 전 대통령은 당시 공화당 후보였던 도널드 트럼프의 정치적 공세에 대해 "미국에서 흑인이라는 사실이 이보다 더 나빴던 시기는 없었다"고 항변하였다. 오바마는 대중 연설에서 1890년대부터 1960년대까지 끈질기게 지속된 미국의 인종차별 제도를 언급하면서, "트럼프가 노예제와 흑인 차별 정책에 대한 윤리 전반을 이해하지 못하고 있다"고 지적했다. 또한 오바마는 "우리는 트럼프가 방문할 박물관을 가지고 있다. 그렇기에 그는 바뀔 수도 있다. 우리가 그를 교육시킬 것이다"라고 말했다(DiversityInc 2016). 여기서 오바마가 언급한 박물관은 2016년 9월 개관하여 노예제부터 현재까지의 아프리카계 미국인의 삶을 보여 주는 워싱턴 스미소니언의 국립아프리카계미국인역사문화박물관이었다(그림 19).

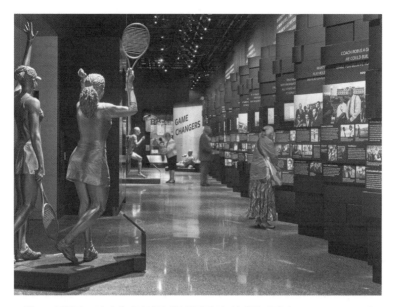

그림 19 국립아프리카계미국인역사문화박물관의 '게임 체인저(Game changers)'
전시실

　박물관이 현대 미국 정치에서 인종에 대한 대중 토론의 일부를
맡고 있다는 사실은 우리가 이 책 전체에 걸쳐 말해 온 박물관과
미술관의 중요성을 입증한다. 박물관과 미술관은 전 세계 사회에
계속해서 존재하는 중요한 공공 기관이다. 과거의 역사와 그것에
대한 대중의 이해를 형성하는 권력과 권위, 기회를 누가 가지고
있는지는 매우 중요하다. 앞서 주장했듯이 개별적인 물리적 건물
과 유물들의 컬렉션으로서뿐만 아니라 모든 사회가 과거에 관해
그들에게 중요한 것을 확인하고 가치평가하며 자신과 타자에게
전달하는 수단으로서 박물관과 미술관을 이해할 필요가 있다. 이
것은 세계 속에서 우리의 위치를 파악하는 방식에 대해 윤리적 ·

정치적·철학적 파급력을 지닌다. 간단히 말하면 사람들이 이전에 어떤 일이 일어났는지 이해하는 방식은 그들이 현재의 위치를 어떻게 이해하는지, 그리고 그들이 앞으로 어떤 일이 일어날 거라고 여기는지에 대한 생각을 구축한다. 우리는 전시된 역사와 자신과의 관계, 그리고 개인적 역사와 모두가 소속된 다양한 사회적·정치적·정체성 기반 집단에 따라, 박물관과 미술관에서 각자 발견한 것을 달리 해석하곤 한다. 즉 우리는 '우리'가 누구인지에 따라 그것들을 다르게 해석한다.

만약 우리가 정치적 의미를 지닌 사회조직을 위한 장치로서 박물관과 미술관을 바라보면, 박물관과 미술관이 왜 과거에 대한 대중의 이해를 통제하고 형성하고 영향을 미치는 권력과 권위, 투쟁의 문제와 늘 밀접한 관계가 있었는지를 알 수 있다. 박물관 방문이 단지 사람들이 비 오는 날 시도하는 단순한 여가 활동처럼 보일 때도 있지만, 정치를 사람들이 타인과 비교해서 사회에서 그들의 위치를 어떻게 이해하는지에 대한 것이라고 보면 박물관은 여전히 정치적이다. 우리가 3장의 방문객 연구에서 제시한 것처럼, 사람들이 여가 시간에 뭘 할지 선택하는 것은 박물관이 '우리 같은 사람들'을 위한 것인지 그렇지 않은지에 대한 (우리 자신과 다른 사람들의) 가정에 큰 영향을 받는다는 것을 보여 주는 구체적인 증거가 있다.

분명한 것은 사회적 기술의 한 형태로서 박물관과 미술관이 가지는 놀라운 유연성이다. 시기와 장소는 달라도 세계의 여러 사회와 그 구성원들은 그들의 목적과 신념, 가치, 현재의 필요에 적합

한 박물관과 미술관의 구성 방식을 채택했다. 이는 어떤 때에는 시간을 넘어 유물의 보존과 보호를 강조하는 것을 의미하지만, 또 어떤 때에는 최근 오스트레일리아 같은 곳에서처럼 특정 공동체가 유물들을 낡고 부식되도록 그대로 두어야 한다고 여기는 것을 인정함을 의미한다. 박물관과 미술관이 지금까지 보여 주었던 적응력과 우리가 앞 장에서 확인했던 방문객 숫자의 증가 트렌드를 감안할 때, 그 성쇠는 규모, 위치, 그리고 (4장에서 살펴본) 자금에 따라 대단히 다양하겠지만, 박물관과 미술관이라는 형태는 앞으로도 지속될 것이다. 그렇다면 박물관과 미술관의 미래 트렌드와 쟁점은 무엇일까? 이번 장에서 이에 대한 몇 가지 전망을 제시한다.

권력과 정치

권력과 정치의 문제는 앞 장에서도 줄곧 제시되었다. 박물관은 일반적으로 공공 기관이고 그들의 특별한 지위는 정당 정치의 외부에 있지만 우리가 이 책에서 사용하고 있는 넓은 의미에서 '정치적'으로 되는 것을 피할 수는 없다. 이것은 박물관과 미술관의 목적에 대한 우리의 모든 사고에 영향을 미치기 때문이다. 그것은 우리가 그들이 수집한 것에 대해 어떻게 생각하는지, 그들이 어떻게 입장료를 받을지, 누가 방문하는지 안 하는지, 그들이 어떻게 전시를 기획하는지, 그리고 그들의 전시가 어떻게 생각을 전달하고 세계에 대한 우리의 이해를 높이는지에 영향을 미친다.

앞서 보았듯이 아무리 우연일지라도 어떤 집단이 이야기에서 배제된다는 것은 사람들이 전체 지식 분야에 대해 생각하는 사고방식에 영향을 미친다. 예를 들어 만약 여성 예술가들이 현대미술관에서 열외로 취급받는다면, 그녀들의 예술에 대한 기여가 가려져서 보이지 않는다는 것을 의미한다. 미술관은 대중과 미술 시장에 함께 신호를 보낸다. 남성 예술가들이 시장을 독점한다는 것은 사실상 공식적으로 승인된 이야기를 소유하고 있다는 것을 의미한다.

전 세계적으로 새로운 박물관은 카타르의 아랍현대미술관(Arab Museum of Modern Art, Mathaf)이나 홍콩의 엠플러스(M+)처럼, 대개 전례 없는 규모로, 심지어 완전히 새로운 현대미술의 국가적 전통을 찬미하면서 계속해서 건립되고 있다. 멈출 수 없는 박물관과 미술관의 전 세계적인 뚜렷한 확산은 각국이 세계 주요 도시들과 동등한 문화적 인정을 획득하기 위해서나 국제적인 교류에서 일정한 역할을 하고자 하는 욕망을 나타낸다. (동시에 이러한 대규모 프로젝트가 전체 그림을 드러내지는 않는다는 점을 인식해야 한다. 다수의 박물관과 미술관은 소규모이며 심각한 재정난에 직면해 있다.)

이러한 도전과 책임감의 부담스러움에도 불구하고, 박물관과 미술관은 대단히 성공적인 기관에 속한다. 박물관과 미술관은 사람들의 마음속에서 매우 특권적인 위치를 차지한다. 말하자면 그것은 상징적 공간, 즉 도시와 국가의 염원에 대한 상징적 공간이며 방문객이 어떤 부류의 사람이 되기를 원하는지를 상징하는 공간이기도 하다. 그들은 또한 정치적 논쟁과 사건에 대해 정치적인 언급을 할 책임이 있다고 스스로 인식한다. 2016년 미국 대통령

당선인 도널드 트럼프의 취임식 날, 130명이 넘는 예술가, 비평가, 큐레이터들은 "예술계의 집단행동을 위한 준전면 요구"로 묘사된 '#J20 예술 파업'에 함께했다(Kornhaber 2017). 일부 박물관과 미술관은 새로운 대통령으로 상징되는 정치에 저항을 표하며 문을 닫았다. 뉴욕의 휘트니미술관은 문을 여는 대신 투철한 시민정신을 담은 프로그램을 제공하고 원하는 만큼 지불하도록 하는 입장료를 받기로 결정했다(같은 책).

많은 박물관과 미술관은 역사와 문화, 정체성에 대한 대중 토론과 학습을 계속 주도하면서 이끌어 왔다. 특히 세계에서 그들의 위치를 인식하고자 하는 사람들에게 국가 차원에서 그들의 이야기를 말할 수 있는 공공 공간을 가지는 것은 매우 중요하다. 최근 사례를 살펴보면, 2016년 5월 18일 팔레스타인 서안(west bank) 지구의 라말라(Ramallah) 근처에 새 박물관이 개관했다. 박물관의 웹사이트에는 다음과 같이 설립 목적을 기술하고 있다.

팔레스타인박물관(Palestinian Museum)은 국가적·국제적으로 개방적이고 역동적인 팔레스타인 문화를 지원하기 위한 전용 박물관이자 독립 기관이다. 박물관은 팔레스타인의 역사와 사회, 문화에 대한 새로운 시각을 제시하고 관계한다. (…) 박물관은 아랍 세계에서 그리고 국제적으로 팔레스타인 문화를 홍보하는 데, 자유롭고 혁신적이며 지적이고 창의적인 시도를 위한 환경을 만드는 데, 교육 목적으로 문화적 도구를 사용하는 것을 지원하는 데, 국가 정체성의 통일감을 강화하는 데, 대화와 관용의 문화를 증진하

는 데 주력한다.

(Palestinian Museum 2016)

대화와 관용의 문화를 증진하는 하나의 수단으로서 박물관을 바라보는 이러한 시각은 사람들이 박물관의 목적을 설명할 때 다시 등장한다.

상호 이해 증진의 수단으로서의 박물관

앞서 언급했듯이 2016년 미국 워싱턴 DC에 또 하나의 박물관이 개관했다. 그것은 국립아프리카계미국인역사문화박물관(NMAAHC)으로, 스미소니언재단 소속 박물관 중 가장 최근에 설립되었다(그림 20). 미국 최초의 흑인 대통령인 버락 오바마는 2012년 이 박물관 기공식을 주재했다. 국립 기념관 및 박물관이 들어선 단지의 중간에 위치한 새 박물관은 국가와 정부의 역사에 관한 많은 유적과 이웃하고 있다.

박물관 기공식 연설에서 버락 오바마 당시 미 대통령은 다음과 같은 견해를 밝혔다.

미래 세대가 이곳에서 울려 퍼지는 고통과 진보, 투쟁과 희생의 노래를 들을 때, 나는 그들이 더 큰 맥락의 미국인의 이야기에서 왠지 자신들을 분리시켜 생각하지 않기를 바랍니다. 나는 미래 세

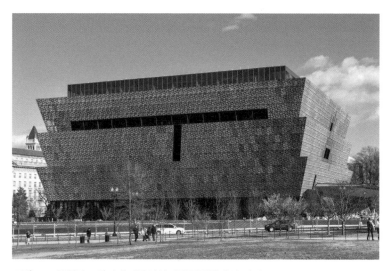

그림 20 국립아프리카계미국인역사문화박물관의 외관

대 우리가 공유하는 이야기의 중심이자 중요한 일부라고 생각하기를 원합니다. 바로 다른 사람들 속에서 우리 자신을 보자는 외침입니다. 그것이 우리가 이 벽면에 보존할 법한 우리의 역사입니다.

<div align="right">(2012년 2월 22일: 고딕체는 저자 강조)</div>

오바마 전 대통령은 박물관의 목적을 자신과 다른 사람 사이에 '가교'를 놓는 것이라고 보았는데, 이는 동일화와 구별이라는 박물관의 가장 중요한 원동력을 강조한 것이다. 그의 비전은 박물관이 서로 다른 정체성을 이해할 수 있게 해 주는 곳이며, 그렇게 함으로써 세계에서 미국인의 위치를 이해할 수 있게끔 한다는 것이다. 비록 공감의 문제는 복잡한 것이지만, 박물관은 오바마가 "공감 부족"이라고 묘사한 미국인의 약점(2006년 12월 4일 연설 내용)을

극복할 수 있도록 돕는 드문 공간이자 장소 중 하나이다.

국립아프리카계미국인역사문화박물관의 당면 과제는 그들의 조상이 인종차별과 노예제의 부당성 가운데 혜택을 입은 백인 미국인과의 연계를 모색하면서도 과거의 불평등과 야만성에 대해 말하고 아프리카계 미국인이 겪은 노예제의 끔찍한 역사를 증언할 방식을 찾는 것이다. 이 같은 박물관은 대개 과거의 잘못에 대한 공공의 보상을 제공하는 동시에 사회 모두를 위한 새로운 미래를 구축할 가상의 체계를 만드는 수단으로 간주된다. 이것이 실제로 어떻게 이루어질지 혹은 이루어지지 않을지는 중요한 문제이며, 방문객 연구와 3장에서 고찰한 것처럼 능동적인 의미 생산자로서의 방문객 논의로 우리를 다시 데리고 간다.

상징으로 채워진 이 새 박물관은 현재 많은 사회에서 실제로 펼쳐지고 있으며, 이 책 전반에서 다루고 있는 박물관에 대한 논쟁을 이해하는 데 몇 가지 중요한 질문을 제기한다. 대단히 중요한 질문은, 앞서 여러 번 제기하였던 박물관은 누구를 위한 것인가 하는 것이다. 이 사례에서의 박물관은 그들이 재현하고 역사를 기록하는 특정 집단을 위한 것인가? 박물관은 주류 집단을 위한 것인가, 아니면 광범위한 사회 전체를 위한 것이어서 모든 사람에게 균등한가? 특정 집단과 함께 박물관을 만들었다면, 그들은 공동체 안팎의 사람들에게 어떻게 동시에 말해야 하나? 구성원이 점점 더 다양해지는 현대 사회에서 우리는 내부자와 외부자로, 지나치게 이분법적으로 단순화시키지 않으면서 정체성과 공동체에 대해 어떻게 바라봐야 할까? 박물관과 여타 문화유산 관련 기관

은 편견과 불평등, 인종차별, 배제와 같은 사회적 쟁점을 다루는데 어떤 역할을 할 것인가?

최근 각국의 박물관 직원들은 다양성, 지역사회와의 화합과 포용 등의 쟁점에 대해 고심하고 있다. 박물관이 점차 지역사회와 함께 작업할 기회가 많아지는데, 이는 박물관이 재현을 하면서 그들을 참여시키는 식이다. 이러한 작업은 많은 경우 사회 정의에 대한 진정한 헌신에서 비롯된다. 또한 그것은 정치적 필요성이 있으며, 공공 보조금의 비판자뿐 아니라 학자들과 지역사회로부터 받는 엘리트주의라는 비난에 대응할 중요한 방어막이기도 하다. 이러한 종류의 참여는 자문 형태에서부터 의사결정과정에 지역사회 대표를 포함시키는 방식까지 다양하다. 그런데 이 과정에 지역사회를 참여시키는 것은 유익할 수 있는 한편 우려스러울 수도 있다. 특히 많은 나라에서 정체성의 정치(identity-politics)와 협소하게 정의된 인종민족주의가 부활하는 상황이 목격되고 있기 때문에, 현대 사회에서 정체성이 재현되는 방식은 앞으로 더욱 복잡해지고 경쟁적으로 이루어질 것이다.

사회운동의 일환으로서의 박물관

박물관과 미술관이 벌이는 활동의 정치적 성격에 대한 박물관 실무자와 박물관학자 사이의 인식이 증대하면서, 일부 기관은 사회운동가의 역할을 적극 채택하였다(Sandell 2017). 예컨대 이것은

이전 장에서 논의했던 성소수자(LGBTQ)나 성 평등 같은 여러 가지 사안과 관련될 수 있다. 일부 박물관, 특히 식민주의 역사를 지닌 지역에 있는 박물관이나 노예 무역과 관련된 박물관, 예컨대 영국 리버풀의 국제노예박물관(International Slavery Museum)은 인권 투쟁에 헌신하는 기관으로 성격을 전환하였다. 마찬가지로 네덜란드 암스테르담의 안네프랑크박물관(Anne Frank Museum)은 인종차별주의, 반유대주의, 우익 극단주의자의 폭력을 적극적으로 감시하면서 활동 보고서를 발간하고 있다.

'사회운동의 일환으로서의 박물관' 어젠다에 대해 비평가들이 제기하는 반론은, 박물관은 정치의 바깥에서 중립적으로 남아 있어야만 한다는 것이다. 앞 장에서 분명히 말했듯이, 우리의 관점에서 볼 때 박물관이 정치의 바깥에 있거나 중립성을 유지하는 것은 불가능하다. 박물관은 지역사회, 국가 또는 민족의 차원에서 항상 장소의 정치에 연루되어 있다. 박물관은 자금이 나오는 출처가 기관으로서의 그들에게 부여하는 도덕적·정치적 의미에 대해 항상 염두에 두고 있어야만 한다. 또 그들은 박물관이 누구를 위한 것이고, 그러한 관계가 어떻게 작동하는지에 대해 항상 생각할 필요가 있다. 마지막으로 가장 중요한 것은 그들은 단순히 중립적일 수가 없다는 사실인데, 모든 재현이란 본질적으로 다른 것과 대비되는 어느 한 입장을 취하는 과정을 수반하기 때문이다. 하지만 정치적 관여에는 여러 가지 많은 방식이 있으며, 다른 시각에 대한 균형 잡힌 인식을 제공하는 것이 중립적이라고 주장하는 것과는 다르다. 이 장의 범위를 벗어나서 이 점에 대해 풀어 놓을 수

있는 이야기는 훨씬 더 많다. 그러나 '정치적 행동주의 대 중립성' 논쟁은 현재 박물관과 미술관계가 직면한 매우 중요한 윤리적 문제이다. 그것은 우리가 초반에 제기한 문제의 핵심에 이른다. 박물관과 미술관은 왜, 그리고 누구를 위해 존재하는가?

이 부문에서 점점 중요해지는 또 다른 매력적인 주제는 역사적 박해와 대량 학살, 특히 홀로코스트 같은 것이다. 예를 들어 최근 조사에 의하면 유대인의 역사와 문화를 다룬 박물관이 전 세계 32개국에 총 95개가 있다고 한다. 이러한 박물관이 가장 많은 곳은 미국으로 25개이고, 다음으로 독일에 13개, 이탈리아에 7개가 있다. 아울러 전 세계 19개국에 65개의 박물관과 기념관이 홀로코스트에 헌정되었는데, 미국에 24개, 독일에 두 번째로 많은 8개가 있다. 이러한 박물관들의 입지는 건립하는 배경에 두 가지 요인이 있다는 것을 말해 준다. 첫째, 제2차세계대전 동안이나 이후에 나치를 피해 옮겨간 다수의 유대인의 도착지와 밀접하게 관련되어 있다. 둘째, 독일이나 이탈리아의 경우처럼 어떤 국가가 역사적 과거와 박해의 공모에 대해 공개적으로 속죄할 필요성에 의해 만든 것이다.

홀로코스트 박물관은 전 세계적으로 점점 더 보편화되기 시작한 '기념 박물관(memorial museums)'이라는 새로운 장르의 일부이다(Williams 2007). 이 박물관들은 박해의 역사와 깊이 관련 있고 일부는 특정 장소에 맞춰 건립되었다. 그러나 이들이 반드시 특정 지역이나 인종에 국한하지는 않는다. 그 대신 그들은 대량 학살이나 톨레랑스 같은 넓은 주제를 다룬다. 예를 들면 멕시코의 기억

과관용박물관(Museum of Memory and Tolerance)은 다음과 같은 강령을 가지고 1999년에 설립되었다.

우리는 다양한 관람객에게 관용과 비폭력, 인권의 중요성을 전하고자 한다. 대량 학살과 여타 범죄에 초점을 맞춘 역사적 기억을 환기함으로써 사람들의 관심을 불러일으킨다. 또한 무관심과 차별, 폭력의 위험성에 대해 경고하고, 각 개인의 책임과 존중, 자각을 일깨운다.

(Museum of Memory and Tolerance 2017)

이 같은 박물관들은 많은 박물관의 전통적 역할, 즉 그들 자신의 사람들을 재현의 중심이자 초점(내부자)으로 설정하고 여타 모든 집단을 타자이자 외부(외부자)로 선을 긋는 것으로부터 탈피한다. 우리의 생각과 멕시코시티의 기억과관용박물관과 같은 박물관과 의견이 일치하는 것은, 이 박물관이 채택한 재현의 관점이 방향성에서 보다 초국가적이고 글로벌하다는 점이다. 달리 말하면 이 박물관이 방문객을 위해 설정한 관점은, 국경을 초월하며 국적이나 인종성보다 대량 학살을 가장 중심에 놓는 것이다. 이 박물관의 재현에는 확실히 여러 문화가 혼재되어 있어서, 인종적·국가적 차이가 전면에 나오는 통상의 통합적인 주제보다는 결과적으로 덜 두드러진다.

실제 박물관들이 그들의 활동을 국제적으로 조직하는 경향은 날이 갈수록 증대하고 있다. 마침내 2013년에는 의견이 일치하는

박물관들이 모여 박물관사회정의연합(the Social Justice Alliance for Museums: SJAM)을 창설하였다. 이후, 연합의 회원 기관은 전 세계적으로 80개까지 늘어났다. 그들의 헌장은 다음과 같다.

1. 우리는 사회에 대한 박물관과 그 컬렉션의 중대한 가치를 널리 알린다.
2. 우리는 박물관의 임무가 모든 사람이 인간과 자연 세계에 대해 배울 수 있도록 하는 것임을 인식한다.
3. 우리는 '사회 정의'라는 개념을 지지하며, 모든 대중은 박물관이 가지고 있는 자원과 그들을 자극하는 아이디어로부터 이익을 얻을 권리가 있다고 믿는다.
4. 우리는 많은 박물관이 오랫동안 보다 광범위한 대중의 이익을 위해 운영되지 못했으며, 그 대신 소수의 교육받은 이들의 요구에만 주로 부응했다는 것을 인정한다. 이제 우리는 이러한 접근방식을 거부한다.
5. 우리는 모든 사람이 박물관에 접근할 수 있도록 하는 투쟁(이것이 사회 정의의 본질이다)을 이끌 것을 맹세한다.

(SJAM 2016)

박물관들이 공동의 사회적 목적을 위해 전 세계로부터 함께 모인 또 다른 사례는 국제양심의장소연합(International Coalition of Sites of Conscience)에서도 확인할 수 있다. 다수가 박물관으로 구성된 200여 개의 회원사를 지닌 이 조직은 그들의 임무를 다음

과 같이 설명한다. "우리는 더욱 정의롭고 인도적인 미래를 구상하고 실현하기 위해 과거와 현재를 연결시키는 일에 대중을 참여시키기 위해, 기억의 힘을 활성화하는 장소, 개인, 그리고 계획(initiatives)의 총합이다"(International Coalition of Sites of Conscience 2017). 웹사이트에 나와 있는 그들의 슬로건은 "기억을 행동으로(From Memory to Action)"이다.

최근 몇 년간 일부 유럽 박물관에서 점차 적극적으로 활동을 늘리는 또 하나의 영역은 이민이나 난민과 함께 협업하는 것이다 (Whitehead et al. 2015). 예컨대 덴마크 박물관들은 난민과 망명 신청자에게 고용과 복지에 대한 실용적인 정보뿐 아니라 덴마크의 문화와 역사, 현대 사회를 소개하는 무료 문화 체험을 제공하기 위해 덴마크 적십자사와 힘을 모았다(NEMO 2016). 또 베를린의 독일역사박물관(German Historical Museum)은 난민에게 독일의 역사와 문화를 소개하기 위해 다양한 언어로 무료관람을 제공하고 있다. 이러한 계획의 대부분은 난민들이 새로운 사회에 적응하는 것을 돕는 것이지만, 어떤 프로젝트는 다른 접근방식을 취하고 있다. "물타카(Multaka)⁴⁴: 만남의 장소로서의 박물관" 프로젝트는 2015년 베를린국립박물관(Staatliche Museen zu Berlin)에서 기획되었는데, 독일역사박물관이 난민을 가이드로 훈련시켜 자신들의 언어로 다른 난민들에게 페르가몬박물관(Pergammonmuseum)의 이슬람미술관과 고대근동박물관의 전시 투어를 제공하게 하는 것이었다

.......
44 Multaka는 아랍어로 '만남의 장소(ملتقى الثقافات)'라는 뜻이다.

(SMB 2017). 예전에 세계 다른 지역에서 보물을 수집하면서 출발했던 박물관들이 현재에는 박물관이 속한 영토 내에 거주하는 해당 지역 출신 사람들에게 그러한 약탈의 역사를 스스로 보여 주고 설명한다. '우리'와 '그들', '자국'과 '외국', '여기'와 '저기'의 구분은 현재의 전 지구적 다문화 사회에서 점차 무너지고 있다.

세계화

세계화, 이민 및 젠더와 인종에 대한 정체성 간의 경계의 모호함과 같은 우리가 원심력이라고 부를 수 있는 것은, 박물관으로 하여금 극적인 변화에 적응하도록 계속해서 박차를 가한다. 많은 사회에서 초다원성(superdiversity) 현상은 지역사회와 문화에 대한 전통적인 생각에 도전하고 있다. 초다원성은 최근 30년간 "글로벌 이민" 덕택에 많은 사회가 "다원성의 다양화라는 변화(transformative diversification of diversity)"를 목격했다는 스티븐 베르토벡(Stephen Vertovec 2006) 교수의 생각과 관련이 있다. 이것은 사회가 인종적으로 보다 다양해지면서 단순한 종족 집단으로 사회를 범주화하려는 시도를 복잡하게 만든다고 납작하게 진단하는 것을 넘어선다. 예를 들어 영국에서 폴란드 이민자를 가리켜서 '폴란드인(the Polish)'라는 용어를 사용한다면, 제2차세계대전 시기에 이민 온 사람이나, 폴란드가 EU에 가입한 2004년 이후에 도착한 사람 모두를 지칭할 수 있다. 우리는 건설 인부로 일하거나

교수로 영국에서 일하는 폴란드 사람에 대해서도 이야기할 수 있다. 그들은 영주권자일 수도 있고 저렴한 항공권으로 영국과 폴란드를 정기적으로 통근할 수도 있다. 이 모든 경우에, 영국에서 폴란드 사람에 대한 경험은 다양할 개연성이 있다. 이것이 보여 주듯이 현대의 다양성은 크게 다변화하고 있어서 구시대의 라벨링과 범주화는 이제 더 이상 적합하지 않다.

동시에 초다원성은 사회 전반에 균등하게 존재하지는 않는다는 점을 인식하는 것이 중요하다. 더욱이 일부 국가들에서 다양성에 대한 두려움은 국가의 문화와 정체성에 대한 보다 전통적인 시각을 고취시킴으로써, 다변화를 저지하고 과거로 돌아가고자 하는 사람들의 반발을 유발한다. 이것은 최근 미국과 유럽에서 소위 '대중 영합주의'와 정치적 보수주의 운동의 성장을 통해 더 잘 설명된다. 이러한 운동은 언제나 문화와 정체성의 표현과 관계가 있으므로, 우리는 때가 되면 이러한 압력이 박물관 및 미술관과 보다 강력하게 관련될 것이라고 예상할 수 있다.

시각의 전환

디지털 기술 및 신뢰와 지식에 대한 근본적인 인식의 변화는 세계 각지에서 박물관과 미술관을 탈바꿈시키고 있다. 테이트 전 관장 니컬러스 서로타(Nicholas Serota)는 이제 유럽은 로컬 중심에서 벗어났고(더 넓은 글로벌한 세상에 주목했고), 반면에 그 자체로 지

방화되었다(로컬이나 도시가 더 이상 자동적으로 무언가의 중심이 되지는 않는다)고 주장했다. 그는 박물관은 21세기 관람객의 요구를 심각하게 받아들여야 하고, 방문객들에게 말하기보다 더불어 대화를 여는 것으로 그들의 역할을 달리 볼 필요가 있다고 말했다. 그의 말을 다음과 같이 발췌하여 더 자세히 살펴보자.

> 세상을 바꾸는 힘은 박물관의 역할에 이의를 제기하고 있다. 이제 세상은 달라졌다. (…) [왜냐하면] 세계화, 증대하는 문화적 다양성, 기술적·개인적 동기 때문에 (…) 우리는 서로 다른 견지와 시각으로 세상을 바라본다. 모더니즘과 서구 역사 전통에 대한 우리의 이해는 바뀌고 있다. (…) 우리는 서구 중심의 단일한 목소리, 단일한 렌즈의 관점으로부터, 새로운 해석주의에 기반한 다수의 목소리, 다수의 눈으로 옮겨갈 계획이다.
>
> (Serota 2010)

만약 21세기에 박물관이 번창하고자 한다면, 사회에서 피정의 장소가 되어서는 안 된다. 박물관은 사유나 위안을 위한 장소를 제공할 뿐 아니라 자극을 유발하고 관심을 끌어야 한다. 또한 박물관은 우리가 아이디어의 공동 자산(a commonwealth of ideas)을 공유할 수 있는 장소가 되어야 한다. (…) 이제 세상은 박물관을 다르게 본다. 직접적이거나 디지털 미디어를 통한 광범위한 국제적 접근은, (…) 박물관의 전통적인 기능이 설명이었다만, 이제 큐레이터들은 과거 20년간 인터넷의 발달에 참여함으로써 (…) 방

문객과 권위적인 전문가인 큐레이터 간의 관계를 바꾸기 시작했다. 21세기에 박물관에 대한 도전은, 훨씬 더 까다롭고, 세련되고, 더 잘 알고 있는 관람객들과 관계를 맺는 새로운 방식을 찾는 것이다. 박물관은 적절히 대응해야 하고, 생각과 견해, 경험이 단순히 학습되는 것이 아니라 교환되는 장소가 되어야 한다.

<div align="right">(Serota 2016)</div>

유럽과 북미의 탈중심화와 글로벌 교류나 최대한의 참여가 필요하며 경직된 사원보다 '포럼'으로서의 역할, 전문가와 관람객, 큐레이터와 지역사회 사이의 관계에 대한 이러한 주장은, 우리가 앞서 탐구했던 많은 생각들의 전범이 된다. 박물관과 미술관은 도피처가 아니라, 국제적으로 국가와 민간 자본 간, 혹은 집단들 간의 극적인 변화와 재조정에 의해 규정되는 개별 행위자이다.

문화의 가치평가

사회적·기술적 변화에 더하여, 유럽 각국에서 공공 박물관과 미술관은 '시장화(marketisation)'와 '금융화(financialisation)'에 대한 압박의 증가로 곤경에 처하였다. 이 두 용어는 대체로 많은 현대 사회의 광범위한 트렌드를 가리키며, 이로써 모든 가치는 경제적 가치의 렌즈를 통해서 평가된다. 19세기 영국의 사회개혁가들은 박물관을 노동자 계급을 대상으로 한 사회적 개량의 수단으로

간주했다. 그에 반면에, 현재 박물관과 미술관을 둘러싼 담론을 보면 사회의 경제적 이익, 도시 재생, 영국의 대외적 홍보나 관광객 유치 등에 더욱 무게를 둔다. 사회적 이익은 여전히 평가의 대상인데, 이것은 심지어 화폐적 가치로 제시되기도 한다. 점차 논쟁이 되듯이 박물관과 미술관은 대중의 건강과 복지를 개선함으로써 국민보건서비스(National Health Service)[45] 비용을 절감할 수도 있다. 이러한 결과 중 어느 것도 개별적으로는 부정적이지 않지만, 총체적으로 받아들여지면 박물관과 미술관은 다른 사회적·문화적 가치와 충돌할 정도로 협소하게 규정된 경제적 가치 모델에 맞추기 위해 그들의 행위와 존재를 왜곡하게 될 것이라는 문제가 있다. 우리는 박물관과 미술관이 돈으로 환산할 수 없는 가치가 있다는 것을 대중에게 인식시킬 방안을 계속해서 찾아야만 한다. 2008년 금융 위기 이후 많은 나라의 정부가 공공 자금을 줄이고 문화 단체에게 민간 수익을 내도록 압력을 가하는 경향을 목격했다. 이것은 모든 사람의 접근과 이용이 가능하다고 자처하는 박물관과 미술관에 대해 온갖 종류의 윤리적, 도덕적, 실무적 도전 과제를 제기한다.

당신이 만약 박물관이나 미술관을 대중의 이익을 위해 문화 또는 지역사회의 집단 기억을 영원히 보관하는 곳으로 간주한다면 입장료를 지불할 수 있는 사람에게만 입장을 허용하는 것은 철학

.......

45 1948년에 설립된 영국의 보건의료 제도로 NHS라고 통칭한다. "경제적 능력에 상관 없이 모두가 최상의 의료를 누릴 수 있어야 한다"는 원칙 아래 정부의 일반 재정에 의해 의료비를 충당하고 전 국민에게 직접 병원 의료서비스를 제공하는 제도이다.

적·도덕적으로 문제가 된다. 다른 한편, 당신이 만약 어떤 박물관이나 미술관을 민간 기업과 경쟁하는 여가 산업의 일부 혹은 경제적 재생을 위한 수단으로 간주한다면, 자금, 프로그램 제작, 후원, 접근을 대하는 당신의 전반적인 에토스(ethos)[46]는 달라질 것이다. 우리의 경험상 많은 공공 박물관과 미술관은 가능한 한 최선을 다해 양쪽 사고방식의 균형을 맞추어 비범하게 곡예를 하듯이 활동한다. 예를 들어 루브르박물관은 대부분의 날에 모든 방문객에게 상당한 입장료를 부과하지만, 매달 첫 번째 일요일에는 무료로 입장 가능하다. 현저한 효과를 지닌 공익적 시민 문화보다 문화의 경제적 가치를 더 중시하는 쪽으로 재정의 정교한 균형이 완전히 기울어질 것으로 예상되는 영국과 같은 나라에서 언제 티핑포인트[47]에 도달할 것인지가 앞으로 문제가 될 것이다.

방문객 트렌드

핵심 자금 조달 방식의 변화와 더불어 방문 패턴은 박물관의 미래에 대한 의문을 제기한다. 우리는 세계 주요 도시의 대규모 장소에서 문화 관광객이 증가하는 것을 볼 수 있지만, 관광 명소의 울타리를 벗어나면 이 그림은 꽤 다르게 보인다. 많은 나라에

.......

46 개인이나 집단의 사회적 행동과 관계에 대한 일련의 믿음이나 생각.
47 작은 변화들이 어느 정도 기간을 두고 쌓여, 이제 작은 변화가 하나만 더 일어나도 갑자기 큰 영향을 초래할 수 있는 상태가 된 단계.

서 박물관과 미술관은 예컨대 쇼핑과 스포츠, 영화, 온라인 오락의 영역에서 점점 더 늘어나는 경쟁자들에 맞서 현지 방문객의 여가 시간을 차지하기 위해 경쟁하고 있다. 박물관과 미술관은 어떻게 소셜 미디어와 디지털 엔터테인먼트 기회의 폭발적 증가에 성공적으로 대응할 것인가? 그들은 해당 플랫폼들을 점점 더 많이 통합함으로써 그 영역 안으로 들어가려고 할 것인가, 아니면 자신들은 다르다는 방식으로 차별점을 명확하게 홍보할 것인가? 혹은, 조용하게 사유하기 위해 네트워크와 단절된 과거의 물질적, 비디지털 자취를 만나게 하는 것으로 소수의 관람객에게 인기를 끌 것인가? 현재의 경향이 미래에는 어떻게 박물관과 미술관을 장악할 것인가를 예측하는 것은 불가능하다. 하지만 그들이 계속 존재하면서 동시에 크게 바뀔 것이라는 점은 말할 수 있다.

오늘날 박물관과 미술관은 여러 가지 도전 과제를 안고 있다. 그들은 항상 해 왔던 것처럼 서로 경합하는 압력과 요청 사이에서 해결책을 찾아낸다. 또 다양한 이해 당사자의 요구를 충족시키기 위해 일하고 있으며, 이해 당사자들의 관점과 사회에 대한 관련성을 궁극적으로 어떻게 규정할지에 대해 항상 생각해야만 한다. 그동안 박물관과 미술관은 문화적 실천의 한 형태로서, 공공 문화와 시민 생활의 중요한 일부로서, 새로운 필요와 요구에 대단히 잘 적응할 수 있음이 입증되었다. 그들이 앞으로 어떤 형태를 취하든, 여전히 우리가 누구인지 또는 누구이기를 원하는지에 대해 생각할 핵심적인 기회를 제공하는 장소임은 분명하다.

박물관에 대한 관심이 날이 갈수록 커지고 있다. 한국에는 이미 1,100개가 넘는 국립, 공립, 사립, 대학의 다양한 박물관, 미술관, 과학관, 기념관 등이 설립되어 관람객을 맞이하고 있다. 해외여행을 가면 세계 주요 도시의 박물관이나 미술관은 반드시 방문해야 할 필수 코스 중 하나가 되었다. 이렇듯 박물관 붐은 국내만의 현상만이 아니라 국제적인 트렌드이기도 하다.

박물관에 대한 대중의 급증하는 관심과 호응에도 불구하고 우리나라에서 박물관에 대한 학문적 관심과 연구는 아직 초보적인 단계이다. 박물관학자로 칭할 만한 연구 인력도 거의 없거니와 박물관학에 관한 체계적인 연구 성과도 드물다. 그간 국내에서는 박물관 관련 저서와 역서들이 다수 출간되었지만, 대중을 위한 박물관 견문기에 불과하거나, 박물관 종사자가 저술한 예비 종사자를 위한 업무 매뉴얼류가 대부분을 차지하고 있다. 서구에서도 박물관 매뉴얼이나 개론서는 다수 출간되었으나 박물관학을 요령 있게 정리한 개론서는 흔치 않다. 이는 박물관학이 신생 학문이다 보니 하나의 분과 학문으로서 그 체계가 제대로 구축되어 있지 않은 데서 기인하는 듯하다. 이러한 학계 안팎의 현실에서 2018년 영국에서 출간된 이 책은 박물관학에 대한 최신 연구 동향을 비교적 충실하게 정리하여 소개하고 있다는 점에서 박물관과 박물관학에 관심이 있는 일반인이나 연구자들에게 그간 학문적 갈증을

해소시키는 데 큰 도움이 될 것이다.

저자는 리아넌 메이슨(Rhiannon Mason) 뉴캐슬 대학교 문화유산 및 문화학과 교수이자 예술문화대학 학장, 앨리스터 로빈슨(Alistair Robinson) 노던현대미술관 관장, 엠마 코필드(Emma Coffield) 영국 뉴캐슬 대학교 미디어문화유산학과(MCH)의 신진학자 이렇게 세 명으로 이루어져 있다. 익히 알려진 바와 같이 영국 뉴캐슬 대학교는 박물관학의 대표적인 교육 기관 중 하나이다. 이 책은 저자들이 그간 뉴캐슬 대학교에서 행한 강의와 연구를 기반으로 정리한 개론서이다. 저자들의 경력에서 알 수 있듯이 박물관과 미술관에 관한 연구와 실무, 이론과 실천이 종합적으로 정리된 것이 이 책의 미덕 중 하나이다. 저자들이 모두 영국 학자인 만큼 영국의 사례가 많기는 하지만, 미국뿐 아니라 중국을 비롯한 아시아 등 세계 각국의 최신 사례가 비교적 충실히 반영되어 있어 급변하는 박물관과 미술관의 흐름을 한눈에 조망할 수 있다. 아울러 이 책의 원 제목인 *Museum and Gallery Studies*에서 알 수 있듯이, 박물관과 미술관을 함께 다루면서도 둘 모두를 관통하는 통합적 인식과 설명을 제시한다. 전통과 현대의 기계적 단절로 인하여 박물관과 미술관이 배타적인 관계를 이루고 있는 한국의 현실에 많은 시사점을 제공해 준다.

이 책은 크게 여섯 부분으로 구성되어 있다. 첫 번째 장인 기본 원리에서는 박물관과 미술관의 개념과 역사를 주로 다루며, 현재와 미래의 올바른 인식 및 전망을 위해 박물관과 미술관의 역할과 의미를 강조한다. 두 번째 수집과 컬렉션에서는 유형유산뿐 아니라

디지털과 무형유산에 이르기까지 컬렉션의 가치 부여와 해석이 지니는 역동성을 강조하며, 박물관과 미술관이 무엇을, 그리고 왜 수집해야 하는지 문제를 제기한다. 세 번째 방문객과 관람객에서는 관람객의 방문 동기에 대해 집중적으로 분석하면서, 지역사회와의 협력과 아울러 비주류 집단에 대한 지속적인 관심의 당위성을 제시한다. 네 번째 문화 산업에서는 박물관과 미술관의 재원을 둘러싸고 벌어지는 공공성의 문제를 부각시키면서 문화의 가치에 대한 근본적인 질문을 던진다. 다섯 번째 전시와 해석, 학습에서는 박물관과 미술관의 핵심 기능인 전시와 해석의 불가피한 주관성과 방문객의 능동적인 의미 구축에 대해 설명한다. 마지막으로 전망에서는 정치성, 세계화, 시장화, 사회운동의 실천 등 민감한 이슈들을 박물관과 미술관의 관점에서 접근하고 있다.

　박물관과 미술관에 관한 매우 포괄적인 주제를 다루면서도 저자들은 박물관과 미술관이 왜 필요하며, 누구를 위해 존재해야 하는지에 대한 질문을 일관되게 제기한다. 컬렉션의 수집과 전시, 교육 등 박물관의 제반 활동을 통해 제시된 다양한 논의는 항상 박물관의 존재 이유에 대한 철학적인 질문으로 귀착된다. 또 계층, 빈부, 인종 등을 초월하여 모든 사람을 위해 박물관과 미술관이 존재해야 함을 밝히고 있다. 이러한 논의는 박물관과 미술관에 대한 철학적 논의가 부재한 한국의 박물관과 미술관 및 관련 학계에 새로운 자극이 될 것이다. 특히 주요 논점 중 하나는 박물관의 정치성과 중립성에 대한 기존의 암묵적인 가정을 비판하는 것인데, 정치적 공간으로서 박물관의 숙명을 그간 의도적으로 외면

해 왔던 우리나라 국공립박물관과 미술관에 성찰의 계기를 제공해 줄 것이다. 아울러 지역사회의 참여, 세계화, 디지털 등 서구에서 이슈가 되고 있는 많은 논제들은 일반인들에게는 박물관과 미술관에 대한 새로운 인식의 지평을 열어 줄 것이며, 박물관과 미술관 직원들에게는 참신한 지적 자극과 아이디어를 제공해 줄 것이다.

이 책의 장점 중 하나는 각 장마다 풍부한 최신 참고문헌, 웹사이트, 더 읽을거리 등 심화 학습 자료를 제시하고 있다는 점이다. 앞으로 박물관학을 공부하고자 하는 사람들에게 좋은 참고자료가 될 것이다. 이 책에는 원래 각주가 없었다. 각주는 역자가 한국 독자들의 이해를 돕기 위해 추가한 것이다. 옮긴이 주가 자칫 이 책의 가치에 누가 되지 않기를 바란다.

런던 대학교 SOAS(School of Oriental and African Studies, 아시아·중동·아프리카지역학연구대학)에서 첫 연구년을 보내며 런던의 박물관과 미술관을 다시 둘러볼 기회가 있었다. 그 과정에서 많은 소회가 있던 차에, 서점에서 우연히 이 책을 발견하고는 평소 박물관학 개론을 수강하는 학생들에게 읽히고 싶은 생각에 연구년 막바지에 선뜻 번역 작업을 시작하였다. 필자의 번역 제안을 흔쾌히 수락해 준 뉴캐슬 대학교 리아넌 메이슨 교수와 공저자들에게 감사의 뜻을 전한다. 아울러 어려운 출판 환경 속에서 출판을 수락해 준 사회평론아카데미 관계자에게 특별히 감사드린다. 영국에서 행복한 도전을 씩씩하게 펼치고 있는 아내와 형표, 은표에게 작은 응원의 선물이 되었으면 한다.

참고 자료

서문

참고문헌

Kidd, J. (2014) *Museums in the New Mediascape: Transmedia, Participation, Ethics*. Farnham: Ashgate.

Nye, J. (2004) *Soft Power: The Means to Success in World Politics*. New York: Public Affairs / Perseus Books Group.

Plaza, B. (2006) 'The return on investment of the Guggenheim Museum Bilbao'. *International Journal of Urban and Regional Research* 30(2): 452-467.

Preziosi, D. (1998) *The Art of Art History: A Critical Anthology*. Oxford: Oxford University Press.

Vickers, E. (2007) 'Museums and nationalism in contemporary China.' *Compare: A Journal of Comparative Education* 37(3): 365-382.

웹사이트

Art Newspaper (2016) 'Visitor figures 2015: Jeff Koons is the toast of Paris and Bilbao'. *The Art Newspaper: Special Reports* 31 March. URL: http://theartnewspaper.com/reports/jeff-koons-is-the-toast-of-paris-and-bilbao/

Association of Leading Visitor Attractions (ALVA) (2015) 'Visits made in 2015 to visitor attractions in membership with ALVA'. URL: http://www.alva.org.uk/details.cfm?p=606

Desvallées, A. and F. Mairesse (eds) (2010) *Key Concepts in Museology*. International Council of Museums. URL: http://icom.museum/fileadmin/user_upload/pdf/Key_Concepts_of_Museology/Museologie_Anglais_BD.pdf

Miller, M. H. (2015) 'Half a million people have seen MoMA's Matisse cut-outs show'. *Art News* 7 January. URL: http://www.artnews.com/2015/01/07/half-a-million-people-have-seen-momas-matisse-cut-outs-show/

Museums Association (2014) 'Frequently asked questions'. URL: http://www.museumsassociation.org/about/frequently-asked-questions

Tate (2014) 'Matisse is Tate's most successful exhibition ever'. URL: http://www.tate.org.uk/about/press-office/press-releases/matisse-tates-most-

successful-exhibition-ever

더 읽을거리

Carbonell, B. M. (2012) *Museum Studies: An Anthology of Contexts, Second Edition*. Malden, MA and Oxford: Wiley-Blackwell.

Corsane, G. (ed.) (2005) *Heritage, Museums and Galleries: An Introductory Reader*. London and New York: Routledge.

Knell, S., J. MacLeod and S. Watson (eds) (2007) *Museum Revolutions: How Museums Change and Are Changed*. London and New York: Routledge.

MacDonald, S. (2011) *A Companion to Museum Studies*. Chichester: Blackwell.

McClellan, A. (2003) *Art and Its Publics: Museum Studies at the Millennium*. Malden, MA and Oxford: Blackwell.

1장

참고문헌

Ambrose, T. and C. Paine (2012) *Museum Basics*. 3rd edition. London: Routledge.

Benjamin, W. (1999) 'Theses on the philosophy of history', in *Illuminations*, trans. H. Zorn. London: Pimlico, 245-255 (first published 1968).

Bennett, T. (1995) *The Birth of the Museum*. London and New York: Routledge.

Boylan, P. (ed.) (1992). *Museums 2000: Politics, People, Professionals and Profit*. London: Routledge.

Crow, T. (1985) *Painters and Public Life in Eighteenth Century Paris*. New Haven, CT and London: Yale University Press.

Cuno, J. (ed.) (2012) *Whose Culture? The Promise of Museums and the Debate over Antiquities*. Princeton, NJ: Princeton University Press.

Davis, P. (1999) *Ecomuseums: A Sense of Place*. Leicester: Leicester University Press.

Duncan, C. (1995) *Civilising Rituals: Inside Public Art Museums*. London and New York: Routledge.

Hewison, R. (1987) *The Heritage Industry: Britain in a Climate of Decline*. London: Methuen.

Hooper-Greenhill, E. (1992) *Museums and the Shaping of Knowledge*. London and New York: Routledge.

Hudson, K. (1998) 'The museum refuses to stand still'. *Museum*

International (Paris: UNESCO), 50(1): 43-50.

Karega-Munene (2011) 'Museums in Kenya: Spaces for selecting, ordering and erasing memories of identity and nationhood'. *African Studies*, 70(2): 224-245.

Kockel, U. and M. N. Craith (eds) (2007) *Cultural Heritages as Reflexive Traditions*. Basingstoke: Palgrave Macmillan.

MacKenzie, J. M. (2009) *Museums and Empire: Natural History, Human Cultures and Colonial Identities*. Manchester: Manchester University Press.

Marstine, J. (ed.) (2005) *New Museum Theory and Practice: An Introduction*. Malden, MA and Oxford: Blackwell.

Mason, R. (2007) *Museums, Nations, Identities: Wales and Its National Museums*. Cardiff: University of Wales Press.

Office of the Federal Register (US) (ed.) (2011) 'Definition of a museum'. *Code of Federal Regulations, Title 45, Public Welfare, PT. 5000-1199*. Washington, DC: US Superintendent of Documents, 493-494.

Onciul, B. A. (2015) *Museums, Heritage and Indigenous Voice Decolonizing Engagement*. London and New York: Routledge.

Rosenzweig, R. and D. Thelen (1998) *The Presence of the Past*. New York: Columbia University Press.

Sandell, R. and E. Nightingale (2012) *Museums, Equality and Social Justice*. London and New York: Routledge.

Scott, C. (ed.) (2013) *Museums and Public Value: Creating Sustainable Futures*. Farnham: Ashgate.

Seixas, P. (2004) *Theorizing Historical Consciousness*. Toronto and London: University of Toronto Press.

Shelton, A. (2011) 'Museums and anthropologies: Practices and narratives', in S. MacDonald (ed.), *A Companion to Museum Studies*. Oxford: Blackwell, 64-80 (first pub. 2006).

Shelton, A. (2013) 'Critical museology: A manifesto'. *Museum Worlds: Advances in Research*, 1: 7-23.

Thomas, N. (2016) *The Return of Curiosity: What Museums Are Good for in the 21st Century*. London: Reaktion Books.

Vergo, P. (1989) *The New Museology*. London: Reaktion Books.

Weil, S. E. (1999) 'From being *about* something to being *for* somebody: The ongoing transformation of the American museum'. *Daedalus*, 128(3): 229-258.

웹사이트

Australian Government Department of the Environment (2001) 'State of

the Environment Report 2001'. URL: http://www.environment.gov.au/science/soe

British Museum (2016) 'History of the British Museum'. URL: https://www.britishmuseum.org/about_us/the_museums_story/general_history.aspx

Deutsche Welle (2016) 'Over a 1,000 skulls from Germany's colonies still sitting in Berlin'. URL: http://www.dw.com/en/over-1000-skulls-from-germanys-colonies-still-sitting-in-berlin/a-36488751

Fishman, M. (2014) 'Delaware Art Museum loses accreditation'. *The News Journal* 19 June. URL: http://www.delawareonline.com/story/life/2014/06/18/museum-directors-sanction-delaware-art-museum/10757111/

German Museums Association (2017a) URL: http://www.museumsbund.de/wp-content/uploads/2017/03/dmb-satzung-2016.pdf

German Museums Association (2017b) URL: http://www.museumsbund.de/themen/das-museum/

Historic England (2017) 'What is listing?'. URL: https://historicengland.org.uk/listing/what-is-designation/

International Movement for a New Museology (MINOM) (2014) 'About us'. URL: http://www.minom-icom.net/about-us

Japanese Association of Museums (2008) 'Present status of museums in Japan'. URL: http://www.mext.go.jp/component/a_menu/education/detail/__icsFiles/afieldfile/2012/03/27/1312941_1.pdf

Museums Association (2013) 'What the public thinks'. URL: http://www.museumsassociation.org/museums2020/11122012-what-the-public-thinks

Museums Association (2016) 'FAQs'. URL: http://www.museumsassociation.org/about/frequently-asked-questions#.U6qa65RdXTo

Museums Australia (1998) 'What is a museum?'. URL: http://www.museumsaustralia.org.au/site/about_museums.php

Museums Australia (2002) 'Constitution'. URL: https://www.museumsaustralia.org.au/membership/organisation

National Park Service, US Department of the Interior (2016) 'Native American Graves Protection and Repatriation Act [NAGPRA]: Law, regulations, and guidance'. URL: http://www.nps.gov/nagpra/MANDATES/INDEX.HTM

Rockbund Museum of Contemporary Art (2016) 'About: Mission'. URL: http://www.rockbundartmuseum.org/en/page/detail/474cr

Sheriff, A. (2014) 'Symbolic restitution: Post-Apartheid changes to the South African heritage sector. 1994-2012.' *Electronic Journal of Africana Bibliography*. URL: http://ir.uiowa.edu.cgo/viewcontent.cgi?article-

1019&context_ejab

South African Museums Association (SAMA) (2013) 'Constitution'. URL: http://sama.za.net/home-page/samab-journal/
United Nations Educational, Social and Cultural Organization (UNESCO) (2003) 'Convention for the Safeguarding of the Intangible Cultural Heritage 2003'. URL: http://portal.unesco.org/en/ev.php-URL_ID=17716&URL_DO=DO_TOPIC&URL_SECTION=201.html#RESERVES
United Nations Educational, Social and Cultural Organization (UNESCO) (2012) 'Definition of intangible heritage'. URL: http://www.unesco.org/services/documentation/archives/multimedia/?id_page=13&PHPSESSID=99724b4d60dc8523d54275ad8d077092

더 읽을거리
Altshuler, B. (2008). *Salon to Biennial: Exhibitions that Made Art History*, Volume 1: 1863-1959. New York and London: Phaidon.
Aronsson, P. and G. Elgenius (eds) (2015). *National Museums and Nation-Building in Europe 1750-2010: Mobilization and Legitimacy, Continuity and Change*. London and New York: Routledge.
Barker, E. (1999) *Contemporary Cultures of Display*. New Haven, CT and London: Yale University Press.
Bennett, T. (1995) *The Birth of the Museum*. London and New York: Routledge.
McClellan, A. (2008) *The Art Museum from Boulle'e to Bilbao*. Berkeley, CA: University of California Press.
Stefano, M. L. and P. Davis (2017) *The Routledge Companion to Intangible Cultural Heritage*. London and New York: Routledge.
Witcomb, A. (2003) *Reimagining the Museum: Beyond the Mausoleum*. London and New York: Routledge.

2장

참고문헌
Appadurai, A. (1986) 'Introduction: Commodities and the politics of value', in A. Appadurai (ed.) *The Social Life of Things: Commodities in Cultural Perspective*. Cambridge: Cambridge University Press.
Falk, J. and L. Dierking (2016) *The Museum Experience*. London and New York: Routledge (first edition 1992).
Graham, B. and S. Cook (2010) *Rethinking Curating*. Cambridge, MA: MIT Press.
Harvey, D. (1990) 'Time-space compression and the post-modern

condition', in *The Condition of Postmodernity*. Oxford and Cambridge, MA: Basil Blackwell.

Hirsch, F. (1976) *The Social Limits to Growth*. Cambridge, MA: Harvard University Press. (New edition 1995, London: Routledge and Kegan Paul.)

Knell, S. (2004) *Museums and the Future of Collecting*. Farnham: Ashgate.

Krauss, R. (1999) *A Voyage on the North Sea: Art in the Age of the Post-Medium Condition*. London: Thames & Hudson.

Latour, B. (2005) 'From Realpolitik to Dingpolitik or how to make things public', in B. Latour and P. Weibel (eds) *Making Things Public: Atmospheres of Democracy*. Karlsruhe: ZKM Centre for Art and Media.

McClellan, A. (2008) *The Art Museum from Boulle῾e to Bilbao*. Berkeley, CA: University of California Press.

Miller, D. (2010) *Stuff*. Cambridge: Polity Press.

Osborne, P. (2013) *Anywhere or Not at All: Philosophy of Contemporary Art*. London: Verso.

Schubert, K. (2000) *The Curator's Egg*. London: One-Off Press.

Thompson, M. (1979) *Rubbish Theory: The Creation and Destruction of Value*. Oxford: Oxford University Press.

Thompson, J. M. A. (ed.) (1992) *Manual of Curatorship: A Guide to Museum Practice*. Oxford and Boston: Butterworth-Heinemann.

White, D. E. (2013) *From Little London to Little Bengal: Religion, Print and Modernity in Early British India*. Baltimore, MD: John Hopkins University Press.

웹사이트

bmorenews (2016) 'National Museum of African American History and Culture: Dedication and Grand Opening Saturday, September 24 2016'. 18 June. URL: http://www.bmorenews.com/home/2016/06/18/national-museum-of-african-american-history-and-culture-dedication-and-grand-opening-when-saturday-september-24-2016/?page_number_0=15

Culture24 (2006) '22.09.2006-Bury Museum could lose museum status after Lowry sale says MA chief', in News In Brief: Week Ending 24 September. URL: http://www.culture24.org.uk/history-and-heritage/art40533

Department for Culture, Media and Sport (DCMS) (2013) *Export of Objects of Cultural Interest 2012/13*. URL: http://www.artscouncil.org.uk/advice-and-guidance/browse-advice-and-guidance/export-objects-cultural-interest-report-201213

Etherington, R. (2013) 'V&A acquires Katy Perry false eyelashes as part

of new "rapid response" collecting strategy', *Dezeen*, 18 December.
URL: https://www.dezeen.com/2013/12/18/rapid-response-collecting-
victoria-and-albert-museum-kieran-long/

Givernet Organisation (2016) 'Giverny Museum of Impressionisms'. URL:
http://giverny.org/museums/impressionism/presentation/

Groys, B. (2009) 'Comrades of Time', *e-Flux* #11, December. URL: http://
www.e-flux.com/journal/11/61345/comrades-of-time/

Hooper, J. (2010) 'New penis for statue in Silvio Berlusconi's office',
The Guardian, 18 November. URL: https://www.theguardian.com/
world/2010/nov/18/fake-penis-statue-silvio-berlusconi-residence

International Council of Museums (ICOM) (2015) 'COMCOL: ICOM
International Committee for Collecting'. URL: http://network.icom.
museum/comcol/

Laurenson, P. (2005) 'The management of display equipment in time-based
media installations'. *Tate Papers*, Tate website. URL: http://www.tate.
org.uk/download/file/fid/7344.

Moore, R. (2015) 'Whitworth Art Gallery redesign is a breath of fresh
air'. *The Observer*, 1 February. URL: https://www.theguardian.com/
artanddesign/2015/feb/01/whitworth-gallery-manchester-muma-
redesign

MoMA (2006) 'Explore the collection: Media and performance art'. URL:
http://www.moma.org/explore/collection/media

Smith, T. (2013) 'Proposal for a museum: "You can be a museum, or
contemporary…"', *San Francisco Museum of Modern Art Open Space*.
URL: http://blog.sfmoma.org/2013/02/proposal-for-a-museum-terry-
smith-you-can-be-a-museum-or-contemporary/

Tate (2011) 'Tate acquisition and disposal policy'. URL: http://www.tate.
org.uk/download/file/fid/11111

Tate (2012) 'Acquisitions'. URL: http://www.tate.org.uk/about/our-work/
collection/acquisitions

Te Papa Tongarewa Museum of New Zealand (2015) 'Our history'. URL:
https://www.tepapa.govt.nz/about/what-we-do/our-history

더 읽을거리

Dudley, S., A. J. Barnes, J. Binne, J. Petrov and J. Walklate (eds) (2012)
*Narrating Objects, Collecting Stories: Essays in Honour of Professor
Susan M Pearce*. London and New York: Routledge.

Graham, B. and S. Cook (2010) *Rethinking Curating*. Cambridge, MA: MIT
Press.

Knell, S. (ed.) (2016) *Museums and the Future of Collecting*. London and

New York: Routledge.

Obrist, H. U. (2008) *A Brief History of Curating*. Zurich and Paris: JRP/ Ringier & Les Presses Du Reel.

O'Neill, P. (2012) *The Culture of Curating and the Curating of Culture(s)*. Cambridge, MA: MIT.

Pearce, S. *et al.* (eds) (2016) *The Collector's Voice: Critical Readings in the Practice of Collecting*, Vols 1-4. London and New York: Routledge.

Smith, T. (2015). *Talking Contemporary Curating*. New York: Independent Curators Inc.

3장

참고문헌

Black, G. (2005) *The Engaging Museum: Developing Museums for Visitor Involvement*. London and Oxford: Routledge.

Black, G. (2012) *Transforming Museums in the Twenty-First Century*. London and Oxford: Routledge.

Bourdieu, P. (1984) *Distinction: A Social Critique of the Judgement of Taste*. London: Routledge and Kegan Paul.

Bourdieu, P., A. Darbel, with D. Schnapper (1991) *The Love of Art: European Art Museums and Their Publics*. Cambridge: Polity Press.

Brook, O. (2011) *International Comparisons of Public Engagement in Culture and Sport*. DCMS and ESRC. London: Department for Culture, Media and Sport.

Brook, O., P. Boyle and R. Flowerdew (2008) *Demographic Indicators of Cultural Consumption*. Research Findings: Understanding Population Trends and Processes. October. UPTAP. ESRC (www.uptap.net).

Chan, T. W. and J. Goldthorpe (2007) 'Class and status: The conceptual distinction and its empirical relevance'. *American Sociological Review*, 72(August): 512-532.

Davison, L. and P. Sibley (2011) 'Audiences at the "new" museum: Visitor commitment, diversity and leisure at the Museum of New Zealand Te Papa Tongarewa'. *Visitor Studies*, 14(2): 176-194.

Dawson, E. and E. Jensen (2011) 'Towards a contextual turn in visitor studies: Evaluating visitor segmentation and identity-related motivations towards a contextual turn in visitor studies: evaluating visitor segmentation and identity-related motivations'. *Visitor Studies*, 14(2): 127-140.

DCMS (2011) *Taking Part: The National Survey of Culture, Leisure and Sport. 2010/11 Statistical Release*. London: Department for Culture,

Media and Sport.

DCMS (2016) *National Statistics: Taking Part 2015/2016 Quarter 4: Adult Statistical Release: Key Findings.* London: Department for Culture, Media and Sport.

Dodd, J. and R. Sandell (1998) *Building Bridges: Guidance for Museums and Galleries on Developing New Audiences.* London: Museums and Galleries Commission.

Falk, J. (2009) *Identity and the Museum Visitor Experience.* Walnut Creek, CA: Left Coast Press.

Foley, F. and G. McPherson (2000) 'Museums as leisure', *International Journal of Heritage Studies*, 6(2): 161-174.

Frisch, M. (1990) *A Shared Authority: Essays on the Craft and Meaning of Oral and Public History.* Albany, NY: State University of New York Press.

Golding, V. and W. Modest (eds) (2013) *Museums and Communities: Curators, Collections and Collaboration.* London: Bloomsbury Academic.

Hutchison, M. (2013) '"Shared authority": Collaboration, curatorial voice, and exhibition design in Canberra, Australia', in V. Golding and W. Modest (eds), *Museums and Communities: Curators, Collections and Collaboration.* London: Bloomsbury Academic, 143-162.

Light, D. (2000) 'An unwanted past: Contemporary tourism and the heritage of communism in Romania'. *International Journal of Heritage Studies*, 6(2): 145-160.

Mason, R., C. Whitehead and H. Graham (2013) 'One voice to many voices? Displaying polyvocality in an art gallery', in V. Golding and W. Modest (eds), *Museums and Communities: Curators, Collections and Collaboration.* London: Bloomsbury Academic, 163-177.

Morris Hargreaves McIntyre (2006) *Audience Knowledge Digest: Why People Visit Museums and Galleries, and What Can Be Done to Attract Them?* Manchester: MHM for Renaissance North East.

Mouffe, C. (ed.) (1992) *Dimensions of Radical Democracy: Pluralism, Citizenship, Community.* London: Verso.

Savage, M., G. Bagnall and B. Longhurst (2005) *Globalization and Belonging.* London and Los Angeles: Sage Publications.

Watson, S. (2007) *Museums and Their Communities.* London and New York: Routledge.

웹사이트

Arts Council England (2009) *Active Lives Survey.* URL: http://www.

artscouncil.org.uk/participating-and-attending/active-lives-survey

Arts Council England (2011) *Arts Audiences: Insight.* URL: http://www.
artscouncil.org.uk/sites/default/files/download-file/arts_audience_
insight_2011.pdf

Arts Council England / The Audience Agency (2016) *Culture Based
Segmentation,* URL: http://www.artscouncil.org.uk/participating-
and-attending/culture-based-segmentation and at https://www.
theaudienceagency.org/audience-spectrum/profiles

Bounia, A., A. Nikiforidou, N. Nikonanou and A.D. Matossian (2012)
'Voices from the museum: Survey research in Europe's national
museums', Linköping University Electronic Press. URL: http://
museumedulab.ece.uth.gr/main/en/node/377

Bunting, C., T. W. Chan, J. Goldthorpe, E. Keaney and A. Oskala (2008)
From Indifference to Enthusiasm. Arts Council England Report. URL:
http://users.ox.ac.uk/~sfos0006/papers/indifferencetoenthusiasm.pdf

Coffield, F. (2013) *Learning Styles: Time to Move On,* National College for
School Leadership. URL: https://www.nationalcollege.org.uk/cm-mc-
lpd-op-coffield.pdf

Farrell, B. and M. Medvedeva (2010) *Demographic Transformation and
the Future of Museums.* The Center for the Future of Museums: an
initiative of the American Association of Museums. Washington, DC:
AAM (http://www.aam-us.org/docs/center-for-the-future-of-museums/
demotransaam2010.pdf)

Kelly, L. (2009) 'Australian museum visitors: Who visits museums in
general and who visits the Australian museum'. Australian Museum
Blog: http://australianmuseum.net.au/blogpost/museullaneous/
australian-museum-visitors

Lynch, B. (2010) *Whose Cake Is It Anyway? A Collaborative Investigation
Into Engagement and Participation in 12 Museums and Galleries in
the UK.* London: Paul Hamlyn Foundation. URL: http://ourmuseum.org.
uk/wp-content/uploads/Whose-cake-is-it-anyway-report.pdf

Morris Hargreaves McIntyre (2010) *Introducing Culture Segments.* URL:
http://mhminsight.com/static/pdfs/culture-segments/en.pdf

Museums Association (MA) (2010) 'Visitor factsheet'. URL: http://www.
museumsassociation.org/download?id=165106

National Endowment for the Arts (NEA) (2012) 'National Endowment
for the Arts presents highlights from the 2012 survey of public
participation in the arts'. URL: https://www.arts.gov/news/2013/
national-endowment-arts-presents-highlights-2012-survey-public-
participation-arts

National Museum of the American Indian (NMAI) (2005) 'Smithsonian's National Museum of the American Indian Chronology'. URL: http://nmai.si.edu/sites/1/files/pdf/press_releases/2005-09-14_nmai_chronology.pdf

National September 11 Memorial and Museum (2016) 'Make history'. http://www.911memorial.org/blog/tags/make-history

Obama, M. (2015) 'Remarks by the First Lady at the opening of the Whitney Museum'. URL: https://obamawhitehouse.archives.gov/the-press-office/2015/04/30/remarks-first-lady-opening-whitney-museum

Sandahl, J. (n.d.) 'Waiting for the public to change?'. URL: http://www.slks.dk/fileadmin/user_upload/dokumenter/KS/institutioner/museer/Indsatsomraader/Brugerundersoegelse/Artikler/Jette_Sandahl_Waiting_for_the_public_to_change.pdf

Serota, N. (2016) 'The 21st-century Tate is a commonwealth of ideas', The Art Newspaper website 5 January 2016. URL: http://theartnewspaper.com/comment/the-21st-century-tate-is-a-commonwealth-of-ideas/

Simon, N. (2010) *The Participatory Museum*. URL: http://www.participatorymuseum.org/chapter5/

University of Cambridge (2014) 'University of Cambridge Museum of Archaeology and Anthropology access policy statement'. URL: http://maa.cam.ac.uk/maa/wp-content/uploads/2012/10/MAA-Access-Policy-Statement.pdf

Van Abbemuseum (2016) 'Queering the collection'. URL: http://vanabbemuseum.nl/en/collection-and-context/queering/

더 읽을거리

Black, G. (2012) *Transforming Museums in the Twenty-First Century*. London and Oxford: Routledge.

Bourdieu, P. (1993) *Sociology in Question*. London: Sage.

Golding, V. and W. Modest (eds) (2013) *Museums and Communities: Curators, Collections and Collaboration*. London and New York: Bloomsbury.

Hooper-Greenhill, E. (2011) *Studying Visitors. In S. MacDonald (ed.), A Companion to Museum Studies*. Chichester: Blackwell, 362-376.

Karp, I., C. M. Kreamer and S. Lavine (eds) (1992) *Museums and Communities: The Politics of Public Culture*. AAM: Smithsonian Institution.

Leahy, H. Rees (2012) *Museum Bodies: The Politics and Practices of Visiting and Viewing*. London and New York: Routledge.

Onciul, B., M. Stefano and S. Hawke (eds) (2017) *Engaging Heritage:*

Engaging Communities. Woodbridge: Boydell & Brewer.

MacDonald, S. (2002) *Behind the Scenes at the Science Museum*. Oxford: Berg.

Marincola, P. and G. Adamson (2006) *What Makes a Great Exhibition?* Philadelphia: Philadelphia Exhibitions Initiative.

Simon, N. (2010) *The Participatory Museum*. Santa Cruz, CA: Museum 2.0.

Watson, S. (ed.) (2007) *Museums and Their Communities*. London and New York: Routledge.

4장

참고문헌

Adam, G. (2014) *Big Bucks: The Explosion of the Art Market in the 21st Century*. Farnham: Lund Humphries.

Aynsley, J. (2009) *Designing Modern Germany*. London: Reaktion Books.

Baxandall, M. (1972) *Painting and Experience in Fifteenth-Century Italy*. Oxford: Oxford University Press.

Bishop, C. (2014) *Radical Museology: Or, What's 'Contemporary' in Museums of Contemporary Art?* Revised 2nd edition. London: Koenig Books.

Black, G. (2012) *Transforming Museums in the Twenty-First Century*. London and New York: Routledge.

BOP Consulting (2012) *Measuring the Economic Impact of the Arts and Culture: Practical Guidance on Research Methodologies for Arts and Cultural Organisations*. London: Arts Council England.

British Council (2014) *Re-Imagine Museums and Galleries: UK-India Opportunities and Partnerships*. London: British Council.

Chung, Y. (2005) 'The impact of privatization on museum admission charges: A case study from Taiwan'. *International Journal of Arts Management* 7(2): 27-38.

Cooper, K. C. (2008) *Spirited Encounters: American Indians Protest Museum Policies and Practices*. Plymouth: AltaMira Press.

Craik, J. (2007) *Re-visioning Arts and Cultural Policy: Current Impasses and Future Directions*. Canberra: ANU E Press.

Denton, K. A. (2005) 'Museums, memorial sites and exhibitionary culture in the People's Republic of China', in M. Hockx and J. Strauss (eds) *Culture in the Contemporary PRC*: The China Quarterly Special Issues, No. 6. Cambridge: University of Cambridge Press.

Dicks, B. (2003) *Culture on Display: The Production of Contemporary Visitability*. Berkshire: Open University Press.

Economist (2013) 'China: Mad about museums: Special report museums'. *The Economist*, 21 December, 8-9.

Evans, M. (2015) *Artwash: Big Oil and the Arts*. London: Pluto Press.

Falk, J. H. and B. K. Sheppard (2006) *Thriving in the Knowledge Age: New Business Models for Museums and Other Cultural Institutions*. Oxford: AltaMira Press.

Gray, C. (2002) 'Local government and the arts'. *Local Government Studies*, 8(1): 77-90.

Gray, C. (2008) 'Instrumental policies: Causes, consequences, museums and galleries'. *Cultural Trends*, 7: 209-222.

Hillman-Chartrand, H. and C. McCaughey (1989) 'The arm's length principle and the arts: An international perspective-past, present and future', in M. Cumming and M. Schuster (eds) *Who's to Pay for the Arts? The International Search for Models of Support*. New York: American Council for the Arts Books: 54-55.

International Council of Museums (ICOM) (2013) 'ICOM code of ethics for museums'. Paris: International Council of Museums.

Kendall, G. (2012) 'Slash and burn'. *Museums Journal*, November: 24-28.

Local Government Association (2013) *Driving Growth Through Local Government in the Arts*. London: Local Government Association.

Lowenthal, D. (1998) *The Heritage Crusade and the Spoils of History*. Cambridge: Cambridge University Press.

Lu, T. L.-D. (2014) *Museums in China: Power, Politics and Identities*. Oxford: Routledge.

MacDonald, S. (2011) *A Companion to Museum Studies*. Chichester: Blackwell.

McClellan, A. (2003) *Art and Its Publics: Museum Studies at the Millennium*. Oxford: Blackwell.

Pes, J. and E. Sharpe (2014) 'Expanding your space helps build an audience'. *The Art Newspaper: Special Report-Visitor Figures 2013*, XXIII(256): 6.

Phelan, M. E. (2014) *Museum Law: A Guide for Officers, Directors, and Counsel.*, 4th edition. Plymouth: Rowman & Littlefield.

Philips, D. and G. Whannel (2013) *The Trojan Horse: The Growth of Commercial Sponsorship*. London: Bloomsbury Academic.

Rocco, F. (2013) 'Temples of delight: Special report museums'. *The Economist*, 21 December: 3-6.

Scott, C., J. Dodd and R. Sandell (2014) *Cultural Value. User value of museums and galleries: A critical review of the literature*. Leicester: RCMG and AHRC.

Schuster, J. (1998) 'Neither public nor private: The hybridization of museums'. *Journal of Cultural Economics*, 22: 127-150.

Tate (2013) *Tate Report 2012-13*. London: Tate Publishing.

Tate (2014) *Tate Report 2013-14*. London: Tate Publishing.

TEFAF(The European Fine Art Foundation) (2012) *The International Art Market in 2011: Observations of the Art Trade over 25 Years*. Maastricht: The European Fine Art Foundation.

The State of Queensland, Queensland Museum (2009) *Valuing the Queensland Museum: A Contingent Valuation Study* 2008. Queensland: Queensland Museum.

Throsby, D. (2010) *The Economics of Cultural Policy*. Cambridge: Cambridge University Press.

Wallach, A. (2003) 'Norman Rockwell at the Guggenheim', in A. McClellan (ed.) *Art and Its Publics: Museum Studies at the Millennium*. Oxford: Blackwell.

Weil, S. (1983) *Beauty and the Beasts-On Museums, Art, the Law, and the Market*. Washington, DC: Smithsonian Institution Press.

웹사이트

Art Newspaper (2015) 'Special report: Visitor figures'. URL: http://theartnewspaper.com/reports/visitor-figures-2015/

ArtReview (2014) 'Power 100: 2014'. URL: http://artreview.com/power_100/sheikha_al-mayassa_bint_hamad_bin_khalifa_al- thani/

Astier, H. (2007) 'Gulf Louvre deal riles French art world'. *BBC News*, 6 March. URL: http://news.bbc.co.uk/1/hi/world/europe/6421205.stm

Atelier Jean Novel (2007) 'Louvre Museum Abu Dhabi(United Arab Emirates)'. URL: http://www.jeannouvel.com/mobile/en/smartphone/#/mobile/en/smartphone/projet/louvre-abou-dabi

Atkinson, R. (2014) 'Should there be tougher sanctions for museums that break the code of ethics?'. *Museums Journal*, August. URL: http://www.museumsassociation.org/museums-journal/news/18082014-should-there-be-tougher-sanctions-for-museums-that-break-the-code-of-ethics

Baniotopoulou, E. (2001) 'Art for whose sake? Modern art museums and their role in transforming society: The case of the Guggenheim Bilbao'. *The Journal of Conservation and Museum Studies*(open access). URL: http://www.jcms-journal.com/articles/10.5334/jcms.7011

Batty, D. (2012) 'Unilever ends £4.4m sponsorship of Tate Modern's turbine hall'. *The Guardian*, 16 August 2012. URL: http://www.theguardian.com/artanddesign/2012/aug/16/unilever-ends-turbine-hall-sponsorship

Batty, D. (2013) 'Art world protest over "mistreatment" of migrants at Abu

Dhabi cultural hub'. *The Guardian*, 2 November. URL: http://www.
theguardian.com/world/2013/nov/02/abu-dhabi-culture-guggenheim-
louvre-workers-rights

Blatchford, I. (2015) 'Funders and our climate science gallery'. *The Science
Museum Blog*. URL: https://blog.sciencemuseum.org.uk/funders-and-
our-climate-science-gallery/

British Petroleum (BP) (2015) 'Connecting through arts and culture'. URL:
http://www.bp.com/en_gb/united-kingdom/bp-in-the-community/
connecting-through-arts-and-culture.html

Cascone, S. (2015) 'Paul Gauguin painting sells for record $300 million to
Qatar museums in private sale'. *Artnet News*, 5 February. URL: https://
news.artnet.com/market/paul-gauguin-painting-sells-for-record-300-
million-to-qatar-museums-in-private-sale-245817

Chow, V. (2014) 'M+ Museum adds Tiananmen images to its collection'.
South China Morning Post, 17 February. URL: http://www.scmp.com/
news/hong-kong/article/1429202/m-museum-adds-tiananmen-images-
its-collection

Clark, N. (2015) 'Museums and galleries across UK planning to charge
entry fees amid funding cuts'. *The Independent*, 23 July. URL: http://
www.independent.co.uk/arts-entertainment/art/news/museums-
and-galleries-across-uk-planning-to-charge-entry-fees-amid-funding-
cuts-10411329.html

Clore Duffield Foundation (2015) 'Introduction'. URL: http://www.
cloreduffield.org.uk/home.htm

Department for Culture Media and Sport (DCMS) (2015) 'Sponsored
museums: Performance indicators 2013/14'. URL: https://www.gov.uk/
government/uploads/system/uploads/attachment_data/file/409904/
Sponsored_Museums_Performance_Indicators_2013_14_word_doc_
v2.pdf

Dowd, V. (2011) 'Museum entry fees: How the UK compares'. *BBC
News*, 1 December. URL: http://www.bbc.co.uk/news/entertainment-
arts-15982797

East Grinstead Museum (n.d.) 'Donate'. URL: http://www.
eastgrinsteadmuseum.org.uk/support-us/donate/

Economist (2012) 'Art the conqueror', *The Economist*, 17 March. URL:
http://www.economist.com/node/21550291

Forbes (2014) 'The world's 100 most powerful women: Sheikha Mayassa Al
Thani'. URL: http://www.forbes.com/profile/sheikha-mayassa-al-thani/

Frayling, C. (2010) 'Crude awakening: BP in the Tate'. *The Guardian*, 30
June. URL: https://www.theguardian.com/artanddesign/2010/jun/30/

bp-tate-protests

Friends of Joyce Tower Society (2012) 'James Joyce Tower saved'. URL: http://jamesjoycetower.com

Gillis, J. and J. Schwartz (2015) 'Deeper ties to corporate cash for doubtful researcher'. *The New York Times*, 21 February. URL: http://www. nytimes.com/2015/02/22/us/ties-to-corporate-cash-for-climate-change-researcher-Wei-Hock-Soon.html?_r=2

Guardian (2009) 'Defying arts charity "cost museum £80,000 grant"'. *The Guardian*, 5 June. URL: http://www.theguardian.com/ artanddesign/2009/jun/05/fitzwilliam-museum-loses-art-fund-grant

Guggenheim Museum (1998) 'Bilbao one year anniversary: Unprecedented success'. URL: https://www.guggenheim.org/press-release/november-2-bilbao-one-year-anniversary-unprecedented-success

Guggenheim Museum (2015a) 'Abu Dhabi'. URL: https://www.guggenheim. org/about-us

Guggenheim Museum (2015b) 'Helsinki Design Competition: About'. URL: http://designguggenheimhelsinki.org/en/about

Halperin, J. (2015) 'As a generation of directors reaches retirement, fresh faces prepare to take over US Museums'. *The Art Newspaper*, 2 June. URL: http://theartnewspaper.com/news/museums/156230/

Harris, G. (2015) 'Private fortunes drive Beirut's museum boom'. *The Art Newspaper*, 7 October. URL: http://theartnewspaper.com/news/ museums/159214/

Hebditch, K. (2008) 'Setting up a new museum'. Association of Independent Museums. URL: http://www.aim-museums.co.uk/ downloads/3edb023b-f554-11e3-8be4-001999b209eb.pdf

Henley, J. (2016) 'New blow to Guggenheim Helsinki plan as Finnish party rules out state funding'. *The Guardian*, 14 September. URL: https:// www.theguardian.com/world/2016/sep/14/finnish-coalition-partner-rules-out-state-funding-guggenheim-helsinki

H!TANG and China Creative Connections (2011) 'How the cultural sector works in China'. URL: http://www.hitangandccc.com/blog/2011/11/ financing-funding-cultural-projects-china

Holden, J. (2005) 'Capturing cultural value: How culture has become a tool of government policy'. Demos. URL: https://www.demos.co.uk/ files/CapturingCulturalValue.pdf

Kendall, G. (2013) 'Science Museum group would close one site if 10% cut goes ahead'. *Museums Journal*, 5 June. URL: http://www. museumsassociation.org/museums-journal/news/05062013-science-museum-group-would-close-museum

Kirchgaessner, S. (2014) 'Italy to bring private sector into its museums in effort to make a profit'. *The Guardian*, 21 December. URL: http://www.theguardian.com/culture/2014/dec/21/italy-aims-to-make-museums-profitable

Louvre (n.d.) 'Hours and admission'. URL: http://www.louvre.fr/en/hours-admission/admission#tabs

Louvre Abu Dhabi (2014) 'Construction of Louvre Abu Dhabi in progress'. URL: http://louvreabudhabi.ae/en/building/Pages/development.aspx

Macalister, T. (2015) 'Shell sought to influence direction of Science Museum climate programme'. *The Guardian*, 31 May. URL: https://www.theguardian.com/business/2015/may/31/shell-sought-influence-direction-science-museum-climate-programme

Metropolitan Museum of Art (2013) 'Metropolitan Museum announces gift of major cubist collection comprising 78 works by Picasso, Braque, Gris, and Léger from Leonard A. Lauder and creation of new research center for modern art'. URL: http://www.metmuseum.org/press/news/2013/lauder-announcement

Ministry of Education, Culture and Science, Holland (2013) 'The Dutch cultural system'. URL: https://www.government.nl/documents/leaflets/2013/06/17/the-dutch-cultural-system

MoMA (2014) 'The Museum of Modern Art: Consolidated financial statements June 30, 2014 and 2013'. URL: https://www.moma.org/momaorg/shared/pdfs/docs/about/MoMAFY14.pdf

MoMA (2015a) 'Hours and admission'. URL: http://www.moma.org/visit/plan/index#hours

MoMA (2015b) 'Museum history'. URL: http://www.moma.org/about/history

Museuminsel (n.d.) 'The future of the Museum Island Berlin'. URL: https://www.museumsinsel-berlin.de/en/home/

Museums, Libraries and Archives Wales (2010) 'A museums strategy for Wales'. URL: http://www.museumsassociation.org/download?id=127545

National Lottery (UK) (2015) 'Where the money goes'. URL: https://www.national-lottery.co.uk/life-changing/where-the-money-goes

National Museum Directors' Council (NMDC) (2011) '10th anniversary of free admission to national museums'. URL: http://www.nationalmuseums.org.uk/what-we-do/encouraging_investment/free-admission/

National Portrait Gallery (2014) 'News Release: National Portrait Gallery and Art Fund "save Van Dyck" appeal successful as over £10m raised thanks to Heritage Lottery Fund Grant of £6.3m'. URL: http://www.npg.

org.uk/about/press/news-release-national-portrait-gallery-and-art-fund-save-van-dyck.php

National September 11 Memorial and Museum (2015) 'Facts and figures'. URL: https://www.911memorial.org/interact

Novamedia (2015) 'Charity lotteries: The Netherlands'. URL: http://www.novamedia.nl/about-charity-lotteries/the-netherlands

Odeon (2015) 'London Leicester Square'. URL: http://www.odeon.co.uk/cinemas/london_leicester_square/105/

Osborne, G. and N. MacGregor (2015) '100 objects to Help Britain and China get to know each other'. The Telegraph, 21 September. URL: http://www.telegraph.co.uk/news/worldnews/asia/china/11878384/100-objects-to-help-Britain-and-China-get-to-know-each-other.html

Pirovano, S. (2015) 'Are Italy's museum reforms enough to stop the rot?' Apollo, 1 June. URL: http://www.apollo-magazine.com/are-italys-museum-reforms-enough-to-stop-the-rot/

Pogrebin, R. (2011) 'Resisting renaming of Miami Museum'. The New York Times, 6 December. URL: http://www.nytimes.com/2011/12/07/arts/design/jorge-m-perezs-name-on-miami-museum-roils-board.html?_r=0

Rawlinson, K. (2015) 'Activists occupy British Museum over BP Sponsorship'. The Guardian, 13 September. URL: http://www.theguardian.com/business/2015/sep/13/activists-occupy-british-museum-over-bp-sponsorship

Rex, B. (2015) 'Who runs local museums and how are they surviving the funding crisis?' The Guardian, 10 July. URL: http://www.theguardian.com/public-leaders-network/2015/jul/10/who-runs-local-museums-surviving-funding-crisis

Rogers, S. (2012) 'Government spending by department, 2011-12: Get the data'. The Guardian, 4 December. URL: https://www.theguardian.com/news/datablog/2012/dec/04/government-spending-department-2011-12

Rosenfield, K. (2012) 'Update: Zaha Hadid's Maxxi Museum faces closure'. ArchDaily, 11 May. URL: http://www.archdaily.com/233629/update-zaha-hadids-maxxi-museum-faces-closure/

Rothschild Foundation Europe (2015) 'History'. URL: http://rothschildfoundation.eu/about/history/

Royal Museums Greenwich (2009) 'National Maritime Museum secures £5m Heritage Lottery Fund grant towards Sammy Ofer Wing project'. URL: http://www.rmg.co.uk/work-services/news-press/press-release/national-maritime-museum-secures-%C2%A35m-heritage-lottery-fund

Science Museum (2015) 'Cosmonauts: Birth of the space age'. URL: http://

www.sciencemuseum.org.uk/visitmuseum/plan_your_visit/exhibitions/
cosmonauts

Siegal, N. (2013) 'Euro crisis hits museums'. *Art in America*, May 2013. URL: http://www.artinamericamagazine.com/news-features/magazine/euro-crisis-hits-museums/

Smithsonian (2015a) 'Visitor information'. URL: http://www.si.edu/visit

Smithsonian (2015b) 'Smithsonian statement: Dr. Wei-Hock (Willie) Soon'. URL: http://newsdesk.si.edu/releases/smithsonian-statement-dr-wei-hock-willie-soon

Tate (2016) 'The Tate Modern project'. URL: http://www.tate.org.uk/about/projects/tate-modern-project

Tremlett, G. (2011) 'Spain's E44m Niemeyer centre is shut in galleries glut'. *The Guardian*, 3 October. URL: http://www.theguardian.com/world/2011/oct/03/spain-niemeyer-centre-closes

United Nations Educational, Social and Cultural Organisation (UNESCO) (1970) 'Convention on the means of prohibiting and preventing the illicit import, export and transfer of ownership of cultural property'. URL: http://portal.unesco.org/en/ev.php-URL_ID=13039&URL_DO=DO_TOPIC&URL_SECTION=201.html

Victoria and Albert Museum (2015a) 'First major construction milestone for V&A Dundee'. 23 June. URL: http://www.vandadundee.org/news/187/First-major-construction-milestone-for-VA-Dundee.html

Victoria and Albert Museum (2015b) 'Dundee Waterfront'. URL: http://www.vandadundee.org/Dundee-Waterfront

Youngs, I. (2013) 'Newcastle Council's 50% arts cuts confirmed'. *BBC News*, 7 March. URL: http://www.bbc.co.uk/news/entertainment-arts-21668498

더 읽을거리

Cooper, K. C. (2008) *Spirited Encounters: American Indians Protest Museum Policies and Practices*. Plymouth: AltaMira Press.

Craik, J. (2007) *Re-Visioning Arts and Cultural Policy: Current Impasses and Future Directions*. Canberra: ANU E Press.

Cumming, M. and M. Schuster (eds) *Who's to Pay for the Arts? The International Search for Models of Support*. New York: American Council for the Arts Books.

Dicks, B. (2003) *Culture on Display: The Production of Contemporary Visitability*. Maidenhead: Open University Press.

Evans, M (2015) *Artwash: Big Oil and the Arts*. London: Pluto Press.

Scott, C. (ed.) (2013) *Museums and Public Value: Creating Sustainable Futures*. London and New York: Routledge.

Throsby, D. (2010) *The Economics of Cultural Policy*. Cambridge: Cambridge University Press.

Weil, S. (1983) *Beauty and the Beasts-On Museums, Art, the Law, and the Market*. Washington, DC: Smithsonian Institution Press.

5장

참고문헌

Alcoff, L. (1991-1992) 'The problem of speaking for others'. *Cultural Critique* No. 20: 5-32.

Alicata, M. (2008) *Tate Modern: London*. Milan: Mondadori Electa.

Aronsson, P. and G. Elgenius (2015) *National Museums and Nation-Building in Europe 1750-2010: Mobilization and Legitimacy, Continuity and Change*. London and New York: Routledge.

Bennett, J. (2010) *Vibrant Matter: A Political Ecology of Things*. Durham, NC and London: Duke University Press.

Blazwick, I. and F. Morris (2000) 'Showing the twentieth century', in *Tate Modern: The Handbook*. London: Tate Gallery Publishing.

Bourdieu, P. (1984) *Distinction: A Social Critique of the Judgement of Taste*. London: Routledge.

Burlington Magazine (2007) 'Editorial: Museums in Britain: Bouquets and brickbats'. *The Burlington Magazine* 149(1256), November: 747-748.

Crais, C. and P. Scully (2009) *Sara Baartman and the Hottentot Venus: A Ghost Story and a Bibliography*. Princeton, NJ: Princeton University Press.

Dean, D. K. (2005) 'Ethics and museum exhibitions', in G. Edson (ed.) *Museum Ethics*. London and New York: Routledge: 196-201.

De Montebello, P. (2004) 'Introduction', in A. Peck, J. Parker, W. Rieder *et al.* (eds) *Period Rooms in The Metropolitan Museum of Art*. New Haven, CT and London: Yale University Press.

Doering, Z. and A. Perkarik (1996) 'Questioning the entrance narrative'. *The Journal of Museum Education* 21(3): 20-23.

Duncan, C. (2005) 'The art museum as ritual', in G. Corsane (ed.) *Heritage, Museums and Galleries: An Introductory Reader*. Routledge: London and New York: 78-88.

Falk, J. H. and L. D. Dierking (1992) *The Museum Experience*. Washington, DC: Whalesback Books.

Goodwin, Z. A., D. J. Harris, D. Filer, J. R. I. Wood and R. W. Scotland (2015) 'Widespread mistaken identity in tropical plant collections'. *Current Biology* 25(22): 1066-1067.

Green, C. and A. Gardner (2016) *Biennials, Triennials, and Documenta: The Exhibitions that Created Contemporary Art*. Chichester: Wiley Blackwell.

Guerrilla Girls (2005) 'Do women have to be naked update', from the series 'Guerrilla Girls Talk Back: Portfolio 2'.

Halperin, J. and N. Patel (2015) 'Museums don't know what visitors want'. *The Art Newspaper Special Report: Visitor Figures 2014*, XXIV(267), April: 5.

Hein, G. E. (1998) *Learning in the Museum*. London: Routledge.

Hillier, B. and K. Tzortzi (2011) 'Space syntax: The language of museum space', in S. MacDonald (ed.) *A Companion to Museum Studies*. Chichester: Blackwell: 282-301.

Hooper-Greenhill, E. (1992) *Museums and the Shaping of Knowledge*. London: Routledge.

Kirshenblatt-Gimblett, B. (1998) *Destination Culture: Tourism, Museums and Heritage*. Berkeley and Los Angeles: University of California Press.

Knell, S. (2011) 'National museums and the national imagination', in S.J. Knell, P. Aronsson, A. Bugge Amudson *et al.* (eds) (2011) *National Museums: New Studies from Around the World*. London and New York: Routledge.

Lavine, S. D. and I. Karp (1991) 'Introduction: Museums and multiculturalism', in I. Karp and S.D. Lavine (eds) *Exhibiting Cultures: The Poetics and Politics of Museum Display*. Washington: Smithsonian Institution: 1-10.

Lehmbruck, M. (1974) 'Psychology: Perception and behaviour'. *Museum* 26: 191-204.

Leinhardt, G. and K. Knutson (2004) *Listening in on Museum Conversations*. Oxford: Alta Mira Press.

Lidchi, H. (1997) 'The poetics and politics of exhibiting other cultures', in S. Hall (ed.) Representation: *Cultural Representations and Signifying Practices*. Milton Keynes: The Open University Press: 151-222.

MacDonald, S. (ed.) (1998) *The Politics of Display: Museums, Science, Culture*. London: Routledge.

MacLeod, S., L. Hourston Hanks and J. Hale (eds) (2012) *Museum Making: Narratives, Architectures, Exhibitions*. London and New York: Routledge.

Marandino, M., M. Achiam and A. Dias de Olivereira (2015) 'The diorama as a means for biodiversity education', in S. D. Tunnicliffe and A. Scheersoi (eds) *Natural History Dioramas: History, Construction and Educational Role*. Heidelberg, New York, London: Springer: 251-266.

Mason, R. (2005) 'Museums, galleries and heritage: Sites of meaning-making and communication', in G. Corsane (ed.) *Heritage, Museums and Galleries: An Introductory Reader*. London and New York: Routledge: 200-214.

McClellan, A. (2003) 'A brief history of the art museum public', in A. McClellan (ed.) *Art and Its Publics: Museum Studies at the Millennium*. Oxford: Blackwell.

Meszaros, C. (2007) 'Interpretation and the hermeneutic turn'. *Engage* 20: 17-22.

Moser, S. (2010) 'The devil is in the detail: Museum displays and the creation of knowledge'. *Museum Anthropology* 33(1): 22-32.

Moss, M. H. (2007) *Shopping as an Entertainment Experience*. Plymouth: Lexington Books.

Museums, Libraries and Archives Council (MLA) (2004) *The Accreditation Scheme for Museums in the United Kingdom*. London: MLA.

O'Doherty, B. (1976) *Inside the White Cube: The Ideology of the Gallery Space*. Expanded edition. London, Berkeley and Los Angeles: University of California Press.

O'Neill, M. (2007) 'Kelvingrove: Telling stories in a treasured old/new museum'. *Curator: The Museum Journal* 50(4), October: 379-399.

O'Neill, M. (2008) 'Kelvingrove defended'. *The Burlington Magazine* 150(1262), May: 330.

Ravelli, L. J. (2006) *Museum Texts: Communication Frameworks*. London: Routledge.

Saljö, R. (2003) 'From transfer to boundary crossing', in T. Tuomi-Gröhn and Y. Engeström (eds) *Between School and Work: New Perspectives on Transfer and Boundary Crossing*. Amsterdam: Elsevier Science: 311-321.

Schaffner, I. (2015) 'Wall text', in P. Marincola (ed.) *What Makes A Great Exhibition?* Philadelphia, PA: The Pew Center for Arts and Heritage: 154-167.

Serota, N. (1996) *Experience or Interpretation: The Dilemma of Museums of Modern Art*. London: Thames & Hudson.

Simon, N. (2010) *The Participatory Museum*. Santa Cruz, CA: Museum 2.0.

Stam, D. C. (2005) 'The informed muse: The implications of the "new museology" for museum practice', in G. Corsane (ed.) *Heritage, Museums and Galleries: An Introductory Reader*. London: Routledge: 54-70.

Storr, R. (2015) 'Show and tell', in P. Marincola (ed.) *What Makes a Great Exhibition?* Philadelphia, PA: The Pew Center for Arts and Heritage:

14-31.

Weibel, P. (2007) 'Beyond the white cube', in P. Weibel and A. Buddensieg (eds) *Contemporary Art and the Museum*. Ostfildern: Hatje Cantz.

Weil, S. E. (2004) 'Rethinking the museum: An emerging new paradigm', in G. Anderson (ed.) *Reinventing the Museum: Historical and Contemporary Perspectives on the Paradigm Shift*. Walnut Creek: Altamira Press: 74-79.

Whitehead, C. (2009) *Museums and the Construction of Disciplines: Art and Archaeology in Nineteenth Century Britain*. London: Duckworth Academic.

Whitehead, C. (2012) *Interpreting Art in Museums and Galleries*. London: Routledge.

Wood, E. and K. F. Latham (2014) *The Objects of Experience: Transforming Visitor-Object Encounters in Museums*. Walnut Creek, CA: Left Coast Press.

웹사이트

BritainThinks (2013) 'Public perceptions of-and attitudes to-the purposes of museums in society.' Report commissioned for the Museums Association. URL: http://www.museumsassociation.org/download?id=954916

British Museum (n.d.) 'History of the British Museum'. URL: http://www.britishmuseum.org/about_us/the_museums_story/general_history.aspx

Brooklyn Museum (2015) 'Brooklyn Museum building'. URL: https://www.brooklynmuseum.org/features/building

Glasgow Museums (2008) 'Sandro Botticelli-The Annunciation'. URL: http://collections.glasgowmuseums.com/starobject.html?oid=166843

National Museum of American History (2015) 'The value of money'. URL: http://americanhistory.si.edu/exhibitions/value-money

National Museum of Scotland (2016) 'Discover the museum'. URL: http://www.nms.ac.uk/national-museum-of-scotland/discover-the-museum/

OEuvre Notre-Dame Museum (2015) 'Nicolas de Leyde: The first monographic exhibition dedicated to the artist'. URL: http://www.musees.strasbourg.eu/sites_expos/deleyde/en/index.php?page=exposition-1&ssmenu=ssmenu-expo

Tate (2012) 'The Tanks Go Live'. URL: http://www.tate.org.uk/about/press-office/press-releases/tanks-go-live

Tate (2013) 'Meet 500 years of British Art-Director's highlights: Penelope Curtis'. Tate Britain. URL: http://www.tate.org.uk/context-comment/blogs/meet-500-years-british-art-directors-highlights-penelope-curtis

Victoria & Albert Museum (2015) 'The Ardabil carpet'. URL: http://www. vam.ac.uk/page/a/ardabil-carpet/
Whitechapel Gallery (2017) 'Max Mara Art Prize for Women'. URL: http:// www.whitechapelgallery.org/about/prizes-awards/max-mara-art-prize-women/

더 읽을거리

Hooper Greenhill, E. (1992) *Museums and the Shaping of Knowledge*. London: Routledge.
Kirshenblatt-Gimblett, K. (1998) *Destination Culture: Tourism, Museums and Heritage*. Berkley and Los Angeles: University of California Press.
MacDonald, S. and P. Basu (eds) (2007). *Exhibition Experiments (New Interventions in Art History)*. Malden, MA: Oxford: Victoria, Canada: Blackwell.
MacLeod, S., L. Hourston Hanks and J. Hale (eds) (2012) *Museum Making: Narratives, Architectures, Exhibitions*. London and New York: Routledge.
O'Doherty, B. (1976) *Inside the White Cube: The Ideology of the Gallery Space* [expanded edition]. London, Berkley and Los Angeles: University of California Press.
Serota, N. (1996) *Experience or Interpretation: The Dilemma of Museums of Modern Art*. London: Thames & Hudson.
Tzortzi, K. (2015) *Museum Space: Where Architecture Meets Museology*. London and New York: Routledge.
Whitehead, C. (2012) *Interpreting Art in Museums and Galleries*. London: Routledge.

6장

참고문헌
Sandell, R. (2017) *Museums, Moralities, and Human Rights*. London: Routledge.
Whitehead C., K. Lloyd, S. Eckersley and R. Mason (eds) (2015) *Museums, Migration and Identity in Europe: Peoples, Places and Identities*. Farnham: Ashgate.
Williams, P. (2007) *Memorial Museums: The Global Rush to Commemorate Atrocities*. Oxford and New York: Berg.

349

웹사이트

DiversityInc (2016) 'President Obama on Trump: "We've got a museum for him to visit": The National Museum of African American History and Culture will provide a history lesson on Black progress in America that Donald Trump needs'. http://www.diversityinc.com/news/president-obama-trump-weve-got-museum-visit/

International Coalition of Sites of Conscience (2017) 'About us'. URL: http://www.sitesofconscience.org/about-us/

Kornhaber, S. (2017) 'The tangled debate over art-world protests'. *The Atlantic*, 18 January. URL: https://www.theatlantic.com/entertainment/archive/2017/01/meryl-streep-j20-art-strike-trump-protests/512675/.

Museo Memoria Y Tolerancia [Museum of Memory and Tolerance], Mexico City (2017) Homepage. URL: http://www.myt.org.mx/

Network of European Museum Organisations (NEMO) (2016) 'Initiatives of museums in Europe in connection to migrants and refugees'. URL: http://www.ne-mo.org/fileadmin/Dateien/public/Documents_for_News/NEMO_collection_Initiatives_of_museums_to_integrate_migrants.pdf

Obama, B. (2012) 'Remarks at a groundbreaking ceremony for the National Museum of African American History and Culture'. *The American Presidency Project*, 22 February. URL: http://www.presidency.ucsb.edu/ws/index.php?pid=99597andst=andst1=

Palestinian Museum (2016) 'The museum'. URL: http://www.palmuseum.org/about/the-museum

Serota, N. (2010) 'Why Tate needs to change'. *The Art Newspaper*, 1 May. URL: http://theartnewspaper.com/news/museums/from-the-archive-why-tate-needs-to-change/

Serota, N. (2016) 'The 21st-century Tate is a commonwealth of ideas'. *The Art Newspaper*, 5 January. URL: http://theartnewspaper.com/comment/comment/the-21st-century-tate-is-a-commonwealth-of-ideas/

Social Justice Alliance for Museums (SJAM) (2016) 'Museums'. URL: http://sjam.org/who-we-are/museum-members/

Staatliche Museen zu Berlin (SMB) (2017) 'About us'. URL: http://www.smb.museum/en/museums-institutions/museum-fuer-islamische-kunst/about-us/whats-new/detail/kultur-als-integrationsmotor-multaka-projekt-ausgezeichnet.html

Vertovec, S. (2006) *The Emergence of Super-Diversity in Britain. Working Paper No. 25*. Compas: Centre on Migration, Policy and Society, University of Oxford. URL: https://www.compas.ox.ac.uk/media/WP-2006-025-Vertovec_Super-Diversity_Britain.pdf

더 읽을거리

Bishop, C. (2014) *Radical Museology: or, What's Contemporary in Museums of Contemporary Art?* Cologne: Verlag Der Buchhandlung Walther Konig.

Crooke, E. (2007) *Museums and Community: Ideas, Issues and Challenges.* London and New York: Routledge.

Marstine, J., A. Bauer and C. Haines (eds) (2013) *New Directions in Museum Ethics.* London and New York: Routledge.

Message, K. and A. Witcomb (eds) (2015) *Museum Theory: An Expanded Field. The International Handbooks of Museums Studies.* Oxford: John Wiley.

Onciul, B. (2015) *Museums, Heritage and Indigenous Voice: Decolonising Engagement.* London and New York: Routledge.

Parry, R. (ed.) (2010) *Museums in a Digital Age.* London and New York: Routledge.

Sandell, R. (2017) *Museums, Moralities, and Human Rights.* London: Routledge.

그림 목록 및 출처

찾아보기